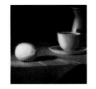
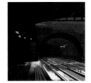
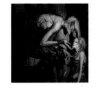
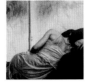
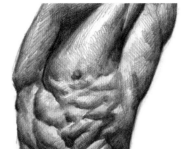

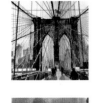
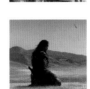
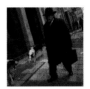
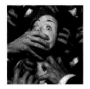
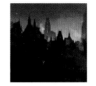

아티스트를 위한 3D 테크닉

– 전문가도 다시 배우는 3D 아트의 기본과 정석 –

3D토털 퍼블리싱 엮음 | 김보은 옮김

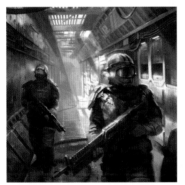
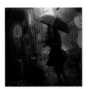

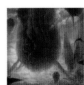
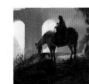
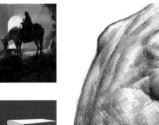
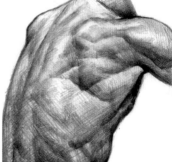
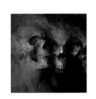
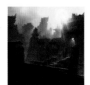
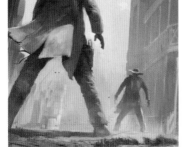
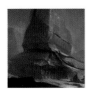
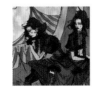

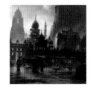

▶ Contents

머리말

빈 캔버스를 마주하고 첫번째 획을 그리려 할 때 작가들은 경력이 많든 적든 간에 어떻게 해야 자신의 생각을 정확하게 표현할 수 있을지 고민한다. 작가의 모든 선택은 개인적인 취향과 당대의 양식과 경향, 도구와 캔버스 크기 등 다양한 요소에 영향을 받는다. 그리고 이러한 변수에 따라 매우 다양한 작품들이 만들어진다.

도서관과 서점에는 시각적인 이미지의 최신 양식과 경향을 알려주는 책들이 넘쳐난다. 이런 다양한 스타일의 2D와 3D 아트, 디지털 아트 등은 초보 작가들을 압도할 수도 있다.

세계 최고의 디지털 아트를 소개하는 전문 출판사로서 우리는 무엇이 정말 뛰어난 이미지를 만드는지 고민해왔고 나름 해답을 얻었다. 그리하여 미술이 시작된 이후로 전 세계 작가들이 알고 싶어 하던 내용을 알려주기 위해 미술과 디자인의 세계를 다루며 알아낸 비밀과 비법을 정리해 책을 내기에 이르렀다.

이 책은 제목에서 보듯 작가들이 자주 부딪히게 되는 미술의 기본적인 요소들을 소개하고, 이런 요소들을 활용하는 방법을 알려주며, 부족한 그림을 미학적으로 만족스럽고 훌륭한 작품으로 바꾸는 데 도움을 줄 것이다.

이를 위해 이 책의 각 장은 색과 빛, 화면구성, 원근법, 미술해부학 등에서 특히 초보 작가들이 어려워하는 요소들을 어떻게 다루어야 할지 알려준다. 자신의 분야에서 각각 탁월한 전문가인 저자들은 독자들이 자신의 작품에 바로 적용할 수 있는 기본적인 기법들을 소개한다. 예를 들어 독자들은 이 책을 보며 이미지를 구성할 때 정확한 황금비를 계산하는 법, 골반과 흉곽을 연결하는 작은 근육의 이름, 차가운 색과 따뜻한 색의 미묘한 차이 등에 대해 배울 수 있다.

이 책이 알려주는 미술의 비밀과 비법은 각자의 잠재적인 능력을 활짝 꽃피우게 도와줄 것이다.

제니 뉴웰(Jenny Newell)
3DTotal 편집자

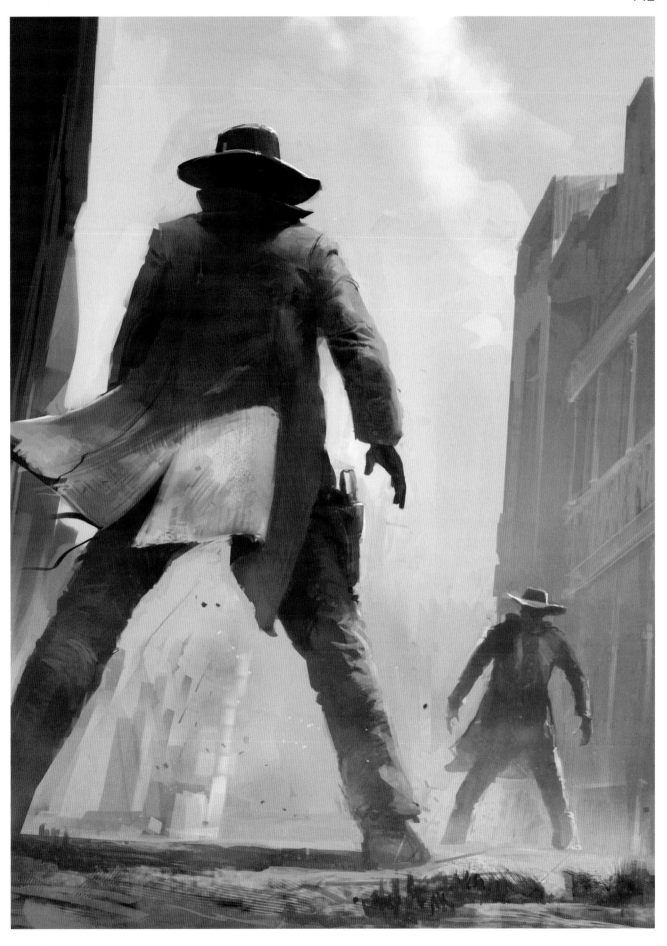

01
색과 빛Color and Light

질 벨로에일(Gilles Beloeil)

들어가는 글

나는 미술에 규칙이 있다고는 생각하지 않지만 누구나 큰 힘을 들이지 않고 괜찮은 그림을 그릴 수 있게 도와주는 일반적인 가이드라인은 분명히 존재한다고 믿는다. 이 책의 목적은 그런 중요한 가이드라인을 알려주고 그림을 그리는 과정을 좀 더 잘 이해하도록 돕는 것이다. 여기서 알려주는 원칙을 바탕으로 그림을 그리다보면 이내 자신만의 방법을 터득하게 될 것이다.

그림을 그릴 때 고려해야 하는 중요한 개념 중 하나는 색과 빛이다. 이번 장은 오로지 여기에만 초점을 맞출 것이다. 물론 내가 색과 빛에 관한 모든 규칙을 알지는 못한다. 하지만 수년간 연습하고 연구한 끝에 개인적으로 활용하고 있는 몇 가지 기법들은 알려줄 수 있다.

내가 다른 작가들에게 도움을 받았듯이 나 또한 여러분에게 도움이 되길 바란다. 이 글을 쓰는 것이 내가 받은 도움에 보답하는 길이었으면 좋겠다.

용어 설명

회화적인 기법을 설명하기 전에 우선 앞으로 사용할 용어들을 정의해보자.

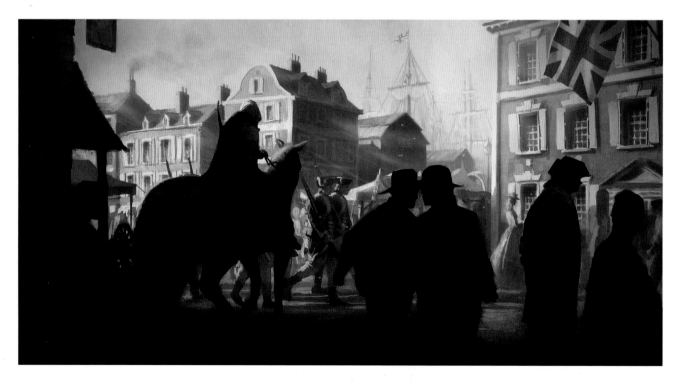

1. 빛

빛은 모든 회화와 일러스트에 존재한다. 빛은 색이나 구도에 비해 선명하게 두드러질 수도 있고 미묘할 수도 있다. 작가는 빛을 사실적으로 재현하고 빛으로 다양한 효과를 만들어낼 수 있어야 한다.

이제 기본적인 원(그림 01)을 보며 빛과 관련해서 알아야 할 중요한 용어들을 살펴보자. 처음에는 이렇게 간단한 형태에서 시작하지만, 일단 익숙해지면 조명과 명암을 사용하여 어떤 것이든 사실적으로 묘사할 수 있다.

음영: 물체에서 빛이 직접적으로 닿지 않는 어두운 부분을 말한다. 음영의 명도는 빛이 닿는 부분에서 가장 어두운 곳보다 더 어두워야 한다. 밝고 어두운 부분이 명확해야 이미지를 알아보기 쉽다.

그림에서 음영이 중요한 이유는 물체에 입체감을 주어 사실적으로 보이게 하기 때문이다. 앞서 예를 든 원에 음영을 넣으면 입체적인 구가 된다(그림.02).

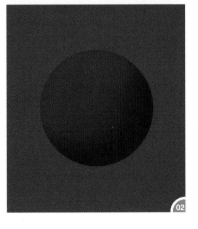

주광선: 장면이나 그림에서 가장 주가 되는 광원으로, 그림을 그릴 때는 주광선을 가장 먼저 파악하고 정해야 한다. 그래야 빛을 일관되고 사실적으로 표현할 수 있다.

주광선은 대낮의 햇빛같이 매우 분명할 때도 있지만, 도시의 밤풍경에서 볼 수 있는 불이 켜진 여러 개의 창같이 미묘하고 분산되어 있을 수도 있다.

또한 주광선은 물체를 어떤 색으로 칠해야 할지에
도 영향을 미친다. 예시를 보면 주광선은 구의 좌
측 상단을 비추는데, 구의 녹색은 광원에 가까울수
록 옅어짐을 알 수 있다(그림 03). 구의 고유색은
여전히 남아 있지만 단지 중간톤 부분에서만 볼 수
있다(중간톤 항목을 보라).

그림자: 빛을 받은 물체가 다른 표면에 드리우는
그늘이다(그림 04).

그림자의 모양이 특히 중요한 이유는 그림자가 드
리워진 표면의 형태를 암시하기 때문이다. 예시를
보면 단순히 그림자의 모양을 변형한 것만으로 구
가 놓여 있는 표면이 편평하지 않다는 인상을 준
다(그림 05).

반사광: 주광선이 다른 표면에 반사되어 다시 물
체를 비추는 간접 광원을 말한다. 반사광은 이름
그대로 반사되어 물체를 다시 비추므로 물체의 어
두운 부분을 원래의 명도보다 밝게 만든다. 구의
어두운 부분에서 색을 볼 수 있는 이유는 오직 반
사광 때문이다(그림 06~07).

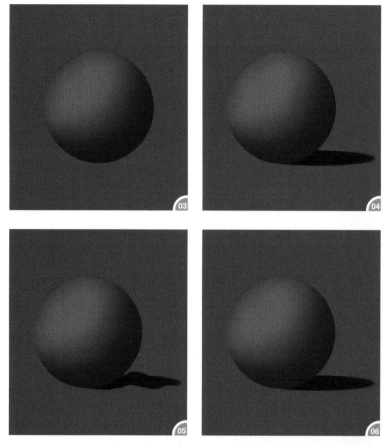

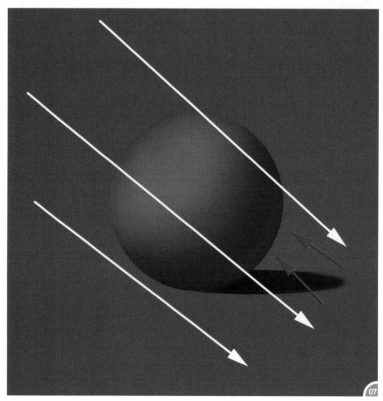

그림에서 반사광은 매우 중요하다. 반사광이 만드는 미묘한 하이라이트는 사실적인 느낌을 주는 데 도움이 된다. 그러나 정확한 위치에 은은하게 표현하도록 주의해야 한다. 반사광을 받는 부분이 주광선을 받는 부분보다 밝아서는 안 된다. 그렇지 않으면 주광선이 힘을 잃고 사실적인 빛의 균형이 깨진다 (그림 08~09).

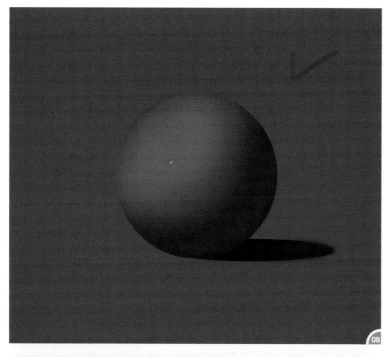

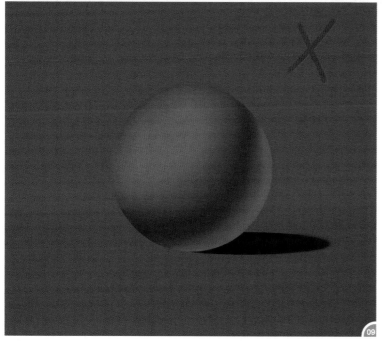

음영의 중심: 물체의 어두운 부분에서 반사광에 영향을 받지 않는 부분이다(그림 10).

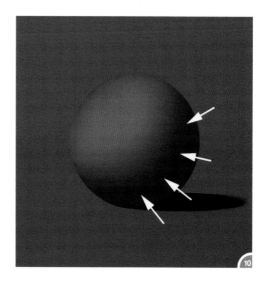

하이라이트: 물체에서 가장 빛나는 부분을 말한다. 광원이 바로 반사되는 가장 밝은 부분이기도 하다. 하이라이트는 대부분 두 면이 이어지는 모서리에 생기며 면의 중간에 생기는 경우는 없다(물론 구체는 예외다). 하이라이트의 속성은 그리는 물체의 소재나 질감에 따라 달라진다. 예를 들어 나무 줄기의 하이라이트는 넓게 퍼지고, 반짝이고 반사되는 표면의 하이라이트는 날카롭게 빛난다.

그림 11의 하이라이트는 빛나면서도 넓게 분포되어 있으므로 표면의 거친 질감을 나타낸다. 한편 그림 12의 하이라이트는 반짝이고 반사되므로 질감이 느껴지지 않는 매끈한 표면을 표현한다. 그리고 그림 13의 하이라이트는 반사되지 않고 넓게 퍼져 둔탁한 느낌을 준다. 이런 느낌들이 모두 하이라이트를 통해 만들어질 수 있다.

중간톤: 물체의 밝은 부분 중에서 가장 어두운 곳을 말한다. 중간톤이 시작되는 위치는 하이라이트 바로 다음이며 물체의 표면이 광원으로부터 멀어지는 지점이다. 물체의 고유색을 볼 수 있는 부분이다(그림 14).

역광: 물체를 뒤에서 비추는 2차 광원이다. 강한 역광은 일반적으로 물체의 가장자리를 따라 윤곽을 드러내는데, 역광을 잘 사용하면 강력한 효과를 줄 수 있다.

역광은 2차원인 이미지에 3차원적인 느낌을 주는 데 도움이 되며, 또한 어둠 속의 물체를 빛나게 하는 데도 유용하다(그림 15).

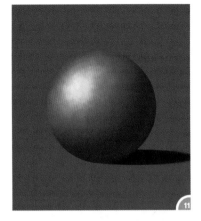
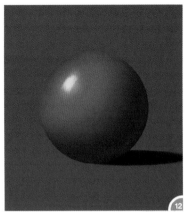
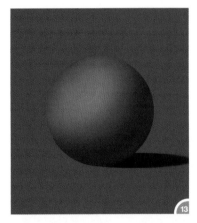
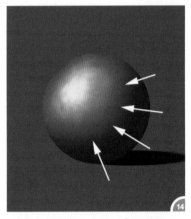
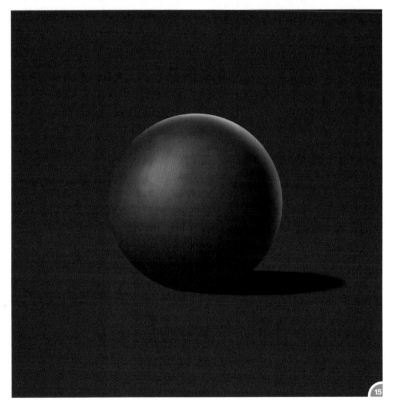

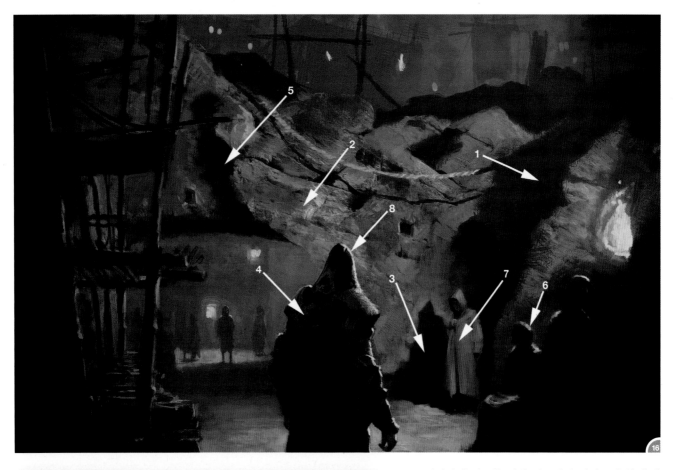

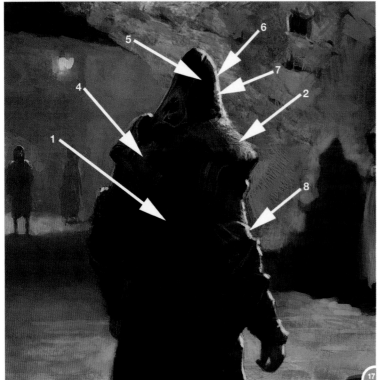

이상의 용어들을 실제 작품에서 살펴보기 위해 내가 그린 그림 중 하나를 예로 들었다.

그림 16~17에서 각각의 번호는 다음과 같다.

1. 음영
2. 주광선
3. 그림자
4. 반사광
5. 음영의 중심
6. 하이라이트
7. 중간톤
8. 역광

2. 명도

명도는 그림의 사실적인 느낌에 영향을 미치는 중요한 요소로, 빛을 묘사하는 데 있어서는 색보다 명도가 더 중요하다.

그림 18은 내가 색과 명도를 모두 정확히 표현하여 그린 그림이다.

명도는 그대로 두고 색을 단색이나 흑백으로 바꾸어도 이미지는 여전히 알아볼 수 있다(그림 19~20). 그러나 색은 원래대로 두고 명도만 한 가지로 통일한다면 알아보기가 무척 힘들어진다(그림 21).

그다지 사실적인 느낌이 중요하지 않은 일러스트를 그릴 때라도 명도는 반드시 알아야 한다. 어떤 것을 재현하기 위해서는 명도를 떠올리며 어느 부분을 밝거나 어둡게 그려야 할지 생각할 수밖에 없다.

명도는 그림의 전체적인 디자인에서도 중요한 요소다. 그림을 원하는 분위기로 만들기 위해서는 그림의 주제를 합리적인 빛과 어둠의 패턴 속에 배치해야 한다.

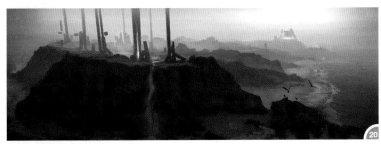

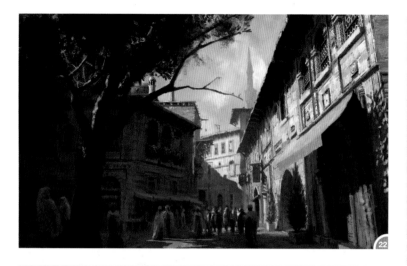

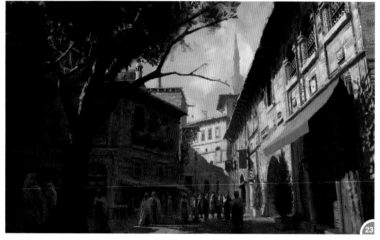

이에 비해 그림 26에서는 크고 유사한 형태들이 대칭적으로 배치되어 나타난다. 지배적인 음영이나 형태의 다양함이 없기 때문에 전체적인 이미지가 균형적이지만 좀 지루해 보이기도 한다.

정리하자면 '명도'는 이미지에서 밝음(흰색)과 어두움(검은색)의 정도를 지칭하는 용어다

그림 22는 빛과 어둠이 조화롭게 균형을 이룬 예다. 그림을 흑백으로 바꾸면 그림에 사용된 명도의 범위를 쉽게 알 수 있다(그림 23).

포토샵에서 포스터라이즈 효과를 사용하면 이미지를 단순화할 수 있다. 이 효과를 적용한 그림 24를 보면 빛과 어둠의 차이를 명확히 알 수 있을 것이다.

포스터라이즈를 적용한 그림에 컷아웃 필터를 사용하면 이미지를 더욱 단순화하여 빛과 어둠의 패턴을 잘 살펴볼 수 있다(그림 25). 이렇게 추상화된 이미지는 보기에도 꽤 흥미롭다. 하나의 짙은 음영이 지배적으로 그림의 한쪽 면과 귀퉁이를 차지하고 있으며, 다양한 형태들이 잘 어우러져 있다. 지배적인 음영은 그림에 어느 정도 통일성을 주고 여러 형태들은 다양성을 보여준다. 다양성과 통일성은 좋은 디자인의 두 조건이다.

명도의 9단계

나는 명도를 검은색부터 흰색까지 9단계로 나누는 편이 효율적이라고 생각한다.

명도를 9단계로 나누면 3단계씩 고명도, 중명도, 저명도로 나눌 수 있어 쉽고 간편하다(그림 27). 그리고 명도 5가 정중앙에 놓이는 점도 유용하다. 일반적으로 사용하는 10단계는 너무 많은 듯하지만 10단계가 더 좋다면 사용해도 상관없다. 많은 작가들이 10단계를 사용한다.

'명도'는 대개 흰색과 검은색 사이의 점진적인 밝기 변화로 나타내지만 그렇게 표현하는 것이 편하기 때문이지 그렇게 한정적으로 정의되는 것은 아니다. 사실 모든 색이나 물체에는 고유의 명도가 있다. 예를 들어 레몬의 명도는 높고 가지의 명도는 낮다.

채색을 할 때는 색의 명도를 알고 있어야 보는 이들이 현실적으로 지각하는 색에 일치시킬 수 있다.

그림 28은 그레이스케일에 맞게 나열한 여러 색을 보여준다.

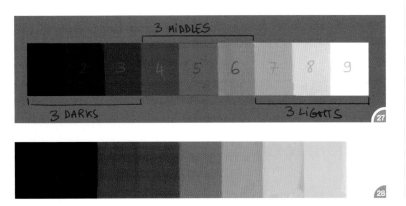

3. 색

빛의 스펙트럼 안에는 사실상 무궁무진하게 많은 색이 들어 있다. 그런데 색은 이름보다는 다음의 세 가지 속성으로 정의된다.

- **색상:** 색을 구별하는 고유한 속성이다. 색상에는 파랑, 보라, 빨강, 주황, 노랑, 초록, 갈색(황토색)의 일곱 가지 계열과 회색 계열이 있다. 주위에는 수많은 색이 있지만 어느 한 계열로 쉽게 분류된다.

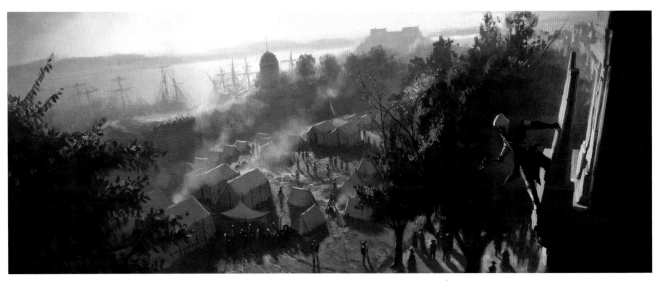

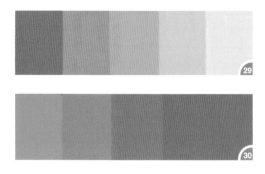

- **밝기(명도):** 색이 얼마나 밝거나 어두운지를 말한다. 그림 29는 색상은 같지만 밝기가 달라지면서 색이 연하고 어두워지는 명도의 변화를 보여준다.
- **채도:** 색이 얼마나 강렬한지를 말한다. 그림 30은 녹색의 채도 단계를 보여주는데, 왼쪽부터 오른쪽까지 명도는 동일하고 채도만 변화를 주었다.

색상환: 색의 스펙트럼을 구분하여 시각적으로 표현한 것이다. 유사하거나 대조적인 색을 찾을 때 특히 유용하다.

색상환에는 두 종류가 있다. 모니터와 스크린에 사용되는 빨강–초록–파랑 색상환과 전통적인 회화에 사용되는 빨강–노랑–파랑 색상환이다. 나는 디지털로든 전통적인 방식으로든 그림을 그릴 때는 두번째 색상환을 참고하므로 여기서 자세히 살펴볼 것도 두번째 색상환이다.

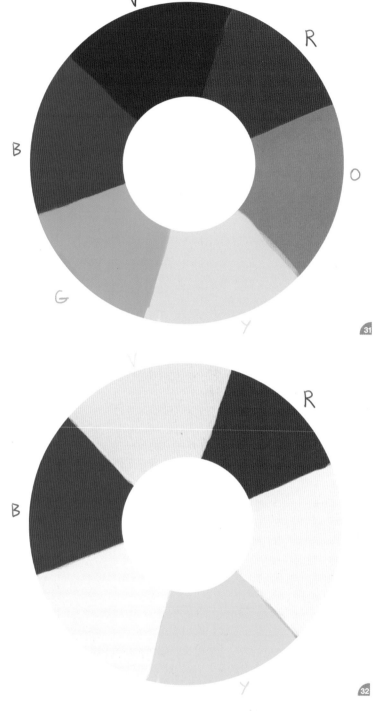

그림 31은 원색과 2차색이 표시된 색상환이다.

원색은 빨강, 노랑, 파랑을 말하는데, 이들은 다른 색을 섞어서 만들 수 없기 때문에 원색이라고 불린다(그림 32).

2차색은 주황, 보라, 초록으로 이들은 원색을 섞어서 만든다. 빨강과 노랑을

섞으면 주황이 되고, 파랑과 빨강을 섞으면 보라, 파랑과 노랑을 섞으면 초록이 된다(그림 33).

3차색은 원색과 2차색을 섞어서 만든다. 예를 들어 파랑과 초록을 섞으면 청록이 된다(그림 34).

보색은 색상환에서 반대편에 위치한 두 색상이다. 빨강의 보색은 초록이고 파랑의 보색은 주황, 노랑의 보색은 보라이다(그림 35).

보색을 나란히 놓으면 강렬한 대비를 만들 수 있다(그림 36). 인상파 화가들은 작품에 특별한 효과를 주기 위해 보색 대비를 이용하기도 했다. 보색을 혼합하면 회색 같은 중립색이 된다.

고유색: 고유색은 물체가 갖고 있는 본래의 색으로 우리가 어떤 물체를 볼 때 떠올리는 색이다. 예를 들어 레몬의 고유색은 노랑이다. 그렇다고 레몬을 아무 노란색으로만 칠하면 안 된다. 조명의 상태에 따라 사용해야 하는 노랑의 톤이 다르기 때문이다.

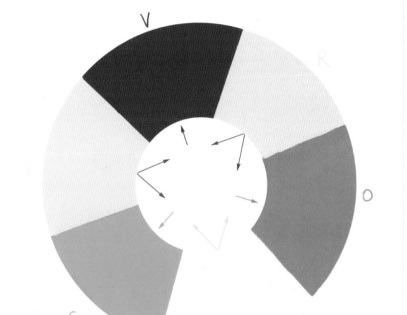

33

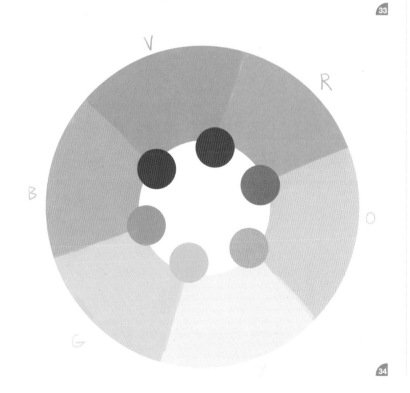

34

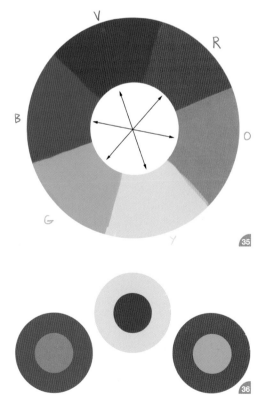

35

36

색채 조화: 빛의 색은 장면 안에 있는 모든 물체에 영향을 미친다. 그러므로 그림을 그릴 때는 한 가지 계열의 색을 지배적으로 사용해야 색채가 조화를 이룬다.

예를 들어 차가운 톤의 그림을 그릴 때는 파랑 계열을 지배적으로 사용한다. 어떤 색을 사용하든 상관없지만 조금이라도 파란색이 섞여 있어야 한다. 그래야 그 장면을 비추는 빛의 성격이 드러나고 그림이 조화로워진다. 지금 사용할 색이 빛을 그럴듯하게 표현하는지 늘 자문해야 한다.

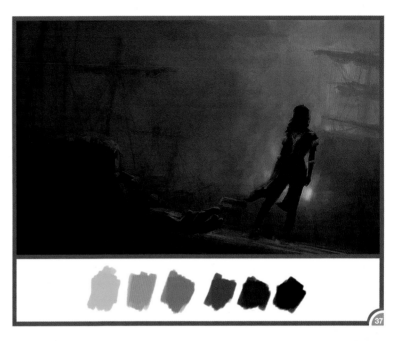

그림 37에는 파랑 계열이 지배적으로 사용되었다. 제한된 색(색상환에서 한 구역에 집중된 색)을 사용하면 특정한 분위기를 자아내기에 좋다.

그림 38은 따뜻한 색이 주를 이룬다. 하지만 음영과 멀리 있는 흐릿한 배경을 표현하기 위해 차가운 색도 일부 사용되었다. 결과적으로 유사한 색들이 두 부류로 나뉘어 서로 대비를 이룬다.

색채 이론

보색, 3색, 유사색 등 다양한 색채조화론에 대해 들어보았을 것이다. 이런 이론들은 흥미롭지만, 가볍게 참고하기보다는 반드시 따라야 할 법칙으로 인식되는 듯하다. 그러나 작품을 결정하고 한정하는 엄격한 법칙으로 생각해서는 안 된다.

개인적으로 나는 이러한 이론들을 반드시 지키지는 않는다. 오히려 이론보다는 앞서 말한 색채 조화의 정의가 정확하다고 생각하는 입장이다. 다음에 소개하는 색채 이론들을 시도해보고 각자에게 가장 잘 맞는 규칙을 사용하면 된다.

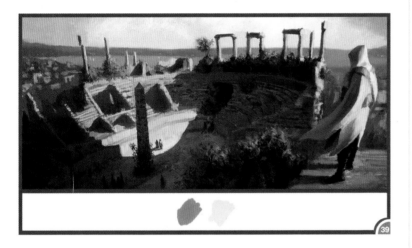

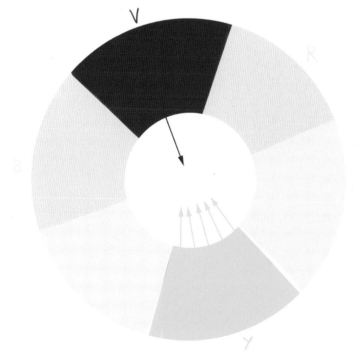

보색 조화: 색상환에서 정반대에 위치한 두 색상을 사용한다. 이때는 항상 하나의 색이 다른 색보다 지배적이어야 한다. 그림 39는 보색 조화를 사용한 예인데, 그림에 사용된 보라색의 채도가 낮은 것을 눈여겨보라. 보라 계열보다는 색상환의 반대편에 있는 노랑 계열이 지배적이다(그림 40).

3원색 조화: 3원색(빨강, 파랑, 노랑)을 지배적으로 사용한다. 3원색을 조합하면 모든 스펙트럼의 색을 만들 수 있다. (종종 초보자들은) 유화를 그릴 때 3원색과 흰색만 사용하기도 한다. 이렇게 하면 대부분 크게 힘들이지 않고 색채를 조화시킬 수 있다.

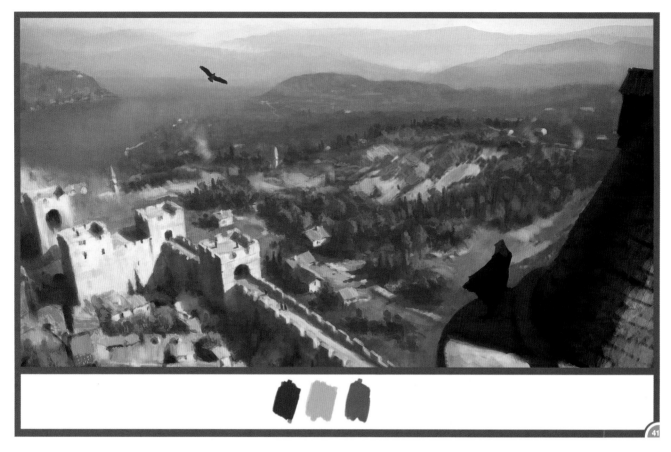

2차색 조화: 2차색(주황, 보라, 초록)을 지배적으로 사용한다. 이런 색채 조화는 따뜻한 색의 자연광, 보라색 그림자, 녹색 나뭇잎 등을 표현할 수 있으므로 풍경화를 그릴 때 주로 사용한다(그림 41~42).

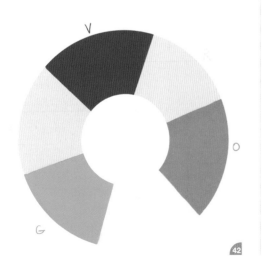

유사색 조화: 색상환에서 한정된 구역의 색을 지배적으로 사용한다. 이때 보완적으로 반대편에 있는 보색을 사용하기도 한다.

이와 같은 색채 이론들의 바탕에는 한 계열의 색상을 지배적으로 사용하고, 전체적인 인상에 약간의 활기를 더하기 위해 반대색으로 보완한다는 생각이 깔려 있다. 그림에서는 모든 측면이 균형을 이루어야 한다. 크고 작음, 따뜻함과 차가움, 빛과 어둠 등이 균형을 이루어야 매력적인 이미지가 된다. 색도 예외가 아니다.

중요한 용어들을 살펴보았으니 이제 이러한 측면들을 실제로 적용해보자.

빛과 색을 표현하기 위한 테크닉
그림을 그리는 과정에서 빛과 색은 특히 흥미로운 요소다. 빛은 세상을 볼 수 있게 해주고, 색은 감정이나 분위기를 표현할 수 있게 해주기 때문이다. 현실을 이해하는 데 빛과 색이 중요한 만큼 이들을 표현하는 테크닉을 익혀야 보기에 즐겁고 사실적인 장면을 그릴 수 있다.

잘 그려진 작품의 빛과 색은 초보 작가의 눈에는 마술처럼 신비롭게 느껴질 수도 있다. 하지만 과정만 알면 누구나 그러한 빛과 색을 재현할 수 있다.

기본적인 규칙

색은 감정과 정서를 표현하는 데 가장 효과적이며, 잘 사용하면 그림을 본 사람들이 가장 먼저 거론하는 화제가 된다.

하지만 동시에 색은 작가를 두렵게도 한다. 색은 순전히 보는 이에게 주관적이다. 같은 색이라도 어떤 사람은 노란빛이 감도는 파란색으로 보기도 하고 어떤 사람은 청록색으로 보기도 한다. 또한 색은 환경에 상대적이다. 즉 그림이 걸려 있는 공간의 성격에 따라 극적으로 달라질 수도 있다.

어느 날 한 동료가 내 컴퓨터 앞에서 "여기에 파란색을 쓰니까 정말 좋군요. 어떻게 이런 생각을 했죠?"라며 감탄했다. 사실 나는 거기에 파란색을 쓰려고 생각하지 않았다. 물론 의도적으로 파란색을 집어넣었지만 색의 변화를 논리적으로 생각한 결과였다. 나는 기본적인 고유색을 칠하고 주광선의 색과 온도, 음영 등을 표현한 후 색온도를 조율했다. 파란색은 그렇게 결정된 색상 중 하나일 뿐이었다.

나는 색을 생각할 때 따뜻한 색인지 차가운 색인지, (파랑, 보라, 빨강, 주황, 노랑, 초록, 갈색, 회색 중) 크게 어느 계열에 속하는지만 고려한다. 나의 조언은 색 이름에 신경 쓰지 말고(색은 수만 가지가 있으므로 일일이 이름을 붙일

수도 없다) 색채조화론을 절대적인 진리인양 따르지 말라는 것이다.

다시 한 번 말하지만 나는 색에 관해 하나의 커다란 '규칙'만 지킨다. 이 규칙은 조명이나 매체, 장르 등에 상관없이 적용될 수 있다.

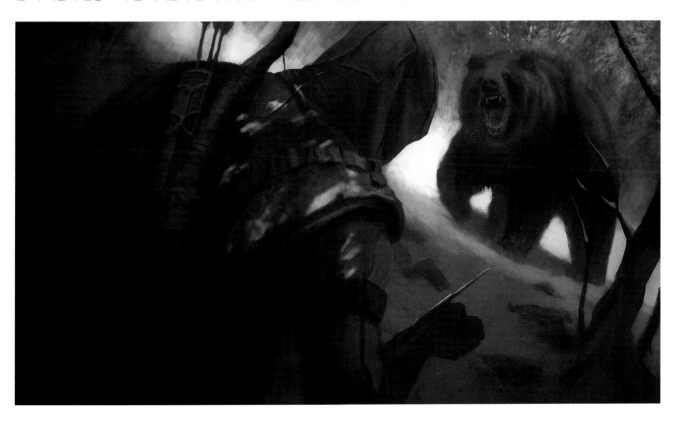

"광원이 따뜻한 색이라면 음영은 차가운 색이어야 하고, 광원이 차가운 색이라면 음영은 따뜻한 색이어야 한다."

이 문장은 색에 대한 나의 이해를 완전히 바꾸었다. 이 규칙을 읽고 이해하자 흐릿하고 단조롭던 그림이 다채롭고 눈길을 끄는 그림으로 변했다. 단순한 원리지만 이것 하나만 염두에 두면 색을 사실적이고 조화롭게 사용할 수 있다.

그림의 출발점

그림을 시작하는 방법에는 여러 가지가 있다. 시작이 좋으면 최종 결과에 크게 영향을 미치므로 많은 방법을 시도해볼수록 좋다. 그림을 시작하는 방법을 달리하다보면 다양한 결과도 낼 수 있다. 다시 말해 항상 똑같이 시작하고 동일한 단계를 따라가면 언제나 똑같은 결과를 얻을 것이다.

"균형이 잘 잡힌 명도 관계는 인간의 눈을 즐겁게 한다."

그림을 시작하는 한 가지 방법은 빛과 색으로 묘사하려는 대기 상태와 관련하여 다음과 같은 질문을 던져보는 것이다.

- 주광선의 색은 무엇인가?
- 주광선은 얼마나 강한가?
- 조명 조건은 어떠한가?
 - 낮인가, 밤인가?
 - 흐리거나 안개가 끼어 있는가?
 - 비가 오지는 않는가?
 - 먼지나 대기 오염이 있는가?
- 장면에 있는 물체의 고유색은 무엇인가?
- 어떤 분위기를 자아내고 싶은가?
- 보는 이가 어떤 감정을 느끼길 바라는가?

이런 질문들에 답하면서 머릿속에 떠올리게 되는 확실한 형태가 그림의 구체적인 출발점이 된다. 무엇보다 그리고 싶은 이미지의 명도를 연구하고 나서 종이 위에 그림을 그리는 것이 좋다.

그래야 빛과 어둠 사이의 균형을 이해하고 통제할 수 있기 때문이다. 항상 빛과 어둠 중 어느 한쪽이 지배적이어야 함을 기억하자.

또한 저명도 배색, 중명도 배색, 고명도 배색 중 원하는 명도 관계를 시도해볼 수도 있다(자세한 내용은 이후의 설명을 참고하라). 균형이 잘 잡힌 명도 관계는 우리의 눈을 즐겁게 한다.

명도가 그림에 미치는 영향

명도의 적절한 범위를 선택하는 것은 그림을 시작하는 좋은 방법 중 하나다. 부정확한 명도는 그림의 사실적인 느낌에 큰 영향을 미칠 수 있는데, 실제로 그림이 사실적으로 느껴지지 않는 경우 중 90퍼센트는 잘못된 명도가 원인이다.

앞서 언급한 바와 같이 가장 자주 사용되는 명도 단계는 9단계나 10단계다. 하지만 강렬한 효과를 위해서는 단계를 가능한 적게 사용하는 편이 좋으며, 사용하는 명도 단계가 적을수록 그림은 더욱 흥미롭게 보일 수도 있다.

만약 비슷한 톤의 두 물체가 가까이 있을 때는 그들을 같은 명도로 칠하고 색온도에 변화를 줌으로써 그림에 다양성을 더할 수 있다. 이 방법은 고명도, 중명도, 저명도 중 어디에나 적용할 수 있다. 어두운 부분과 밝은 부분을 각각 한쪽으로 통일하면 이미지가 알아보기 쉽고 흥미로워진다.

그러나 명도를 과장해서는 안 된다. 특히 그림이 산만해지는 것을 원치 않는다면 주의해야 한다. 강렬한 디자인을 위해서는 명도 형태를 크고 단순하게 유지하도록 한다.

그림의 명도 형태를 파악하고 명확하게 표현하는 것은 중요한 일이다. 그런 다양한 형태들이 디자인의 핵심을 이루기 때문이다.

그림 43의 두 그림을 보자. 아래 그림은 명도를 통제하지 않고 그린 그림이다. 밝은 부분은 너무 어둡고 어두운 부분은 너무 밝아서 전체적인 인상이 지저분하고 산만하다. 반면 두번째 그림은 같은 그림이지만 명도 대신 색온도에 변화를 주었다. 밝은 부분과 어두운 부분을 각각 한쪽으로 통일하고 형태들을 명확히 하여 이미지가 알아보기 쉬워졌다. 색온도의 변화가 미묘한 차이를 만들어 눈을 즐겁게 한다.

적절한 명도 선택하기

명도는 9단계를 모두 사용할 수도 있지만 대체로 5~6단계를 사용하는 편이 더욱 효과적이다. 먼저 장면에서 전달하고 싶은 느낌을 결정한 뒤에 가장 적절한 명도를 선택한다.

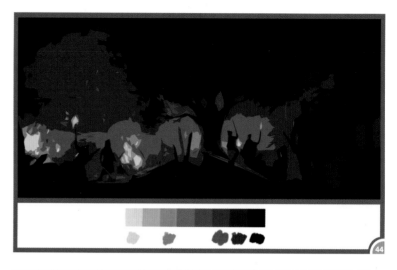

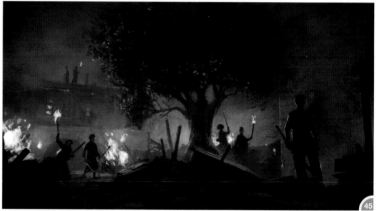

저명도 배색: 이 그림의 명도는 대부분 1~5(검정색부터 중명도)에 해당된다. 그밖에 여기저기에서 밝게 빛나는 빛을 강조하기 위해 명도 8~9가 사용되었다(그림 44). 최종적인 흑백 이미지에서는 명도 단계가 좀 더 넓어 보인다(그림 45). 그림 46은 최종적인 컬러 이미지다.

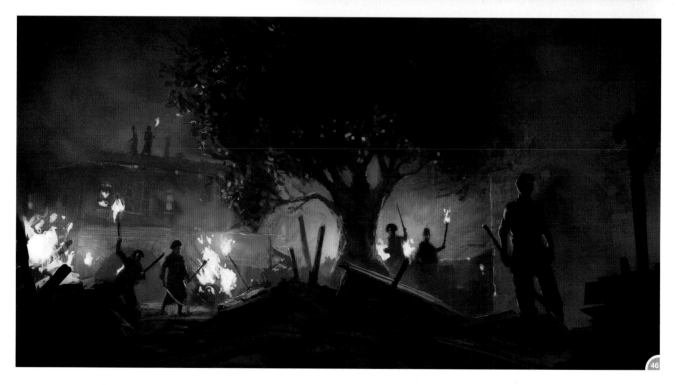

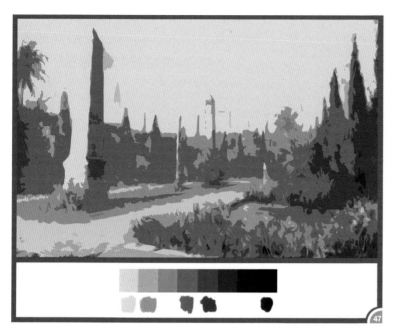

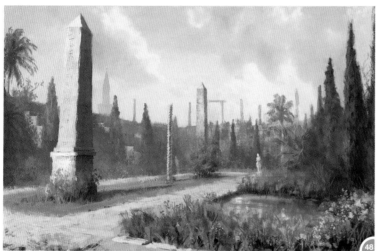

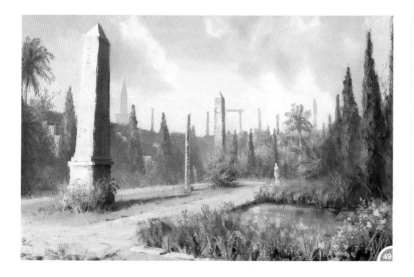

고명도 배색: 이 그림의 명도는 대부분 5~9에 해당된다. 그밖에 그림자같이 어두운 부분을 강조하기 위해 명도 1~2가 사용되었다. 결과적으로 이 그림은 환하고 개방적인 느낌을 준다(그림 47). 최종적인 흑백 이미지(그림 48)와 컬러 이미지(그림 49)도 마찬가지다.

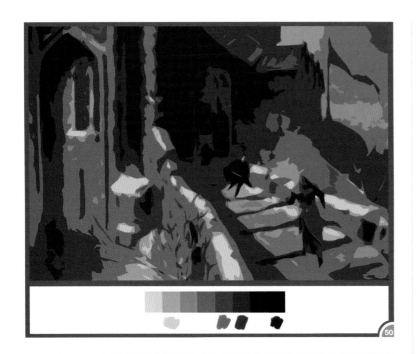

중명도 배색: 명도 단계에서 중간 부분에 해당되는 명도가 사용되었다. 그림 50에서 명도는 대부분 3~7에 해당되며 강조된 부분에는 명도 1과 9가 사용되었다. 최종적인 흑백 이미지(그림 51)와 컬러 이미지(그림 52)는 이러한 선택이 결과물의 분위기에 어떻게 영향을 미치는지 보여준다.

조명을 그림의 중요한 특징으로 삼는다면 명도 대비를 크게 해야 한다. (하이라이트는 명도 1~2, 음영은 명도 8~9로 표현하는) 명도차가 큰 배색은 그림의 주제를 강조하고 극적으로 보이게 한다(그림 53).

결론적으로 말해 명도는 반드시 이미지에서 전달하고자 하는 효과와 분위기를 바탕으로 선택해야 한다.

빛과 음영 정의하기

명도를 계획할 때는 항상 빛과 음영의 차이를 명확히 파악해야 한다. 음영에서 가장 밝은 부분은 빛에서 가장 어두운 부분보다 어두워야 하는데, 그래야만 그림이 입체적으로 보인다.

그림 54에서 빛과 음영의 명도는 확실히 구분된다. 음영의 가장 밝은 부분(1, 2, 3)이 빛의 가장 어두운 부분(4, 5, 6)보다 훨씬 어둡다.

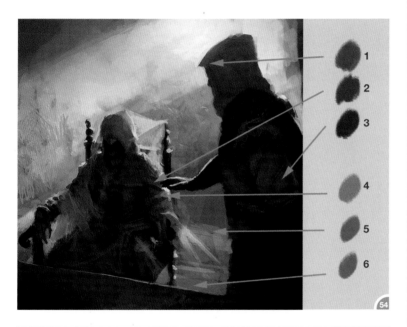

또한 중간톤은 생각보다 밝게 칠해야 하는데, 이는 무척 중요하다. 초보자는 대개 중간톤을 너무 어둡게 칠하는 경향이 있어서 빛의 전반적인 느낌을 약화시킨다.

광원을 정면으로 마주하는 모든 면은 비스듬히 놓여 있는 면보다 밝아야 한다. 그림 55는 빛의 각도가 물체에 어떻게 영향을 미치는지 보여주고, 그림을 그릴 때 명암을 어디에 넣어야 할지 판단할 수 있게 해준다. 광원이 위에 있는 경우, 광원과 직면한 면이 가장 밝고(1) 비스듬한 면이 그보다 어두우며(2) 수직으로 서 있는 면이 가장 어둡다(3).

둥근 물체는 좀 더 까다롭지만 전반적인 테크닉은 여전히 적용 가능하다(그림 56).

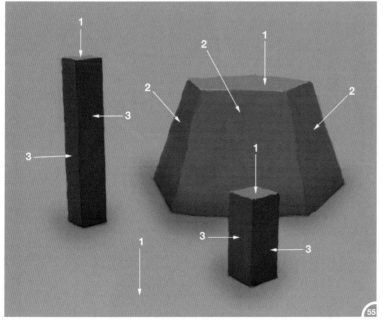

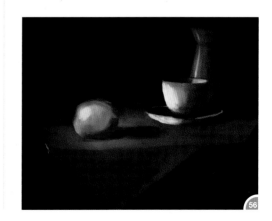

색채 조화 선택하기

시각적인 자료만으로 그림을 그리는 일은 실제로 장면을 보면서 물감으로 그림을 그리는 것보다 힘들다. 그런 경우에 나는 대개 장면을 머릿속으로 그린 뒤 그림에 반드시 있어야 할 색들을 선택한다. 예컨대 밤 장면이면 파랑 계열의 색. 낮 장면이면 따뜻한 계열의 색을 선택한다. 이 단계는 주광선의 색에 크게 좌우된다.

그림 57은 내가 그림을 시작하는 방법을 보여준다. 여기서 나는 주광선을 차가운 색으로 정했기 때문에 따뜻한 색의 음영이 많이 생길 것을 염두에 두고 따뜻한 계열의 색을 주로 선택하여 칠했다. 이런 초기 단계에서는 극명한 명도 대비를 피해야 한다.

바탕색은 출발점일 뿐이므로 모든 빛과 색을 정확하게 표현하지 않아도 된다. 여기서와 같은 방식으로 작업을 한다면 최종 이미지는 많은 수정을 거쳐 완전히 바뀌고 출발점과는 전혀 달라질 것이다.

바탕색을 사용하는 이유는 여러 가지가 있다. 그 중에는 새하얗게 비어 있는 캔버스에서 시작하는 것보다 두려움이 덜하다는 점도 있지만 다음과 같은 이유들도 있다.

1. 흰색 배경에서는 명도를 판단하기가 매우 힘들다. 모든 색은 흰색과 비교했을 때 어두워 보이므로 색을 정확하게 선택하지 못하게 된다. 그림 58에서 중앙에 놓인 작은 사각형들은 모두 명도가 같은 동일한 색이다. 이 색들이 서로 다른 명도의 색 위에서 어떻게 달리 보이는지 주목하라. 바로 이런 이유 때문에 모든 색이 어둡게 보이는 흰 캔버스에서 시작하기가 까다로운 것이다.

2. 색채 조화가 잘 이루어진 상태에서 시작하면 결과물에서도 색채 조화가 좋을 가능성이 높다. 또한 그림을 그리는 동안에도 색을 쉽고 효과적으로 연관시킬 수 있다.

색채 조화를 선택하고 바탕색을 칠했다면 그리려고 한 형태들을 그리기 시작한다. 개별적인 물체의 명도와 색은 바탕색을 염두에 두고 생각해야 한다.

명도과 색을 고려하여 물체 그리기

물체의 기본적인 고유색을 상상하며 색채 조화의 바탕이 되는 색과 비교한다. 이렇게 하면 물체가 이미 사용한 색에 비해 차가워야 하는지 따뜻해야 하는지, 밝아야 하는지 어두워야 하는지를 결정할 수 있다. 그림 59를 보면 내가 어떻게 적절한 밝기와 채도의 빛과 색을 선택하여 모든 물체가 같은 세계에 속해 있다는 인상을 주었는지 알 수 있다.

이런 결과를 가져오는 가장 좋은 방법은 다음과 같은 질문을 던져보는 것이다.

- 광원은 무엇인가? 이 질문은 빛의 유형을 결정하게 하므로 색의 선택에 영향을 미친다.
- 광원의 색은 무엇인가? 예를 들어 전등과 태양은 성격이 다르므로 반드시 다르게 표현해야 장면을 사실적으로 그릴 수 있다.
- 빛은 얼마나 강한가? 이 질문은 사용하는 명도의 범위에 영향을 미친다.
- 또한 물체의 색이나 소재에 대해서도 생각해야 한다. 따뜻하거나 차가운 톤은 소재에 따라 결정되기도 한다. 예를 들어 금속은 차갑고 목재는 따뜻하다.

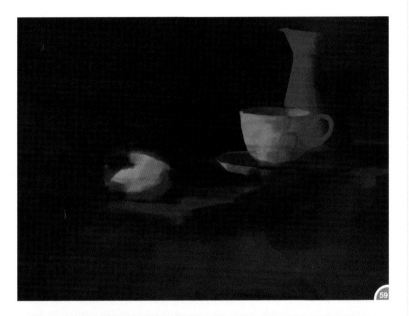

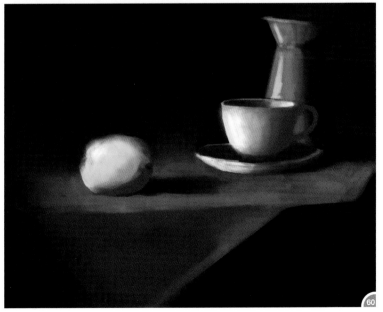

이러한 질문의 대답에 따라 색채 조화가 완전히 달라진다.

예시를 보면 내가 이런 질문에 답을 하면서 그림을 어떻게 발전시켰는지 알 수 있다(그림 60). 여기서 주광선은 차갑고 강하며 백색에 가까우므로 좀 더 밝은 명도로 물체에 차가운 인상을 주었다. 그리고 음영을 더욱 어둡게 해서 빛과 어둠의 대비를 크게 하고 드라마를 만들었다.

그림 61은 계속해서 더 발전시킨 이미지를 보여 준다. 여기서는 빛과 어둠의 경계를 다듬어서 이미지를 뚜렷하고 선명하게 만들었다. 또한 음영에 반사광을 표현하여 어두운 부분의 경계를 부드럽게 했다.

색온도 조정하기

예시에서는 이미 주광선을 백색이라고 설정했으므로 색온도가 차갑다.

말이 나온 김에 덧붙이자면 유화 화가들은 작업실 북쪽에서 들어오는 빛을 좋아한다. 그 빛은 차가운 색이므로 부드럽고 따뜻한 음영을 만들기 때문이다. 또한 밝은 부분을 표현할 때 흰색만 더 섞으면 되므로 편하다. 주광선이 따뜻한 색일 때는 그리기가 좀 더 힘들다. 밝은 부분을 표현할 때 다른 색을 혼합하여 색의 밝기와 온도를 모두 높여야 하기 때문이다.

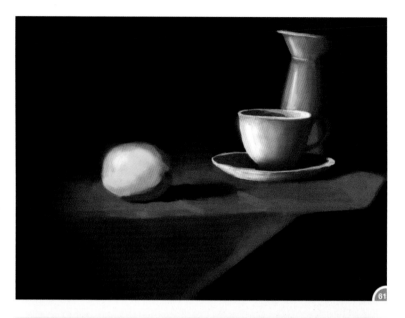

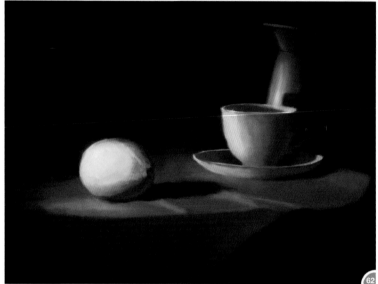

이 그림에서는 주광선이 차갑기 때문에 앞서 설명했듯이 음영은 따뜻해야 한다. 지금까지의 상태에서는 음영이 아직 차가워서 좀 더 따뜻하게 만들어야 했다(그림 62). 그 결과 음영의 신비한 느낌이 커졌고 전체적으로 사용된 차가운 색에도 현실감이 더해졌다.

나는 또한 보는 이의 주의를 레몬에 집중시키기 위해 그림의 네 귀퉁이를 더 어둡게 했다. 여기에 반사광을 일부 덧그리고 필요한 곳의 명도를 조절하고, 주전자 위에 생기는 그림자를 묘사해 찻잔과의 공간 관계 및 명암 패턴을 잘 나타냈다. 마무리로 귀퉁이를 좀 더 손보고 밝은 부분을 더 차갑게 표현하며 그림을 전체적으로 다듬었다.

색온도 이해하기

온도에 따라 색을 분류하는 법을 이해하는 것은 중요하다. 모든 색은 차가운 톤이나 따뜻한 톤으로 표현할 수 있으므로 어떠한 색을 차갑거나 따뜻한 색이라고 한정지을 수 없다. 색의 온도는 유사한 색상 안에서 상대적으로 결정된다. 예외적으로 흰색은 언제나 차가운 색이다.

그림 63은 이러한 예를 보여준다. 두번째 줄(2)은 일련의 색상들을 나열한 것이고, 첫번째와 세번째 줄은 동일한 색상의 온도를 따뜻하게 높이거나(1) 차갑게 낮춘(3) 것이다.

실제로는 여기서 말한 것처럼 색을 정의하는 일이 간단하지 않다. 예를 들어 그림 64를 보자. 일반적으로 파란색은 차갑고 노란색은 따뜻하다고 할 수 있다. 하지만 그림에서 파란색 물체는 따뜻한 그림자 안에 있고 노란색 물체는

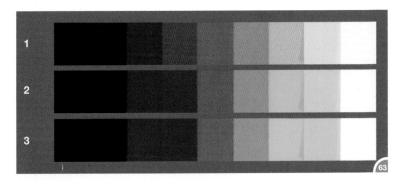

차가운 빛 아래에 있다. 고유색을 보여줄 때는 동시에 색온도도 논리적이고 일관되게 유지해야 한다. '차가운' 파란 물체는 따뜻하게, '따뜻한' 노란 물체는 차갑게 표현해야 한다. 이렇게 하나의 색을 차갑거나 따뜻하다고 정의하기는 힘들다. 이런 문제를 극복하려면 빛의 색온도와 고유색을 먼저 정한 뒤에 그에 맞게 전체적인 색을 따뜻하거나 차갑게 조정한다.

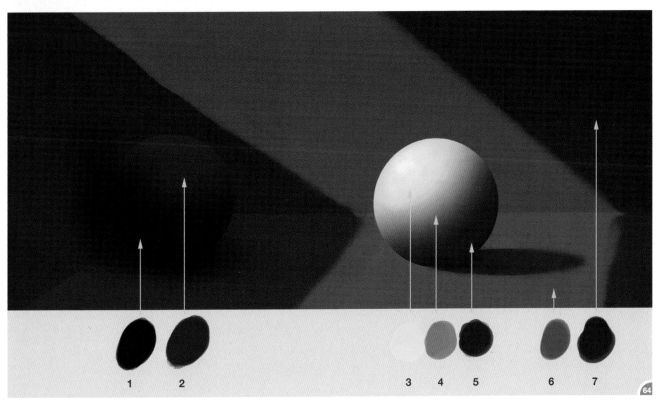

이 장의 최종 팁

때로는 자신의 그림이 단조롭게 느껴지거나 색이 '탁하게' 보일 수 있다. 이러한 문제의 원인은 색온도가 잘못되었기 때문이다. 예를 들어 따뜻한 그림자에 차가운 톤의 빨간색을 칠했을 수도 있다. 그림에 확신이 들지 않으면 이러한 부분을 확인하라. 또한 각도가 바뀌는 모든 부분에도 주의를 기울여야 한다. 각도가 바뀌면 색의 온도나 명도, 혹은 둘 다 변해야 한다. 어떤 것이 '평면적으로' 보인다면 이 부분을 수정해야 할 수도 있다.

나가는 글

내 조언들이 빛과 색을 다루는 법을 이해하고 사실적인 그림을 그리는 데 도움이 되길 바란다. 사실 이러한 모든 과정을 글로 설명하는 것은 어려운 일이다. 차라리 그림을 그릴 때마다 옆에 서서 코치해주는 편이 훨씬 쉬울 것이다. 하지만 그럴 수 없으니 대신 핵심 포인트만 다시 언급하겠다. 현명하게 명도를 선택하고 색온도를 통제하라. 이 두 가지 포인트가 빛을 사실적으로 묘사할 때 고려해야 하는 가장 중요한 측면이다.

그림을 그리지 않을 때에도 빛과 색을 관찰하면서 질문을 던져보라. "저걸 그려야 한다면 어떤 명도를 택해야 할까? 저명도로 그려야 하나, 고명도로 그려

야 하나? 어떤 색채 조화를 사용해야 하나? 빛은 차가운 색인가, 따뜻한 색인가? 음영의 색온도는 어때야 하지?" 이것은 빛의 역할과 색의 변화에 대해 생각하는 훈련이 된다. 그러면 다음에 상상으로 그림을 그릴 때 머릿속에 쌓인 정보들을 활용할 수 있다.

하지만 무엇보다도 그림 그리기를 즐겨라! 열심히 노력하고 결코 좌절하지 마라. 모든 실패는 그림의 원리를 이해하기 위한 일보 전진임을 명심한다.

02
화면구성Composition

안드레이 리아보비체프(Andrei Riabovitchev)

들어가는 글

구성에 대해 가르치는 사람은 자연계에서 볼 수 있는 구성 아래 숨겨진 과학과 수학의 이론을 반드시 알아야 한다. 또한 사실적인 묘사를 위해서는 우리의 일반적인 지각이 비례, 대칭, 리듬 같은 법칙들을 지배하며 형식과 내용의 통일성에도 영향을 미친다는 점을 이해해야 한다.

구성에 관한 이론은 과학적인 지식에 기초한다. 즉 수학은 기하학과 원근법을 가능하게 하고 물리학은 색과 빛을 결정하며, 생물학과 생리학은 눈과 뇌를 작동하게 하고 심리학은 색과 그것이 인간에게 미치는 영향을 인지하게 한다. 이러한 모든 과학적 지식이 구성을 가르치는 기반이 된다.

작가는 여러 지식과 예술적인 기술, 감성과 지성을 갖추어야 한다. 교사는 주관적인 판단과 개인적인 취향으로 학생을 잘못 인도해서는 안 되고, 자연에 존재하는 객관적인 과학 지식을 전달해야 한다. 자연이 구성을 가르쳐주는 가장 훌륭한 교사이므로 나는 자연에서 배울 때가 가장 편안했다.

"예술가들은 자연에서 찾을 수 있는 아름다움과 자연스러운 미적 감각을 재현할 수 있는 방법을 찾기 위해 늘 노력해왔다."

어떤 작가들은 자유로운 사고의 직관적인 흐름에 방해를 받지 않을까 두려워하며 미술의 바탕에 깔려 있는 과학을 공부하지 않으려 한다. 그러나 구성과 관련된 과학을 모르면 진정한 작가가 될 수 없을 것이다.

황금비의 역사

역사적으로 예술가들은 자연에서 찾을 수 있는 아름다움과 자연스러운 미적 감각을 재현할 수 있는 방법을 찾기 위해 늘 노력해왔다. 특히 구성을 이루는 개별적인 부분들을 표준화하고 어느 정도 공통되는 규칙을 찾으려 했다.

비례와 구성에 관한 이러한 연구를 통해 등장한 주요 개념 중에 분할과 대칭이 있다. 우리는 사물을 전체와 부분으로 본다(예를 들어 인체를 전체적으로 보기도 하지만 뇌와 심장, 눈의 구조, 얼굴 각 부분의 비례 등 부분적으로 보기도 한다). 그러므로 연속적인 분할을 사용하면 자연을 잘 재현할 수 있었고 이것이 황금비의 기초가 되었다.

황금비는 주변에 있는 대부분의 구조에 적용될 수 있다. 건축에서는 구조물의 구성에 관한 연구가 많이 이루어졌으므로 구조물이 어떻게 공간을 차지하며 황금비와 관련되는지도 잘 알려져 있다. 그렇지만 황금비는 건축가뿐만 아니라 디자이너와 수학자, 그 밖의 많은 전문가들의 공동 작업물이다.

실제로 황금비의 역사는 매우 흥미롭고 방대하다. 자연의 기본적인 패턴 중 하나인 황금비는 오랜 세월동안 수많은 곳에 적용되었는데, 처음에는 비밀문서에 기록되고 보호되었으며 선택된 소수만이 접근할 수 있었다.

초기: 고대 이집트와 고대 그리스

황금비의 비밀은 고대 이집트와 바빌로니아 시대부터 알려졌을 것이라고 여겨진다. 고대 이집트의 신전과 무덤은 물론이고 일상적인 물건들에서도 흔히 발견되는 비례가 황금비에 무척 가깝기 때문이다.

프랑스의 건축가 르 코르뷔지에는 아비도스의 람세스 신전에서 발견된 명판의 비례가 황금비에 해당한다는 사실을 밝혔다. 또한 헤시라의 목제 부조 속 인물이 손에 쥐고 있는 측정 기구에도 황금비가 나타나 있다.

그렇지만 대부분의 사람들은 고대 그리스의 철학자이자 수학자인 피타고라스가 황금비를 발견했다고 생각한다. 음악의 화성조차 과학적인 이론에 기초한다고 여겼던 피타고라스는 음의 높낮이가 현의 길이와 관련이 있다는 것을 발견했다. 그리하여 현의 길이를 절반으로 줄이면 음이 한 옥타브 높아진다는 사실을 바탕으로 음악의 기본이 되는 음계를 만들었다. 한편 정사각형의 대각선 길이를 계산하기 위한 피타고라스 정리는 동적 사각형을 그리는 기초가 되었다.

고대 그리스인들은 피타고라스의 이론을 바탕으로 기하학을 발전시켰고 도형과 산술을 이용하여 자녀들을 가르쳤다.

그리스의 장인들은 초기 형태의 황금비와 과학적 원리를 건축에 적용했으며 예술의 발전에도 큰 업적을 남겼는데, 그리스 고전 건축을 대표하는 파르테논 신전과 페이디아스의 조각에서도 그 예를 쉽게 찾아볼 수 있다.

플라톤이 세운 아카데미아의 입구에는 "기하학을 모르는 자는 이 문 안으로 들어오지 말라."는 문장이 적혀 있었다고 한다. 또한 파르테논 신전의 세부를 살펴보면 곳곳에서 기하학의 영향이 드러나고 황금비가 적용되었다는 사실을 분명히 알 수 있다. 파르테논을 발굴하는 동안 고고학자들은 고대 그리스 건축가들이 신전을 계획하는 데 사용한 수많은 컴퍼스를 발견하기도 했다.

우리가 주위 환경과 지각된 현실을 어떻게 인식하느냐는 간단한 수학 공식으로 표현된다. 이러한 수학 공식에 주목하면 일상적으로 보는 이미지를 구조적으로 쉽게 재현하고 사실적이고 즐거운 분위기를 더할 수 있다.

"한 쌍의 토끼가 한 해 동안
몇 쌍의 토끼로 번식하겠는가?"

중세와 이탈리아 르네상스

황금비의 역사는 이탈리아의 수학자 레오나르도 피보나치와 간접적으로 얽혀 있다. 황금비는 동쪽으로부터 전파되면서 인도-아라비아 숫자도 함께 전해주었는데, 1202년 피보나치는 당대에 알려진 모든 수학 문제를 자세히 설명한 《주판서Liber Abaci》를 발표했다.

그중에는 "한 쌍의 토끼가 한 해 동안 몇 쌍의 토끼로 번식하겠는가?"라는 질문도 있었다. 이 문제에 대해 피보나치는 앞의 두 수의 합이 다음 숫자가 되는 수열을 만들었다(예컨대 2+3=5, 3+5=8, 5+8=13 등의 공식으로 0, 1, 1, 2, 3, 5, 8, 13, 21, 34……로 이어지는 수열이 만들어진다).

이 수열에서 연속하는 두 수의 비, 예컨대 5:8을 소수로 환산하면 1.60이 된다. 피보나치 수열에서 이웃한 수의 조합을 모두 이런 식으로 생각해보면 결과는 1.618에 수렴한다. 바로 이것이 공간을 수로 인식하고 황금비 이론을 발전시키게 된 시작이다.

피보나치 수열은 원래대로라면 단순한 수학 공식에 지나지 않았을 것이다. 하지만 연구진은 식물학과 동물학 분야에서 생물의 성장 패턴이 피보나치 수열과 같은 배열을 보인다는 사실을 찾아냈다. 이러한 발견으로 황금비에 대한 관심이 증가했으며, 황금비는 과학과 기하학은 물론 건축의 기초로 사용되기 시작했다.

예술가이자 과학자였던 레오나르도 다빈치가 황금비의 구조에 대한 책을 쓰기 시작했지만 이 주제에 관한 책을 먼저 발표한 것은 당대의 저명한 이탈리아 수학자 루카 파치올리였다. 그가 1509년에 발표한 《신성한 비례De Devina Proportione》에는 레오나르도 다빈치가 그린 삽화와 종교적 언급과 함께 나중에 황금비로 알려진 내용이 실려 있었다.

그때까지는 황금비를 둘러싼 수수께끼가 많았지만 《신성한 비례》가 나오자 레오나르도 다빈치는 황금비를 인체에 적용하여 연구하기 시작했다. 다빈치의 유명한 인체비례도는 정오각형을 이용하여 그려졌으며, 여기서 나온 황금비는 인체의 비례를 측정하는 데 사용되는 가장 중요한 도구 중 하나가 되었다.

같은 시기에 독일에서는 알브레히트 뒤러가 비례와 척도에 관한 첫번째 논문을 발표했다. 뒤러가 얘기한 황금비에 대해서는 이번 장의 뒷부분에서 자세히 다룰 것이다.

결론적으로 말하자면, 아직 초보인 작가가 황금비의 기원과 적용에 관해 다 알기 위해서는 몇 달 혹은 몇 년이 걸리겠지만 이미지를 더욱 사실적으로 그리기 위해서는 반드시 필요한 내용이다.

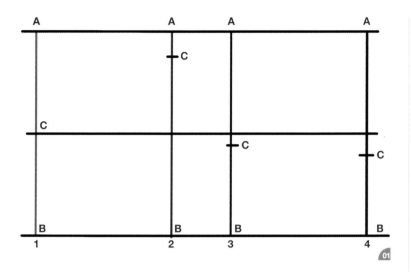

황금비

우리의 뇌는 어떤 물체의 존재가 기억 속에 있는 다른 물체와 유사한지 비교하며 이를 '측정'한다. 뇌는 장면을 바라볼 때 우선 수학적으로 훑어본 뒤 감정을 부여하는데, 즉각적이고 무의식적으로 그러한 작업을 수행한다.

비례

황금 분할을 정의하기 위해서는 우선 비례의 개념을 알아야 한다. 일반적으로 비례는 두 쌍을 이루는 네 개의 값이 만드는 등식으로 나타내고, a/b=c/d 같은 단순한 비(比)로 표현된다.

예를 들어 그림 01에서 (1)은 대상을 동일하게 분할하는 방법을 보여준다. 이 때 AB:AC=AB:CB이므로 두 부분의 비는 정확히 동일하다.

(2)와 (3)처럼 대상을 불균등하게 분할할 수도 있는데, 이때는 두 부분 사이에 등식이 성립하지 않는다(AB:AC≠AB:CB). 우리가 생각하기에는 긴 부분과 짧은 부분이 여전히 연관되지만 비례가 성립하지 않으므로 보기에 좋지 않게 느껴진다.

만약 대상을 AB:AC=AC:CB가 되도록 분할하면 황금비를 이루게 된다(4). 즉 전체 길이(AB)와 긴 부분(AC) 사이의 비를 긴 부분(AC)과 짧은 부분(CB) 사이의 비와 같도록 분할하는 것이다.

이와 같은 분할은 불균등하지만 비례 관계에 있으므로 수학적인 비가 성립하지 않는 불균등한 분할보다 훨씬 더 만족스럽게 보인다.

직사각형에서 황금비 구하기

직사각형은 가장 일반적으로 사용되는 캔버스의 모양이다. 가장 먼저 직사각형에서 황금비를 계산하는 방법부터 살펴보기로 하자. 여기서 사용되는 공식과 측정법은 다행히 쉬운 편에 속하므로 나중에 더 복잡한 모양을 다루기 위한 좋은 발판이 된다.

구체적인 예로 독일의 화가이자 수학자인 알브레히트 뒤러가 황금비를 구하기 위해 사용한 방법을 살펴보자.

그림 02는 기준선 AB를 황금비로 분할하는 수학적 모델을 보여준다.

우선 점 B에서 선 AB와 직각을 이루는 선이 필요하다. 이 선에서 AB 길이의 절반만큼 떨어진 지점에 점 C를 찍으면 선 BC가 생긴다. 그리고 점 C와 점 A를 연결하면(AC) 삼각형이 만들어진다.

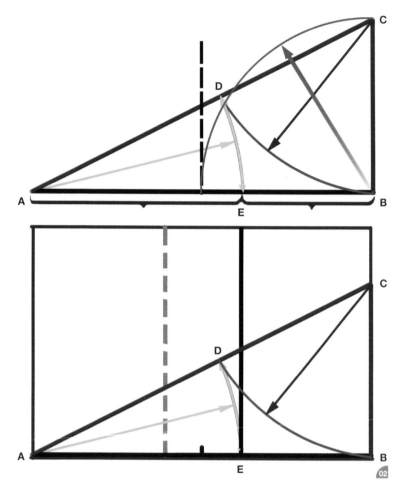

점 C에서 선 CB를 회전시켜 선 AC와 교차하는 지점을 구한 것이 점 D이다. 그런 다음 점 A에서 선 AD를 선 AB쪽으로 회전시키면 선 AB를 황금비로 분할하는 지점(E)을 찾을 수 있다.

완벽한 비례로 분할된 대상의 모든 지점들은 각각 어떤 방식으로든 서로 연관된다. 즉 모든 것은 비를 이루거나 동일한 길이다.

오른쪽 모서리와 황금비 선 사이의 거리를 구해 왼쪽 모서리에서도 같은 거리만큼 떨어진 곳에 선을 그으면 왼편의 황금비 선을 구할 수 있다. 이런 황금비 선들은 무게중심이 왼쪽이나 오른쪽에 실리는 그림에서 사물을 배치하는 기준선이 된다. 그림 03은 직사각형 캔버스가 황금비로 나뉘는 지점에 사물을 배치한 좋은 예다.

이 측정법은 가로가 긴 풍경화 포맷으로 그리는 대부분의 그림에서 유용하다. 세로가 긴 초상화 포맷으로 그림을 그릴 경우에는 높이를 절반으로 줄인 다음 황금비를 계산한다.

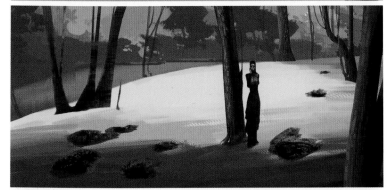

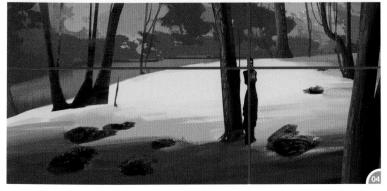

황금비를 그림에 적용하기

그림을 처음 볼 때 가장 먼저 눈이 가는 곳은 어디
인가? 예를 들어 그림 04에서 우리의 눈은 나무
옆에 서 있는 여인에게 먼저 향한다. 왜 그런가?
대답은 매우 간단하다. 그녀가 황금비를 이루는 선
상에 있기 때문이다. 이렇게 비례적으로 만족스러
운 그림을 그릴 수 있었던 방법을 단계적으로 살
펴보면 다음과 같다.

우선 디테일을 빼고 대강 선으로 스케치를 한다
(원한다면 이 단계에서 디테일을 추가해도 된다).
이 단계의 핵심은 그리고자 하는 아이디어를 표현
하는 일이다.

그런 다음 앞서 살펴본 계산법으로 황금비를 이루
는 선을 찾아서 황금비 선 위로 인물과 나무를 옮
겼다. 최종 이미지에서 인물은 새로운 위치와 명암
대비, 그리고 색상의 도움으로 강한 존재감을 드
러내고 있다.

수직축의 황금비

수평선 등을 위치시키기 위해 수직축을 황금비로 분할하는 선을 찾아야 할 때는 앞서 말한 수학 공식이 필요하지 않다. 대각선이 교차하는 지점을 활용하면 그림의 구도를 계산할 수 있다.

이때 핵심은 수평축을 황금비로 분할하는 선이 수직축의 황금비 선이 될 지점을 보여준다는 점이다.

풍경화 작가들은 경험상 수평선을 화면 가운데 배치하는 것이 좋지 않다는 것을 알고 있기 때문에 하늘이나 땅 중 어느 한쪽이 더 많은 부분을 차지하도록 한다. 예를 들어 그림 05를 보면 하늘이 화면의 대부분을 차지하고 있다.

반면에 그림 06의 첫번째 이미지에서는 수평선이 화면을 가로로 정확히 이등분한다. 거기에 집도 중앙에 위치하고 있으므로 이는 구성상 그리 좋아 보이지 않는다.

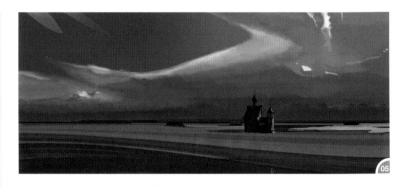

여기서 수평선을 낮추기만 해도 그림은 조금 더 보기 좋아진다. 그리고 집을 황금비 선상으로 옮기면 전체적으로 더 조화롭게 보이기 시작한다. 이제 질감과 깊이만 더해주면 더욱 보기 좋은 그림이 된다.

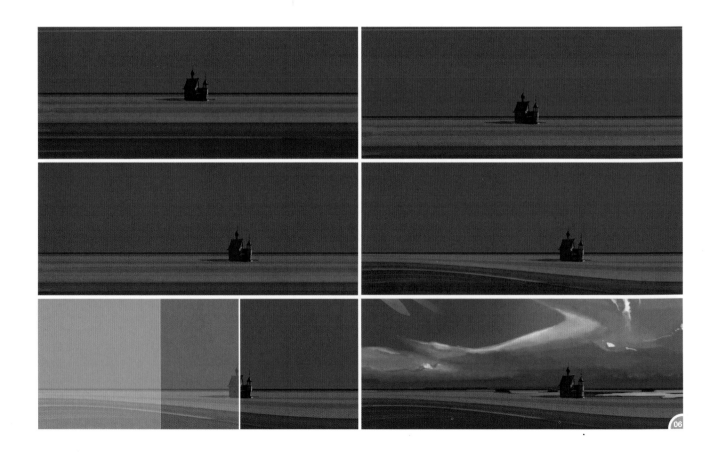

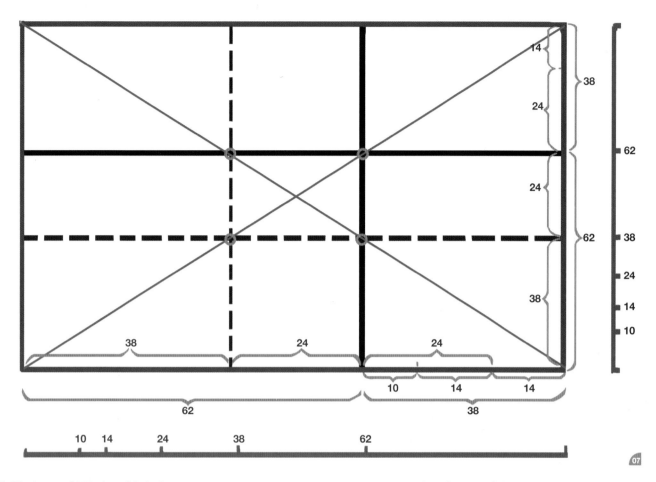

수학적으로 황금비 표현하기

황금비의 각 부분은 무한소수인 [AB]=0.618······과 [BC]=0.382······로 표현된다. 만약 수평선 AB가 1의 값을 갖는다면 황금비로 분할된 각 부분의 값은 대략 0.62와 0.380이라고 할 수 있다. 따라서 선의 길이를 백등분하여 황금비를 구한다면 긴 부분은 62, 짧은 부분은 38에 해당한다(그림 07).

이 값에서부터 100-62=38, 62-38=24, 38-24=14, 24-14=10 같은 식으로 황금 분할이 이루어지는 지점을 내림차순으로 찾아갈 수 있다. 이렇게 구한 100, 62, 38, 24, 14, 10 등이 황금비를 수학적으로 표현한 숫자들이다.

이를 그림으로 표현한 예시(그림 07)를 보면 이 값들이 수평축을 황금비로 분할하고 있음을 알 수 있다. 황금비에서 62에 해당하는 부분을 다시 황금비로 분할하면 38:24가 되고 24인 부분은 가운데 있는 양쪽 황금비 선 사이의 부분과 일치함을 알 수 있다.

또 38에 해당하는 부분을 다시 황금비로 분할하면 14:24가 된다. 그리고 여기서 다시 또 24인 부분을 황금비로 분할하면 10:14가 된다. 이는 앞서 계산으로 구한 값과 동일한 결과를 보여준다.

그림 07을 보면 사각형 바깥에 이러한 값들이 표현된 선이 있다. 이를 비례선이라 하는데, 모든 그림에는 각각의 치수와 크기에 따라 구체적으로 계산된 비례선이 필요하다. 비례선을 만드는 데는 시간이 많이 들지만 그림에서 인물과 사물의 간격과 각각의 크기를 계산하는 데 유용하므로 그림의 조화로운 구성에도 도움이 될 것이다.

황금비 적용하기

그림 08은 내가 그림에 황금비를 적용하는 과정을 보여주고 있다.

먼저 어느 정도의 크기로 스케치를 할지 결정한 후에 그리고자 하는 주요 요소들을 그린다. 이 단계에서는 원하는 만큼 창의력을 발휘해도 된다. 수학적인 계산과 재배치는 모두 나중에 한다. 사물의 크기와 위치를 대략적으로 표시하려는 것이므로 디테일까지 그릴 필요는 없다.

선으로 스케치를 완성하고 나면 황금비를 계산한다. 여기서는 공교롭게도 양쪽에 서 있는 인물들이 모두 황금비 선상에 위치하게 되었다.

일반적으로는 좋게 생각할 수도 있지만 여기서는 인물들이 서로 충돌하고 주도권을 잡기 위해 경쟁한다. 나는 왼쪽 인물이 너무 튄다고 생각해서 오른편에 인물을 추가해 그쪽 황금비 선에 주목할 수 있도록 했다.

구성에 관해 알고 있는 개략적인 지식을 활용하자면 인물은 홀수가 좋고 정중앙을 피해 두세 그룹으로 나누어 여기저기 배치하는 편이 시각적으로 만족스럽다. 보통은 피사체의 수가 적을수록 좋으므로 혼란스럽게 많은 인물을 집어넣기보다는 질에 집중하도록 한다.

황금비에 따라 모든 것의 위치를 조정한 후에는 그림을 완성하기만 하면 된다(그림 09).

관람자가 그림을 보는 방식은 사실상 작가가 사물을 배치한 방식에 의해 결정된다. 한편 작가가 사물을 배치하는 방식은 황금비를 계산해서 얻은 값에 의해 결정된다.

이제 좀 더 복잡한 모양에 황금비를 적용하는 방법을 살펴보자.

정사각형에서 황금비 구하기

그림의 크기를 모르는 경우(예를 들어 정사각형 섬네일에 그림의 일부만 보이는 경우)에는 특정한 수식과 계산으로 그림의 면적을 구하고 황금비를 적용할 수 있다.

우선 정사각형의 수평축을 이등분한 지점에서 오른쪽 상단 꼭짓점까지 사선을 긋는다. 그런 다음 그 선을 회전시켜 수평축의 연장선과 만나는 지점을 구한 뒤 직사각형을 만든다(그림 10).

이 직사각형의 가로 길이를 100이라 하면 세로는 62가 된다. 그리고 원래 정사각형의 오른쪽 모서리였던 선은 직사각형의 황금비 선이 된다. 이를 바탕으로 대각선을 그어 교차지점을 찾으면 수평축과 수직축을 황금비로 분할하는 선을 모두 구

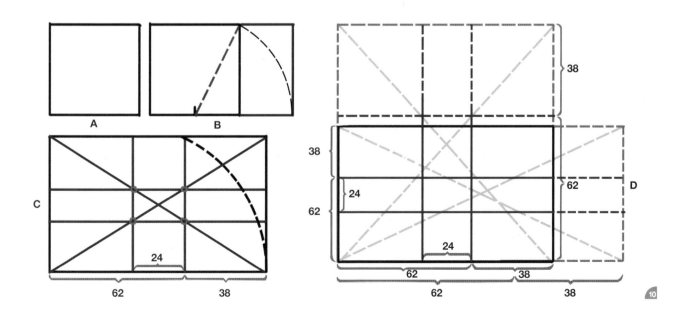

43

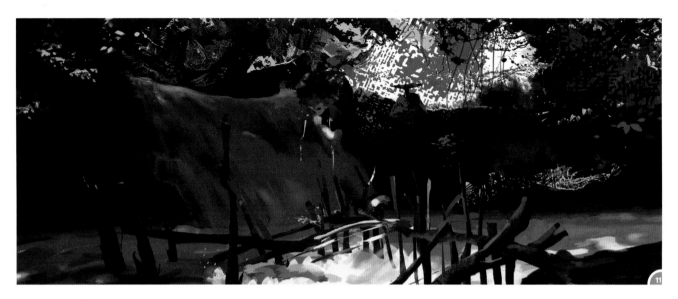

할 수 있다.

이 직사각형을 황금비에 따라 수직이나 수평으로 연장시키면 어떤 크기의 그림에도 적용할 수 있다. 예를 들어 그림 11~12를 보면 그림의 크기를 계산하고 화면을 연장하는 데 사용한 선들을 볼 수 있다.

이제 황금비에 대해 어느 정도 알았으니 그림의 구성에도 적용할 수 있을 것이다. 인간의 눈과 뇌가 이미지를 인식하는 법칙에 맞는 그림을 그리려면 화면이 황금비로 분할되는 네 지점을 알고 있어야 한다.

원에서 황금비 구하기

화면을 구성하다보면 이제까지와 같이 단순하게 두 개나 세 개의 황금비 숫자들이 비를 이루는 경우를 쉽게 만날 수 있다. 그 이상의 복잡한 비례도 유사한 공식에 기초하지만 각자의 판단에 따라 조금씩 달라지는 부분도 있다.

독일 화가 알브레히트 뒤러는 정오각형을 이용하여 원형 그림의 비례를 계산하는 방법을 개발했다.

정오각형을 이용하려면 우선 정오각형이 있어야 하는데. 이 도형은 다음과 같은 단계로 그릴 수 있다.

그림 13에서 점 O는 원의 중심이고 점 A는 원둘레 위의 한 점이며. 점 E는 선 OA(반지름)를 이등분한 지점이다. 그리고 점 D는 선 OA와 직각을 이루는 선

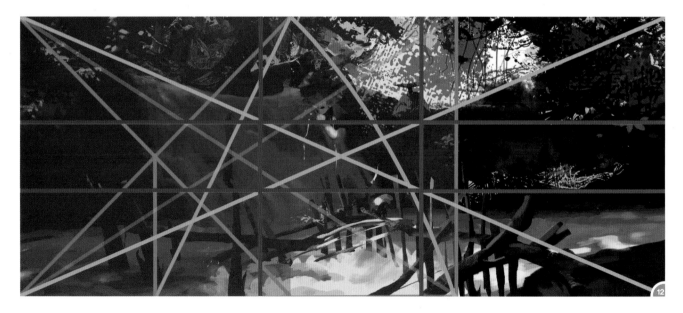

이 원둘레와 교차하는 지점이다.

점 E에 컴퍼스를 대고 점 E와 D 사이의 거리를 측정한 후 그대로 컴퍼스를 회전시켜 선 OA의 연장선과 교차하는 지점을 찾으면 점 C가 된다.

다음으로 점 D에 컴퍼스를 대고 점 D와 C 사이의 거리를 측정한 후 컴퍼스를 회전시켜 원둘레와 교차하게 한다. 이때 원둘레 위에 생기는 점이 정오각형의 첫번째 꼭짓점이 된다. 이 꼭짓점에 다시 컴퍼스를 대고 같은 간격을 유지한 채로 회전시키면 다음 꼭짓점을 찾을 수 있다.

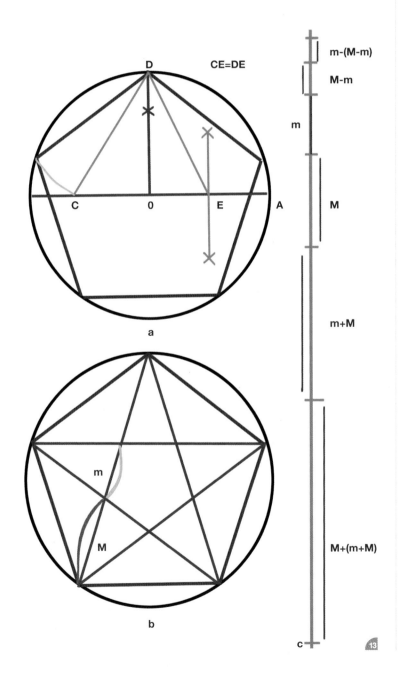

이런 식으로 점 D에 도달할 때까지 원둘레를 따라 반복한다. 끝으로 꼭짓점들을 직선으로 연결하면 정오각형이 되고, 원을 가로질러 대각선을 그으면 별 모양이 된다.

이때 별을 구성하는 대각선들이 모두 원을 황금비로 분할한다.

그림의 조화로운 비례를 원한다면 황금비를 이루는 첫 두 부분을 찾아야 한다. 그림 13에서는 그 부분이 M과 m으로 표시되어 있다. 사물을 이 지점에 배치하면 보는 이의 이상적인 시야 범위에 들어오므로 그림이 더욱 매력적으로 보인다.

여러 개의 사물을 그려야 할 때는 별의 뾰족한 부분들을 개별적인 삼각형으로 생각하거나 다른 계산을 통해 황금비를 찾는다.

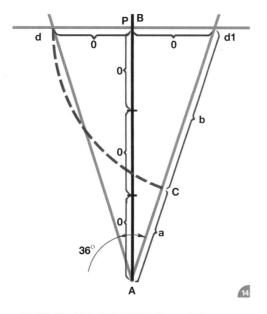

이등변삼각형에서 황금비 구하기

이제까지 살펴본 기본적인 비례 공식을 따르면 이등변삼각형에서 황금비를 구하는 것도 매우 간단하다. 우선 선 AB를 긋는다(그림 14). 이 선을 삼등분하고 한 부분의 길이를 잰다(O). 이 길이만큼 점 P에서 선 AB와 직각을 이루는 선을 양쪽으로 긋는다. 그러면 길이의 비가 2:3인 두 선이 교차되는데, 여기서 끝 지점(d와 d1)과 점 A를 이어주면 이등변삼각형이 된다.

점 d1을 축으로 밑변 전체를 삼각형의 긴 변을 향해 회전시키면 황금비를 구할 수 있다(점 C). 나아가 직각삼각형 ABd를 이용하면 직사각형에서 황금비를 구하는 방법을 응용할 수도 있다.

길쭉한 직사각형에서 황금비 구하기: 두번째 황금비

비례를 좀 더 정확히 표현하기 위해 두번째 황금비에 대해서도 알아보자. 이것은 원래 확장 아키텍처와 관련하여 발견되었지만 수평면이 긴 그림에도 적합하다.

두번째 황금 분할 지점은 첫번째 황금비 선과 화면의 중심선 사이에 위치한다.

그림 15를 보면 선 AB는 점 C에서 황금비로 분할되어 있다. 첫번째 그림과 같이 점 A에서 선 AB를 회전시켜 선 AD를 찾은 후 점 C에서 45도 각도로 선을 그으면 두번째 황금 분할 지점인 점 E를 찾을 수 있다.

이 비율을 긴 직사각형의 수평축에 적용하면 화면을 두번째 황금비인 56:44로 분할할 수 있다.

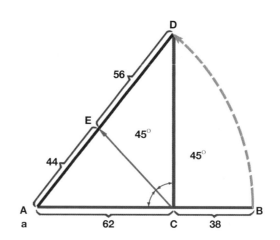

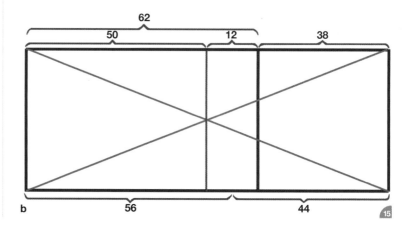

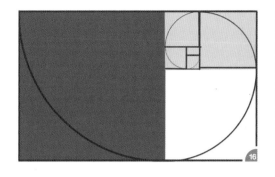

나선형에서 황금비 구하기

나선은 자연에서 아주 흔히 볼 수 있는 패턴이다. 이번 장에서는 황금비에 따라 화면을 구성하는 법을 알아보고 있으므로 나선 패턴에 대해서도 언급하지 않을 수 없다.

나선형에 대해 가장 널리 알려진 연구는 베르누이에 의해 수행되었다. 그는 자연에서 소라껍데기를 통해 그 패턴을 설명하기 위한 수식을 도출했다. 이것이 바로 베르누이 나선인데, 오늘날에도 해바라기 씨, 소나무, 파인애플 선인장 등 다양한 생물에서 관찰된다.

베르누이 나선에서 가장 주목해야 할 점은 나선이 단계마다 일정한 비례로 커진다는 것이다. 이 사실은 피보나치 수열과 황금비의 숫자가 비례적으로 증가하는 것과 연관된다.

그림 16~17은 피보나치 수열을 바탕으로 커지는 정사각형들을 잇대어 그린 직사각형의 황금비를 이용해 나선을 그리는 법을 보여준다. 그림 18은 나선 패턴으로 구성된 작품이다.

형태지각

자연계의 모든 존재는 인간의 눈을 통해 명도와 형태로 판단된다. 인간의 눈은 외부 정보의 90퍼센트를 뇌에 전달하는 놀라운 기관이다. 레오나르도 다빈치는 인간의 눈이 세상의 아름다움을 포착하고 인간의 모든 기술을 지시하고 수정한다고 보았다. 눈을 통해 수집된 정보는 수학의 시작이 되었고, 건축과 예술 자체를 탄생시켰다.

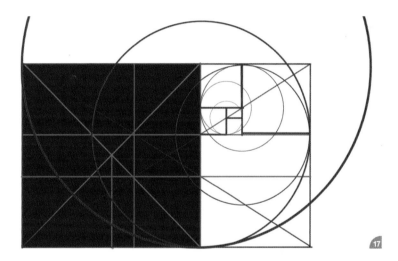

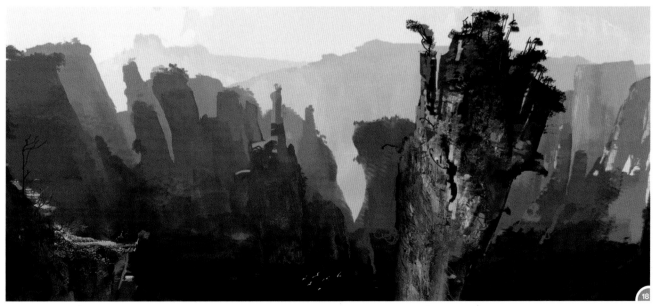

"눈은 그림에서 관심이 가는 부분에
즉시 집중할 수 있도록 설계되어 있다."

대칭과 황금비가 가장 널리 언급되는 분야는 건축이다. 실제로 건축 구조를 보면 수직선과 수평선, 세부적인 연결 부위에서 대칭을 흔히 찾아볼 수 있다.

그런데 건축의 선들이 완벽하게 비례적이고 기하학적인 것은 아니다. 오히려 건물의 최종적인 치수는 구성의 아름다움과 조화를 판단하는 사람의 눈에 따라 결정된다. 그림 19의 건축물에는 기하학적인 선들이 있다. 이 선들은 언뜻 정확해 보이지만 각도기로 측정해보면 모든 선이 수직은 아니며 직선이 아닌 경우도 있다.

고대 그리스 장인은 기하학적으로 정확한 도면은 때때로 인간의 지각에 따라 미묘하게 수정되어야 한다는 것을 알고 있었다. 실제로 그들은 종종 기둥의 배를 불룩하게 만들어 우리의 눈에는 일직선으로 보이게 만들기도 했다.
눈은 그림에서 관심이 가는 부분에 즉시 집중할 수 있도록 설계되어 있다. 그리고 관심은 생존에 필요하거나 시각적으로 아름다운 것을 향하게 된다.

시야의 중심부는 (광파의 이동 형태대로) 직선으로 들어와 눈 뒤쪽의 망막중심오목에 맺힌다. 망막중심오목에는 '황반'이 몰려 있는데 황반에는 대낮에 색을 인식하는 데 뛰어난 '원추세포'가 많이 분포한다. 그리고 황반에서 멀어질수록 어두운 곳에서 약한 빛을 인식하는 '간상세포'가 많이 분포한다.

황반에서 어느 정도 떨어진 지점에 원추세포와 간상세포가 모두 없는 부분이 있다. 맹점이라고 불리는 그 부분에는 사실상 어떤 형태의 이미지도 맺히지 않는다. 눈에 왜 이런 맹점이 존재하는지는 미스터리지만 자연에는 아무런 이유 없이 존재하는 것은 없다.

망막중심오목과 황반에서는 이미지를 매우 선명하게 인식하고 색을 지각하며, 황반의 주변부에서는 주변의 이미지를 넓게 인식한다. 맹점에 대해서는 많은 과학자들이 연구를 계속해왔는데, 일반적으로 받아들여지는 한 가지 이론은 맹점에서 누락된 정보를 뇌가 주변의 정보로 채워넣는다는 사실이다. 그런데 왜 맹점에는 상이 맺히지 않는가? 맹점에서는 어떤 색도 인식되지 않으므로 색감각을 비교하기 위한 기반이 된다.

그림 20은 눈의 단면을 기하학적으로 나타낸 그림이다. 여기서 황반은 약간 타원형이며 크기는 세로 6도, 가로 8도다. 맹점은 망막중심오목(정중앙)으로부터 12도 떨어져 있고 크기는 6도다.

(사람마다 성장패턴이 다르므로) 시야의 정확한 경계선을 정의하기는 힘들지만 결론적으로 말해 맹점의 바깥쪽까지가 중심 시야의 범위라고 할 수 있다. 비례와 황금비를 인식하는 데 영향을 미치는 중심 시야의 대략적인 범위에 대해 좀 더 알아보자.

그림 21에서 점선으로 그려진 원(ABCD)은 주변 시야까지 포함된 잠재적인 범위를 나타낸다. 이 반경은 임의적으로 구하는 것이 아니라 황금비에 따라 계산된다. 또한 중심 시야의 범위도 황금비를 이룬다.

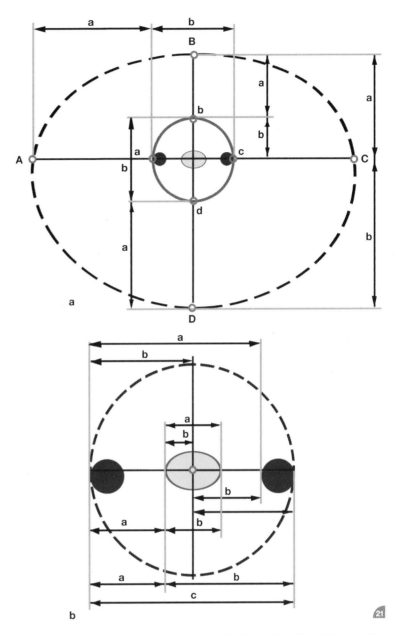

과학자에 따르면, 눈에 이런 황금비가 필요한 이유는 뇌가 황금비에 따라 정보를 해석하고 분석하기 때문이다. 따라서 눈은 황금비에 해당하는 비례를 명확하게 인식해서 뇌를 위해 정보를 준비한다고 할 수 있다.

관람자의 눈은 그림 속의 물체가 조금만 부정확하게 그려져 있어도 이를 알아챌 수 있다. 그런 불일치는 그림의 형태를 망치고 미적 특징까지 잃게 한다.

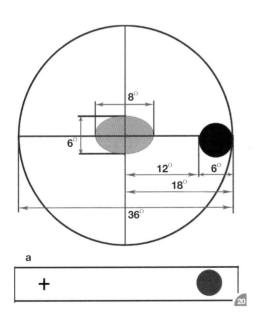

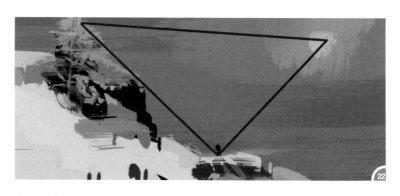

화면구성의 법칙: 자연의 다섯 가지 형식

노련한 작가는 그림의 구성을 완성한 다음 개별적인 요소에 집중해야 한다는 사실을 알고 있다. 물론 개별적인 요소를 잘 그렸더라도 잘못된 비율에 따라 배치하면 그것은 그림에서 힘을 잃는다.

그림을 훌륭하게 구성하려면 자연에서 찾을 수 있는 구조와 패턴을 따르면 된다. 자연에는 임의적인 형식이 없으며, 모든 구조의 성장패턴은 어느 정도 질서와 비례, 대칭을 가지고 있다.

자연에서 유기체가 성장하는 모습을 관찰해보면 분명한 다섯 가지 원리를 알 수 있다. 이러한 원리는 화면구성의 법칙에도 적용된다.

전체: 자연에서 구조를 이루는 각 부분은 전체에 반드시 필요한 일부분이다 (예를 들어 잎을 빼고 나무를 생각하기란 힘들다). 어떤 부분을 없애거나 덧붙이면 대상의 본질을 해칠 수밖에 없다.

이 첫번째 법칙은 그림 안에서 정확한 크기를 나타내기 위해 수식을 적용하는 데 더욱 무게를 실어준다.

비례: 개별적인 부분들이 전체를 이룬다는 구성의 첫번째 법칙은 두번째 법칙으로 이어진다. 즉 부분들은 서로 연관되고 비례를 이루며 그림의 주요 골격을 중심으로 통일된다.

앞서 언급한 바와 같이 전체는 항상 부분으로 이루어져 있다. 상이한 값을 가진 부분들은 특정한 패턴으로 서로 및 전체와 연결된다. 이것이 비례다. 비례는 부분과 전체, 부분들끼리의 관계를 결정한다.

그림 22를 보면 작은 인물, 큰 나무와 바위, 멀리 있는 태양이 서로 비례를 이루며 연결됨을 알 수 있다. 이 세 대상의 크기와 위치가 장면에 사실적인 느낌을 준다.

우리는 눈과 귀의 공동 작업에 의해 주위 환경을 인식한다. 그림을 볼 때 관람자는 무의식적으로 구성을 주목하게 되는데, 시지각에는 법칙이 있으므로 그림의 구성은 임의적이거나 제멋대로일 수 없다.

비록 인간의 주관적인 판단에 영향을 받긴 하지만 구성에는 객관적인 수학규칙이 적용된다. 그러므로 실수를 파악하고 수정하는 일이 가능해진다.

자연에서 동일한 값과 동일하지 않은 값이 반복될 때 우리는 무의식적으로 그것들이 어떻게 연관되는지 주목한다. 이것이 황금비를 연구하고 적용하는 중요한 이유다. 황금비는 작품에 사실적인 패턴을 재현할 수 있도록 해준다.

이 두번째 법칙은 시지각에 대한 우리의 감각에 따라 그림을 구성하는 데 초점을 둔다.

대칭: 비례는 주변 세상의 질서와 리듬, 대칭으로 이어진다. 반면 비례적이지 않은 관계는 무질서, 비대칭, 불규칙한 리듬으로 이어지며, 아름답지 않고 심지어 기형적인 것으로 생각된다.

구성에서 황금비와 대칭의 법칙은 여러 가지로 표현된다. 예를 들어 완전한 대칭과 불완전한 대칭, 대칭과 황금비(예컨대 수평축은 황금비, 수직축은 대칭을 이루는 경우), 황금비 등으로 사용된다.

그림 23은 수직축을 중심으로 대칭을 이룬다. 그렇지만 양쪽에 미묘한 차이는 있다.

황금비와 대칭

대칭을 언급하지 않고서는 황금비를 논할 수 없다. 황금비는 주어진 선의 중앙에서 약간 벗어난 지점을 기반으로 하지만 이것을 비대칭으로 간주해서는 안 된다. 황금비의 비대칭에는 대칭적인 요소가 있다. 즉 황금비는 비대칭적인 대칭이다.

이를 좀 더 알아보기 위해 정적인 대칭과 동적인 대칭에 대해 살펴볼 필요가 있다. 정적인 대칭의 특징은 명확한 평형과 균형이다. 하지만 이렇게 완벽한 대칭은 자연계에 거의 존재하지 않으므로 유기적인 대상을 표현하는 그림에서도 거의 사용되지 않는다.

동적인 대칭은 활동과 운동, 성장을 표현하므로 본질적으로 생명과 관계있다. 이런 대칭의 특징은 대상을 정확히 반으로 분할하지 않고 황금비 값으로 표현한다는 점이다. 그림 24를 보면 양쪽이 흡사한 배경과 중앙에서 빗겨나 있는 인물들이 동적인 대칭을 이룬다. 그림은 움직임을 느끼게 하지만 보는 이의 눈을 불쾌하게 하지는 않는다.

원숙한 작가들은 황금비를 활용해 동적인 대칭이나 비대칭을 사용함으로써 그림의 주제를 사실적으로 묘사한다.

그림 25~26을 보면 어느 쪽이 정적인 대칭이고 어느 쪽이 동적인 대칭인지 분명히 알 수 있다. 그리고 어느 쪽이 더 사실적인 비례인지도 분명해 보인다. 결론적으로 황금비의 규칙은 작품을 구성할 때 고려해야 할 중요한 개념이다.

리듬: 이 법칙은 전체의 부분들이 교대 혹은 반복되는 성질을 가리킨다.

리듬에서는 비례적인 요소와 감각적인 요소가 규칙적으로 교대된다. 대칭은 특별한 종류의 리듬이다. 어디에나 존재하는 리듬은 자연의 패턴 속에서 흔히 볼 수 있으며, 황금비로 그림에 적용되면 움직임이나 활기를 준다.

사진은 움직임을 보여주고 그림도 종종 움직임을 표현하곤 한다. 일리야 레핀이 주목했듯이 예전 그림에서 인물들은 우연이 아니라 특정한 패턴이나 리듬에 따라 배치되었다. 반면 사진은 대개 우연히 구성되고, 작가는 단지 그것을

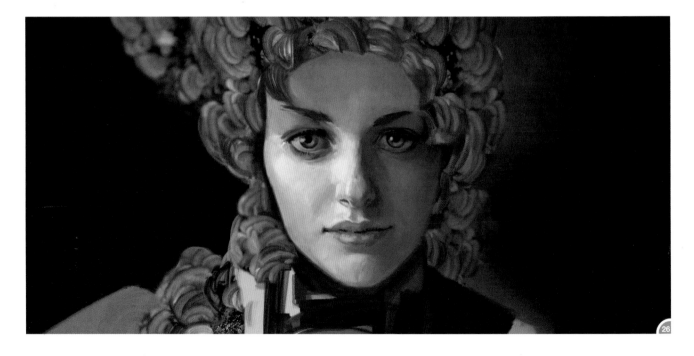

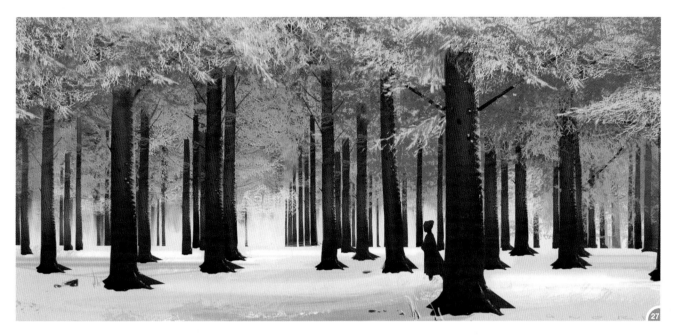

포착하기 위해서만 존재했다.

그림 27~29는 대칭적인 형태와 반복이 어떻게 이미지에 일정한 박자나 리듬을 더하는지 보여준다. 동일한 값과 동일하지 않은 값이 교대되는 비례가 그림에 특정한 리듬을 형성한다. 이것은 보는 이에게 어떠한 감정을 불러일으키고 그림을 더 감상하도록 한다.

관심의 초점: 전체에서 어떤 부분을 중심으로 덜 중요한 부분들이 모이는 것을 뜻한다.

때로는 그림에 주목해야 할 센터가 두세 개 존재할 수도 있다. 하지만 구성의 법칙에 따르면 두세 곳을 동시에 볼 수 없으므로 그럴 수는 없다. 우리는 가장 주의를 끄는 곳을 먼저 본 후에야 선과 색을 따라 그림 전체를 보게 된다.

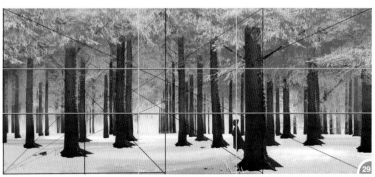

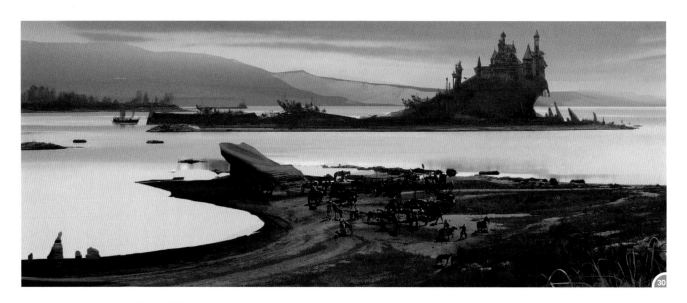

그림을 보는 순서는 그림을 구성한 작가에 의해 결정된다. 우리의 눈은 먼저 관심의 초점을 본 뒤 세세한 디테일을 보고 다시 관심의 초점으로 돌아간다. 구성요소들이 부적절하게 전개되고 불필요한 곳에 놓여 있으면 전체 그림을 망칠 수 있다.

그림 30에는 관심의 초점이 될 만한 부분이 두 군데 있다. 그중에 하늘을 배경으로 실루엣을 그리며 서 있는 건물보다는 전경에서 움직이는 사람들에게 눈이 먼저 간다. 건물이 황금비 선에 더 가까이 위치하지만 전경에 있는 이미지의 색과 디테일이 더 강하기 때문이다.

그림 31에도 관심의 초점이 될 만한 부분이 두 개다. 하지만 바위의 압도적인 크기에도 불구하고 바위 옆을 지나가는 인물이 다채로운 색깔과 상세한 묘사로 한결 인상적이기 때문에 그 인물에게 눈이 먼저 간다. 이제 황금비와 함께 사용할 수 있는 다양한 구성기법에 대해 살펴보자.

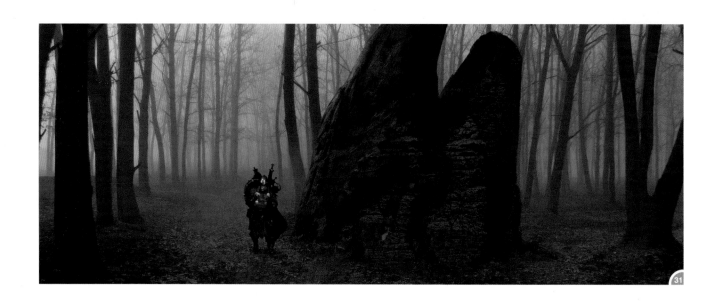

황금비와 함께 사용되는 구성기법

그림을 그리는 일은 언제나 미지를 향한 여정이다. 구름 한 점 없는 하늘과 녹색 잔디만 있는 단순한 그림이더라도 지평선이 화면을 분할하므로 이미 구성되어 있다. 캔버스 위에 배치된 모든 것은 구성과 관련이 있다.

어떤 작가들은 느낌에 따라 즉흥적으로 그림을 그리지만 그 경우에는 시각적인 오류로 이어질 수 있는 단점이 있다. 그림을 그리기 전에 최종적인 이미지를 머릿속으로 그려보는 것이 중요하다. 각각의 구성요소를 어디에 배치할지, 빛과 색을 어떻게 사용할지 상상해본다. 이때 최종적인 구성에 영향을 미치는 선, 실루엣, 색 등을 선택할 뿐만 아니라 이런 모든 요소들을 연결해야 한다(그림 32).

화면을 조화롭게 구성하는 데 사용할 수 있는 방법은 여러 가지가 있다. 작가들은 자신의 생각을 표현하기 위해 각자 선호하는 방식을 발전시킨다. 예를 들어 동적인 대칭과 정적인 대칭을 조합하거나 다양한 형태에 황금비를

적용한다.

구성에는 느낌도 어느 정도 영향을 미친다. 상상과 환상, 영감이 없는 그림은 임팩트가 부족할 수도 있다. 그렇지만 창의적인 생각을 뒷받침하려면 반드시 공식을 사용하고 분석을 해야 한다.

빛

느낌을 바탕으로 화면을 구성하는 작가들은 그림의 구성에서 빛의 흐름은 대상을 좀 더 가장자리로 움직일 수 있는 힘으로 생각해야 한다고 말한다. 예를 들어 그림 33은 인물이 황금비에서 벗어나 있음에도 불구하고 구성의 측면에서 지나치게 불균형해 보이지 않는다.

극단적인 배치

그림 34~35는 말을 타고 절벽 꼭대기에 서 있는 인물을 보여준다. 보는 이의 눈은 자동적으로 황금비로 분할되는 지점을 본 다음 절벽과 그 위에 있는 인물에게로 이동한다. 이 모든 과정은 순식간에 일어나는데 완전히 무의식적이다.

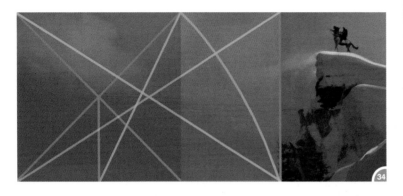

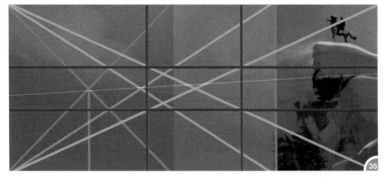

아무런 표시가 없는 그림 36을 보면 황금비로 분할되는 지점에 우울한 느낌을 자아내는 어두운 하늘 외에는 아무것도 없음을 알 수 있다. 그 때문에 관람자는 약간의 혼란과 긴장을 느끼며 그림의 내용을 궁금해 하기 시작한다. 이 장면은 사건의 시작일까, 끝일까? 인물은 위험에 처해 있는 걸까, 경치를 감상하는 걸까?

크기와 비례

구성기법 중에는 상대적인 크기를 이용하는 경우가 많다. 그렇게 하면 특정한 대상을 다른 것에 비해 중요하게 부각할 수 있다.

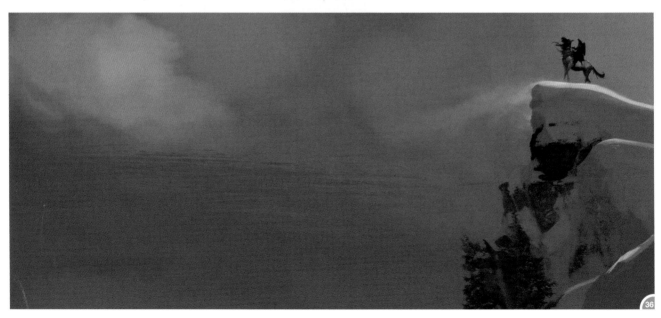

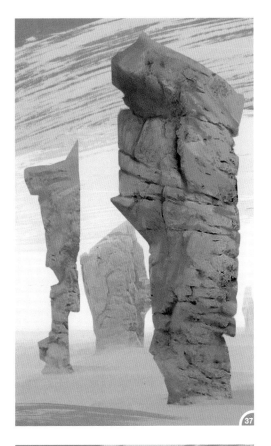

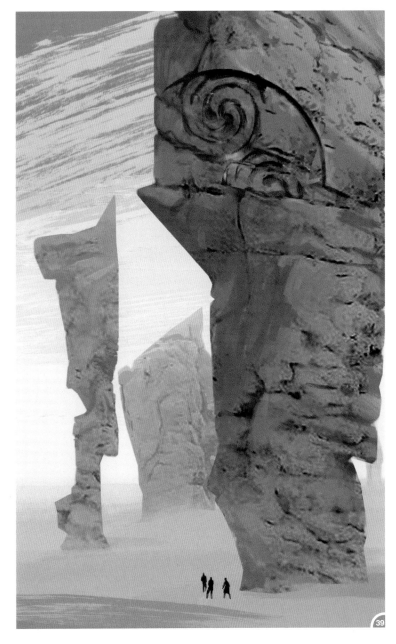

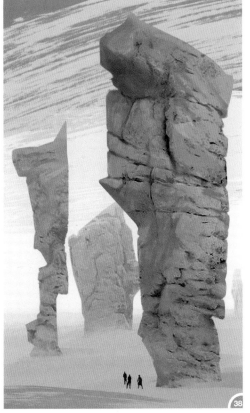

그림 37에는 바위만 그려져 있으므로 크기를 가늠할 수 없다. 여기에 인물을 포함시키면 바위의 완전한 크기를 알 수 있으며(그림 38), 인물과 바위를 비교해 각각의 크기를 가늠하게 된다.

바위의 존재를 더 크게 하려면 그림 39처럼 바위를 화면 밖까지 이어지게 한다. 그렇게 배치하면 바위가 어마어마하게 크다는 인상을 줄 수 있다.

명암대비와 톤

그림 40~41에서 배경의 명암대비는 대상과 유사한 효과를 낸다. 우리의 눈은 실루엣으로 묘사된 인물이 서 있는 밝은 배경으로 먼저 이끌린다.

그리고 그 이후에야 전경에 있는 두번째 인물에게 집중하게 된다. 왜 그런가? 바위 사이의 인물이 눈에 띄는 이유는 황금비에 가깝게 위치하고 배경과 강한 대비를 이루고 있기 때문이다.

밝거나 어두운 다양한 톤이 없다면 누구도 그림을 그릴 수 없을 것이다. 만약

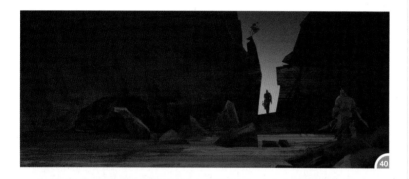

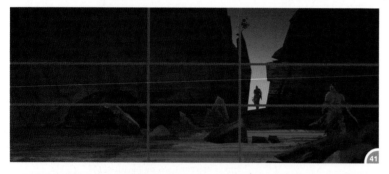

배경이 밝다면 형태는 중간톤으로 그려야 한다. 일반적으로 다음 세 가지 방법 중 하나로 이미지를 구성하는 편이 좋다.

- 어두운 배경에 밝은 톤으로 대상을 그린다(그림 42).
- 중간톤의 배경에 밝은 톤과 어두운 톤으로 대상을 그린다(그림 43).
- 밝은 배경에 어두운 톤으로 대상을 그린다(그림 44).

원근법

원근법은 보는 이가 그림 속 대상을 어떤 위치에서 바라보는지를 나타낸다. 우리는 두 눈으로 사물을 보지만 그림에서 사용되는 원근법은 하나이므로 콧날의 위치가 기준이 된다.

이 지점에서 보는 이의 주된 시선은 그림의 주제를 바라보게 된다. 주된 시선의 방향에는 다음 세 가지 경우가 있다(그림 45~46).

- 대상과 나란한 앵글
- 대상을 내려다보는 앵글
- 대상을 올려다보는 앵글

앞서 말했듯이 구성은 이미지를 계획하고 대상을 배치하는 일이다. 원근법은 특정한 앵글에서 대상이 어떻게 보이는지 결정한다는 점에서 구성과 관련 있다. 또한 시야 범위의 한계를 알려주므로 원근법과 구성을 함께 고려하는 것이 중요하다.

원근법을 그리는 방법은 간단한 계산으로 요약될 수 있다. 보는 이와 대상 사이의 거리와 앵글이 작품의 구성과 직접적으로 연관된다.

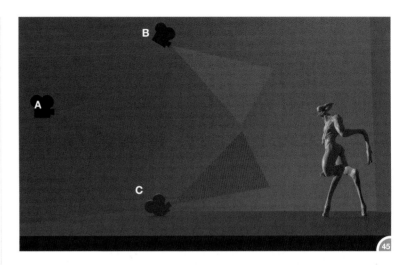

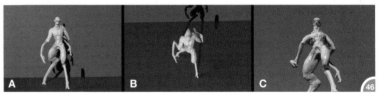

그림 47을 보면 기울어진 앵글의 원근법이 인물의 비례에 영향을 미쳐서 첫번째 인물은 길쭉해지고 마지막 인물은 짧아졌음을 알 수 있다. 인물의 팔다리 일부는 단축법으로 그려졌다.

작가는 그림 속 대상들 사이의 거리를 쉽고 정확하게 결정할 수 있으며 가장 적합한 시점을 찾고 조작할 수 있다. 여기에 대해서는 3장에서 더 자세히 다룰 것이다.

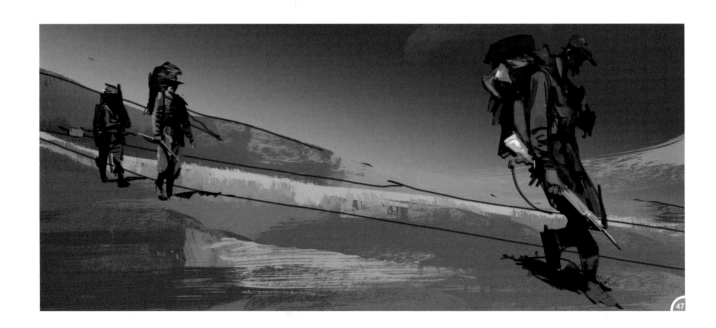

섬네일의 다섯 가지 규칙

선을 적게 사용한다: 형태와 톤만 표현하라고 해서 선을 완전히 배제하라는 뜻은 아니다. 선으로 그리는 것이 자연스러운 방식이긴 하지만 가능한 빨리 특정한 톤으로 주요 형태를 그리는 편이 좋다. 너무 가는 펜이나 심이 단단한 연필은 넓은 부위를 칠하기 어려워 형태와 톤을 빨리 표현하는 데 적합하지 않으므로 사용하지 않는다. 대신 두껍고 과감한 터치가 가능한 도구를 사용한다. 예를 들어 진한 연필(부드러운 2B)이나 펜촉이 넓은 마커, 붓 등을 쓰는 게 좋다(그림 48).

명도단계를 적게 사용한다: 형태는 면적이나 명도로 정의되므로 명도단계를 적게 사용하면 구성을 이루는 형태들을 직접적으로 파악할 수 있다. 서너 가지 톤이면 기본적인 구조를 포착하기에 충분하다. 명도단계를 너무 많이 사용하면 보기에 복잡하고 혼란스러울 수 있다.

작게 그린다: 섬네일 스케치는 진짜 섬네일처럼 크기가 1~2센티미터는 아니더라도 작게 그리는 편이 좋다. 작은 섬네일에서는 두꺼운 도구로 그린 획이 더욱 크고 두껍게 보이고 형태가 강조된다. 또한 스케치가 클수록 그리는 데 오래 걸리므로 섬네일을 작게 그리면 면적을 빨리 채울 수 있다. 4~8센티미터가 그리기 좋은 크기다.

간단하게 그린다: 기본적인 형태로 잘 해결되지 않는 구성적인 문제는 디테일로도 해결하지 못한다. 형태를 중심으로 접근할 때는 디테일을 생략한다. 드로잉은 중요하지만 주요 형태들의 위치를 결정하는 데 도움이 될 때만 그렇다. 드로잉과 관련된 골치 아픈 문제에 직면하는 경우에는 그 문제만 따로 떼어서 해결한다.

집착하지 않는다: 섬네일은 작고 간략하기 때문에 덜 집착하게 된다. 그러면 시도를 자유롭게 할 수 있는데, 이것이 섬네일 단계에서 추구하는 바다.

구성, 인물 배치, 명암대비, 채색 등이 모두 작가의 아이디어를 표현하는 데 기여한다. 아이디어마다 그에 맞는 구성적인 해결책이 필요하고 작가는 매번 그것을 찾아야 한다. 그렇지 않으면 아이디어는 사장된다. 구성의 법칙을 모두 적용한다고 해서 뛰어난 그림이 되지는 않는다. 구성적인 문제에 창의적으로 접근하고 그림에 필요한 기법과 수단을 잘 선택해야 성공할 수 있다.

관찰에서 작품으로

러시아 생리학자 이반 세체노프는 우리가 현실을 경험하는 방식이 전적으로 외부 자극에만 근거하지는 않는다고 지적했다. 우리는 우리가 필요한 대로 사물과 그것의 위치를 파악하지만 이런 정보를 일상에서 떠올리지는 않는다.

그렇지만 작가는 현실을 사실적으로 재현하기 위해 우리가 이미지를 처리하는 방식을 고려해야만 한다. 단순히 사물을 보고 종이에 옮긴다고 생각하는 것으로는 부족한 만큼 드로잉 방법에 관한 모든 교육이 이런 처리 과정을 기반으로 한다.

우리는 시각이 우리가 보는 사물을 정확히 반영하리라는 점을 의심하지 않는다. 하지만 사실 우리의 뇌는 무엇을 볼지 예상한 것을 바탕으로 정보의 일부를 채워 넣는다. 그러므로 작가는 그 너머를 봐야 한다.

"훌륭한 작가는 스스로 이렇게 묻곤 한다. 이 그림이 흥미로운 이유는 무엇인가? 무엇이 이 그림을 돋보이게 하는가?"

사생하기

사생이란 작가가 눈앞에 있는 주제를 보면서 그림을 그린다는 뜻이다. 일반적으로 사생을 할 때는 주제를 주기적으로 관찰해야 한다. 그렇지 않고 이미지를 구성하려면 오래 지속되고 융통성 있는 시각기억이 필요하다. 이를 계발하기 위해서는 꾸준히 기억력을 훈련하고 첫눈에 사물을 목적에 맞게 봐야 한다. 미술 교육에서는 여러 방법으로 시각기억을 계발시킨다. 예를 들어 물체를 관찰하고 천을 덮은 뒤 기억으로 그것을 재현하는 훈련을 한다.

우리는 무언가를 볼 때 모두가 그것을 똑같이 인식한다고 생각한다. 그래서 그림을 그릴 때도 대상을 본 대로 정확하게 그려야 한다고 생각한다. 그래야 그림을 보는 이도 대상을 작가와 똑같이 볼 것이기 때문이다.

주관적인 의견

이반 세체노프에 따르면 우리가 눈을 통해 얻은 정보로 그린 이미지는 다른 이의 눈에 비친 이미지와 동일하지 않다. 두 이미지는 정확하지 않고 특히 색에 관해서 그렇다. 즉 화면을 구성하고 사물을 배치할 때는 객관적일 수 있지만 최종적인 이미지에는 늘 주관적인 의견이 개입한다는 뜻이다.

그림에서 색은 다른 요소보다 더 주관적으로 판단된다. 빛과 색은 형태에 비해 객관적으로 결정하고 재현할 수 있는 방법이 적다. 또한 더 많은 외부 자극이 색의 해석에 영향을 미친다.

사진에서는 초점이 되는 주피사체의 밝은 색과 주위의 어두운 색이 구별될 수 있고 이는 우리의 눈에 불편해 보인다. 그러나 이것을 그림에서 재현할 때는 뇌가 자동으로 색을 더 보기 좋게 수정하고 그것이 작가의 색 선택에 반영된다.

요약하자면 작가는 대상을 정확히 재현했다고 생각하지만 보는 이가 인식하는 이미지는 다를 수 있다. 즉 그림에서 대상을 정확하게 재현하려는 노력이 헛될 수 있다. 따라서 이미지의 요소들을 자유롭게 활용하여 자신만의 작품을 만들어야 한다.

각자의 주관적인 의견 활용하기

훌륭한 작가는 스스로 이렇게 묻곤 한다. 이 그림이 흥미로운 이유는 무엇인가? 무엇이 이 그림을 돋보이게 하는가? 조각가 오귀스트 로댕은 모든 걸작에는 미스터리하고 보는 이에게 가벼운 현기증을 일으키는 무언가가 있다고 말했다.

대체로 사람들은 아름다운 것만큼이나 흔치않고 미스터리한 것에 이끌린다. 알버트 아인슈타인은 인간이 할 수 있는 가장 깊고 위대한 경험은 미스터리에 대한 탐구라고 말했다. 우리는 이러한 알 수 없는 불완전 때문에 상상력을 발휘하고 자연계가 말해주지 않는 것을 알아내려고 노력한다. 그러므로 객관적인 계산으로 메워지지 않는 주관적인 부분을 각자 자유롭게 채우다보면 걸작을 만들 수 있을 것이다.

03
원근법과 깊이Perspective and Depth

로베르토 카스트로(Roberto F. Castro)

들어가는 글

원근법은 언제나 현실을 재현하기 위해 애쓰는 작가들의 무기였다. 3차원의 세계에 살고 있는 인간은 예술이 탄생한 이래로 2차원 상에 3차원의 세계를 구현하려고 노력했다.

바로 이러한 노력이 이번 장의 주제다. 우선 예술에서 원근법이 어떻게 발전해왔는지 짧게 역사를 살펴보자.

3차원 세계를 재현하려는 최초의 시도는 초기의 미숙한 동굴 벽화에서 찾아볼 수 있다. 하지만 원근법과 깊이감에 대한 실험은 르네상스 시대에 와

서야 비로소 이루어지며 더욱 분명한 3차원적 이미지가 만들어지기 시작했다. 르네상스 시대의 화가들, 특히 이탈리아 화가이자 건축가인 지오토 디 본도네 등이 작품에서 원근법을 사용하기 시작했고, 그 이후 원근법은 대중예술에서 중요한 역할을 하며 크게 발전했다.

원근법과 깊이에 대한 개념은 현대에 와서 한층 더 발전했으며 그림에 끼치는 영향력 또한 훨씬 커졌다. 그 덕분에 우리는 이러한 지식을 적용하여 순수미술과 디자인의 다양한 분야를 발전시킬 수 있었다. 어떤 이미지든 원근법과 깊이를 묘사하는 방법에는 조금씩 차이가 있으므로 그런 차원들을 고려하여 각각 자신의 작품에 적용한다.

이번 장을 본격적으로 시작하기 전에 우선 '원근법'과 '깊이'를 정의하고 구분해보자. 두 용어는 밀접하게 연결되긴 하지만 기본적으로는 서로 다른 개

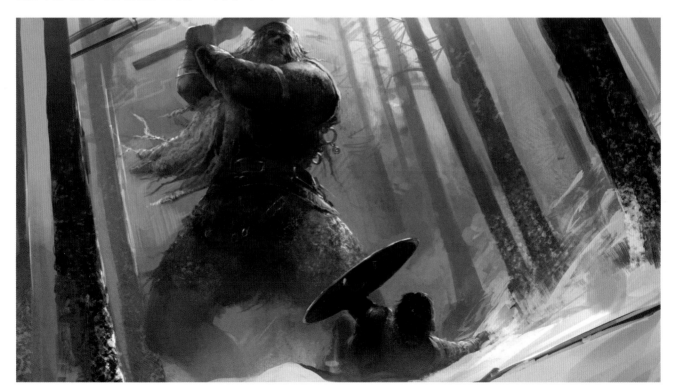

념이다.

원근법: 이미지가 눈에 어떻게 보이는지를 말한다. 여기에는 두 가지 중요한 측면이 있다. 한 가지는 사물이 보는 이에게서 멀어질수록 작아진다는 점이고, 또 한 가지는 시선과 나란한 방향의 면이 시선을 가로지르는 면에 비해 길이가 짧아진다(단축법)는 점이다.

깊이: 이미지의 입체적인 느낌을 광범위하게 가리키는 개념이다. 그림에 깊이감을 줄 수 있는 방법은 다양하다. 그중 하나가 원근법을 이용하는 것이며, 그 밖에 빛, 색, 회화적인 기법, 디테일한 정도 등 여러 측면을 활용할 수 있다. 이렇게 다른 측면을 활용하여 깊이감을 주는 방법들은 이번 장의 끝에 가서 살펴볼 것이다.

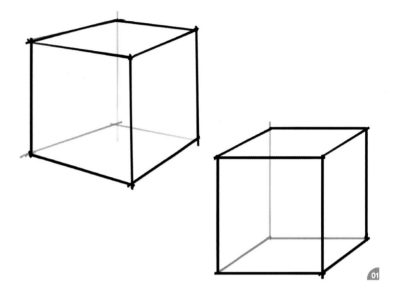

그림에 깊이감을 주기 위해서는 당연히 원근법을 아는 것이 중요하다. 하지만 그것이 유일한 측면이 아니므로 빛과 색 등 다른 요소도 염두에 두어야 한다. 작품을 시작할 때부터 원근법이 잘못되면 나중에 이를 수정하기가 매우 힘들다. 그러므로 원근법을 사용할 때는 세심한 주의를 기울여야 한다.

여러 유형의 원근법: 축측투상법과 투시도법

원근법에는 매우 다양한 규칙과 기법이 있으므로 책의 한 장에서 모두 요약하기는 힘들다. 일단 기본적으로 서로 구분되는 몇 가지 유형의 원근법이 있다는 것만 알아두자.

축측투상법: 현실에 기반하지 않는 원근법이므로 우리가 관찰하는 방식대로 사물을 보여주지 않아도 된다. 관찰자의 시점에 근거하지 않으므로 추상적인 원근법이라고 할 수 있다.

투시도법: 주위 환경을 우리가 관찰하는 대로 평면에 재현하는 기법으로 우리가 3차원 세계를 바라보는 방식에 기반한다. 현실을 정확하게 재현할 수 있으므로 카메라나 렌즈로 포착되는 이미지와 경쟁한다.

그림 01은 같은 물체를 각각 축측투상법과 투시도법으로 그린 예다.

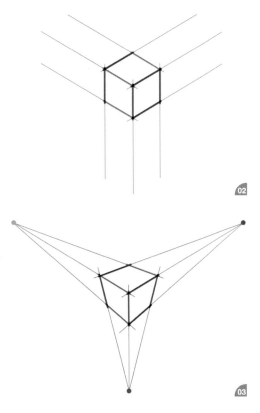

게서 가깝든 멀든 동일하다(그림 04).

반면 투시도법에서는 관찰자의 시점을 분명히 느낄 수 있다. 관찰자가 서 있는 지점에서 먼 거리에 있는 사물일수록 뒤로 후퇴하고 크기가 작아지며, 같은 크기의 사물이라도 멀리 있는 것이 가까이 있는 것보다 작게 보인다(그림 05). 이 두 가지 원근법은 의도한 목적에 따라 모두 유용할 수 있다. 예를 들어 투시도법은 현실을 반영하는 예술에 적합하고, 축측투상법은 3D 일러스트와 기술도면을 그릴 때 큰 도움이 된다.

원근법을 아주 정확하게 그리려면 무척 복잡해질 수 있으므로 여기서는 사물의 정확한 원근법을 다루지 않을 것이다.

축측투상법에서는 공간상의 평행선이 그림에서도 평행하게 표현되고, 투시도법에서는 평행선이 한 지점(소실점)에서 교차된다. 예시를 보면 원근법에 따라 정육면체가 어떻게 다르게 그려지는지 알 수 있다. 그림 02는 축측투상법, 그림 03은 투시도법을 보여준다.

축측투상법에서는 관찰자의 시점이 존재하지 않는다. 같은 크기의 사물은 그림에서도 모두 같은 크기로 묘사되고, 평행선의 방향과 간격은 관찰자에

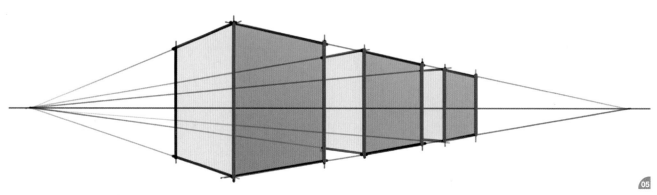

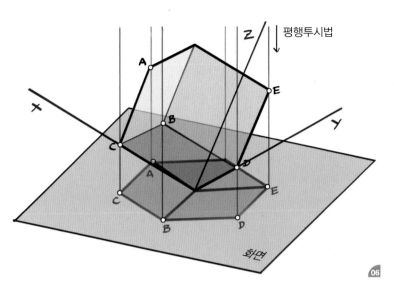

평행투시법

화면

3차원

원근법에 대해 자세히 설명하기 전에 우선 공간의 성격과 공간을 3차원적으로 해석하는 법을 살펴보자.

원근법에서 가정하는 공간은 직교하는 세 개의 축으로 구성된다. 이 세 축이 만드는 공간좌표가 우리가 흔히 말하는 X축(길이), Y축(너비), Z축(높이)으로 이루어진 3차원이다.

원근법에서는 모든 것을 이 세 축을 따라 배열해야 한다. 이런 3차원 공간에서는 복잡하고 곡선인 도형보다는 단순한 다면체를 그리기가 훨씬 쉽다

축측투상법

(평행투상법의 일종인) 축측투상법은 그리기 쉬운 편이다. 하지만 앞서 말했듯이 입체적인 공간을 만든다기보다는 단순히 부피에 대한 느낌만 준다.

이후에 살펴볼 투시도법과는 달리 축측투상법은 사물을 화면에 수직투상한다(그림 06).

축측투상법은 흔히 기술도면에서 각각의 부분과 부피를 보여주는 데 사용되며, 사물의 형태를 빠르게 시각화하기 위해 손으로 빨리 스케치를 할 때 유용하다.

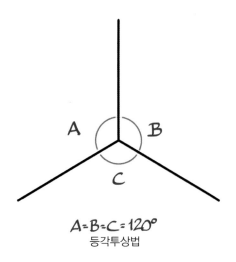
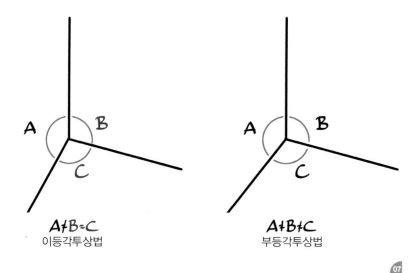

A=B=C=120°
등각투상법

A≠B=C
이등각투상법

A≠B≠C
부등각투상법

축측투상법의 종류

앞서 언급한 바와 같이 공간에는 3차원이 존재하므로 축측투상법에서 가장 먼저 결정해야 하는 점은 X축과 Y축, Z축에 각각 사물의 어떤 면이 놓이는가이다.

축측투상법에는 일반적으로 XYZ축이 형성하는 각도에 따라 세 가지 종류의 투상법이 있다(그림 07).

- **등각투상법**: 세 축이 형성하는 각도가 모두 같다.
- **이등각투상법**: 세 각도 중 두 개만 같다.
- **부등각투상법**: 세 각도가 모두 다르다.

이 세 가지 주요 투상법 외에 90도 같은 극단적인 각도가 포함된 투상법도 있다(그림 08).

- **사투상법**: X축과 Z축 사이의 각도가 90도다.
- **밀리터리 투상법**: X축과 Y축 사이의 각도가 90도다.

이런 투상법들은 주로 기술도면과 건축에서 간단한 레이아웃을 그리는 데 사용된다.

로마의 성베드로 대성당을 그린 예시의 원근법을 살펴보면 밀리터리 투상법이 사용되었음을 알 수 있다(그림 09).

축측투상법 그리기

일단 3차원을 정의하고 나면 대상을 묘사하기 위한 모든 준비가 끝난다. 높이, 너비, 길이의 세 축이 각각 평행한 직선으로 표현된다는 것을 기억해야 한다. 3차원 공간의 모든 평행선은 화면에 그대로 반영된다.

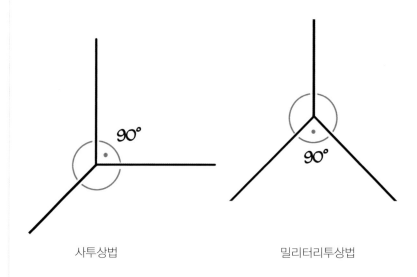

사투상법

밀리터리투상법

이미 언급한 바와 같이 축측투상법은 입체적인 사물을 사실적으로 묘사하지 않는다. 많은 경우에 사물은 투상법의 시각적인 효과로 인해 비례가 잘못되어 보이는데, 이는 특히 사투상법이나 밀리터리투상법 등에서 더 분명해진다. 이런 왜곡을 줄이기위해 투시도법과 같이 사물의 특정 면을 점차 줄어들게 그리면 조금은 비례가 맞아 보인다.

투시도법

선원근법이라고도 하는 투시도법은 우리가 아는 현실을 쉽게 인식할 수 있는 2차원적인 형태로 재현하는 데 도움이 된다. 투시도법은 원뿔형으로 모이는 한 점에 기초하므로 모든 사물이 그 점을 기준으로 그려지고 위치한다.

동일한 사물이라도 공간의 어느 위치에서 관찰하느냐에 따라 무한한 형태가 있을 수 있다. 그러므로 사물의 비례는 소실점의 위치에 따라 크게 달라진다(그림 10).

그런데 3차원의 세계를 어떻게 2차원인 평면에 옮기는가? 간단히 설명해보자.

관찰자의 눈과 입체적인 물체(육면체) 사이에 평면이 있다고 상상한다. 관찰자의 시선과 육면체의 점 A, B, C, D를 연결하는 선이 평면과 교차되는 지점을 이으면 육면체의 2차원적인 이미지가 생긴다(그림 11).

이미지는 2차원이지만 현실 세계의 3차원적인 성질을 모방한다.

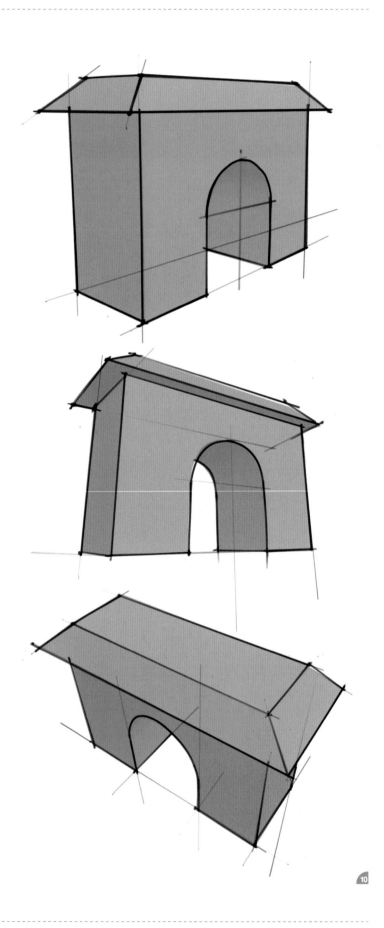

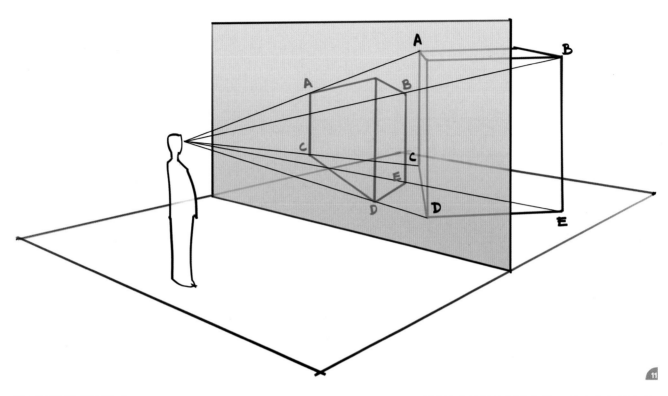

시점부터 사물의 꼭짓점 및 모서리까지 이어지는 시선이 화면과 교차되면서 평면인 이미지를 3차원처럼 보이게 만든다.

투시도법의 구성요소

투시도법을 그리는 데 중요한 요소들을 정의하자면 다음과 같다(그림 12).

시점(POV): 시점은 관찰자가 위치하고 장면을 바라보는 지점이다. 장면은 시점에서 눈으로 보는 것처럼 재현된다. 흥미로운 원근법을 시도할 때는 시점을 잘 선택하는 것이 특히 중요하다.

화면(PP): 화면은 원근법이 표현되는 평면이다. 관찰자와 직각을 이루는 투명한 평면이며 그림을 그리는 캔버스에 해당한다.

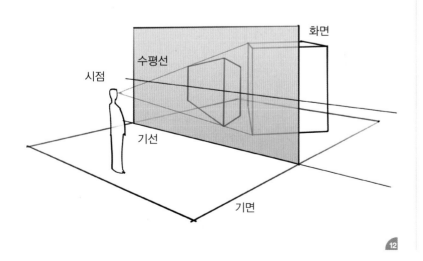

그림 13은 이러한 개념을 보여주는 예다. 예시를 보면 관찰자에서부터 화면 뒤 육면체의 네 꼭짓점 (A, B, C, D)까지 연결된 선을 볼 수 있다. 이 선들이 화면과 교차하는 지점이 그림 속 육면체의 꼭짓점이 된다.

기면(GP): 수직을 측정할 때 기준이 되는 수평면이다. 간단히 말해 기준면이다.

기선(GL): 화면과 기면이 만나는 선이다.

수평선(HL): 시점의 높이에 위치하는 화면상의 수평선이다. 우리가 바다에서 볼 수 있는 수면과 하늘이 구분되는 선에 비유할 수 있다. 대부분 수평선은 이미지가 멀어지는 소실점에 위치한다.

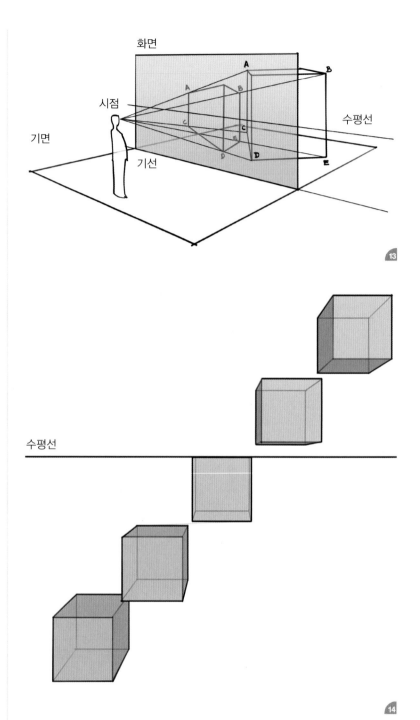

그림 14는 다양한 높이에 위치한 육면체를 보여준다. 육면체가 시점, 즉 눈높이보다 아래에 위치할 때는 육면체의 윗면이 많이 보인다. 육면체의 위치가 높아질수록 윗면은 점점 작아지고 마침내 눈높이에 도달하면 선 안으로 '사라진다.' 육면체가 계속 올라가 수평선을 넘어가면 육면체의 아랫면이 보이기 시작한다.

소실점(VP): 소실점은 간단히 말해 그림에서 모든 선이 수렴하는 지점이다.

소실점

15

간단한 예를 기차선로에서 볼 수 있다(그림 15).

투시도법으로 그려진 그림 15를 보면 선로의 레일이 수평선의 한 점으로 모이는 것을 알 수 있다. 현실에서는 양쪽 레일이 평행하지만 원근법에서 볼 때는 수평선의 한 점에서 만난다. (항상은 아니지만) 일반적으로 공간상의 평행선은 투시도법으로 그린 그림에서 한 점으로 수렴한다. 이 점을 소실점이라고 한다.

그러나 공간상의 모든 평행선이 한 점으로 수렴하는 것은 아니다. 화면의 모서리와 평행한 선에는 소실점이 없다. 그런 선들은 종이나 캔버스의 가장자리까지 계속 평행된다. 예를 들어 그림 15에서 선로의 침목은 서로 평행하지만 화면과도 평행하므로 한 점으로 수렴하지 않는다.

다음과 같은 세 가지 경우가 있을 수 있다.

- **화면과 직각을 이루는 선**: 이런 선들은 관찰자 앞에 위치하는 수평선의 소실점으로 수렴한다.

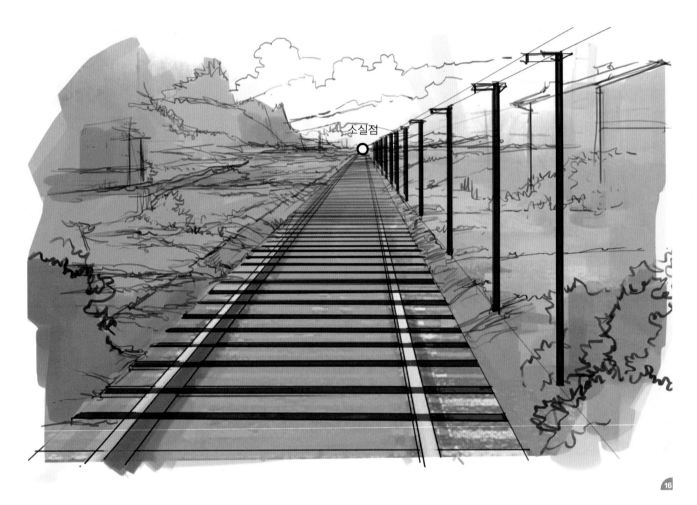

소실점

16

• **화면과 경사를 이루는 선**: 이런 선들은 기면과 평행한 경우에는 수평선 위에 있는 소실점, 기면과 경사를 이루는 경우에는 수평선 바깥에 있는 소실점으로 수렴한다.

• **화면과 평행한 선**: 이런 선들은 관찰자의 입장에서 완전한 수평이나 수직을 이루므로 거리에 변화가 없고 깊이가 필요하지 않다.

이것은 복잡해 보이지만 사실 주변 세계를 연구해보면 매우 간단하다. 요약하자면 화면과 평행해서 소실점이 없는 선을 제외하면 모든 평행선이 한 점으로 수렴한다고 할 수 있다.

그림을 보면 쉽게 이해할 수 있다(그림 16). 선로의 레일은 화면과 직각을 이루므로 수평선상의 소실점으로 사라진다. 그러나 선로의 침목과 전신주는 각각 서로 평행을 이루지만 화면과도 평행하므로 소실점이 없다.

소실점이 여러 개인 투시도법

이론적으로 소실점은 무한히 존재할 수 있다(같은 곳을 향하는 평행선마다 소실점이 하나씩 있다고 계산할 수 있다). 다음 예를 보면 하나의 이미지에 소실점이 여러 개 존재할 수 있음을 알 수 있다.

쉽게 설명하기 위해 XYZ축에 정렬되는 단순한 육면체를 가지고 살펴보자.

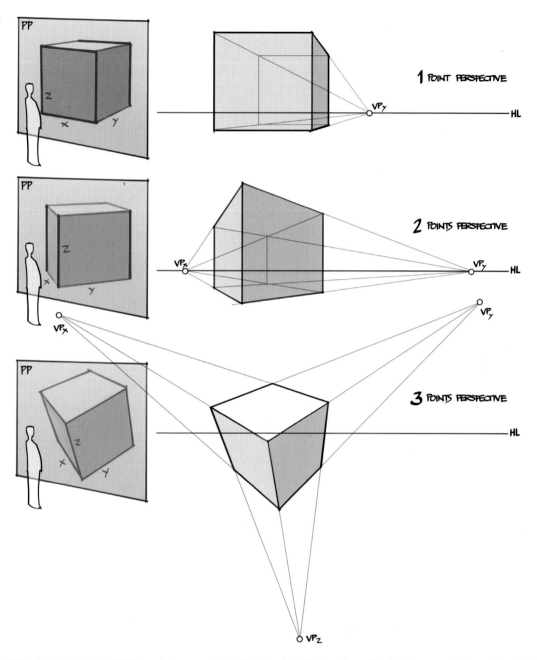

육면체가 관찰자를 기준으로 어디에 위치하느냐에 따라 육면체의 한 면이나 두 면, 세 면이 소실점을 가지게 되고, 그에 따라 소실점이 하나 혹은 둘, 셋 있는 투시도법이 성립한다.

소실점을 몇 개 사용하는지는 관찰자를 기준으로 한 물체의 위치에 따라 결정됨을 알아야 한다. 같은 물체라도 소실점이 한 개, 두 개, 세 개일 때를 비교해보면 차이를 명확히 알 수 있다. 그림 17에서 각각의 육면체가 축들과 어떻게 연관되는지 보라.

1점 투시도법

육면체를 화면에 평행하게 배치하면 X축과 Z축이 화면과 평행한다. 그러므로 앞서 말했듯이 이 축의 선들은 소실점에 수렴하지 않고, Y축만 소실점을 갖는다. 이것이 1점 투시도법이다(그림 18).

2점 투시도법

수직축을 중심으로 육면체를 회전시키면 Z축만 화면과 평행하게 남는다. 한 면의 평행선(X축)이 하나의 소실점을 가지고 또 다른 면의 평행선(Y축)이 또 하나의 소실점을 갖는다. 이것이 2점 투시도법이다(그림 19).

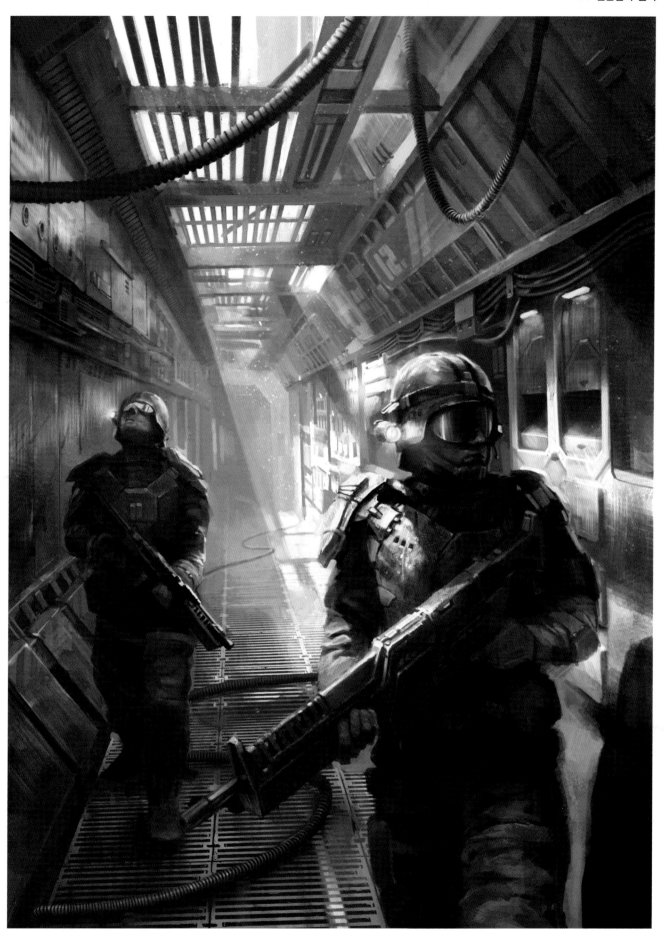

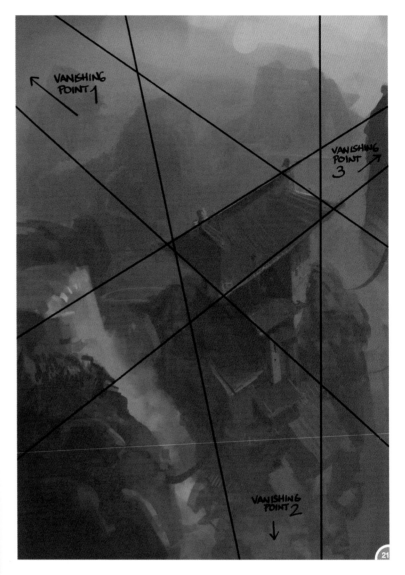

3점 투시도법

세 면(XYZ축)이 모두 화면과 평행하지 않도록 육면체를 회전시키면 3점 투시도법이 된다(그림 20~21).

문제는 어떤 투시도법을 사용해야 하는가이다. 소실점의 개수에 따라 각기 다른 효과를 얻을 수 있으므로 작품에서 묘사하고자 하는 내용에 가장 적합한 투시도법을 사용하면 된다.

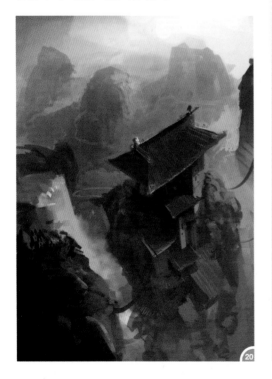

소실점을 하나만 사용하면 사물의 한 면을 정적으로 보여줄 수 있다. 두 개의 소실점은 좀 더 역동적이고 사실적인 느낌을 주며, 세 개의 소실점은 대체로 조감도처럼 극단적인 시점을 보여주기에 이상적이다.

여기서는 간략하게 투시도법을 1점, 2점, 3점으로 나누어 살펴보았지만 소실점이 더 많이 존재하는 투시도법도 있을 수 있다. 사실 소실점은 앞서 말한 대로 무한히 존재할 수 있다.

예시에서 보았듯이 소실점의 개수는 물체가 관찰자를 기준으로 어떻게 위치하는지에 따라 결정된다. 대체로 1점, 2점, 3점 투시도법 중 어떤 것을 선택하든 좋은 결과를 얻을 수 있다.

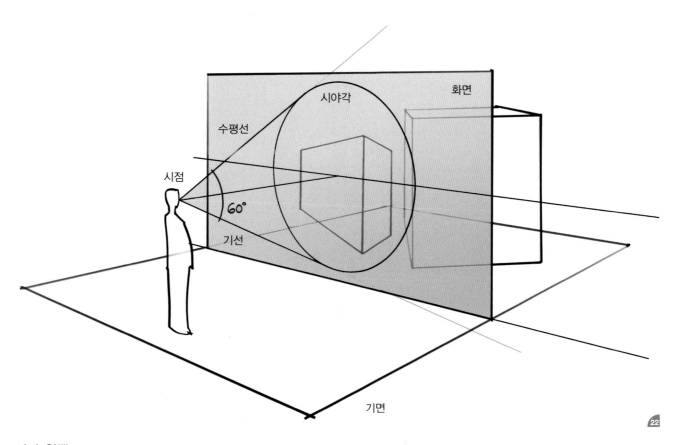

시각 원뿔

시각 원뿔은 주위의 물체에 반사되어 우리 눈에 들어오는 빛의 범위를 정의한
다. 시각 원뿔의 중심축은 중심광선이며 꼭짓점은 시점에 해당한다(그림 22).

인간의 눈은 90도의 시각 원뿔을 갖고 있지만 실제 시야범위는 60도 정도로
한정되므로 이 범위 밖에 있는 모든 것은 흐릿하고 헷갈려 보인다.

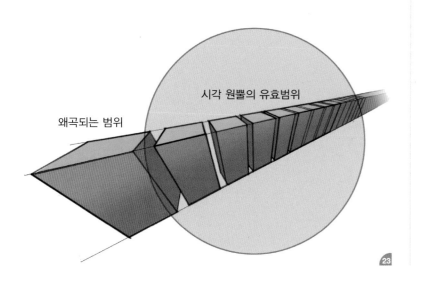

따라서 60도의 시각 원뿔 바깥에는 물체를 그리
거나 배치하지 않는 편이 좋다. 그렇지 않으면 물
체의 형태가 일그러지고 원근법이 왜곡된다(그림
23).

투시도법 그리기

어떤 장면에 가장 적합한 시점이 무엇일지를 최종적으로 결정하는 이는 작가다. 원근법을 선택하는 일은 매우 중요한데, 관람자의 인상에 명확한 영향을 미치기 때문이다. 원근법으로부터 이미지의 형태와 크기, 디테일의 선명도, 실제 구성이 결정된다.

시점의 위치

시점을 결정할 때 첫번째로 기억해야 할 것은 앞서 언급한 시각 원뿔이다. 관찰자와 물체 사이에 적당한 거리를 두어야 시야의 최대 각도가 60도를 넘지 않는다.

두번째로 고려해야 할 것은 묘사하려는 대상의 형태다. 같은 장면이라도 정확한 시점을 선택하면 훨씬 더 흥미로워질 수 있다.

시점의 높이

시점의 높이는 관찰자의 눈과 기면 사이의 거리. 수평선과 기선 사이의 거리다. 시점을 달리 사용하면 묘사되는 이미지도 크게 달라진다.

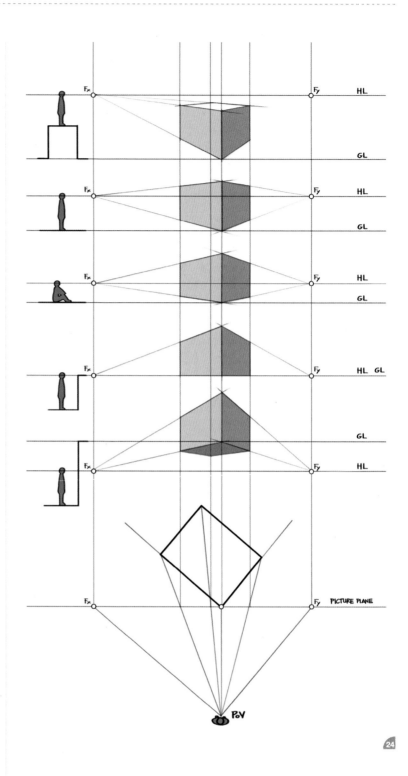

그림 24는 서로 다른 높이에서 그린 육면체를 보여준다. 그림을 보면 시점이 낮아질수록 수평선이 기선에 가까워짐을 알 수 있다. 수평선과 기선이 일치할 때는 우리의 눈이 지면에 있다는 뜻이고, 수평선이 기선 아래로 내려가면 눈이 육면체 아래에 위치해서 육면체의 아랫면을 볼 수 있다는 뜻이다.

소실점의 위치

앞서 말했듯이 소실점의 위치는 관찰자를 기준으로 물체를 어떻게 놓느냐에 따라 결정된다. 그리고 수평선은 관찰자 앞에 위치한 화면상의 선이다. 수평선은 물체가 관찰자의 위쪽에 있는지 아래쪽에 있는지 결정한다.

1점 투시도법에서 화면과 직각을 이루는 선은 관찰자의 정면에 있는 수평선상의 한 점에 도달한다.

우리가 알고 있듯이 기면과 평행한 모든 선은 결국 수평선 위의 어느 한 점에 도달한다. 소실점의 위치를 찾기 위해서는 시점에서부터 소실점이 있는 방향으로 평행선을 그린다. 이 선이 수평선과 교차하는 지점이 그 방향의 소실점이다.

따라서 1점 투시도법의 경우에는 소실점이 바로 눈앞에 있고 모든 선이 그곳으로 수렴한다. 앞서 예시에서 본 것과 같이 화면과 평행하게 놓인 육면체를 생각하면 그 선들을 쉽게 상상할 수 있다.

"장면을 성공적으로 묘사하려면 원근법이 완벽해야 하는가?"

3점 투시도법의 경우에는 소실점의 위치를 찾기가 좀 더 복잡해진다. 여러 개의 소실점을 대략적으로 배치하는 가장 좋은 방법은 X축과 Y축에 각각 소실점을 하나씩 두고, 세번째 소실점은 화면의 위나 아래에 배치하는 것이다.

투시도법 다루기

지금까지 설명한 모든 것은 투시도법을 그리는 복잡한 과정의 일부분일 뿐이다. 사실 원근법을 적용하여 주위 세계를 그리는 일은 작가가 원하는 바에 따라 복잡할 수도 있고 그렇지 않을 수도 있다.

전통적인 드로잉

초보 작가들은 새로운 그림을 그릴 때마다 원근법을 완벽하게 다뤄야 하는 문제에 직면해 당황스러워한다. 그런데 장면을 성공적으로 묘사하려면 원근법이 완벽해야 하는가? 대부분의 경우에는 그렇지 않다. 모든 것은 각각의 목적에 따라 결정된다.

아직 경험이 부족한 작가들은 (T자 포즈로) 팔을 든 인물을 스케치해보는 것이 좋다. 원근법이 100퍼센트 정확하지 않아도 실수가 그다지 눈에 띄지 않으므로 자신감을 쌓는 데 도움이 될 것이다.

프리핸드로 드로잉하는 연습을 해야 한다. 이는 원근법을 그리는 실력을 향상시키고, 사실적이고 그럴듯한 이미지를 그리는 데 도움이 된다. 원근법 실력을 키우는 데는 시간이 걸리겠지만 완전히 숙달되면 훨씬 자유롭게 그림을 그릴 수 있다.

손으로 직접 드로잉을 하면서 원근법을 훈련하도록 한다. 네모난 건물처럼 간단한 물체부터 시작하면 점차 더 복잡한 물체도 그릴 수 있는 지식과 기술을 쌓을 수 있다.

디지털 드로잉

디지털 기술을 사용하는 경우에는 더욱 다양한 원근법을 시도할 수 있다. 이미지를 그릴 때 사용할 수 있는 가이드라인과 원근법을 자동으로 생성해주는 도구가 많이 있기 때문이다.

예를 들어 3D 소프트웨어에는 기본적으로 설정된 평면 뷰포트와 퍼스펙티브 뷰포트가 있어서 형태를 그리는 데 가이드로 삼을 수 있다. 이런 도구는 일반적으로 그리기 힘든 복잡하거나 특이한 시점의 장면에 사용하면 좋다.

또한 디지털로 작업을 할 때는 3D 렌더링을 사용하여 작품의 기초가 되는 이미지를 만들 수 있다. 이렇게 자동으로 만들어지는 3차원 이미지는 실제와 같은 정확한 원근법을 제공한다(그림 25~27).

디지털 소프트웨어를 사용하면 무한한 방법으로 다양한 원근법을 시도할 수 있고 모든 주제를 쉽고 빠르게 그릴 수 있다. 하지만 먼저 손으로 그리는 연습을 하면서 원근법의 기본 개념과 방법을 이해하고 발전시키는 편이 좋다. 단순한 원근선을 연필로 그리는 법도 모른 채 사진을 바탕으로 이미지를 만들거나 3D 소프트웨어로 만든 이미지로 작업을 하면 결국 실패로 이어질 수 있기 때문이다.

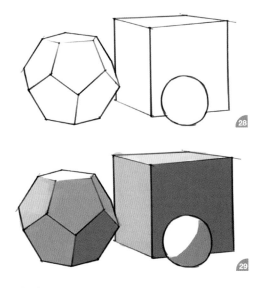

빛과 음영 활용하기
대기 원근법

비슷한 맥락에서 장면의 명도와 채도를 조정하는 일도 중요하다. 넓은 범위의 풍경을 그리는 경우 멀리 있는 물체는 항상 채도가 낮다는 점을 알고 있어야 한다. 현실에서 대기는 투명하지 않다. 대기의 '밀도'는 장면의 상황에 따라 다르며, 이는 밝기와 멀리 있는 사물의 채도에 영향을 미친다. 이를 올바르게 표현해야 깊이감이 생긴다.

그림 32를 보면 전경에 있는 인물의 색은 강렬하고 생생한 반면 배경의 톤은 채도가 낮고 평면적으로 보인다.

깊이

이번 장의 시작 부분에서 언급한 바와 같이 원근법이 그림에 깊이를 더하는 유일한 방법은 아니다. 깊이감을 주기 위해 알아야 할 다른 측면들도 많이 있다.

많은 경우 그림에 깊이감을 주기 위해 원근법을 정확히 알아야 할 필요는 없다. 원근법을 잘 아는 것은 분명히 중요한 일이지만 깊이감을 묘사하기 위해서는 빛과 색 등 다른 측면에 대해서도 알고 있어야 한다.

이러한 측면에 대해 이 책의 다른 곳에서도 다루겠지만 여기서 주요 내용을 간략히 살펴보자.

빛과 음영

원근법과 관련해 앞서 배운 모든 것은 사물을 장면 안에 올바르게 배치하고 그리는 법을 알려주지만 딱 거기까지다. 진정한 깊이감을 주려면 다른 측면들도 활용해야만 한다.

그림 28~31을 보면 같은 시점으로 그려진 이미지에서 사물의 3차원적인 형태를 인식할 수 있게 하는 것이 빛임을 알 수 있다. 기본적으로 빛이 물체를 어떻게 비추는지 알아야 한다.

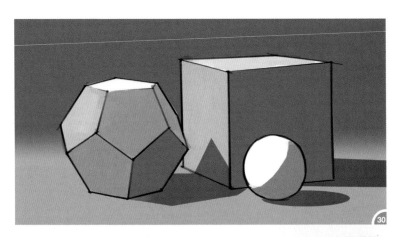

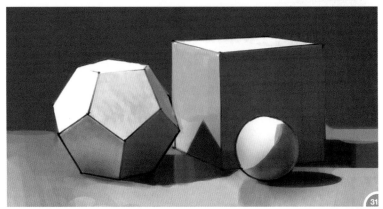

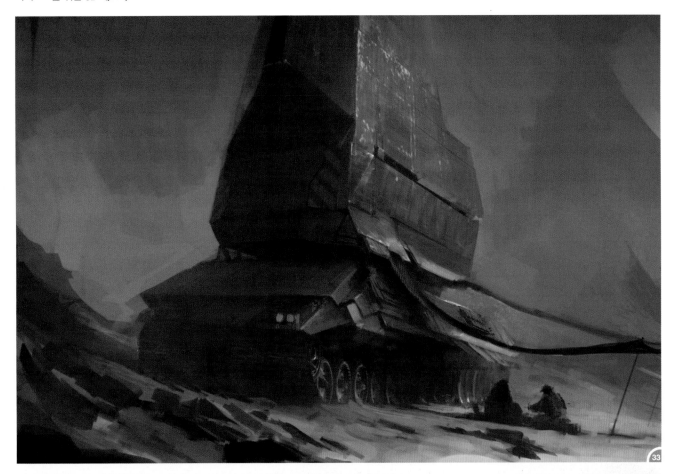

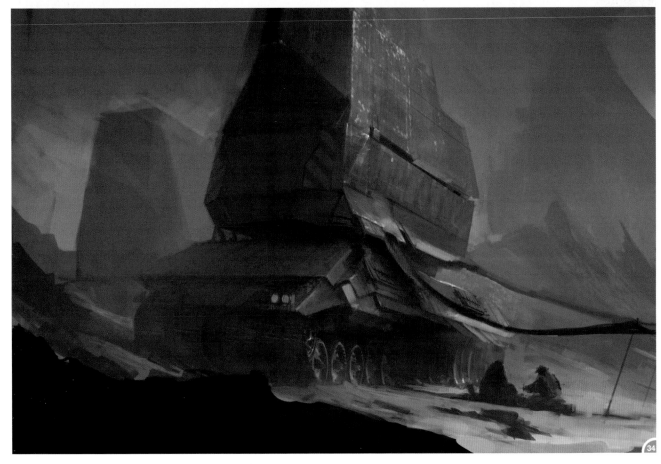

구성

그림에 깊이를 더하는 데 도움이 되는 또 다른 측면은 구성이다. 화면을 전경, 중경, 배경으로 나누어 입체감을 주면 깊이감을 만드는 데 도움이 된다. 그림 33~34를 보면 이미지에 다른 요소를 추가하고 화면을 전략적으로 배치하여 평면적인 이미지를 깊이 있는 이미지로 바꿀 수 있음을 알 수 있다(그림 33은 전체가 배경이고 그림 34에는 배경, 중경, 전경이 있다).

이렇게 여러 개의 평면을 중첩하여 깊이감을 나타내는 일은 쉽지 않다. 단순히 이미지를 각각의 평면 위에 배치하는 것이 아니라 평면들을 분리하고 그 사이에 거리를 만들어야 한다.

사물들 사이의 거리를 표현하는 가장 효율적인 방법은 빛과 어둠을 교대로 배치하는 것이다(그림 35).

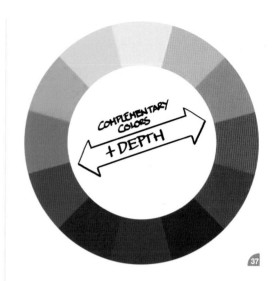

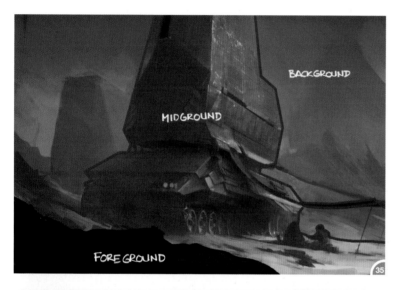

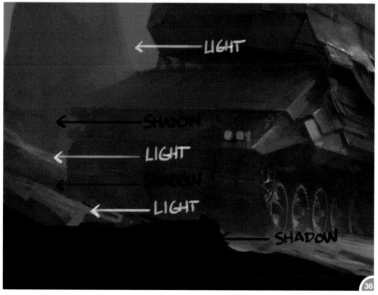

그러므로 장면을 구성할 때는 일반적으로 어두운 평면과 밝은 평면을 교대로 배치하여 사물들 사이에 물리적인 공간이 있다는 인상을 주는 것이 좋다(그림 36).

디지털로 작업을 하는 경우에는 자동적으로 대부분의 프로그램에서 레이어로 장면을 구성하게 한다. 레이어로 작업을 하면 화면을 구성하는 각각의 요소를 제어하는 데 도움이 된다. 또한 장면의 여러 요소를 자유롭게 자르고 붙일 수 있어서 구성을 쉽고 빠르게 바꿀 수 있다.

색

깊이를 더하는 또 다른 방법은 색을 활용하는 것이다. 색상환을 보면 어떤 색이 서로 보색 관계인지 알 수 있는데(그림 37), 보색은 서로 크게 대비되며 그림에서 사물들을 분리한다.

그림 38~39의 두 이미지를 비교해보면 어떻게 색을 활용하여 깊이감을 줄 수 있는지 알 수 있다. 단색 이미지는 컬러 이미지에 비해 평면적으로 보인다.

색에 관해서는 이 책의 앞부분에서 자세히 다루었으므로 더 많은 내용은 앞부분을 참고하라.

질감과 디테일

또한 사물의 표면과 질감을 어떻게 보여줄지도 고려해야 한다. 일반적으로 말하지면 사물이 가까이 있을수록 더 디테일하게 표현해야 한다. 우리의 눈은 바로 앞에 있는 물체의 디테일을 더 많이 수용하므로 그림에서도 이런 특성을 반영해야 깊이와 사실감이 느껴진다(그림 40).

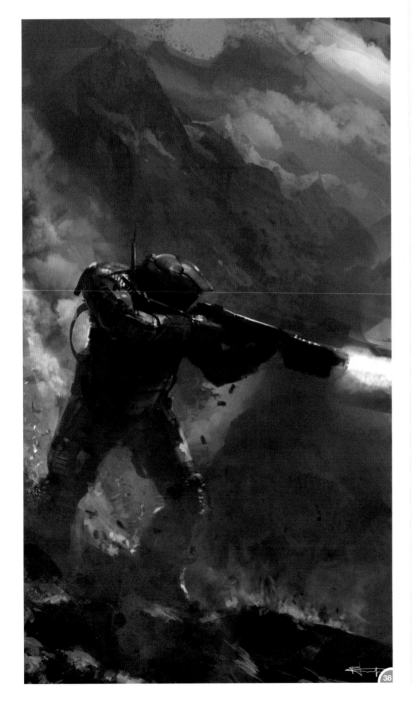

40

04
미술해부학Anatomy

맷 스미스(Matt Smith)

머리

여기서는 일단 머리의 구조에 대해 살펴보자. 해부학적인 설명은 얼굴 표정에 대한 부분에서 좀 더 자세히 다룰 것이다.

머리를 그리기 시작하는 방법에는 여러 가지가 있다. 원을 그리고 거기에 턱을 덧붙이는 방법도 있고, 기본이 되는 도형에서 시작하는 방법도 있다. 나는 개인적으로 모델의 얼굴형에 맞는 도형을 먼저 그린 다음 얼굴 각 부분의 위치를 잡는 방법을 선호한다.

얼굴은 턱에서 코끝, 코끝에서 눈썹, 눈썹에서 헤어라인까지 세 부분으로 나눌 수 있다(그림 01). 이 부분들이 항상 균일하게 분할되지는 않는다. 예를 들어 코가 긴 사람은 중간 부분이 길어야 한다. 이런 비례는 모델이나 묘사하려는 캐릭터에 따라 달라진다.

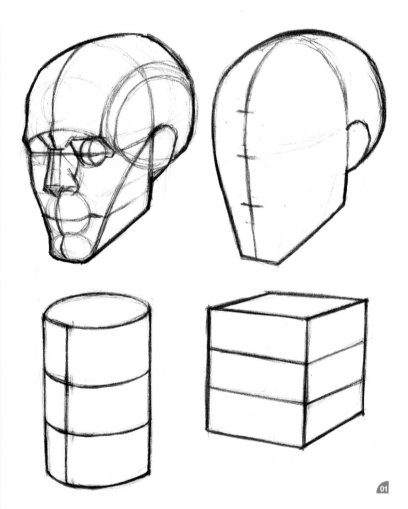

각 부분의 위치를 잡은 후에는 귀를 그린다. 일반적으로 귀는 중간 부분에 위치하는데, 위쪽 끝은 눈썹과 나란하고 아래쪽 끝은 코끝과 나란하다.

귀는 머리의 옆면에 위치하므로 원근법이 무척 중요하다(사실 원근법은 언제나 중요하지만 머리를 그릴 때는 더 그렇다). 귀의 올바른 위치를 잡기가 힘들다면 머리를 원기둥이나 육면체로 생각하고 뒤쪽까지 선을 이어본다.

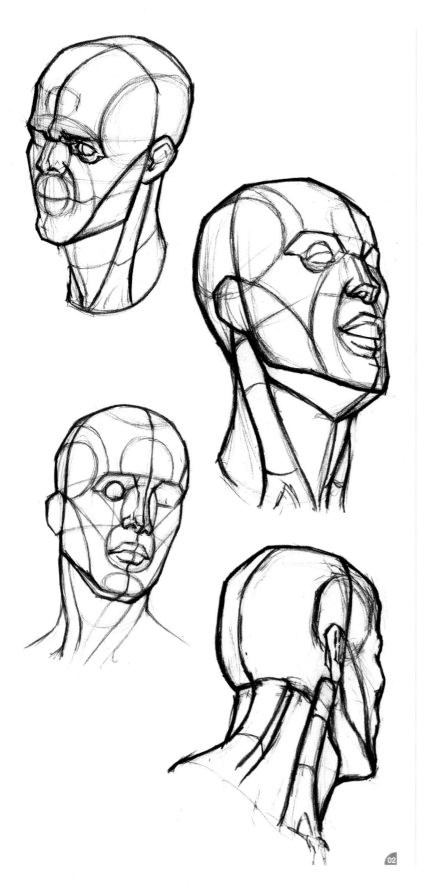

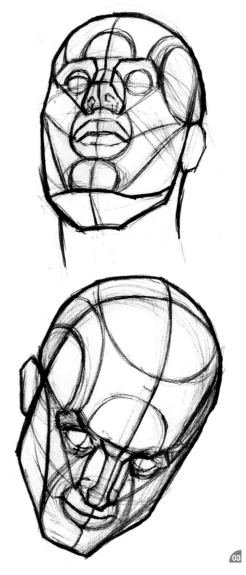

그림 02~03은 다양한 각도에서 그린 머리 스케치이다. 극단적인 시점에서 그려진 그림을 보면 귀가 생각보다 위나 아래에 위치함을 알 수 있다. 이런 각도는 대개 그리기 어려울 수도 있지만 머리의 구조를 이해하면 훨씬 쉽게 그릴 수 있다.

머리의 구조는 대체로 머리뼈의 모양에 영향을 받는다. 그림 04는 다양한 시점에서 그린 머리뼈를 보여준다. 머리를 쉽게 이해하려면 실제 머리뼈를 공부하고 그려보는 것이 중요하다.

여기서 머리뼈의 구조를 나타내는 선들은 대개 머리를 그릴 때도 사용될 수 있다. 사실상 머리뼈가

머리의 윤곽을 결정하기 때문이다. 머리뼈의 윗부분은 반구형이며 정면에서 봤을 때 양 옆이 약간 오목하게 들어가 있다. 그 아래로 뼈가 좁아지며 앞으로 조금 튀어나온 부분에 눈구멍과 광대뼈가 위치한다. 머리뼈의 가장 아랫부분은 각진 형태이다. 턱의 정확한 형태는 모델의 성별과 타고난 뼈의 구조에 따라 달라진다.

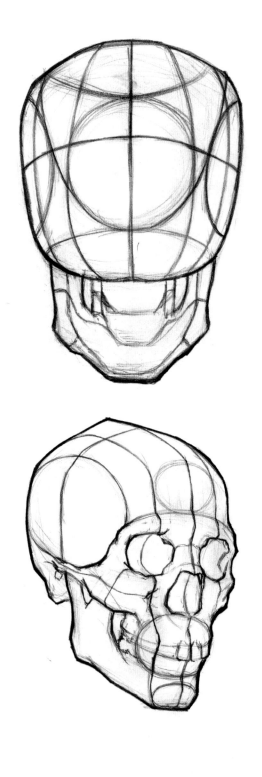

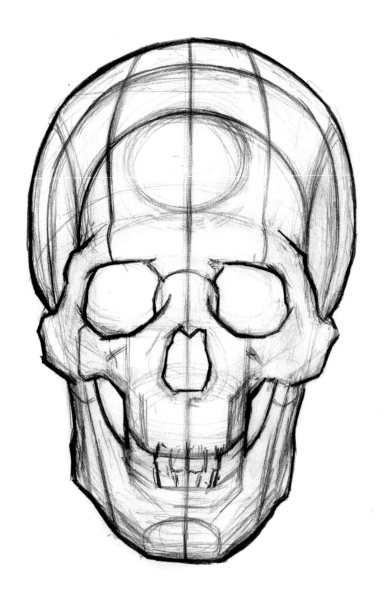

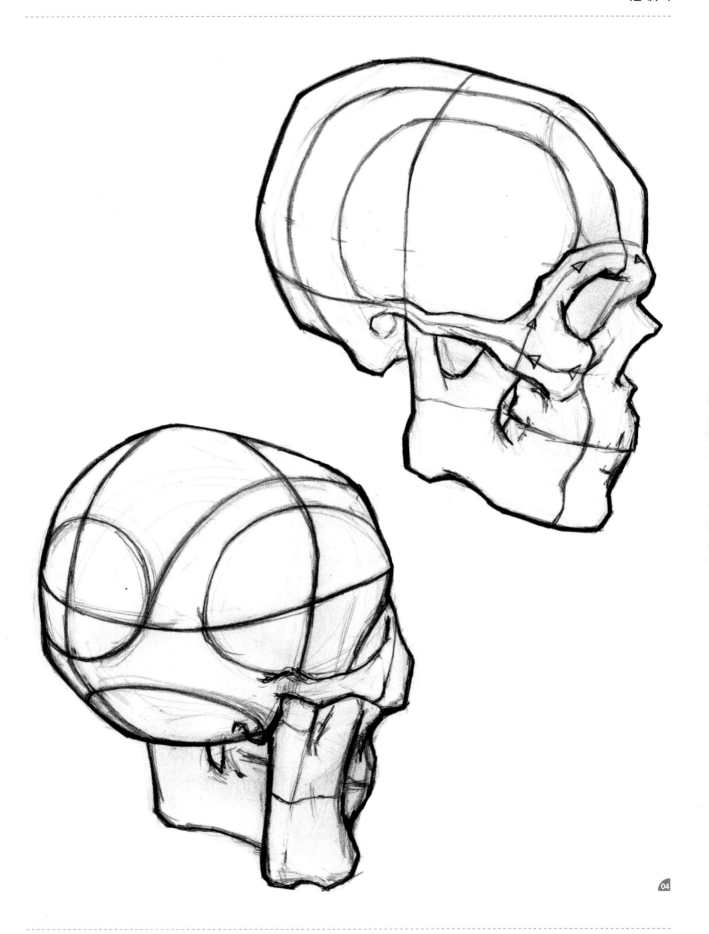

그림 05는 세 가지 형태의 옆얼굴을 보여준다. 첫 번째 그림은 머리의 구조를 나타내는 선을 보여주고, 두번째 그림은 완성된 스케치이며, 세번째 그림은 두번째 그림과 비슷한 조명 상태에서 그린 머리뼈 스케치이다.

그림들을 비교하며 광대뼈가 뺨에 어떻게 영향을 미치는지 살펴보자. 머리뼈 그림을 보면 광대뼈가 얼굴 앞쪽을 감싸며 음영을 만든다. 이는 얼굴을 그린 그림의 뺨도 마찬가지다.

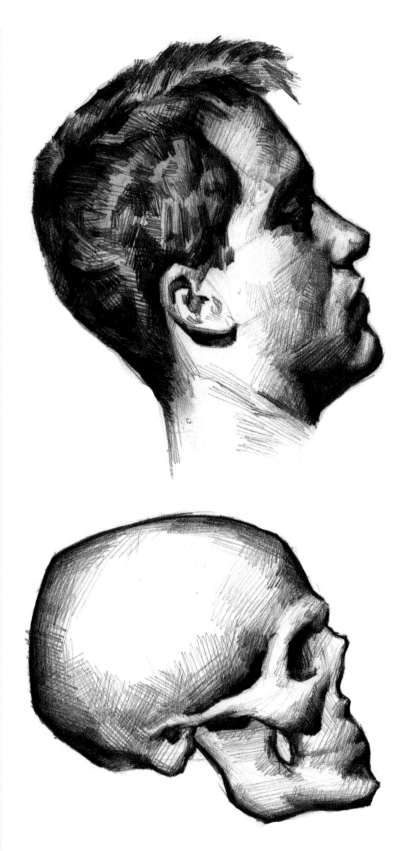

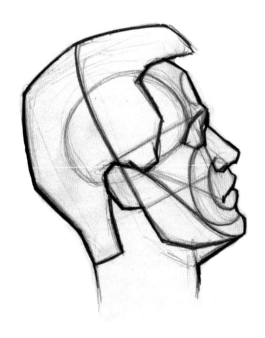

05

입

이제 눈, 코, 입 등 얼굴의 이목구비에 대해 알아볼 것이다. 먼저 입부터 살펴보자.

머리 구조를 그린 그림을 보면서 입 주변이 원형이라는 사실을 이미 눈치 챘을 것이다(그림 06). 입이 둥그스름한 형태인 이유는 위턱뼈와 아래턱뼈가 원통형이기 때문이다. 예시를 보면 입술을 원기둥 위에 그려서 어떻게 입술이 자연스럽게 둥근 형태가 되는지 보여준다. 자신이 그린 입이 평면적이거나 비현실적으로 보이는 경우에는 이 점을 기억해야 한다.

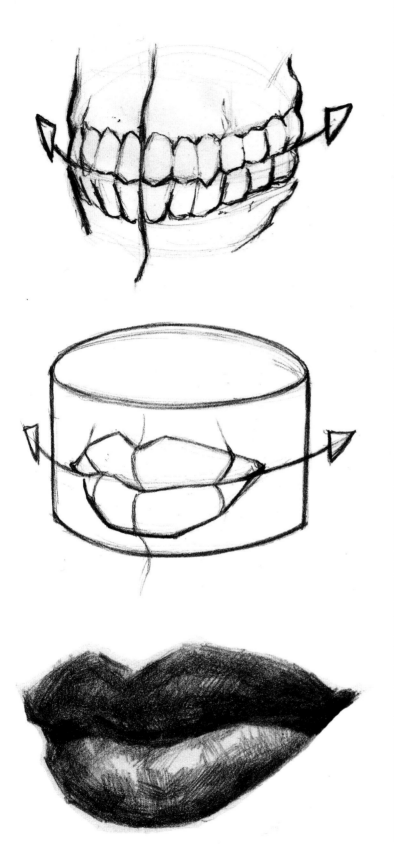
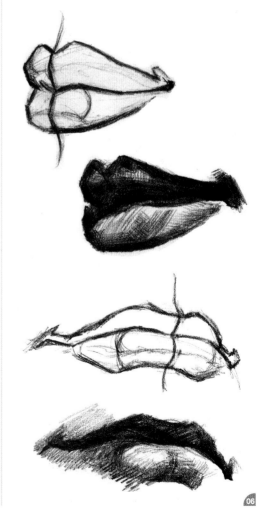

06

코

코는 그리기 어려울 수도 있다. 하지만 간단히 말하자면 윗부분이 편평한 원뿔이나 원기둥 형태라고 생각하면 된다.

그림 07은 다양한 시점에서 그린 코다. 코의 평면들이 어떻게 연결되는지 주목하고 특히 코끝과 콧방울을 눈여겨본다. 콧방울은 코 앞쪽에서 시작해 둥글게 말리며 다시 얼굴과 연결된다.

그림 07의 마지막 두 그림은 콧구멍이 어떻게 코끝에서 옆으로 퍼지는지 보여준다.

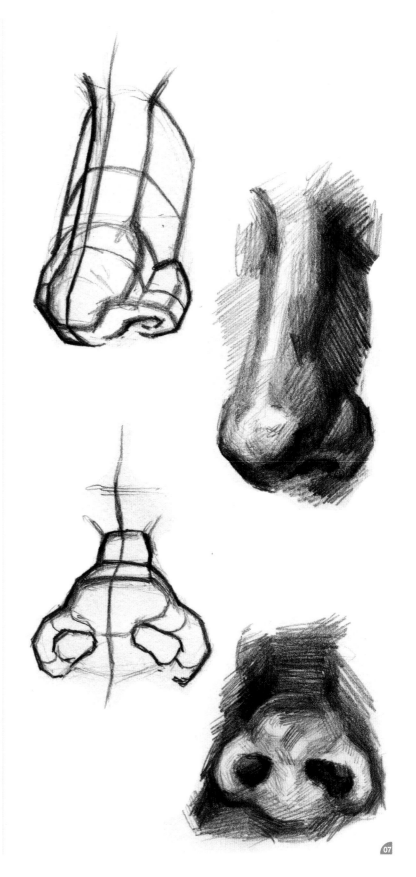

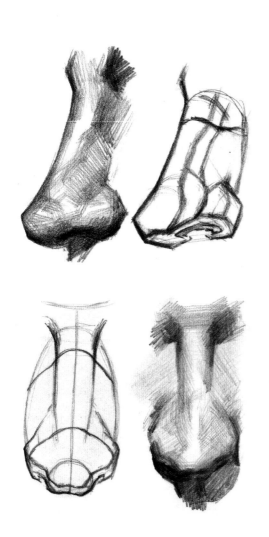

07

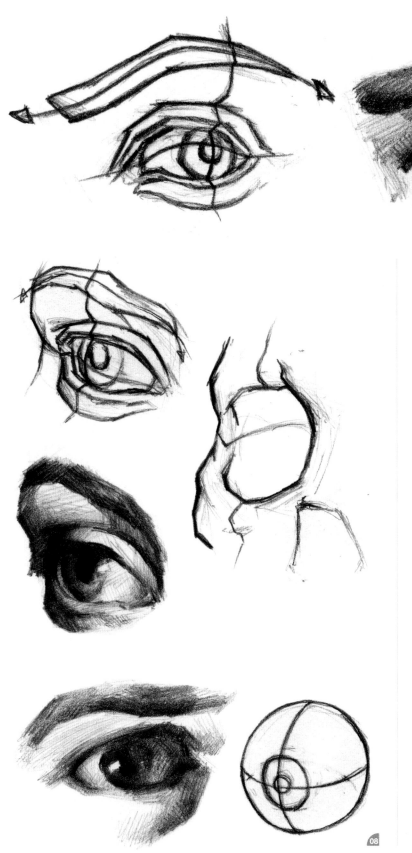

눈

눈은 그리는 재미가 있다. 더욱이 눈은 보는 이들에게 인물이나 캐릭터에 대해 많은 것을 알려줄 수 있다. 눈의 기본 형태는 눈알의 둥근 모양을 따른다. 눈을 다 똑같이 그리거나 평평하게 그리지 않도록 주의해야 한다. 눈은 머리뼈의 눈구멍 안에 있지만 눈알의 일부가 돌출되어 있으므로 눈알과 눈꺼풀을 그릴 때는 '구'를 떠올려야 한다.

눈을 그릴 때는 눈이 구 모양이므로 가장자리에 어두운 음영이 있음을 기억해야 한다. 그림 08에서 눈의 구조를 나타낸 그림을 보며, 말려 올라간 눈꺼풀과 눈의 둥근 형태를 어떻게 선으로 묘사했는지 주목한다.

눈썹을 그릴 때도 눈썹이 평평하지 않음을 기억해야 한다. 눈썹은 머리뼈의 이마 부위를 둥글게 감싸고 있다. 다시 말하지만 머리뼈를 항상 염두에 두어야 한다. 이목구비가 머리 및 머리뼈의 구조와 어떻게 연결되는지 생각하자.

귀

귀는 복잡하고 얽힌 형태로 구성되어 있으므로 그리기 어려울 수 있다. 그림 09에 그려진 귀의 형태를 보고 구조가 서로 어떻게 연결되는지 주의 깊게 살펴보자. 귀는 귓바퀴와 바깥귀길 두 부분으로 나뉜다. 귓바퀴는 귀 바깥쪽을 한 바퀴 감싸고, 바깥귀길은 귀 안쪽의 구불구불한 길을 구성한다.

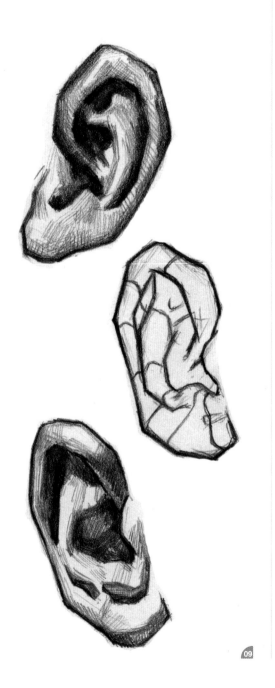

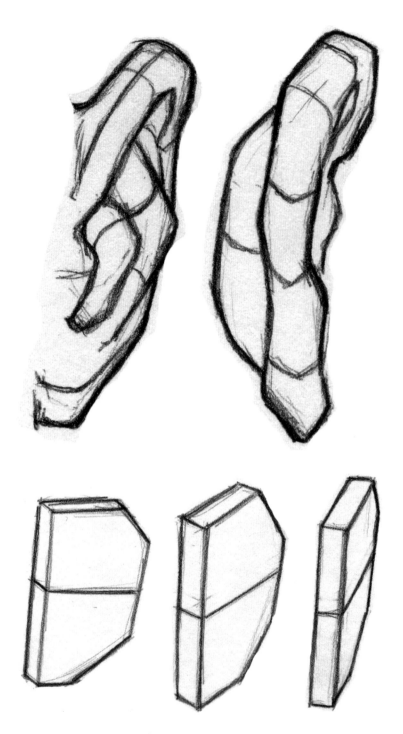

머리 전체를 그릴 때는 아무리 잘 그린 귀라도 원근법이 어긋나면 그림이 잘못되어 보인다는 점을 명심해야 한다. 귀의 원근법을 제대로 나타내기 힘들다면 그림 09처럼 귀를 입체적인 D자 모양으로 생각한 뒤 그것을 그려진 머리와 연결하고 확인한다.

09

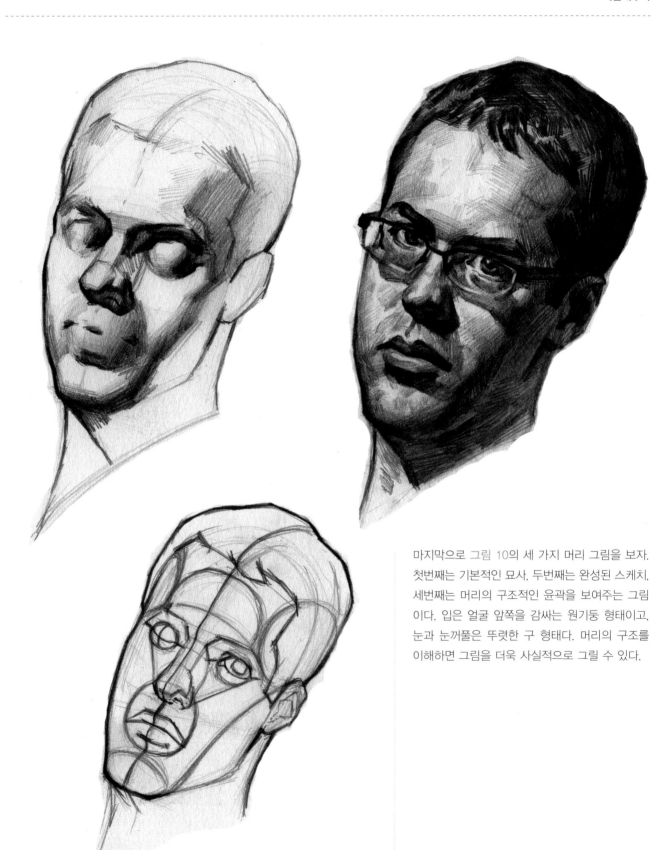

마지막으로 그림 10의 세 가지 머리 그림을 보자.
첫번째는 기본적인 묘사. 두번째는 완성된 스케치,
세번째는 머리의 구조적인 윤곽을 보여주는 그림
이다. 입은 얼굴 앞쪽을 감싸는 원기둥 형태이고,
눈과 눈꺼풀은 뚜렷한 구 형태다. 머리의 구조를
이해하면 그림을 더욱 사실적으로 그릴 수 있다.

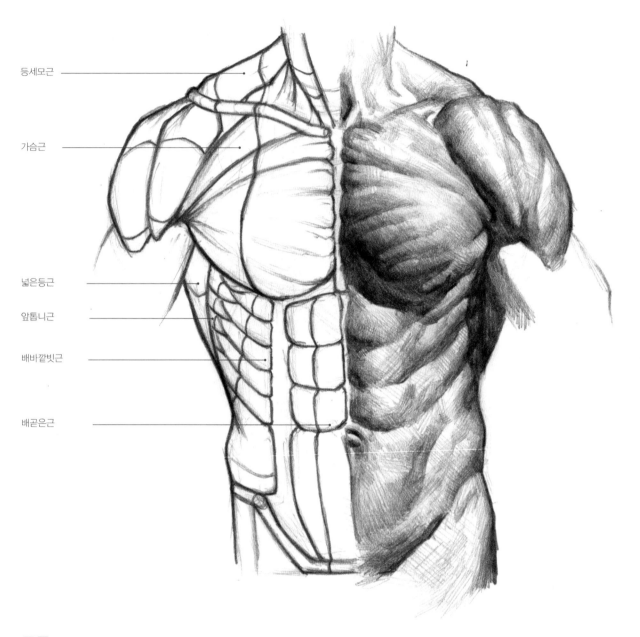

등세모근

가슴근

넓은등근

앞톱니근

배바깥빗근

배곧은근

몸통

초보 작가들은 종종 몸통을 움직임이 없는 하나의 살덩어리로 그리곤 한다. 이 부분이 당겨지고 움직이는 것을 사실적으로 묘사하려면 해부학적으로 몸통을 이해해야 한다.

정면

그림 11은 몸통의 정면을 보여준다. 그림의 왼쪽은 해부학적인 구조를 보여주기 위해 선으로 근육의 형태를 나타낸 것이고, 오른쪽은 근육을 묘사했을 때 어떻게 보이는지를 보여준다.

등세모근은 정면에서 볼 때 일부만 작게 보이지만 뒷목과 등 위쪽 대부분을 차지하고 있다. 목과 어깨의 뼈들을 연결하고 이 부분을 각지지 않게 만들어 몸통의 실루엣을 둥글게 만든다.

다음으로 가슴근은 복장뼈와 빗장뼈에서 시작해 가슴을 감싸고 위팔뼈까지 연결된다. 가슴근은 팔의 움직임 때문에 시각화하기 복잡할 때도 있다. 그림 11에서 방사형으로 퍼지는 선은 가슴근이 위팔뼈에 어떻게 연결되는지 보여준다. 가슴근은 윗부분과 아랫부분이 교차되며 팔과 연결되는데, 연결부위는 팔의 어깨세모근 아래에 가려져 있다. 팔을 들어올리면 가슴근의 윗부분이 아랫부분에 가려져 거의 보이지 않게 된다.

넓은등근은 등의 대부분을 차지하고 팔 아래에서 가슴근과 연결되며 겨드랑이를 형성한다. 넓은등근 아래에는 앞톱니근이 있다. 앞톱니근은 흉곽과 연결되어 있고 넓은등근에 덮여 있어서 다른 두드러진 근육에 가려 잘 보이지 않는 경우가 많다.

배바깥빗근은 가슴근 아래에서 시작하고 골반 윗부분, 흉곽, 배곧은근과 연결된다. 앞톱니근과 배바깥빗근은 마른 근육질인 사람에게서 명확하게 볼 수 있으며 뚜렷한 '계단' 모양을 이룬다.

배곧은근은 가슴근 아래에서 시작하고 몸통의 정면을 따라 내려와 골반으로 이어진다. 힘줄로 여덟 부분으로 나눠지며, 충분히 단련하면 익숙한 '빨래판' 모양이 된다.

배바깥빗근과 배곧은근, 골반이 만드는 매끄럽고 넓은 U자 모양은 인체 드로잉에서 많이 사용되는 구조다. 때로는 몸통의 위치에 따라 앞톱니근, 배바깥빗근, 배곧은근이 하나의 형태를 이루기도 한다.

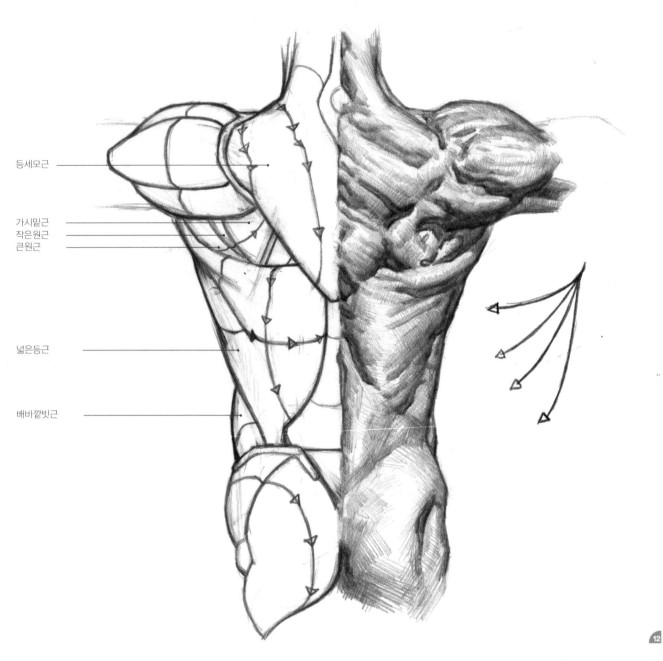

등세모근

가시밑근
작은원근
큰원근

넓은등근

배바깥빗근

⑫

뒷면

그림 12는 몸통의 뒷면을 보여준다. 여기서 등세
모근의 전체 모양을 볼 수 있다. 등세모근은 목에
서부터 내려오며 어깨에서 넓어졌다가 척추로 이
어지며 '화살촉' 모양을 이룬다.

다음으로 어깨뼈와 연결된 가시밑근, 작은원근, 큰
원근이 있는데, 이들 부위는 식별하기가 매우 힘
들 수 있다. 이 부분을 따로 자세히 그린 그림을 참

고하라. 가시밑근은 어깨뼈를 덮으며 빗장뼈 밑까지 이어진다. 다음으로 작은
원근은 위팔뼈를 감싸며 뼈 앞쪽에 연결되고, 마지막으로 큰원근은 위팔뼈 아
래쪽에 붙어 있다. 이 근육들은 팔을 들고 있을 때 가장 잘 드러난다. 그림 12
에서 근육을 묘사한 부분을 보면 이 근육들이 피부 위에서 빛의 굴곡을 이루
는 것을 볼 수 있다.

뒤에서 보면 넓은등근의 모양을 더 잘 볼 수 있다. 넓은등근은 팔 아래에 붙어 있으며 등을 감싸고 등세모근 밑에서부터 골반까지 연결된다. 넓은등근을 그리기 힘들다면 팔의 어깨세모근 부위에서 방사형으로 뻗어 나와 등을 감싸는 선을 떠올린다. 넓은등근은 약간 평평한 삼각형을 이루는데, 그 위에 생기는 빛의 굴곡은 연결된 뼈의 방향으로 근육이 어떻게 당겨지는지 보여준다.

뒷면에서 또 눈에 띄는 부분은 배바깥빗근의 아래쪽 일부다. 이 부분의 살을 표현하면 몸통의 윤곽이 단순한 삼각형이 아니라 좀 더 사실적으로 보일 수 있다.

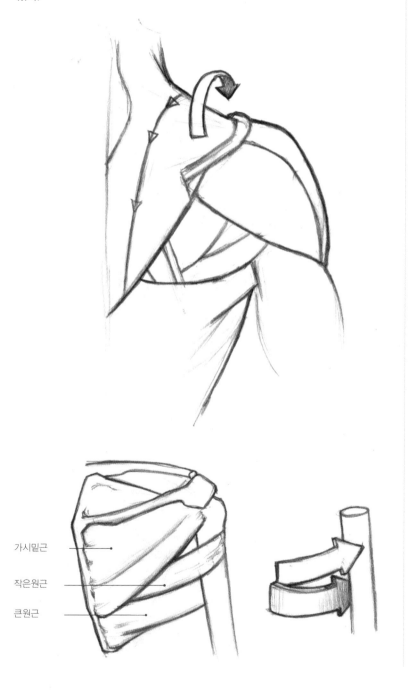

가시밑근

작은원근

큰원근

몸통 전체를 그린 그림에서 어깨세모근은 뒤로 당겨져 있고 일부분을 그린 이번 페이지의 그림에서는 원래 위치에 있다. 어깨세모근과 함께 모든 어깨 근육들이 어떻게 제자리로 돌아갔는지 보라. 근육들이 연결되어 있는 느낌을 포착하는 것이 중요하다. 한 근육의 움직임은 다른 근육에도 영향을 미쳐야 한다. 다른 부위와 연결되지 않은 것처럼 어느 한 근육만 불룩 튀어나와서는 안 된다.

반측면

그림 13은 앞톱니근과 배바깥빗근이 어떻게 연결되어 있는지 보여준다. 이 각도에서 보면 앞톱니근과 배바깥빗근이 몸통의 옆면을 따라 내려가면서 서로 맞물리며 굴곡을 형성함을 알 수 있다. 이 부분을 묘사할 때는 이런 작은 굴곡들을 음영으로 표현해야 하므로 약간 복잡할 수 있다.

또한 가슴근도 눈여겨봐야 한다. 팔을 들면 가슴근의 아랫부분이 보이게 된다. 그리고 전체적인 근육이 위로 당겨지고 길어진다. 그러면 편평한 판 같았던 형태가 튜브 모양으로 솟아오른다. 이를 표현하기 위해서는 음영과 묘사도 크게 달라져야 한다.

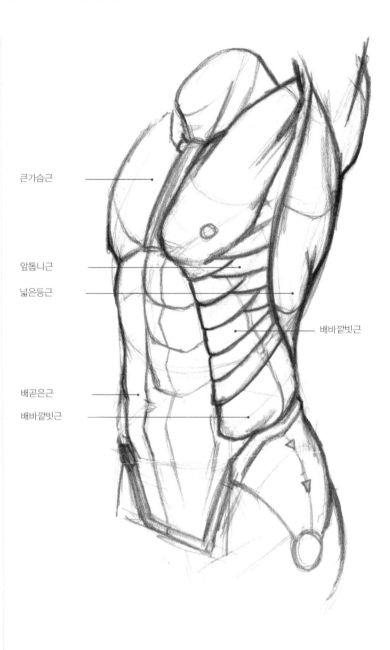

큰가슴근

앞톱니근

넓은등근

배바깥빗근

배곧은근

배바깥빗근

이제 넓은등근을 보자. 넓은등근은 팔에 붙어 있으며 등을 감싸고 있다. 이 각도에서는 길어진 가슴근과 넓은등근이 겨드랑이에서 어떻게 연결되는지 잘 볼 수 있다. 이 근육들은 크기 때문에 예시와 같이 위로 당겨졌을 때 피부에 큰 골을 형성한다. 이 부분을 묘사할 때는 이런 골의 깊이를 반드시 표현해야 한다.

여덟 개로 나눠진 배곧은근은 가끔 그리기 어려울 때도 있다. 하지만 체형에 따라 평평하거나 둥근 형태로 보면 쉽다. 예시에서는 배곧은근을 다른 부분과 어울리도록 잘 발달되고 긴장된 형태로 표현했다.

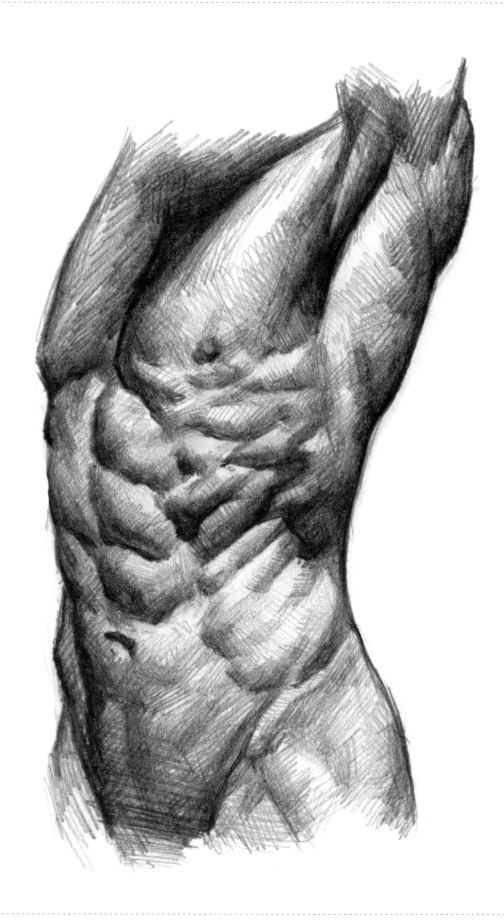

어깨 윗부분

나는 특히 이 부위를 표현하기가 힘들었다. 어깨
부위의 뼈에는 서로 다른 근육들이 많이 붙어 있
어서 그것들을 모두 구별하고 사실적으로 그리기
가 어렵다.

그림 14는 어깨 윗부분을 다양한 각도에서 보여준
다. 등세모근은 목부터 어깨까지 '입술' 모양의 날
을 형성하며 목의 양쪽을 움푹 파이게 한다. 초보
작가들은 종종 이 부분을 간과해서 인물을 너무 건
장하게 보이게 한다. 이 부분에 근육이 많으면 불
룩 솟아오르므로 목의 길이가 짧아진다.

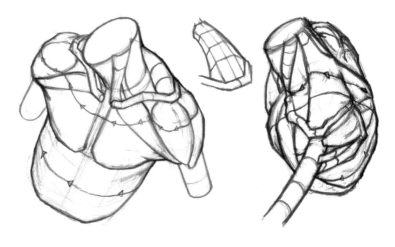

뒤쪽 반측면

그림 15는 몸통의 뒤쪽 반측면을 보여준다. 이 각도에서는 넓은등근이 배바깥
빗근, 앞톱니근, 가슴근 위로 겹쳐지는 모습을 잘 볼 수 있다. 넓은등근은 가슴
뒷면을 방패처럼 감싸고 보호하는 편평한 근육이다.

이 각도에서 보면 가슴근이 불룩하다는 것을 확실히 알 수 있다. 넓은등근 너
머 음영 속에 약간 돌출된 가슴근이 보인다.

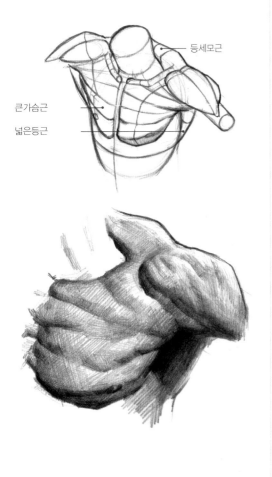

등세모근 / 큰가슴근 / 넓은등근

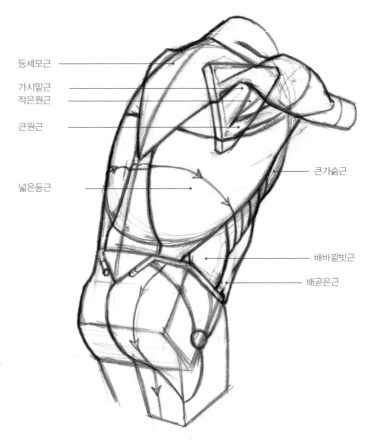

등세모근 / 가시밑근 / 작은원근 / 큰원근 / 넓은등근 / 큰가슴근 / 배바깥빗근 / 배곧은근

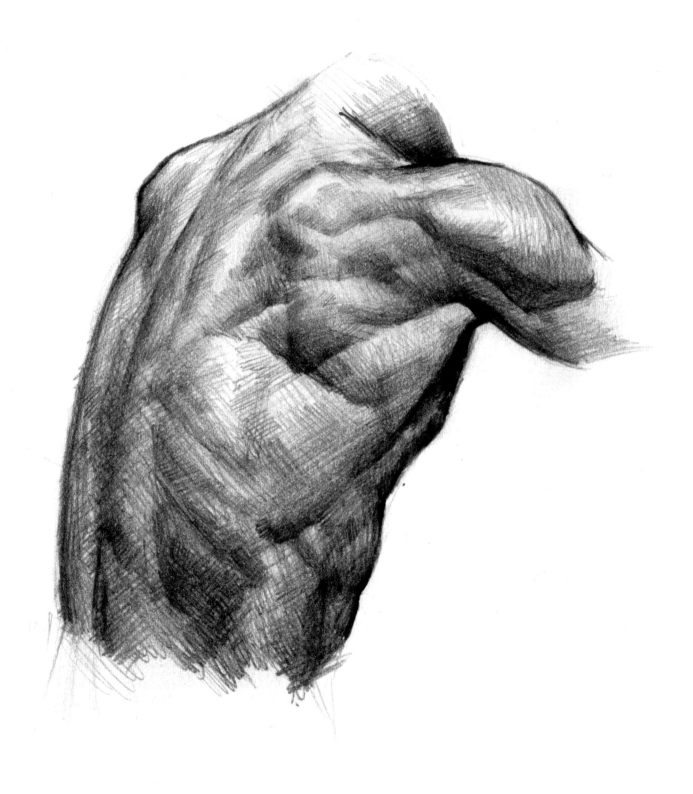

여성 몸통

그림 16은 여성 몸통의 몇 가지 예다. 해부학적인 기본구조는 남성과 매우 유사하다. 가장 큰 차이점은 크기와 세부적인 형태. 일반적으로 여성은 어깨와 허리가 좁고 엉덩이가 넓다.

아래 그림을 보면 가슴근 위로 유방이 있지만 아래의 근육은 다르지 않음을 알 수 있다. 또 다른 그림을 보면 여성적인 형태를 나타내기 위해 근육을 줄이고 모래시계처럼 허리를 들어가게 했음을 볼 수 있다. 형태를 얼마나 강조할지는 남성의 경우와 마찬가지로 오로지 모델에게 달려 있다.

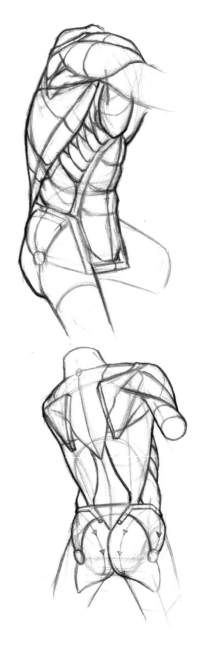

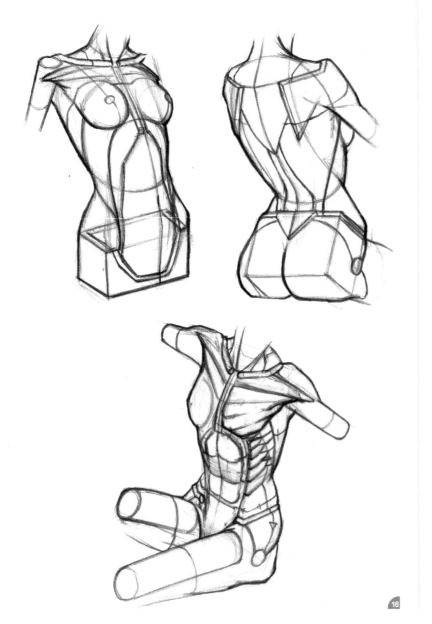

마지막으로 그림 17은 알아둬야 할 몸통의 몇 가지 예다. 근육이 어느 방향으로 당겨지는지, 어느 곳에 위치하는지, 몸통의 윤곽과 실루엣에서 얼마나 도드라지는지 살펴보자. 여성과 남성의 몸통에서 차이점은 근육의 위치가 아니라 모양이다. 그 차이를 표현해야 인물이 사실적으로 보인다.

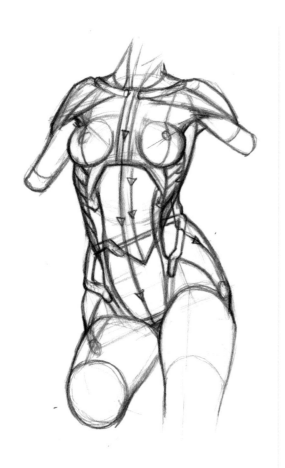

처음에 있는 스케치 네 개(1번과 2번)는 똑바른 자세의 몸통이다. 먼저 어깨와 엉덩이의 방향을 찾고 직선으로 표시한 다음 중심선의 제스처를 찾는다. 이 경우는 제스처가 똑바르다. 뒷모습일 때는 척추를 따라가면 되므로 몸통의 중심선을 찾기가 더 쉬운 편이다. 그런 다음 어깨에서 가랑이까지, 목에서 엉덩이까지 제스처 라인을 그린다. 이 선들을 다 그리고 나면 흉곽과 골반의 모양을 잡는다. 모양이 만족스럽게 나오면 여기에 형태와 구조를 추가한다.

3번은 좀 더 동적인 자세의 몸통을 보여준다. 어깨와 허리의 방향을 찾은 후에 중심선을 결정한다. 이 그림의 경우 중심선은 부드러운 C자 곡선을 그린다. 그런 다음 어깨에서 가랑이까지, 목에서 엉덩이까지 제스처 라인을 그리고 흉곽과 골반도 표시한다. 이제 제스처가 완성되었으면 형태와 구조를 추가한다.

마지막 4번에서는 몸통을 앞으로 구부리고 있으므로 중심선이 C자 곡선을 이룬다. 어깨에서 가랑이까지의 리듬 라인은 항상 중심선과 일치하므로 역시 C자를 그린다. 제스처를 마저 완성하고 흉곽과 골반을 그린 뒤 형태와 구조를 추가한다. 이 그림에서 흉곽의 구조를 나타내는 선은 둥근 데 반해 골반의 경우는 좀 더 상자 형태다. 이는 근육의 모양 때문이다.

제스처 그리기

몸통을 그리는 방법은 팔이나 다리를 그릴 때와 조금 다르다. 몸통의 형태와 움직임을 그릴 때도 제스처 라인부터 시작해도 되지만, 먼저 어깨와 엉덩이의 기울기를 찾은 다음 살을 붙여 가는 편이 쉽다.

그림 18에 나와 있는 다양한 몸통은 자세에 따라 근육이 어떻게 수축하고 이완하는지 보여준다.

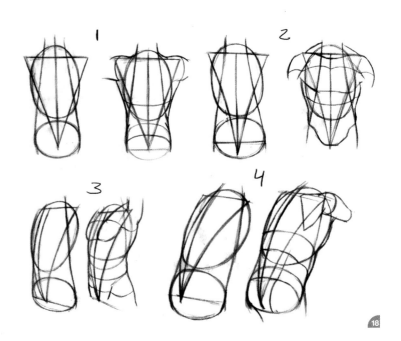

팔 근육
팔의 앞면

그림 19는 정면에서 본 기본적인 자세의 팔이다. 그림에서는 팔이 편안한 자세로 그려져 있어서 피부 아래에 있는 근육의 모양을 알 수 있으며, 특정한 위치로 움직일 때 근육이 어떻게 수축하고 이완하는지 상상할 수 있다. 이런 점들을 알아야 하는 이유는 어떤 근육이 사용되는지에 따라 그 위의 피부와 신체의 윤곽도 달라지기 때문이다. 이런 점을 효과적으로 묘사해야 인물을 사실적으로 보이게 그릴 수 있다.

팔의 가장 윗부분에 있는 주요 근육은 어깨세모근이다. 어깨세모근은 앞면, 옆면, 뒷면으로 나뉘고, 이 각도에서는 앞면과 옆면의 일부만 볼 수 있다.

어깨세모근 아래에는 위팔두갈래근이 있고, 바로 그 밑에는 위팔뼈에 붙어 있는 위팔근이 있다. 위팔뼈의 뒷면에는 위팔세갈래근이 붙어 있다.

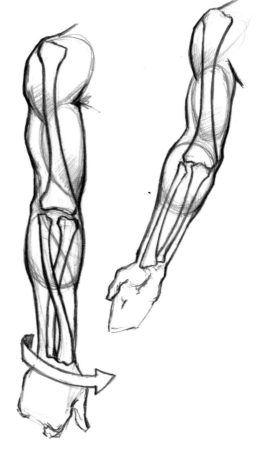

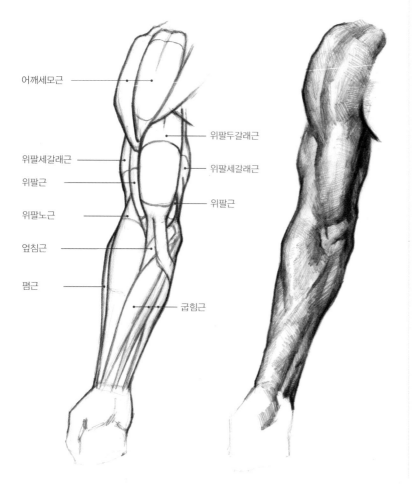

어깨세모근
위팔세갈래근
위팔근
위팔노근
엎침근
폄근
위팔두갈래근
위팔세갈래근
위팔근
굽힘근

아래팔은 위팔노근, 엎침근, 굽힘근, 폄근으로 구성되어 있다. 이 각도에서는 위팔노근, 엎침근, 굽힘근만 보인다. 위팔노근은 위팔에 있는 위팔근과 위팔세갈래근 사이에서 시작된다. 엎침근과 위팔노근은 팔을 앞뒤로 회전시키는 근육이다. 아래팔을 회전한 상태에서는 근육의 형태를 파악하고 그리기가 어렵다.

예시를 보면 아래팔을 회전했을 때 근육이 어떻게 되는지 보여주는 그림도 있다. 이 각도에서는 위팔노근과 폄근의 일부가 아래로 당겨지며 돌아감을 알 수 있다.

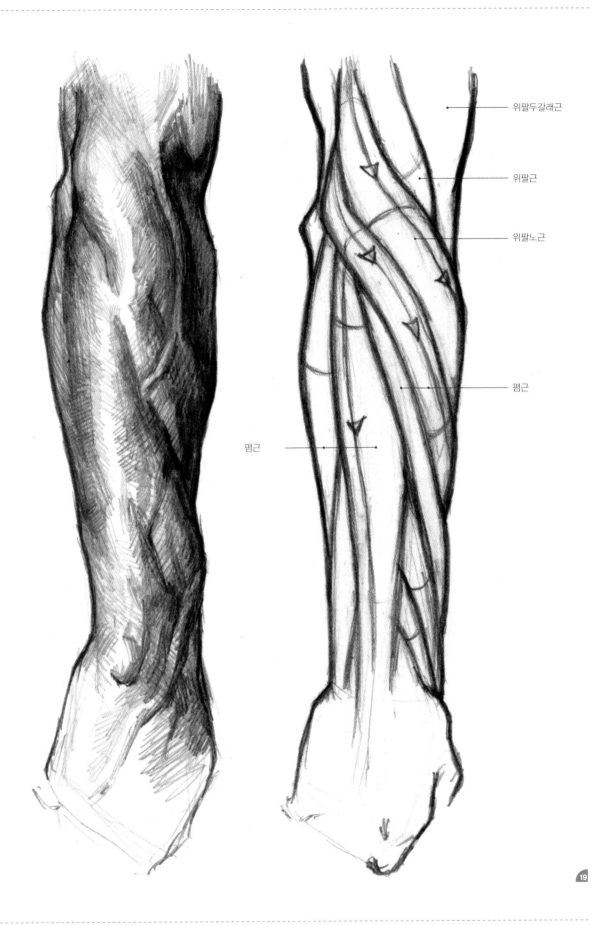

위팔두갈래근

위팔근

위팔노근

폄근

폄근

팔의 뒷면

이제 팔의 뒷면을 살펴보자(그림 20). 팔 근육을 더 잘 이해하기 위해 손목을 돌린 상태도 포함했다. 이 각도에서는 어깨세모근의 뒷면과 옆면 일부가 보이고, 세 갈래로 나뉜 위팔세갈래근이 모두 보인다.

아래팔의 경우 굽힘근과 폄근의 일부가 보이고 위팔노근은 아주 작은 일부분만 보인다.

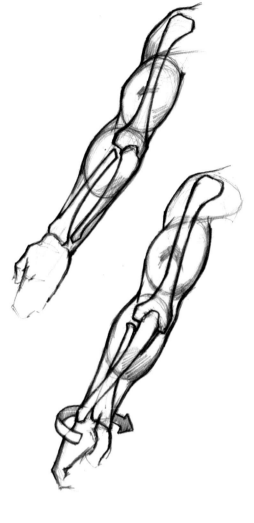

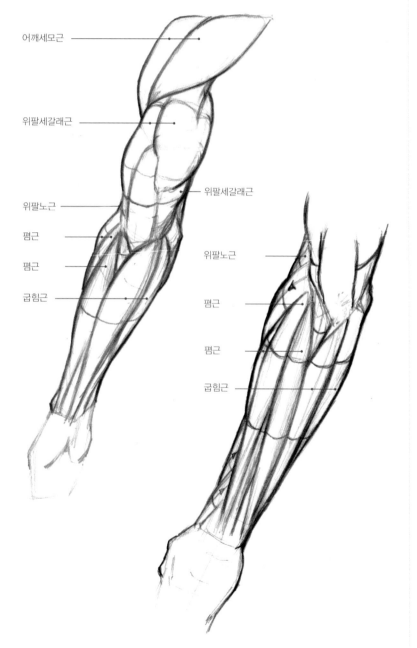

아래팔을 밖으로 회전한 상태일 때는 뼈가 겹쳐지지 않으므로 위팔노근이 좀 더 보인다. 폄근은 전부 보이고 굽힘근은 보이지 않는 쪽으로 돌아가므로 덜 보인다. 위팔노근이 어떻게 굽힘근을 감싸며 손바닥 쪽으로 사라지는지 보라.

아래팔이 회전함에 따라 실루엣이 어떻게 변하는지 눈여겨봐야 한다. 첫번째 그림에서는 손목 옆면이 가늘게 보이지만 두번째 그림처럼 아래팔이 회전하면 손목 뒷면이 넓게 보인다. 근육의 위치와 팔의 형태가 어떻게 변하는지도 주목한다.

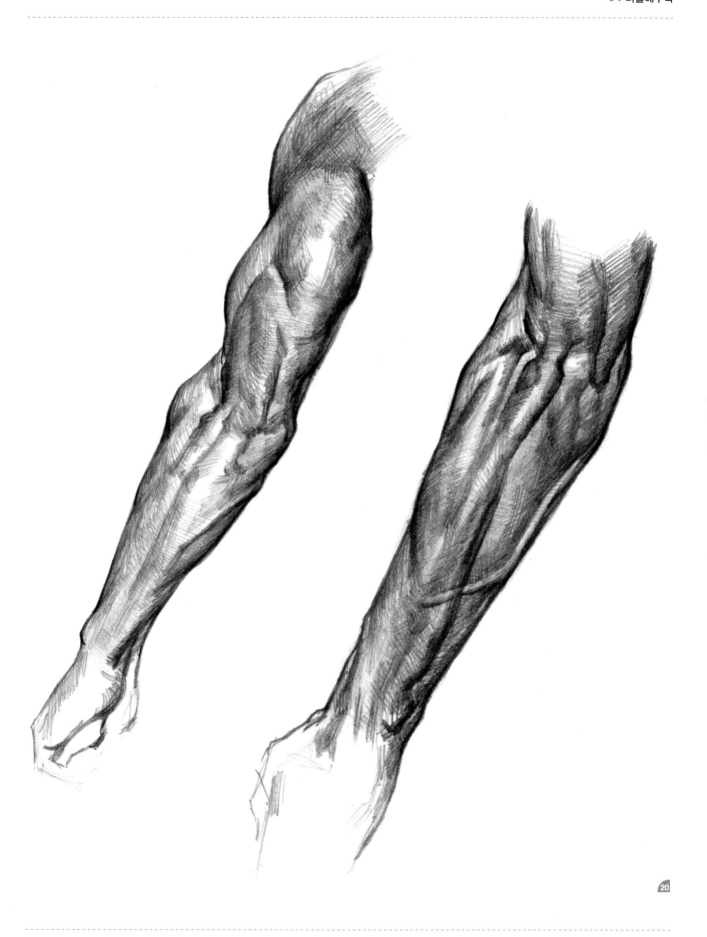

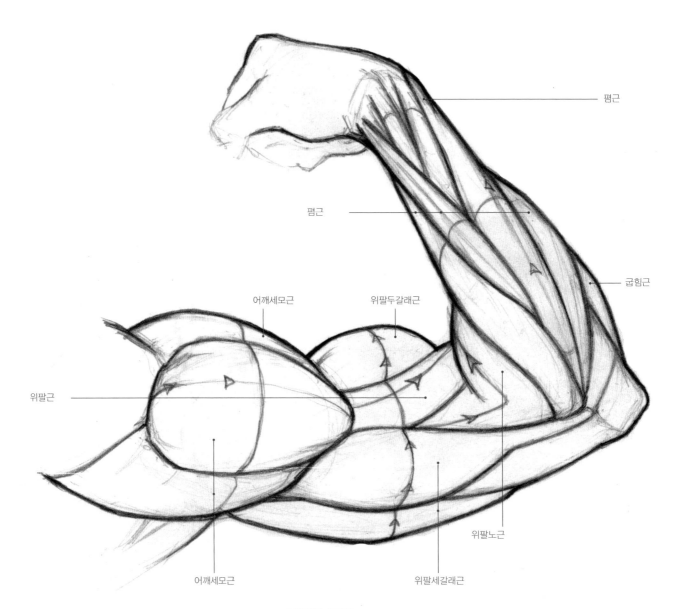

펌근

펌근

굽힘근

어깨세모근

위팔두갈래근

위팔근

위팔노근

어깨세모근

위팔세갈래근

이두근 포즈

기본적인 근육 구조에 대해 알아봤으니 이제 포즈를 취한 팔을 살펴보며 근육
이 어떻게 수축하고 이완하는지 자세히 알아보자. 편안한 자세에서는 모든 근
육이 비교적 편평하지만 팔을 들어 올리거나 주먹을 쥐면 팔의 형태가 변한다.

그림 21은 이두근 포즈를 취한 팔의 바깥쪽을 그린 그림이다. 여기서 가장 눈
에 띄게 달라진 점은 위팔의 형태다. 위팔의 큰 근육들이 불룩해지며 더욱 도
드라진다. 특히 위팔두갈래근은 뚜렷하게 동그란 모양이 되며 위팔의 윤곽을
상당히 변화시킨다.

21

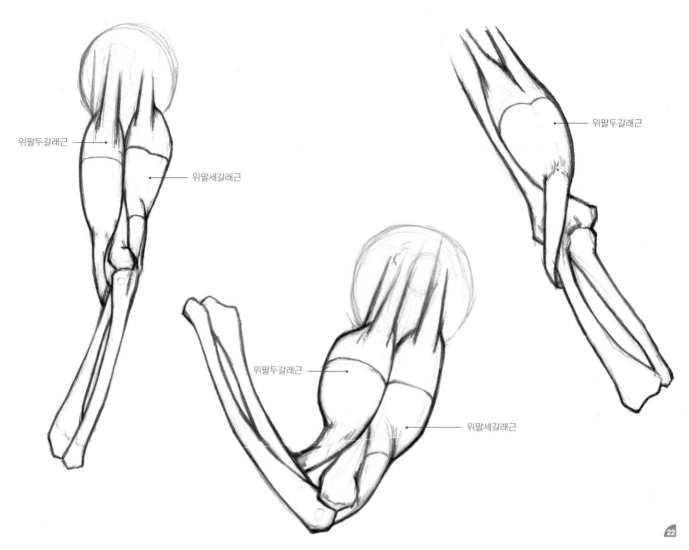

위팔세갈래근도 긴장되지만 위팔두갈래근보다는 덜하다. 팔 아래쪽에 위치한 위팔세갈래근은 팔이 들리면서 팽팽하게 당겨지지만 여전히 팔의 실루엣에서 어느 정도 도드라진다.

긴장된 근육 사이에 생기는 깊은 골을 반드시 표현해야 한다. 얼마나 뚜렷하게 표현할지는 모델이 얼마나 근육질인지에 따라 다르다. 아래팔의 경우에는 위팔노근이 폄근과 위팔근 사이에서 눌리며 조금 밀려나와 있다. 이 때문에 팔꿈치 안쪽이 불룩해지며 자뼈의 모양이 드러나고 팔꿈치머리가 뾰족하게 튀어나온다. 폄근은 손목 쪽으로 당겨지며 팽팽해지고 비틀린다.

위팔두갈래근과 위팔세갈래근의 관계를 더 잘 이해하기 위해 두 근육을 선으로 간략하게 그린 예시를 보자(그림 22).

팔을 곧게 폈을 때 위팔두갈래근은 평평하고 위팔세갈래근은 수축된다. 위팔두갈래근이 아래팔을 들어올릴 때는 위팔두갈래근이 수축되며 공 모양이 되고 위팔세갈래근은 평평해진다.

세번째 그림을 보면 위팔두갈래근의 힘줄이 아래팔뼈에 연결되어 있음을 알 수 있다. 이 때문에 위팔두갈래근이 아래팔을 위아래로 움직일 수 있다. 팔을 굽히다보면 어느 지점에서 이 부분을 눈으로 확인할 수 있다.

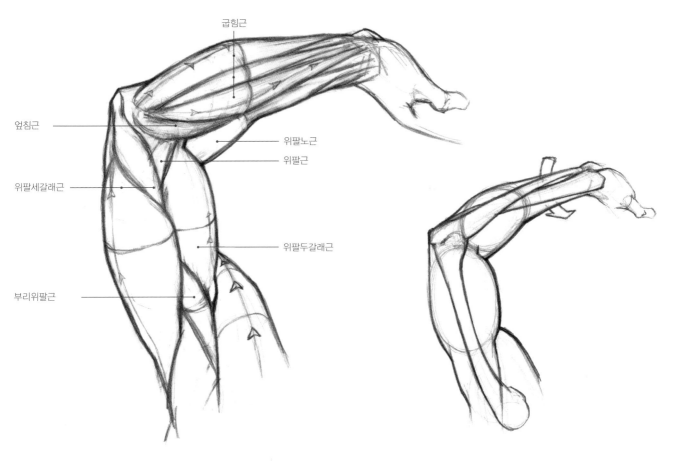

굽힘근

엎침근

위팔노근
위팔근

위팔세갈래근

위팔두갈래근

부리위팔근

위로 든 팔

예시 그림은 팔 안쪽이 보이도록 들고 있는 팔을
보여준다. 여기서 눈에 띄는 근육 중 하나는 가슴
근이다. 이 근육은 팔까지 이어지며 위팔두갈래근
과 위팔세갈래근에 붙어 있다. 이 자세에서는 위팔
두갈래근, 부리위팔근, 위팔세갈래근이 보이고 세
근육이 각각 따로 불룩해지므로 쉽게 구분된다. 여
기서도 자뼈가 드러나고 뾰족하게 튀어나와 팔의
실루엣을 각지게 한다(그림 23).

구부러진 팔꿈치를 지나서 주목해야 할 부분은 세
군데다. 그중 위팔노근은 불룩해지고 도드라진다.
다음으로 엎침근은 구부러진 팔꿈치 바로 옆을 움
푹 파이게 한다. 마지막으로 굽힘근은 팔꿈치부터
손목까지 팔 안쪽의 완만한 경사를 이룬다.

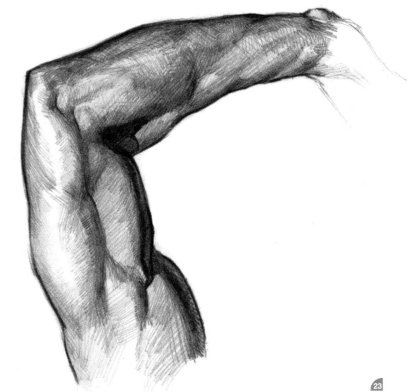

23

회전시킨 팔

그림 24는 아래팔을 회전시킨 팔의 바깥쪽을 보여준다. 아래팔의 근육이 비틀려 있는 만큼 위팔의 근육도 지금까지와 다르게 사용된 점을 눈여겨보자. 위팔두갈래근은 확실히 평평하고 덜 도드라지며, 위팔세갈래근은 제자리에서 약간 불룩해진다. 위팔노근도 아래팔을 감싸며 긴장되므로 팔꿈치 안쪽에서 살짝 돌출된다.

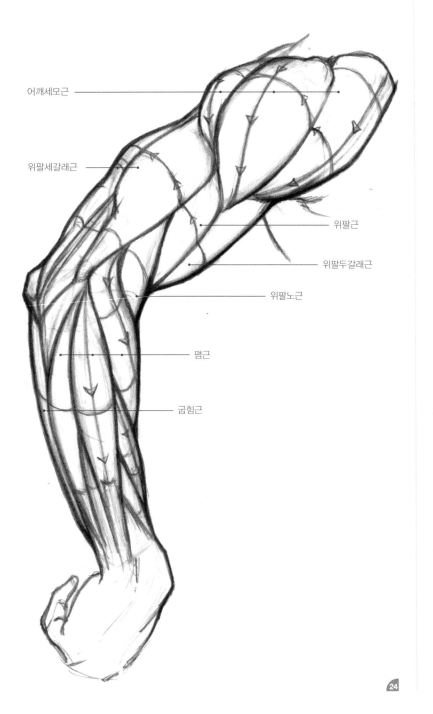

어깨세모근

위팔세갈래근

위팔근

위팔두갈래근

위팔노근

폄근

굽힘근

팔꿈치부터 손목 사이의 폄근과 굽힘근은 눈에 잘 보이고 아래팔에 한두 개의 굴곡을 형성한다.

제스처 그리기

팔을 그릴 때는 항상 기본적인 제스처 라인에서 시작한다. 그 이유는 모델의 동세를 잘 나타내기 위해서다. 제스처 라인은 그림이 딱딱해지지 않게 도와준다. 각자 원하는 방법으로 제스처를 묘사한 다음 형태와 구조를 추가한다.

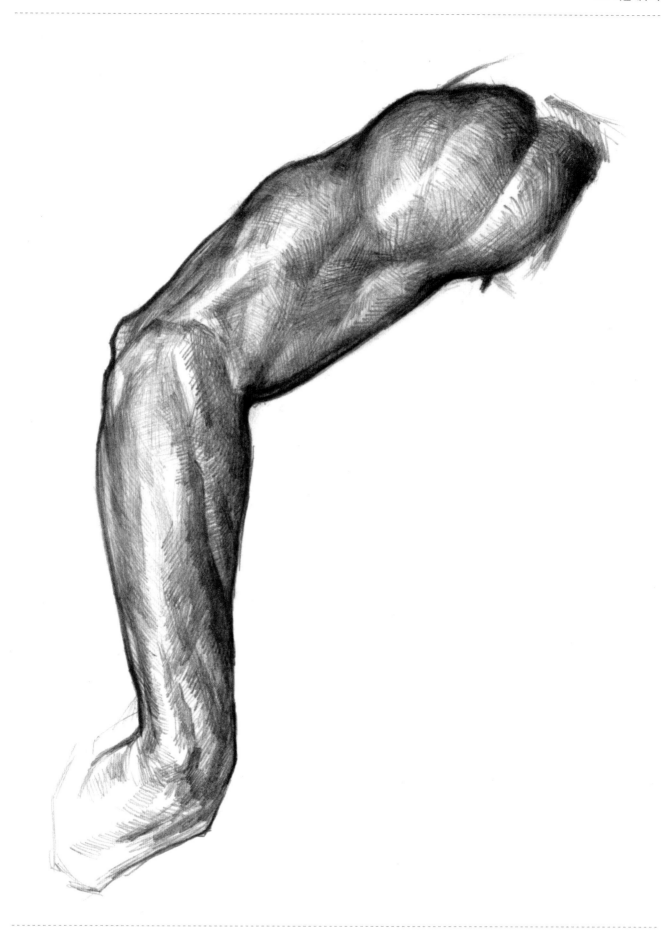

그림 25는 시도해볼 수 있는 몇 가지 제스처를 보여준다. 첫 밑그림부터 근육의 형태와 윤곽을 염두에 두어야 한다.

1번 그림은 단순한 C자 곡선을 그리는 팔을 보여준다. 예시처럼 팔꿈치가 튀어나오는 경우에는 우선 팔의 원근법을 찾아야 한다. 팔의 원근법에 따라 구조를 나타내는 선이 달라지므로 묘사하는 앵글을 명확히 파악한다. 그런 다음 구조와 형태를 나타내는 선을 그린다.

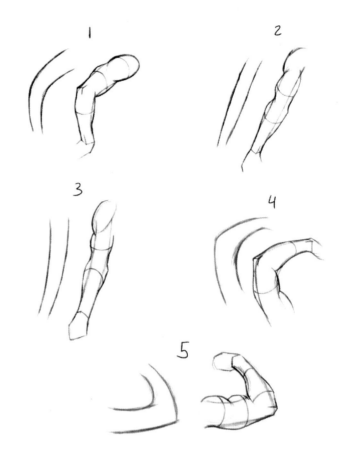

2번 그림은 사선으로 쭉 뻗은 팔을 보여준다. 팔꿈치는 펴져 있으므로 눈에 띄지 않는다. 이 경우에 팔의 원근법을 파악하려면 손목의 모양을 살펴본다.

3번 그림은 살짝 C자로 굽힌 팔을 보여준다. 팔꿈치는 팔 뒤편에 있으므로 손목을 보고 원근법을 찾는다. 보는 이의 눈높이나 화면에 가까워지는 팔의 일부분은 단축법으로 그려진다. 이런 비례의 변화를 숙지하고 작품에 반영해야 한다.

마지막 두 그림은 많이 구부러진 팔을 보여준다. 여기서는 팔꿈치가 훨씬 도드라지므로 뾰족한 각으로 강조된다.

이런 제스처에서는 C자 곡선이 세 개 있다. 하나는 구부러진 팔 안쪽, 두 개는 팔 바깥쪽(팔꿈치 쪽)을 형성한다. 첫 밑그림으로 제스처를 완성한 후에는 팔꿈치와 손목의 원근법을 찾은 다음 근육의 크기와 윤곽을 나타내는 선을 그린다.

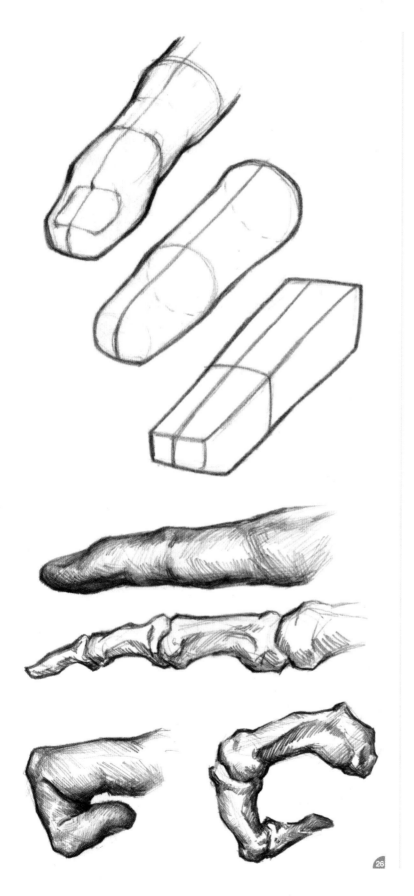

손

손은 그리기 복잡한 구조일 수 있지만 다른 것과 마찬가지로 단순하게 생각할 수 있다.

우선 손가락 그리기에 대해 살펴보자. 손가락은 그림 26처럼 둥근 튜브나 긴 상자 모양이라고 생각하면 된다. 항상 간단하고 기본적인 형태에서 시작하고 손가락의 복잡한 구조에 너무 얽매이지 않는다. 작은 디테일들은 기본적인 형태를 잡은 이후에 덧붙이면 된다. 그림 26에 나와 있는 손가락과 뼈는 뼈가 어떻게 구부러지고 그것이 손가락의 어느 부위인지 보여준다.

그림 27은 손등 그리는 법을 보여준다. 손등의 기본 구조를 넓은 상자 형태로 단순하게 생각할 수 있음을 알 수 있다. 손등은 약간 곡선을 이루며 중간 손가락 관절 부위가 가장 높아진다.

손을 묘사한 그림을 보면 새끼손가락부터 가운데손가락 사이의 손등에서 빗금을 볼 수 있다. 하지만 가운데손가락부터 엄지손가락 사이에서는 손등의 형태에 따라 빗금의 방향이 변한다. 선으로 구조를 나타낸 그림을 보면 손을 그리는 데 도움이 될 뿐만 아니라 피부 아래의 근육과 뼈의 미묘한 변화도 알 수 있다.

손바닥도 상자 형태로 단순화시킬 수 있다. 그러나 그림 27처럼 손바닥에서는 굴곡을 훨씬 크게 표현해야 한다.

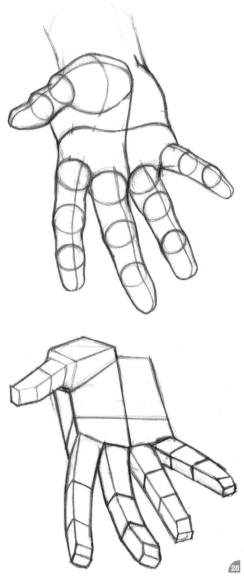

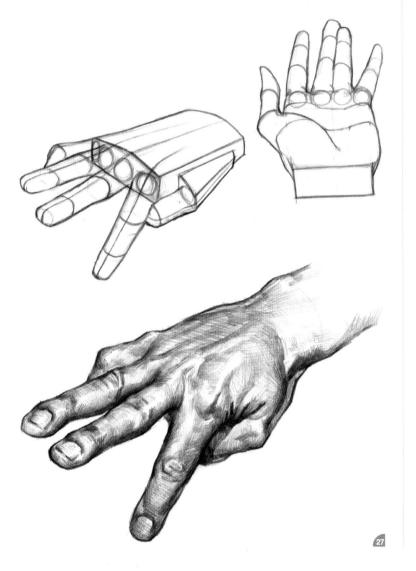

그림 28은 손바닥을 그린 또 다른 예다. 이 각도에서도 손바닥 근육은 상자 모양을 활용하여 그릴 수 있다. 엄지손가락으로 이어지는 큰 근육이 손바닥 위에 어떻게 자리 잡고 있는지 눈여겨보라. 구조를 좀 더 유기적으로 나타낸 위쪽 그림은 상자 모양을 둥글게 다듬어 근육의 형태와 인간적인 느낌을 더 보여준다.

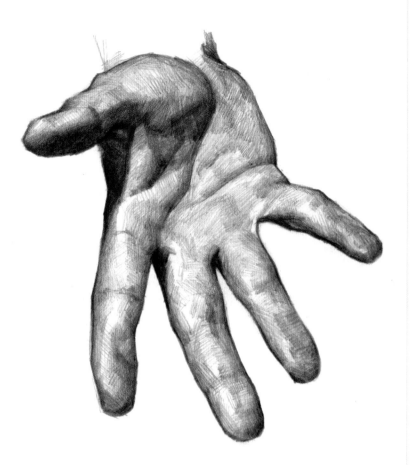

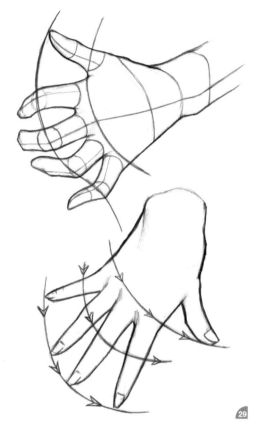

손을 상자 모양으로 생각하든 원통으로 생각하든 둘 다 유용하다. 단순하게 그
릴 때는 상자를 떠올리며 직선으로 형태를 그린다. 복잡하게 그릴 때는 좀 더
유기적으로 생각하고 곡선으로 형태를 그린다. 손을 회화적으로 표현한 위의
그림을 보면 피부가 뼈와 근육 위에서 당겨지고 늘어나는 것을 사실적으로 묘
사하기 위해 빗금을 활용했음을 알 수 있다.

손을 그리는 또 다른 방법은 리듬 라인을 활용하는 것이다. 그림 29는 리듬 라
인을 활용한 예를 보여준다.

리듬 라인은 그림의 A 지점과 B 지점을 이어 그림에 좋은 흐름을 만든다. 어떤
위치에 있는 손을 다른 위치로 옮길 때에도 리듬 라인은 손의 비례를 정확하
게 유지해준다. 리듬 라인은 예를 들어 손가락 관절 사이의 정확한 길이를 파
악할 때 필수적이고, 따라서 손을 사실적으로 묘사하는 데 큰 영향을 미친다.

그림을 그릴 때는 어떠한 리듬 라인도 이용할 수 있지만 손을 그릴 때 효과적
인 것은 손가락 관절의 리듬 라인이다. 예를 들어 그림 29의 두번째 그림에
서 엄지손가락으로 이어지는 손가락 관절의 리듬 라인은 엄지손가락의 위치
를 잡는 데 도움이 된다.

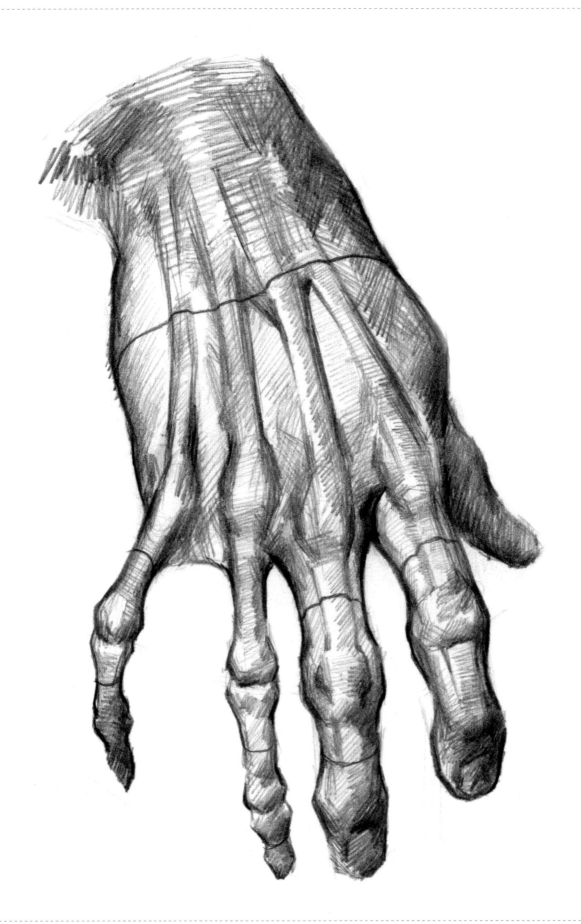

그림 30은 아래팔에서부터 이어진 힘줄이 손에서 어떻게 갈라지는지 보여준다. 손이 강한 감정을 표현하며 구부러지거나 노인처럼 피부가 얇으면 힘줄이 선명하게 도드라지고 손가락 관절 위로 불룩 솟는다. 인물의 손에서 감정이나 분위기가 느껴지도록 하려면 이런 강한 굴곡을 표현해야 한다.

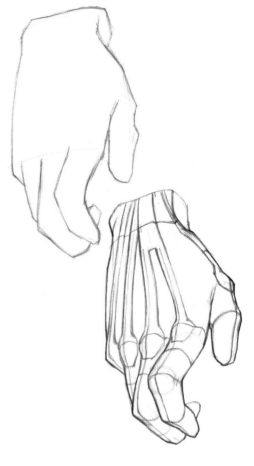

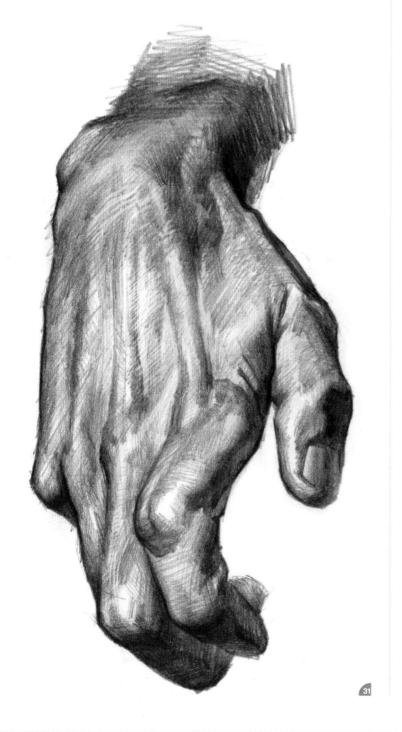

그림 31은 상자 모양이 아니라 기본적인 선으로 윤곽을 그려서 손을 그리는 방식을 보여준다. 여기서는 앞서 말한 힘줄의 굴곡을 이용해 손의 구조를 보여준다. 나를 포함한 많은 작가들이 형태를 따라 내려오는 중심선을 즐겨 그린다. 중심선은 입체감을 주고 형태를 이해하는 데 도움이 된다.

완성된 그림은 힘줄이 피부의 질감에서 어떻게 표현되는지 보여준다. 또한 집게손가락의 중심선이 힘줄과 손가락 관절을 표현하는 데 어떻게 도움이 되는지도 알 수 있다.

여성의 손을 그리는 경우, 구성적인 원칙은 동일하지만 좀 더 미묘한 느낌을 주어야 한다(그림 32). 우아하고 단순하게 생각하라. 예를 들어 남성의 손을 그릴 때는 관절을 과장하고 손가락에 근육을 표현하고, 여성의 손을 그릴 때는 그런 요소들을 약하게 표현한다.

그림 32에서 선으로 그린 그림을 보면 최소한의 묘사만으로 3차원적인 느낌이 확실히 전달된다. 이렇게 기본적인 선으로 그렸지만 3차원적으로 보이는 그림을 그려보면 자신이 형태를 이해했는지 알 수 있다.

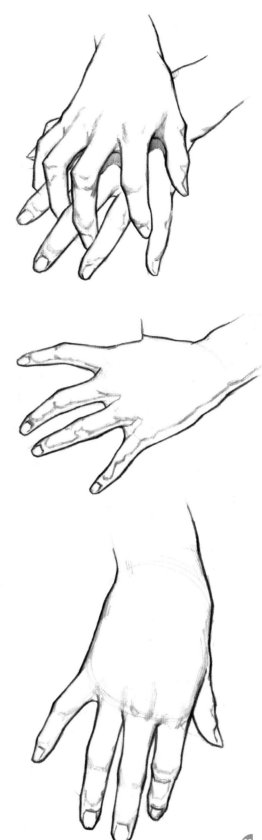

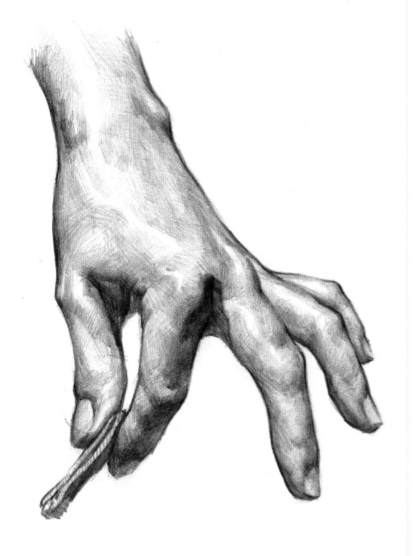

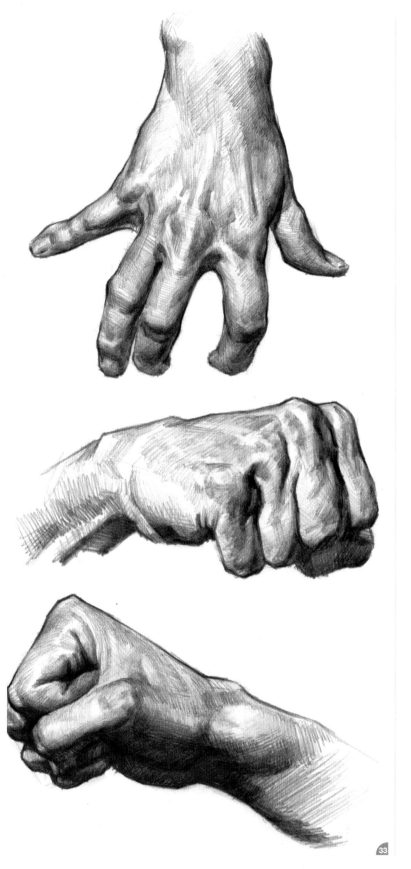

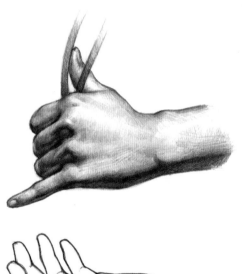

그림 33은 다양한 형태의 손을 보여준다. 각각의 이미지에서 어떻게 근육이 튀어나오고 힘줄이 굴곡을 이루는지 살펴보자. 이런 요소들의 위치를 잘 알고 있어야 사실적이고 비례가 올바른 손을 그릴 수 있다.

다리

우선 다리의 근육 구조를 전체적으로 살펴보자. 다리에는 근육이 많고 그 근육들이 다리의 모양과 윤곽에 직접적인 영향을 미치므로 피부 아래에서 근육들이 어떻게 연결되어 있는지 아는 것이 중요하다(그림 34).

윗다리

다리의 가장 위쪽부터 보면 넙다리빗근, 넙다리근막긴장근, 중간볼기근이 있다. 넙다리빗근은 엉덩이뼈에서 시작해 다리 안쪽을 감싸며 내려와 아랫다리의 장딴지근 바로 위까지 이어진다. 이 근육은 윗다리를 감싸는 긴 튜브 모양의 굴곡을 형성하므로 다리를 묘사할 때 특히 눈에 띄는 부위다.

넙다리근막긴장근은 넙다리빗근과 유사한 모양이며 엉덩이뼈에서 시작하고 윗다리 바깥쪽에 위치한다. 그림 34에서 회화적으로 묘사된 이미지를 보면 넙다리근막긴장근은 아래에 있는 큰 근육들에 가려지긴 하지만 주위 근육과의 사이에서 얕은 골을 형성한다.

다음으로 안쪽 다리 윗부분에는 엉덩허리근, 긴모음근, 두덩정강근이 있다. 엉덩허리근과 긴모음근은 골반과 연결되고 바깥쪽 다리 근육 아래로 이어져서 다른 근육에 비해 잘 보이지 않는다. 두덩정강근은 골반부터 시작해 넙다리빗근까지 이어진다.

윗다리의 마지막 세 근육은 가쪽넓은근, 넙다리곧은근, 안쪽넓은근이다. 가쪽넓은근은 바깥쪽 다리의 모양을 이루는 큰 근육이다. 묘사된 그림을 보면 무릎 위로 불룩 튀어나온 가쪽넓은근이 점점 좁아지며 다리 위쪽의 근육 아래로 사라지는 모습을 볼 수 있다. 명암과 연필선으로 불룩 솟은 근육의 단단한 느낌을 표현해야 신체를 더 사실적으로 묘사할 수 있다.

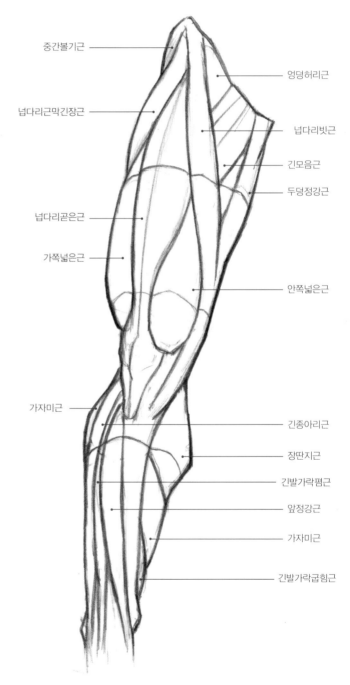

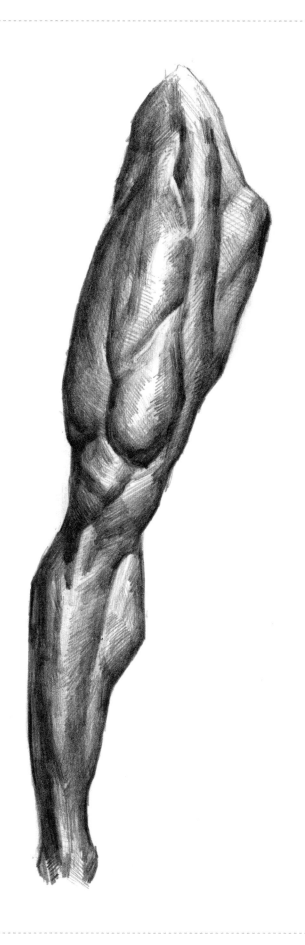

넙다리곧은근은 무릎에서부터 윗다리의 정면을 지나 골반에 연결되는 주요 근육으로 중간이 갈라져 있어서 근육이 두 개로 보인다. 묘사된 그림을 자세히 보면 어두운 연필선으로 넙다리곧은근의 갈라짐을 표현했음을 알 수 있다.

끝으로 안쪽넓은근은 넙다리곧은근과 넙다리빗근 사이에 있으며 무릎 위에서 눈물 모양을 만든다.

아랫다리

그림 34에서 아랫다리를 바깥쪽부터 살펴보면 가자미근. 긴종아리근. 긴발가락폄근. 앞정강근이 있다. 가자미근 외에 나머지 근육들은 단순하며 정강이뼈머리에서 시작해 다리 아래로 내려와 발까지 이어진다. 가자미근은 다리의 뒷면을 감싸고 있으므로 양쪽 측면에서 볼 수 있다. 이 근육들이 함께 모여서 아랫다리의 바깥쪽 윤곽을 매끄러운 원통형으로 만든다.

아랫다리의 안쪽에는 장딴지근. 가자미근. 긴발가락굽힘근이 있다. 장딴지근은 다리 뒷면을 감싸고 있으므로 여기서는 일부만 보인다. 그렇지만 여전히 도드라지며 아랫다리의 실루엣을 불룩하게 만든다. 긴발가락굽힘근은 가자미근 아래에 있고 발목 뒤를 감싼다.

그림 35는 다리의 좀 더 안쪽을 보여준다. 여기서는 근육이 어떻게 다리뼈를 감싸고 있는지를 가장 주의해서 봐야 한다. 예를 들어 아랫다리에서 앞정강근은 대부분 보이지만 그 너머의 근육들은 보이지 않는다. 다리는 팔과 달리 근육이 회전하거나 겹쳐지지 않으므로 근육을 추적하고 이해하기 쉽다.

그림 35의 첫번째 그림은 다리를 단순하게 그려 다리뼈의 위치를 보여준다. 다리에서는 근육의 크기와 위치 때문에 (무릎뼈를 제외하면) 피부 아래의 뼈가 보이는 일은 거의 없지만 뼈가 어디서 시작하고 끝나는지 알면 다리 관절을 올바르게 그릴 수 있다.

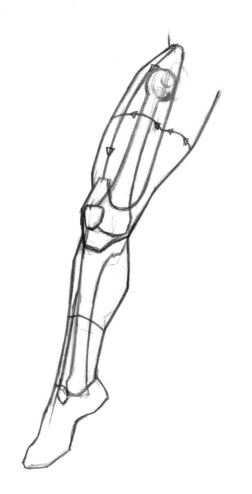

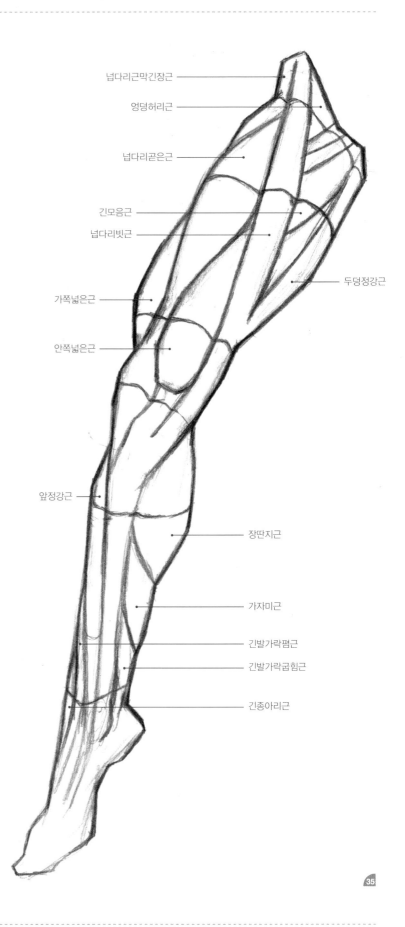

넙다리근막긴장근

엉덩허리근

넙다리곧은근

긴모음근

넙다리빗근

두덩정강근

가쪽넓은근

안쪽넓은근

앞정강근

장딴지근

가자미근

긴발가락폄근

긴발가락굽힘근

긴종아리근

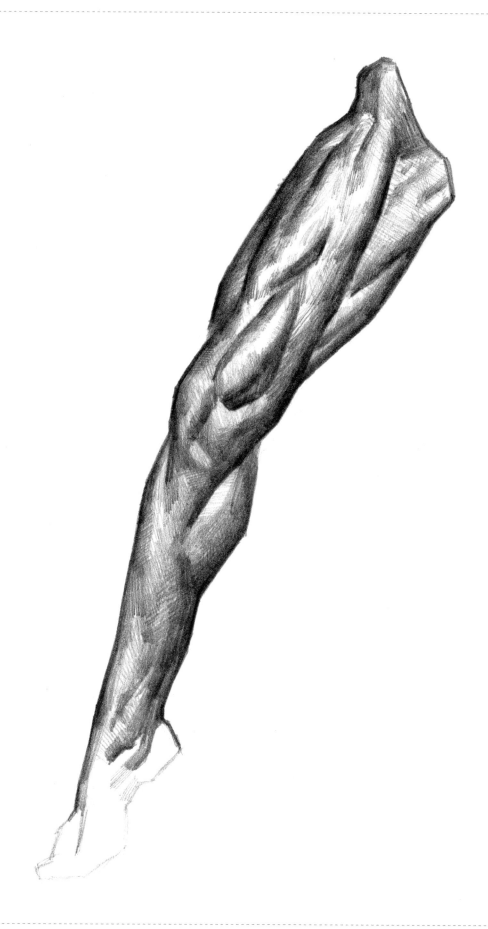

그림 36은 다리 안쪽을 보여준다. 이 각도에서도 여전히 앞쪽의 근육이 많이 보인다.

윗다리의 뒷면에서 반힘줄근, 반막근, 큰모음근 등 세 개의 새로운 근육을 볼 수 있다. 큰모음근은 작은 쐐기 모양의 근육으로 큰볼기근 아래에 연결되어 있고 점점 좁아지며 두덩정강근과 반막근 사이로 사라진다. 반막근은 반힘줄근 아래에서 시작되며 두덩정강근과 넙다리빗근이 연결되는 안쪽 다리의 앞쪽으로 이어진다.

넙다리빗근은 바깥쪽 상단에서 시작해 다리를 감싸며 내려와 안쪽까지 이어진다. 이 근육을 활용하면 훌륭한 리듬 라인을 만들 수 있으므로 흐름을 잘 포착해야 한다.

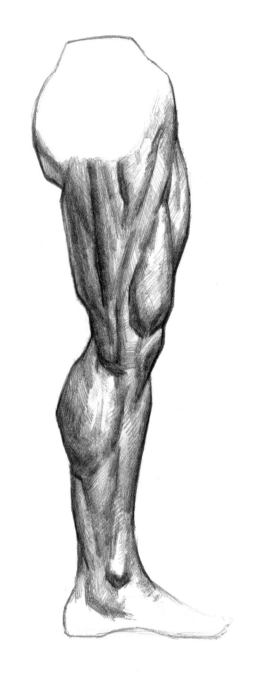

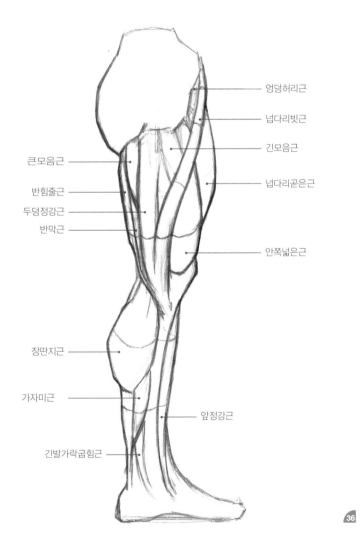

- 엉덩허리근
- 넙다리빗근
- 긴모음근
- 넙다리곧은근
- 안쪽넓은근

- 큰모음근
- 반힘줄근
- 두덩정강근
- 반막근

- 장딴지근
- 가자미근
- 앞정강근
- 긴발가락굽힘근

36

아랫다리에서는 새로운 근육이 보이지 않는다. 그림 36에서는 앞서 보았던 앞정강근, 가자미근, 장딴지근의 모습을 다시 볼 수 있고, 특히 두 갈래로 나뉜 장딴지근의 모양을 더 잘 볼 수 있다. 각도에 따라 근육이 어떻게 달리 보이는지 주목하자. 옆에서 보면 근육의 불룩한 부분이 분명하게 보이지만 위에서 보면 입체감이 사라지고 매끄러운 모양이 된다.

그림 37은 살짝 구부린 다리의 뒷면을 보여준다. 여기서는 큰볼기근과 중간볼기근, 반힘줄근, 그리고 새로운 근육인 넙다리두갈래근이 보인다. 넙다리두갈래근은 장딴지근을 감싸며 정강이뼈머리에 연결된다.

윗다리 바깥쪽에는 넙다리두갈래근 위로 가쪽넓은근이 보인다. 이 두 근육은 가쪽넓은근이 다리 앞쪽으로 이어지면서 서로 분리된다.

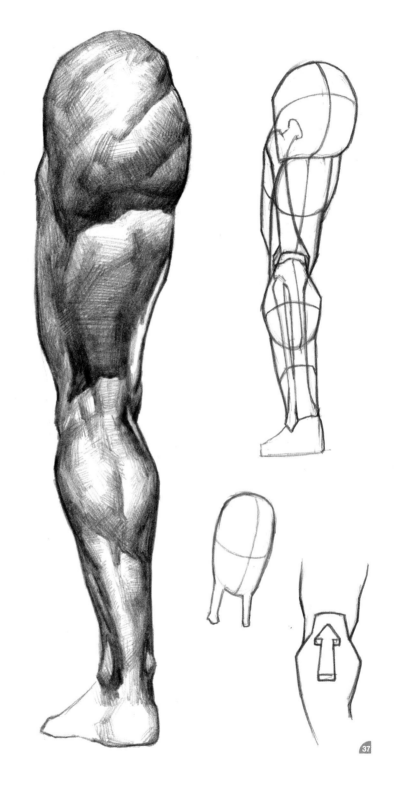

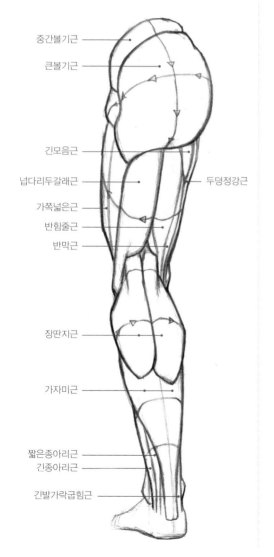

중간볼기근
큰볼기근

긴모음근
넙다리두갈래근 — 두덩정강근
가쪽넓은근
반힘줄근
반막근

장딴지근

가자미근

짧은종아리근
긴종아리근
긴발가락굽힘근

아랫다리에서는 장딴지근을 명확하게 볼 수 있다. 이 근육은 두 갈래로 나뉘어 있는데 양쪽의 모양은 유사하지만 안쪽 근육이 약간 더 크고 아래쪽까지 내려온다. 장딴지근이 어떻게 윗다리의 근육과 연결되는지 눈여겨보라.

마지막으로 발목을 보면 장딴지근에서 시작된 가자미근이 점점 좁아지며 발목 뒤쪽으로 연결됨을 알 수 있다.

그림 38은 다리 바깥쪽을 보여준다. 여기서는 가쪽넓은근 전체를 볼 수 있다. 엉덩정강근막띠는 근육은 아니지만 볼기근과 넙다리근막긴장근에 붙어있고 가쪽넓은근 대부분을 덮으며 정강이뼈머리까지 연결된다.

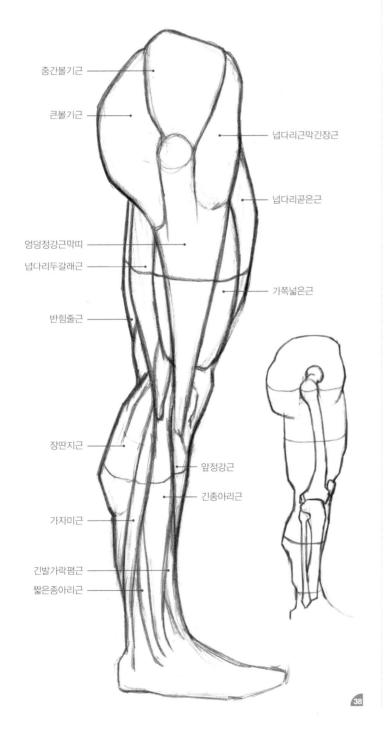

중간볼기근

큰볼기근

넙다리근막긴장근

넙다리곧은근

엉덩정강근막띠

넙다리두갈래근

가쪽넓은근

반힘줄근

장딴지근

앞정강근

긴종아리근

가자미근

긴발가락폄근

짧은종아리근

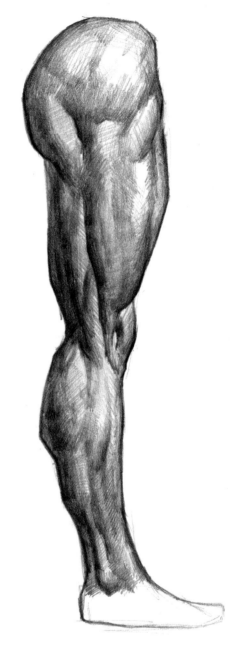

여기서 넙다리두갈래근은 다리의 뒷면을 따라 내려가며 약간 불룩한 윤곽을 형성하고 끝부분이 긴종아리근을 덮는다. 이어서 긴종아리근은 다리의 옆면을 따라 내려가 발목을 감싼다. 이 근육들 때문에 다리에는 세로 방향으로 다양한 크기의 굴곡이 생기는데 굴곡은 무릎과 발목에서 가늘어진다. 서로 다른 근육의 크기와 윤곽을 반드시 표현하도록 하자.

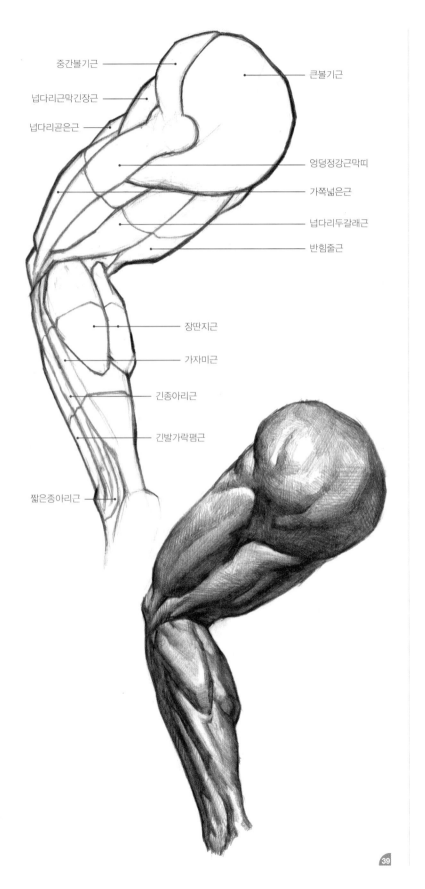

중간볼기근

넙다리근막긴장근

넙다리곧은근

큰볼기근

엉덩정강근막띠

가쪽넓은근

넙다리두갈래근

반힘줄근

장딴지근

가자미근

긴종아리근

긴발가락폄근

짧은종아리근

그림 39의 많이 구부린 다리를 보면 가쪽넓은근 위에 있는 엉덩정강근막띠가 도드라진다. 또한 장 딴지근도 수축되며 불룩해져 두 갈래로 나뉜 근육 이 잘 보인다.

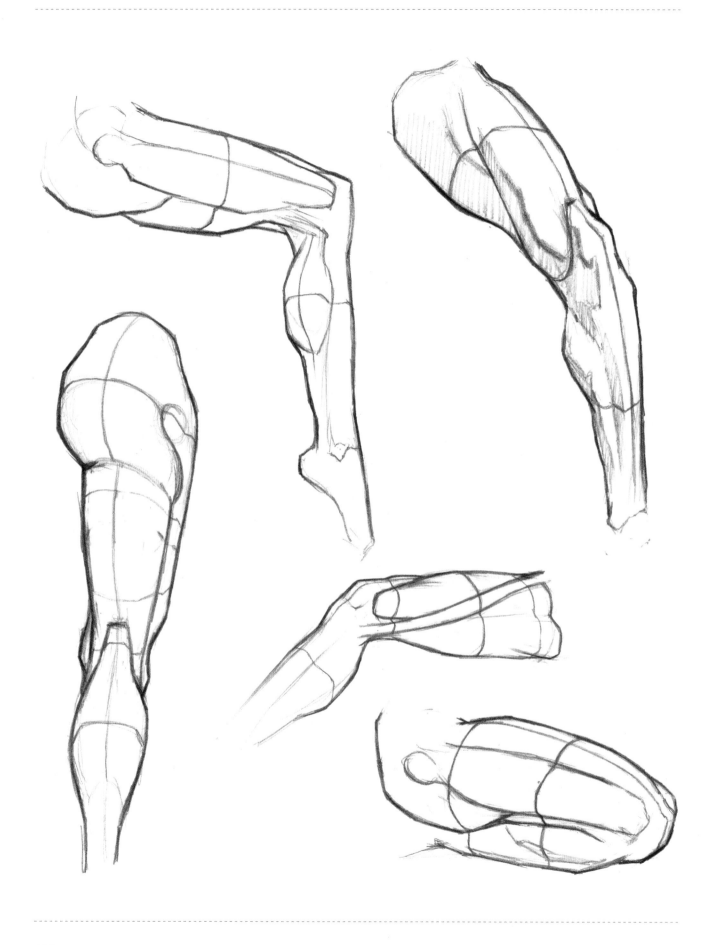

다리에는 근육이 많지만 자세나 체형에 따라 전혀 드러나지 않는 근육도 많다. 그림 40은 근육의 큰 덩어리에 초점을 맞춰 다리의 구조를 단순하게 보여준다. 다리를 단순한 원통형이 아니라 사실적으로 보이도록 하려면 실루엣에서 크게 부각되는 근육을 표현한다.

제스처 그리기

다리를 그릴 때는 제스처 라인을 먼저 그린 뒤 형태와 구조를 나타내는 선을 천천히 그려나가는 것이 좋다.

그림 41은 다양한 자세의 다리를 보여준다. 앞서 살펴본 근육들이 자세에 따라 어떻게 달라지는지 알아보자.

1번 그림은 단순하게 직선으로 뻗은 다리를 보여준다. 제스처 라인을 간단하게 그리고 나서 살을 붙이고 형태를 더한다. 근육이 튀어나오고 들어가는 부분에 신경을 쓴다.

2번 그림은 C자로 굽힌 다리를 보여준다. 무릎이 보는 이에게서 먼 쪽을 향하므로 구조를 나타내는 선은 자연스럽게 원근법을 따라 점점 좁아진다. 그리고 다리가 구부러지는 부분에서 겹쳐진 선은 아랫다리가 윗다리 위로 불룩해진 모습을 나타낸다. 이 겹쳐진 선은 다른 각도에서 보면 다르게 보이거나 아예 보이지 않을 수도 있다. 그러므로 원근법에 따라 선을 일관되게 그려야 한다.

3번 그림은 살짝만 C자로 굽힌 다리를 보여준다. 무릎은 보이지 않지만 다리가 어디서 구부러지는지 알아야 한다. 원근법에 따라 윗다리와 아랫다리에서 구조를 나타내는 선이 어떻게 달라지는지 보라.

4번 그림도 또 다른 C자로 굽힌 다리다. 테크닉을 기억하는 방법은 반복이다. 무릎을 찾고 원근법을 확정한 후에 제스처에 형태를 추가하고 형태에 구조를 더한다.

5번과 6번 그림의 제스처는 S자를 그리므로 조금 다르다.

옆모습에 가깝게 그린 다리의 제스처는 언제나 S자를 그린다. 이는 다리뼈의 모양 때문이다. 또한 여기에 발까지 포함되면 S자 곡선이 더 많아진다.

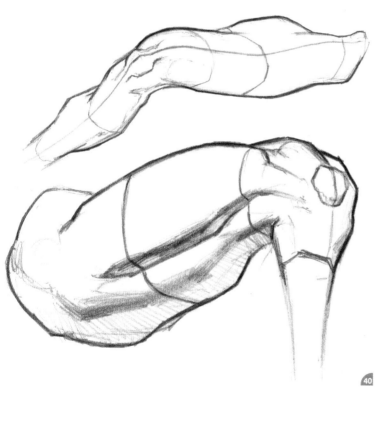
40

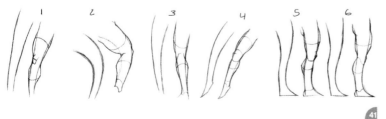
41

발

그림 42의 첫번째 스케치에서 발은 쐐기 모양으로. 발가락은 원통형으로 그려져 있다. 발은 케이크 조각 같은 쐐기 모양으로 단순화하여 그릴 수 있다. (물론 쐐기 모양보다 훨씬 복잡하지만) 이는 시작 단계에서 발의 원근법을 올바르게 파악하는 데 도움이 된다.

두번째 그림은 발의 좀 더 복잡한 구조를 표현했다. 발가락은 여전히 원통형이지만 발가락 관절을 나타내는 돌출부가 있다. 발의 안쪽(엄지발가락 쪽)부터 바깥쪽(새끼발가락 쪽)이 어떻게 경사져 있는지 주목하자. 발은 평평한 평면이 아니다.

세번째 그림은 최종적으로 묘사된 발이다. 발의 형태를 나타내기 위해 사용된 수많은 연필선을 보라. 발의 구조를 나타내는 선을 따라 그어진 연필선은 단단한 살의 느낌을 전해준다. 이런 디테일은 발의 윤곽을 세밀하게 표현하는 데 매우 중요하다.

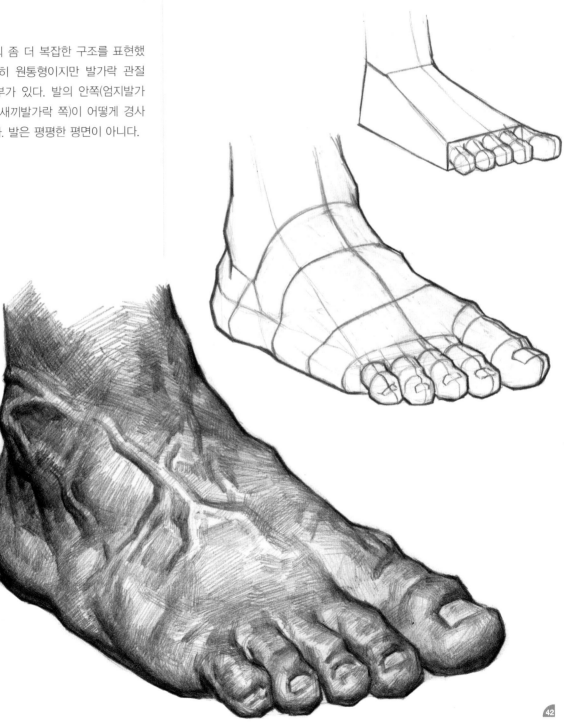

42

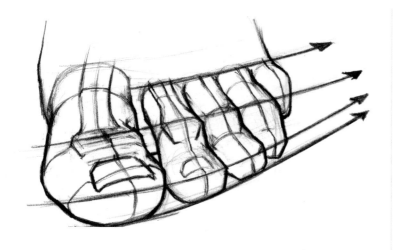

발가락

그림 43은 발가락의 구조를 보여준다. 특히 첫번째 그림의 가이드라인은 발가락 관절이 어떻게 나란히 정렬되는지 보여준다. 발에서 발가락이 시작되는 부분에서는 작은 발가락들이 엄지발가락과 따로 정렬된다.

그림 43의 마지막 그림은 첫째, 둘째발가락의 구조를 기본적인 상자 모양으로 시각화해서 보여준다. 그 위의 그림은 최종적으로 묘사된 엄지발가락이다.

그 밖에 작은 발가락의 구조를 그린 스케치와 최종적인 그림도 있다. 손가락은 끝으로 갈수록 가늘어지지만 발가락은 두꺼워짐을 기억해야 한다.

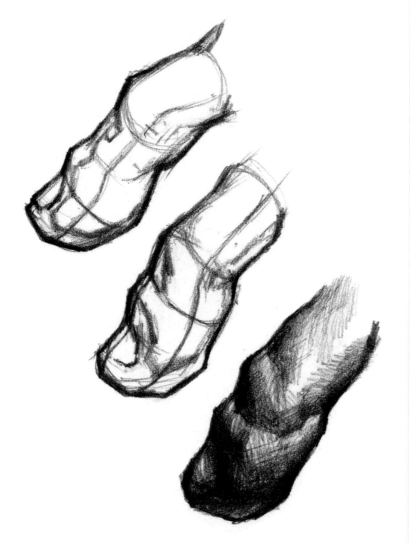

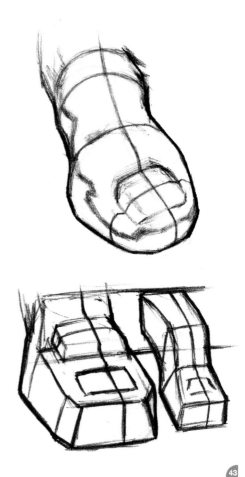

43

발의 정면

위치에 따라 발의 모양이 어떻게 달라지는지 보기 위해 발의 정면을 두 가지로 그렸다(그림 44). 앞에서 바라본 발의 구조를 보면 발을 가로지르는 윤곽선이 발 안쪽부터 바깥쪽까지 사선으로 기울어져 있음을 알 수 있다. 작은 발가락 네 개는 나란히 정렬하고 엄지발가락은 나머지 발가락과 약간 떨어져 있다.

위에서 내려다본 발의 경우에는 발이 길게 뻗어 있고 발가락이 살짝 구부러지며 땅을 딛고 있다. 구조를 나타낸 그림을 보면서 다리부터 엄지발가락으로 이어지는 근육의 매끄러운 흐름에 주목해야 한다.

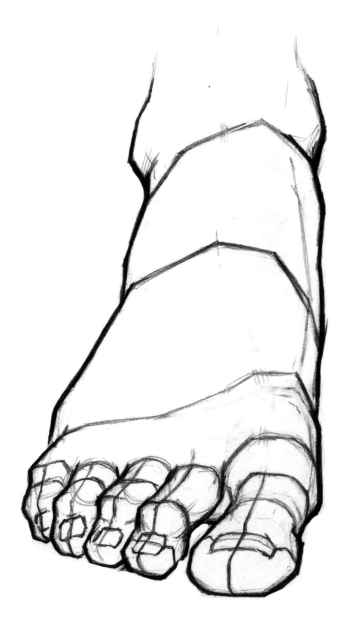

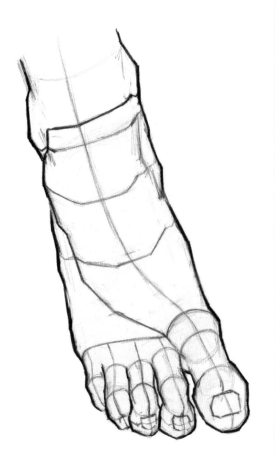

44

발에서 발가락이 시작되는 부위를 보면 작은 발가락 네 개가 엄지발가락보다 낮은 평면을 이룬다.

구조를 나타낸 그림에서 엄지발가락부터 새끼발가락으로 이어지는 윤곽선을 보면 이런 낮은 평면이 반영되어 있다. 이 윤곽선은 첫번째 발가락 관절의 위치를 나타낸다. 하지만 원래 이 관절은 발 깊숙이 자리하므로 잘 보이지 않고, 발가락을 아래로 구부렸을 때 볼 수 있다. 이 점은 다음번 예시에서 알 수 있을 것이다.

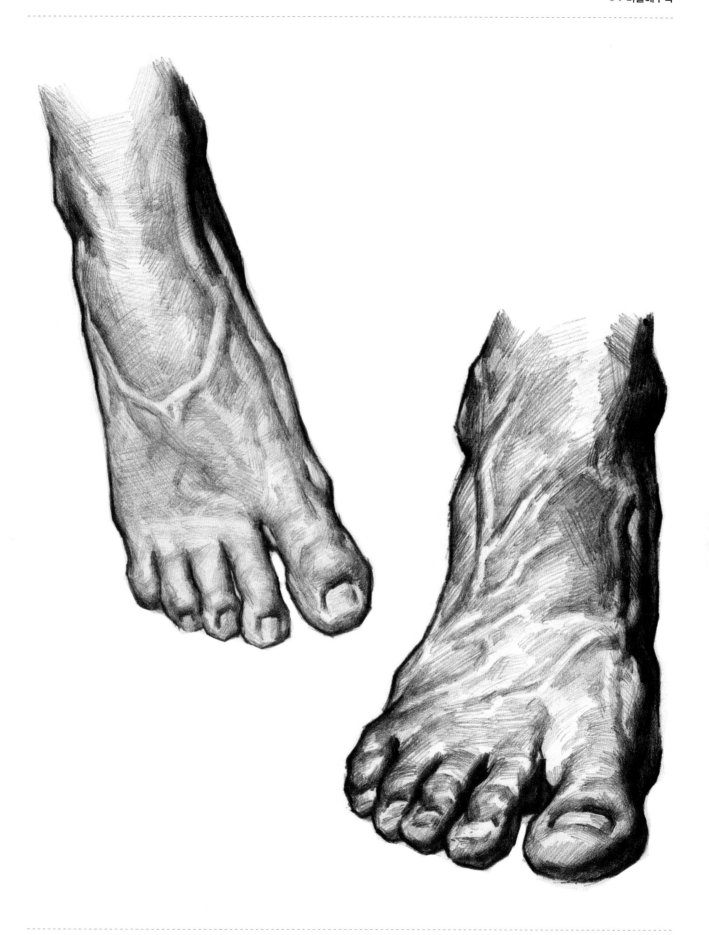

발의 옆면

그림 45는 각각 안쪽과 바깥쪽에서 바라본 발의 옆면이다.

엄지발가락부터 보이는 안쪽은 발을 굽힌 모습이다. 이 각도에서는 엄지발가락 너머가 거의 보이지 않지만 그래도 여전히 작은 발가락들의 비례를 정확히 지켜야 한다. 작은 굴곡들이 바깥쪽을 향해 멀어질수록 낮아지는 발가락 관절을 어떻게 사실적으로 묘사하는지 보라.

앞서 언급한 바와 같이 발은 안쪽에서 바깥쪽으로 갈수록 아래로 기울어진다. 그러므로 발을 바깥쪽에서 보면 발의 대부분이 보인다. 예시에서는 발가락을 아래로 굽히고 있어서 숨겨진 관절이 드러난다. 연필로 묘사한 그림에서 발의 경사와 뼈가 튀어나온 발가락 관절이 어떻게 표현되어 있는지 보라.

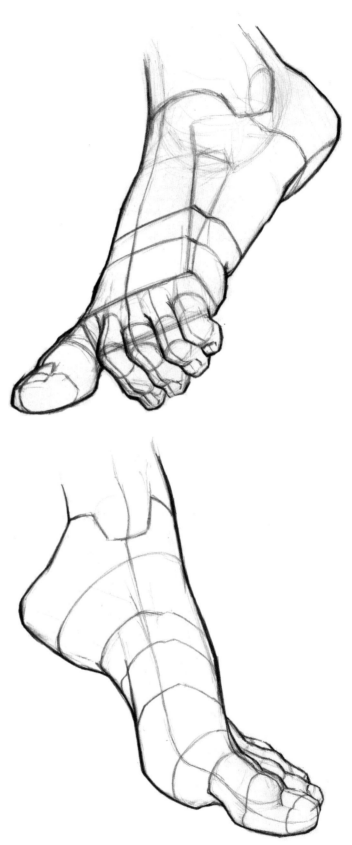

45

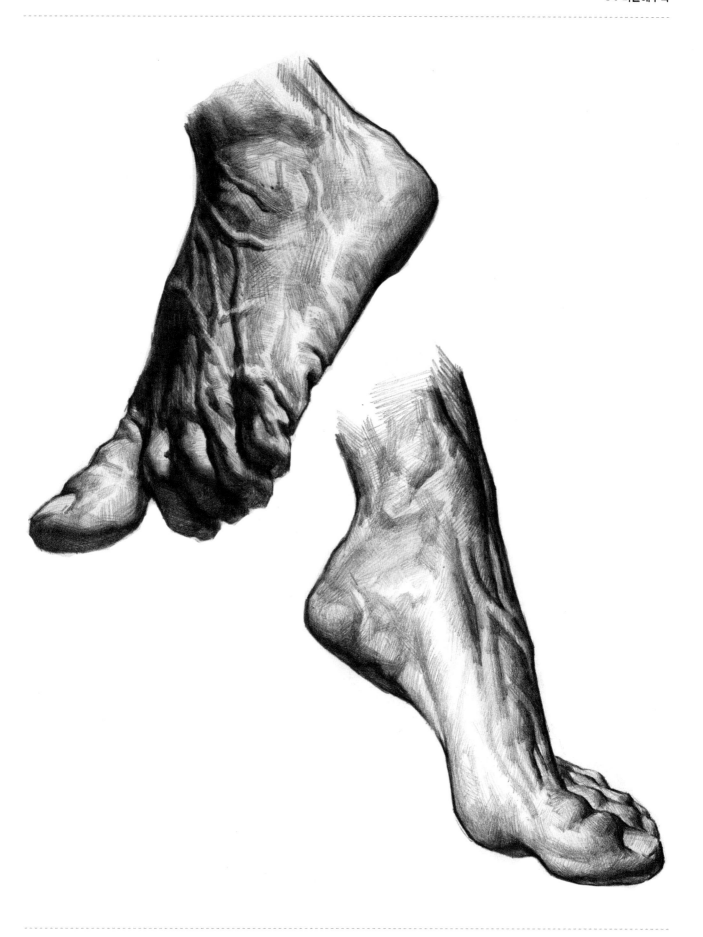

발의 뒷면

그림 46 역시 발의 뒷면을 두 가지로 보여준다. 첫 번째는 발바닥을 똑바로 바라본 그림이다.

발바닥 중에서도 특히 발가락과 발뒤꿈치 부분에는 살이 많다. 뒤꿈치에서 발가락까지 이어지는 윤곽선의 변화를 눈여겨보라. 발 중간에는 움푹 들어간 아치가 있다.

다음은 뒤쪽에서 본 구부린 발의 반측면이다. 이 각도에서 보면 발바닥의 아치를 더 잘 알 수 있다. 복사뼈와 아킬레스건은 발 뒤쪽에서 계단 같은 모양을 형성한다. 아래는 또 다른 각도에서 그린 발의 뒷면이다.

발목

발의 구조를 나타낸 아래 그림을 보면 발목은 간단한 윤곽선으로 그려져 있다. 안쪽 복사뼈가 바깥쪽보다 약간 높은 곳에 위치함을 기억해야 한다.

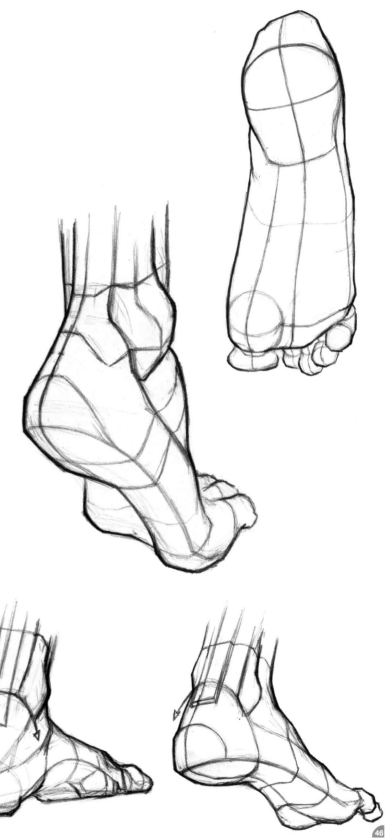

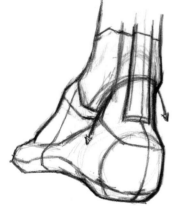

46

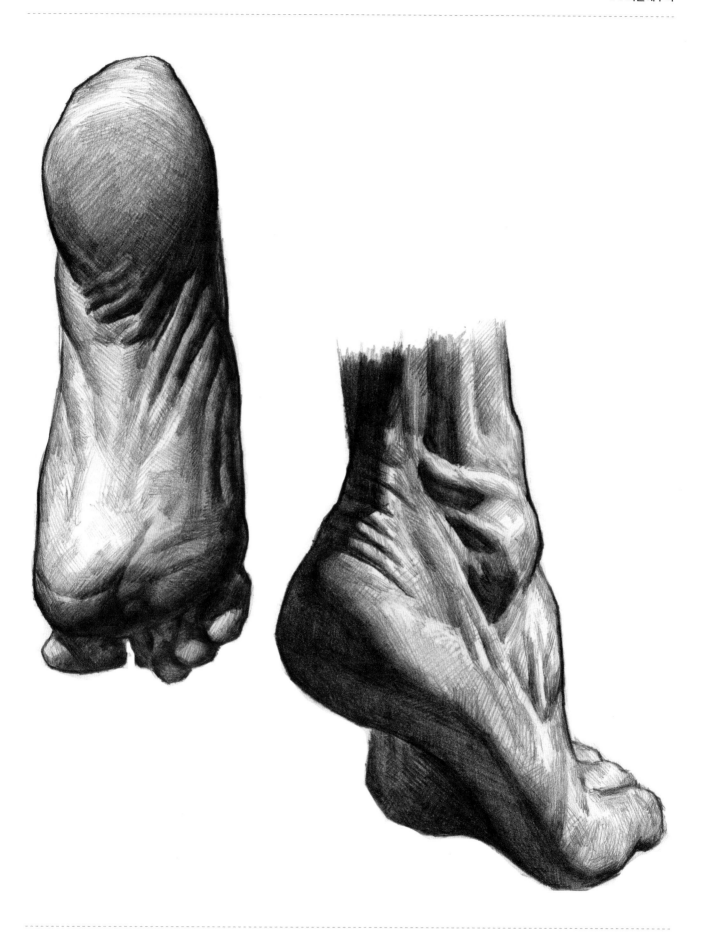

표정

얼굴에는 모양과 길이, 각도가 다양한 여러 근육이 있고, 이 모든 근육들이 상호작용하여 다양한 표정을 만든다. 하지만 얼굴 표정을 그럴듯하게 그리는 것은 전문적인 작가에게도 어려운 일이다. 다음의 몇 가지 팁이 도움이 될 수 있다.

첫째, 근육이 어떻게 긴장하고 움직여서 표정을 만드는지 아는 것이 중요하다. 이를 위해 잠시 후에 해부학적인 기본구조 몇 가지를 알아볼 것이다.

둘째, 얼굴 표정이 뛰어나게 묘사된 작품을 연구한다. 예컨대 과장된 표정을 보여주는 애니메이션을 참고한다.

셋째, 좋은 시각자료를 확보한다. 친구나 모델을 보고 그릴 때 표정이 어색하면 연기지도를 해야 할 수도 있다.

얼굴의 구조

먼저 얼굴의 근육 구조를 알아야 한다. 그림 47은 얼굴 근육을 옆면과 정면에서 보여준다. 정면의 경우에는 얼굴을 반으로 나눠 근육과 머리뼈의 관계도 보여준다. 이런 것들을 이해해야 근육이 긴장하고 움직이는 것에 따라 피부가 어떤 모양이 되는지 알 수 있다.

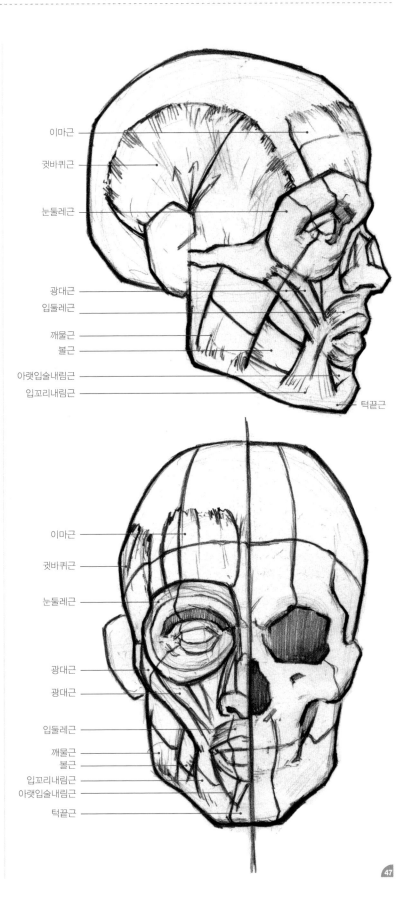

이마근
귓바퀴근
눈둘레근
광대근
입둘레근
깨물근
볼근
아랫입술내림근
입꼬리내림근
턱끝근

이마근
귓바퀴근
눈둘레근
광대근
광대근
입둘레근
깨물근
볼근
입꼬리내림근
아랫입술내림근
턱끝근

47

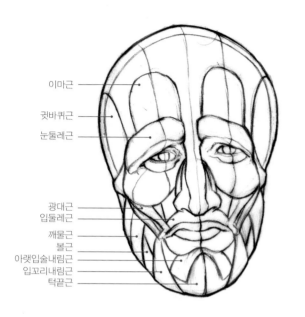

이마근

귓바퀴근

눈둘레근

광대근
입둘레근
깨물근
볼근
아랫입술내림근
입꼬리내림근
턱끝근

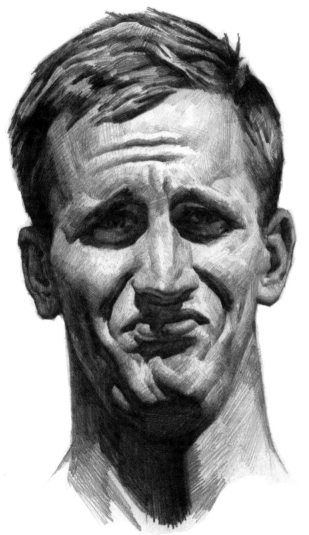

이제 서로 다른 여덟 가지 표정을 살펴볼 것이다. 물론 얼굴 표정은 더 다양하지만 여기서 살펴볼 여덟 가지 표정이 초보 작가들이 익혀야 할 기본이다. 좀 더 복잡한 얼굴 표정들은 이 여덟 가지 표정 중 하나를 바탕으로 눈이나 입 모양만 조금 다를 뿐이다.

슬픈 얼굴

첫번째 표정은 슬픈 얼굴이다(그림 48). 지금 당신의 표정이 이렇지 않길 바란다. 슬픈 표정에서는 눈둘레근이 눈썹 안쪽을 들어 올리므로 눈썹과 이마 사이에 주름이 생긴다. 그리고 눈썹의 나머지 부분은 아래로 처지므로 눈이 좁아진다.

입둘레근이 윗입술꼬리를 아래로 내리고 입을 밖으로 당겨서 아랫입술이 튀어나오고 삐죽거리는 입이 된다. 턱끝근이 밀어 올려지므로 턱에 불룩한 부분이 생긴다.

웃는 얼굴

그림 49는 웃는 표정을 보여준다. 여기서는 눈둘레근이 눈썹을 아래로 밀어 내리고 눈꺼풀을 감기게 한다. 광대근은 입꼬리를 위쪽과 바깥쪽으로 당기고, 이 때문에 뺨에 주름이 생긴다. 입꼬리내림근도 광대근에 의해 위로 끌어올려지며 뺨에서 턱까지 주름을 만든다. 깨물근은 턱을 내리고 입을 벌린다. 웃는 표정에서는 윗니가 노출되며, 안면 근육이 입을 중심으로 위로 당겨지고 콧구멍도 올라간다.

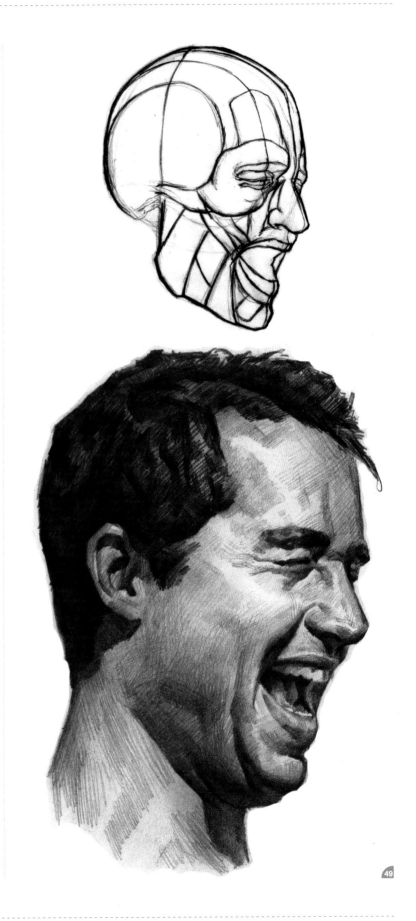

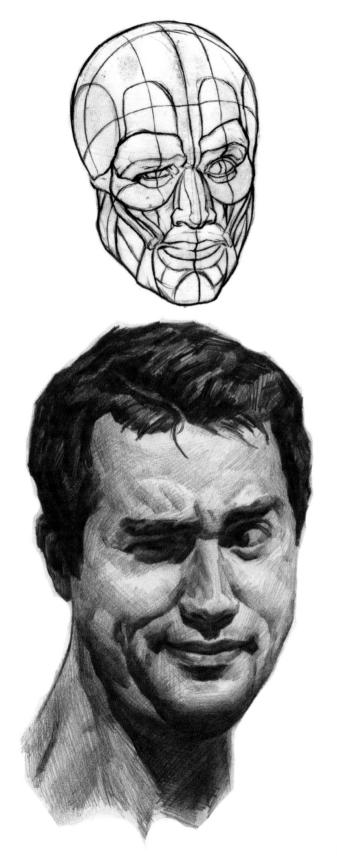

회의적인 얼굴

그림 50은 불신하는 회의적인 표정을 보여준다. 여기서 가장 주목할 점은 얼굴의 양쪽 근육이 다른 모양이 된다는 것이다. 왼쪽은 눈둘레근이 눈썹을 아래로 당기므로 눈이 찌푸려지고 주위에 주름이 생긴다. 반면 오른쪽은 이마근이 눈둘레근을 위로 당기므로 눈썹이 올라가고 눈이 커진다.

왼쪽 광대근은 입과 입꼬리내림근을 당겨 올려 코에서 턱까지 주름을 만든다. 하지만 오른쪽 광대근은 이완되어 있다.

미소 짓는 얼굴

이번 표정은 입을 다물고 미소 짓는 얼굴이다(그림 51). 미소를 지을 때는 눈둘레근이 이완되므로 눈썹도 이완된다. 여기서 움직이는 유일한 근육은 광대근이다. 광대근은 입을 위쪽과 바깥쪽으로 당겨 뺨에서 턱까지 주름을 만든다. 행복한 얼굴 표정을 만들 때는 둥글고 부드러운 인상이 얼굴을 매력적으로 보이게 한다.

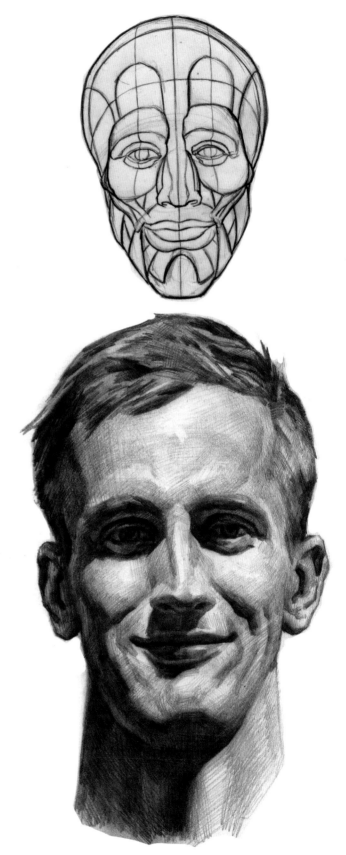

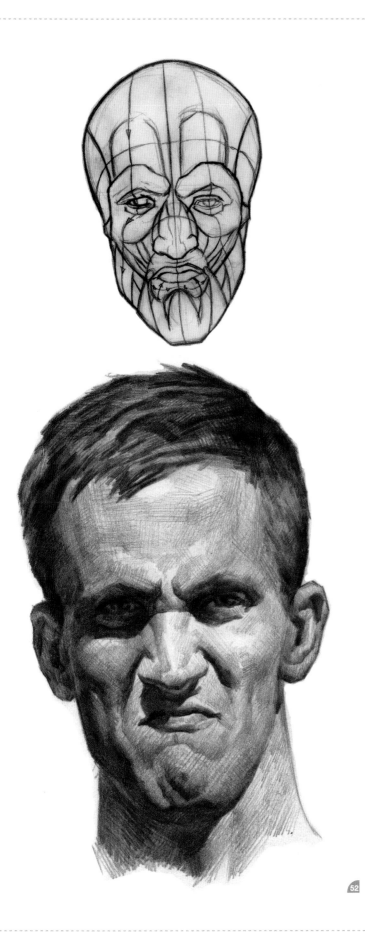

화난 얼굴

그림 52는 화가 난 표정을 보여준다. 여기서는 모든 이목구비가 안쪽으로 당겨지므로 얼굴이 일그러진다. 화난 얼굴이 보기 싫은 이유가 이 때문이다. 눈둘레근이 눈썹을 안쪽과 아래쪽으로 당기므로 주름이 생기고 눈이 좁아진다. 광대근은 입을 위로 끌어올리며 안으로 들어가게 하고, 턱끝근은 턱에 불룩한 부분을 만든다.

52

놀란 얼굴

놀란 표정(그림 53)에서는 이마근이 눈둘레근을 잡아당겨 눈썹이 올라가고 눈이 커지며 이마에 주름이 생긴다. 깨물근은 턱을 내리며 입을 벌리고, 광대근은 입을 바깥쪽으로 당겨서 넓게 만든다.

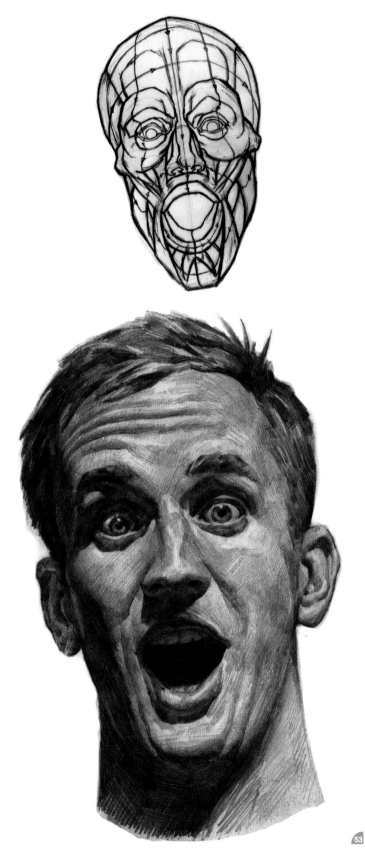

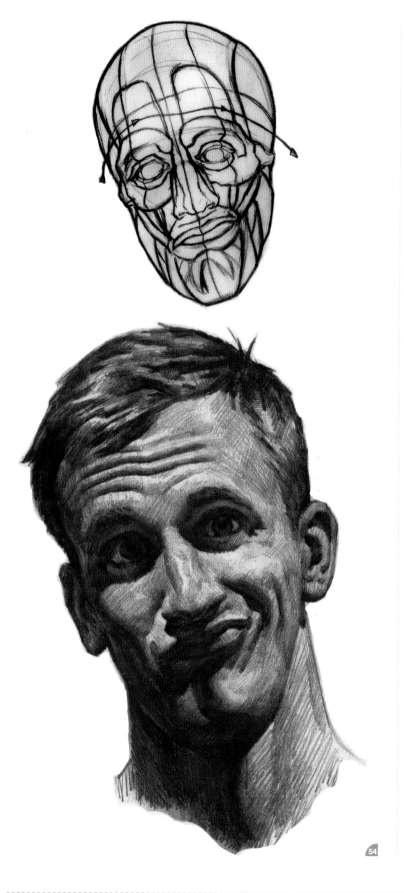

혼란스러운 얼굴

그림 54는 혼란스럽고 확신 없는 얼굴 표정이다. '회의적인 얼굴'처럼 여기서도 얼굴의 양쪽 근육이 다른 모양이 된다. 이마근이 양쪽 눈둘레근을 모두 당겨 올리지만 왼쪽이 좀 더 올라간다. 이 때문에 이마의 주름은 왼쪽이 더 많이 생기고 오른쪽으로 갈수록 적어지다 사라진다. 오른쪽 광대근이 입을 위쪽과 바깥쪽으로 당기므로 오른쪽 얼굴이 왼쪽보다 더 일그러진다. 턱끝근이 불룩해지는 부분도 눈에 띈다.

겁에 질린 얼굴

그림 55는 겁에 질린 표정을 보여준다. 이 표정은 놀란 표정과 비슷하게 이마근이 눈둘레근을 위로 당겨 눈썹이 올라가고, 이마에 주름이 생기며 눈이 커진다.

깨물근이 아래로 당겨지므로 입이 벌어진다. 광대근이 윗입술을 위쪽과 바깥쪽으로 당기고, 입꼬리내림근과 아랫입술내림근이 아랫입술을 아래로 당겨 아랫니가 노출된다.

끝으로 얼굴 표정을 그릴 때 고려해야 할 사항이 몇 가지 있다. 행복이나 분노 같은 '순수한' 표정의 경우에는 양쪽 이목구비가 대체로 대칭이 된다. 반면에 혼란스럽거나 사악한 미소처럼 더 복잡한 감정의 경우에는 얼굴의 양쪽 근육이 다른 모양이 된다. 행복한 얼굴은 근육이 이완되므로 둥글고 부드럽게 묘사하고, 화난 얼굴은 근육이 안으로 당겨지므로 각지고 날카롭게 묘사한다. 이와 같이 하면 각각의 감정을 사실적으로 묘사하는 데 도움이 될 것이다.

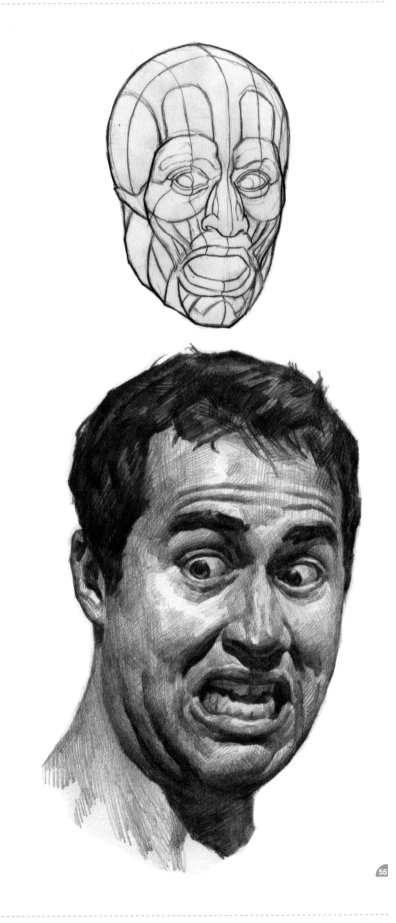

55

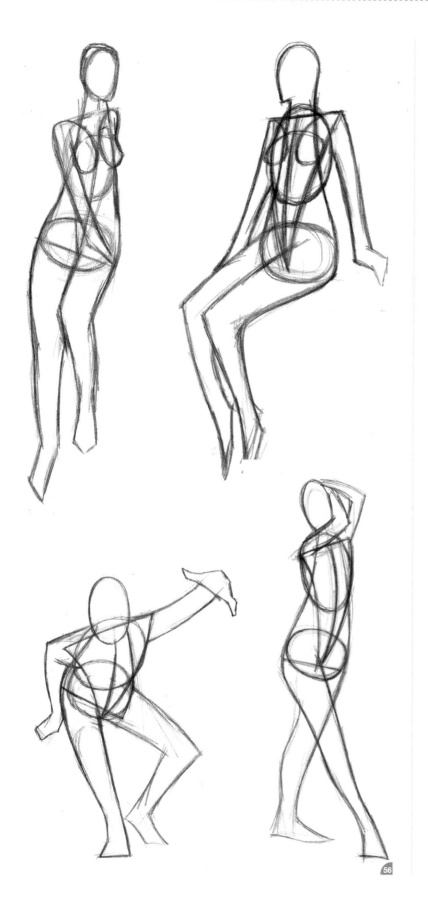

포즈

이번에는 해부학적인 구조보다는 포즈를 취한 인물을 그릴 때 개별적인 근육들을 정확한 비례로 묘사하는 법에 초점을 맞출 것이다.

포즈를 취한 인물을 그리는 방법에는 여러 가지가 있다. 어떤 사람은 단순한 막대 모양으로 골격부터 그리고, 또 어떤 사람은 덩어리로 큰 형태를 잡아나간다. 둘 다 인물 드로잉을 시작하기에 좋은 방법이지만 여기서는 프랭크 라일리가 만든 라일리 추상법에 대해 알아볼 것이다.

라일리 추상법은 리듬 라인을 바탕으로 인물을 그리는 방법이다. 그림 56~57에 나와 있는 여덟 개의 스케치는 라일리 추상법을 사용하여 그린 다양한 포즈를 보여준다. 처음 다섯 개 스케치는 단순하고 기본적인 포즈이고, 마지막 세 개는 단축법이 포함된 복잡한 포즈다.

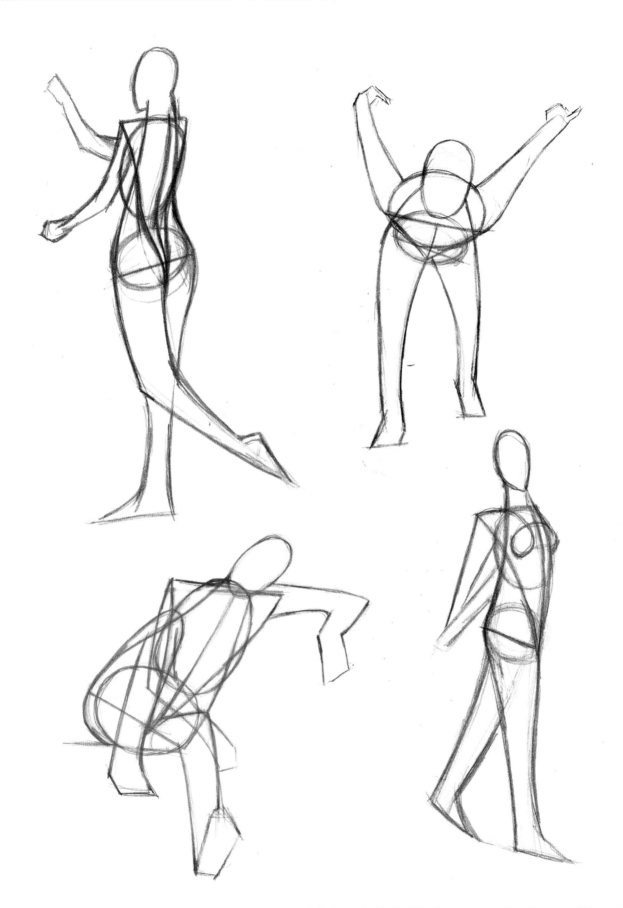

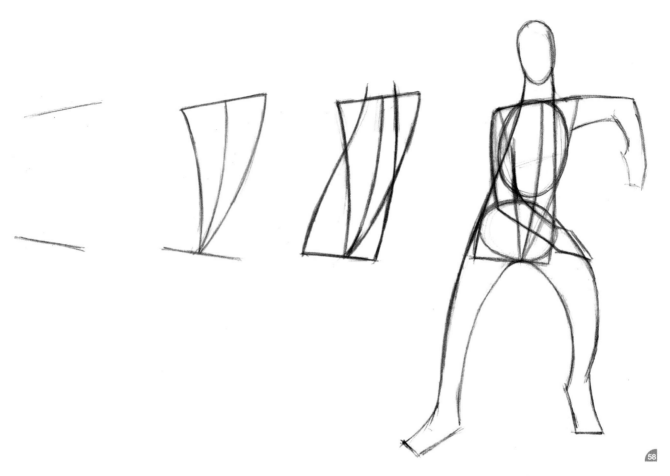

라일리 추상법은 여러 방식으로 시작할 수 있다. 흉곽과 골반을 먼저 그릴 수도 있고 중심선을 먼 저 그릴 수도 있지만, 나는 어깨와 엉덩이의 기울 기를 찾는 데서 시작하는 편이다(그림 58). 라일리 추상법에서 사용되는 선의 종류는 C자 곡선. S자 곡선. 직선이 있다.

어깨와 엉덩이의 기울기를 표시한 다음에는 중심 선을 찾는다. 중심선은 척추의 모양을 떠올리면 쉽 게 알 수 있다. 이제 어깨 바깥 지점부터 가랑이까 지 어깨선을 연결한다. 어깨선은 무조건 중심선과 일치한다. 예를 들어 그림 58의 중심선과 어깨선 은 모두 C자 곡선이다. 중심선은 C자인데 어깨선 이 S자인 경우는 없다.

그 다음에는 목에서 엉덩이로 내려오는 리듬 라인 을 그린다. 여기서 왼쪽 라인은 S자 곡선이고 오 른쪽 라인은 C자 곡선이다. 이제 몸통 같은 것이 생겼다. 그러면 팔다리를 그린 후 머리도 그린다.

그런 다음 골반과 흉곽을 표시한다. 어떤 경우에는 예시와 같이 목에서 엉덩 이로 이어지는 리듬 라인이 발까지 이어질 때도 있다. 이제 단순한 인물이 완 성되었다.

이런 선들을 첫눈에 찾기 힘들다면 사진 위에 트레이싱지를 대고 인물의 선을 따라 그려본다. 그리고 계속해서 연습을 하면 직접 보거나 상상한 모델의 리듬 라인을 시각화할 수 있을 것이다.

이제 라일리 추상법을 사용하여 네 개의 인물화 예시를 따라 기본적인 인물 을 그리고, 그것을 바탕으로 살을 붙이며 그림을 완성하는 방법을 살펴보자. 또한 이번 장에서 언급한 내용을 활용할 수 있도록 인물의 해부학적인 구조 도 설명할 것이다.

처음 세 그림은 빠르게 두세 시간 만에 그린 그림이지만 네번째 그림은 근육질 모델을 보며 서른 시간에 걸쳐 그린 그림이다.

그림 59는 라일리 추상법으로 시작한다. 이 포즈의 기본적인 흐름은 C자 곡선이고 이것이 중심선이 된다. 이 단계에서는 C자 곡선, S자 곡선, 직선만 기억하면 된다. 내가 라일리 추상법을 사용하는 이유는 인물의 흐름을 잘 포착하고 큰 형태들의 정확한 위치와 비례를 파악하기 위해서다. 이 단계에서는 아직 신체의 윤곽을 생각하지 않는다.

첫 단계가 만족스럽게 완성되면 계속 선을 사용하여 3차원적인 요소를 추가한다. 그리고 이제 윤곽에도 신경을 쓰기 시작한다. 우선 어떤 형태가 다른 형태 앞으로 겹쳐지는 부분을 선을 중첩하여 표현한다. 예시를 보면 오른쪽 가슴 근육의 선을 팔 위로 중첩해서 가슴이 팔보다 앞에 있음을 표현했다. 신체의 일부가 다른 부위와 겹치는 위치를 알아야 그림에 입체적이고 그럴듯하며 복합적인 느낌을 더할 수 있다.

그림에 입체적인 느낌을 더하는 동안 윤곽도 조금씩 나타낸다. 두번째 그림을 보면 아랫다리와 어깨, 옆구리의 형태가 단순하게나마 표현되었음을 알 수 있다.

다음으로는 신체를 가로지르는 윤곽선을 그어 좀 더 3차원적인 느낌을 더하고 팔다리의 각도와 원근법을 파악한다. 예시에서 팔과 다리를 가로지르는 윤곽선을 보면 각도가 변하는 부분을 알 수 있다.

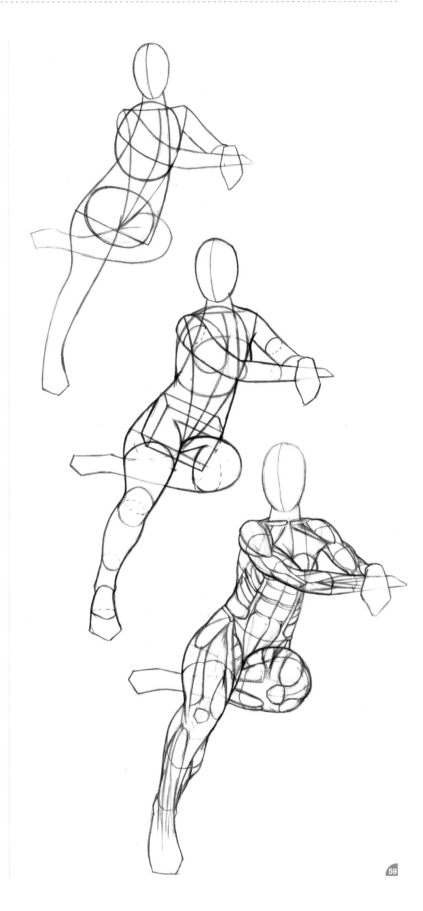

59

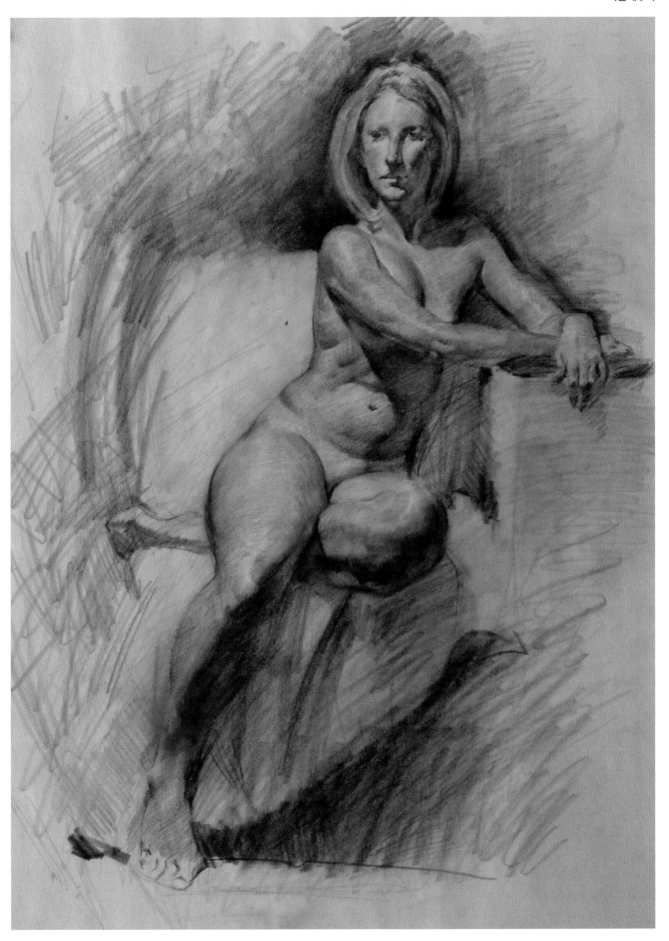

그런 다음 상자 모양으로 골반을 그린다. 이것은 반드시 필요한 단계는 아니지만 여기서는 골반의 원근법을 보여주기 위해 그렸다. 골반을 항상 척추와 90도 각도로 묘사하는 경우가 종종 있는데 그러면 너무 경직되고 불편해 보인다.

이 단계까지 만족스럽게 진행되면 이제 인물을 본격적으로 묘사하기 시작한다. 여기서는 해부학적인 구조를 알 수 있도록 그것까지 표현했다. 이를 보면 다양한 포즈의 신체를 그리기가 힘들 수도 있음을 알 수 있다. 나는 그림을 그릴 때 언제나 해부학적인 구조를 염두에 둔다. 정확한 해부학을 알고 있어야 그림을 사실적으로 그릴 수 있다. 그리는 인물에게 형태가 모호한 부분이 있다면 해부학적인 지식이 그 부분을 그리는 데 도움이 될 것이다.

그림 60은 여성의 뒷모습을 보여준다. 이 그림의 흐름은 미묘한 S자를 그린다. 이 S자 곡선은 흉곽과 골반을 뒤틀고 있기 때문에 만들어진다. 앞서 언급한 바와 같이 이 단계에서는 단순히 리듬 라인을 매끄럽게 그리는 데만 집중한다.

다음으로 선을 중첩시켜 골반과 흉곽을 분리한다. 골반이 좀 더 보는 이가 있는 쪽을 향하며 약간 밖으로 기울어져 있다. 다리를 그릴 때는 단축법이 필요하므로 좀 더 어렵다. 단축법으로 그려야 하는 부분에서는 근육이 만드는 굴곡에 따라 실루엣이 더욱 극적으로 변하므로 해부학적인 구조를 잘 이해하고 있어야 한다.

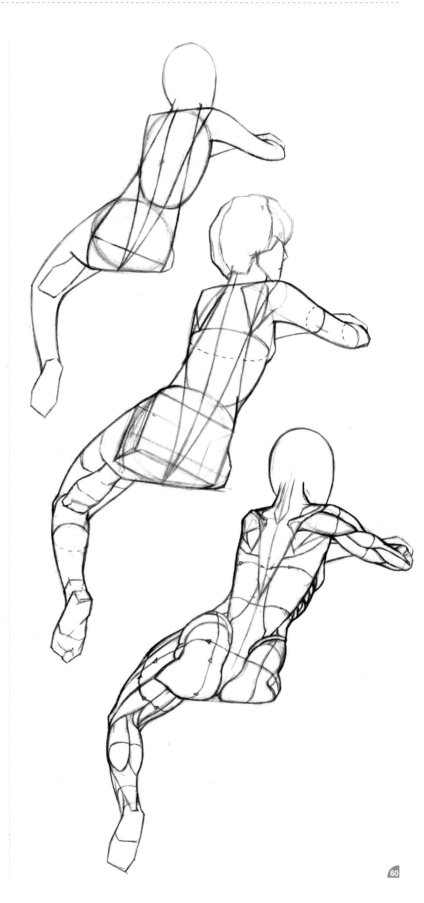

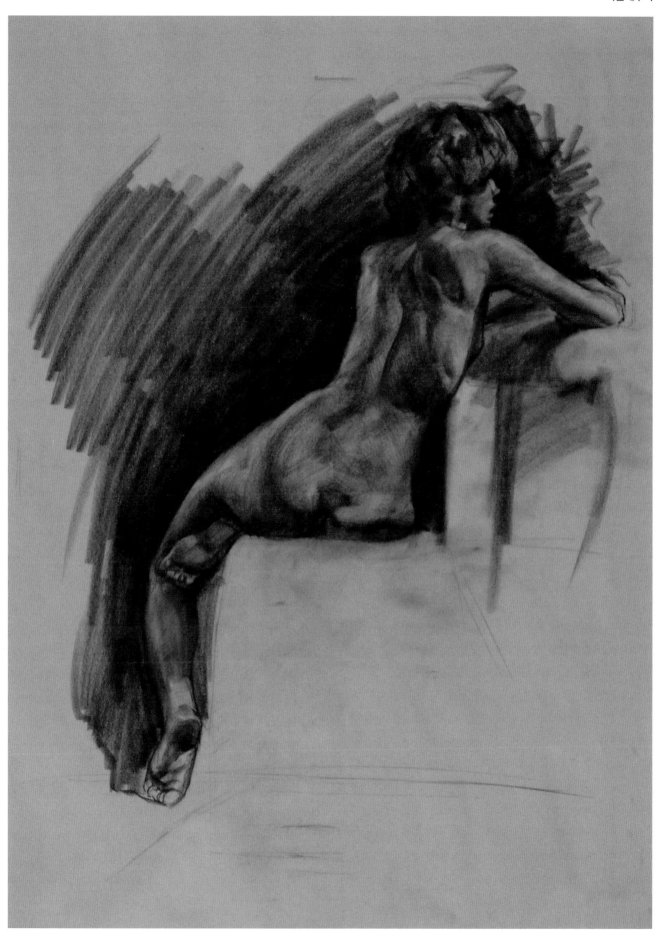

그림 61도 라일리 추상법으로 인물을 그리는 과정을 보여준다. 다시 한 번 요약하자면 단순한 리듬 라인으로 대략 포즈를 잡은 다음 윤곽선으로 살을 붙이고 원근법과 방향을 표현한다. 개념은 간단하므로 반복적으로 들릴 수도 있지만 이 과정을 정말 이해하려면 연습과 반복이 필요하다.

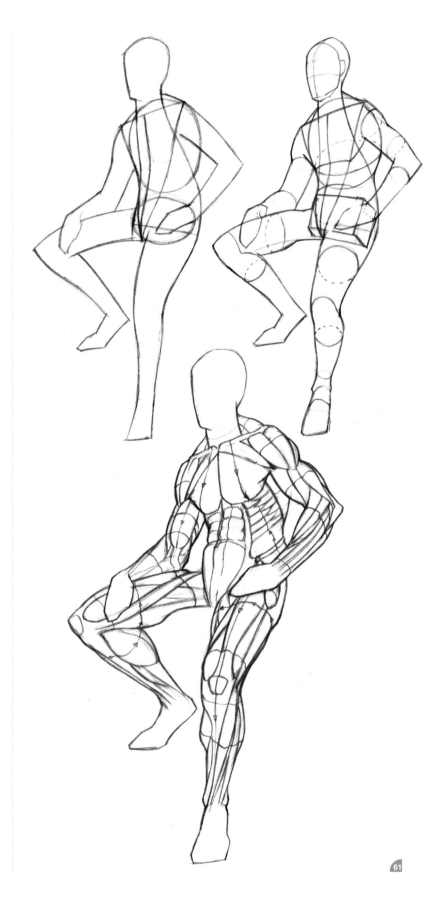

61

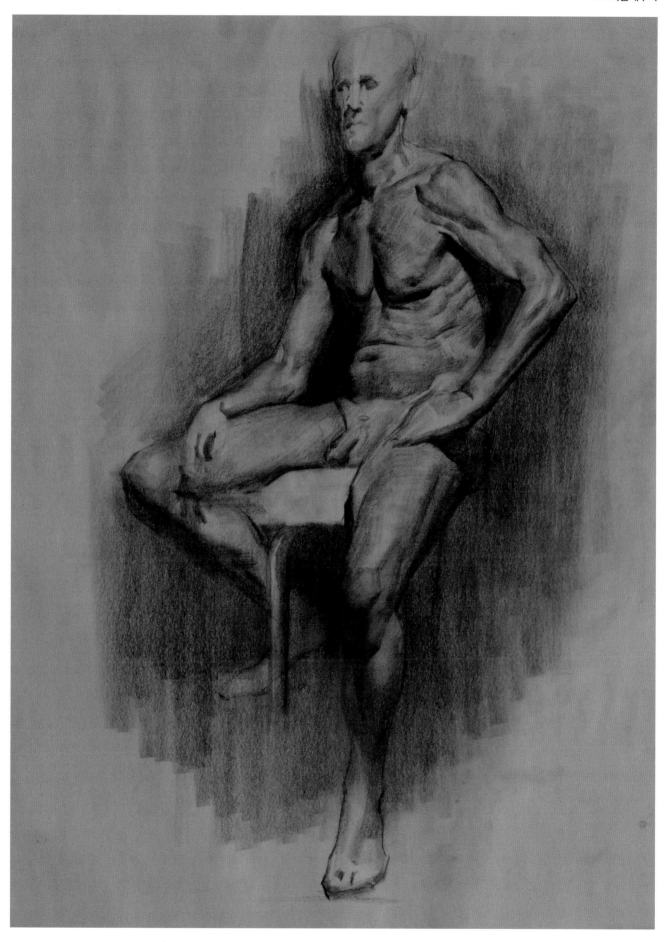

그림 62의 인물은 옆면이 주로 보이므로 라일리 추상법을 조금 변형해야 한다. 중심선과 어깨선은 똑같이 그릴 수 있지만 목부터 엉덩이까지 이어지는 리듬 라인은 다르다. 예시를 보면 목에서 엉덩이까지 선을 그렸지만 이 선은 포즈에 도움이 되지 않는다. 그러므로 이 포즈에서는 대신 목부터 골반 앞쪽까지 선을 긋는다.

다음으로는 선을 중첩해서 형태가 겹쳐지는 부분들을 표현한다. 어깨세모근이 위팔두갈래근 앞에. 등이 오른팔 앞에, 윗다리가 아랫다리 앞에 있다. 이런 선들은 대단해 보이지 않을 수 있지만 형태들을 공간적으로 연결하므로 그림에 분명한 입체감을 더한다.

앞서 언급한 바와 같이 그림을 그릴 때는 언제나 해부학적인 구조를 염두에 두어야 한다. 그래야 비례가 완벽하고 해부학적으로 사실적인 인물을 그릴 수 있다.

처음에 실수를 하더라도 낙심하지 말라. 꾸준히 관찰하며 연습하면 최고의 그림을 그릴 수 있을 것이다.

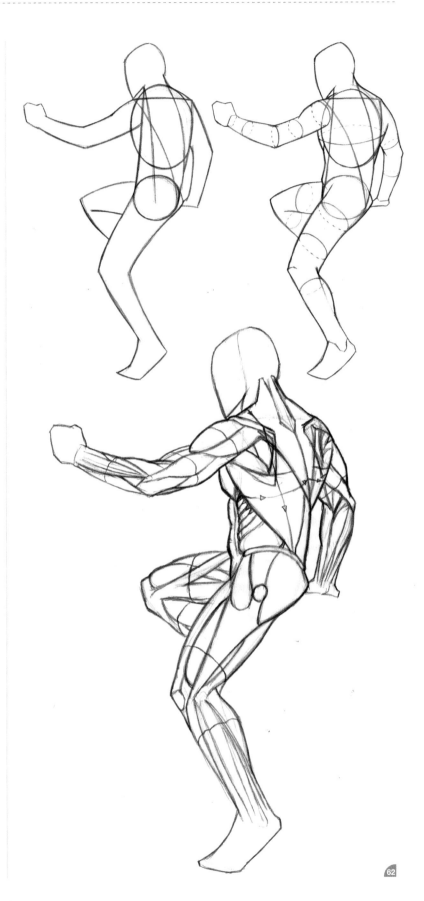

62

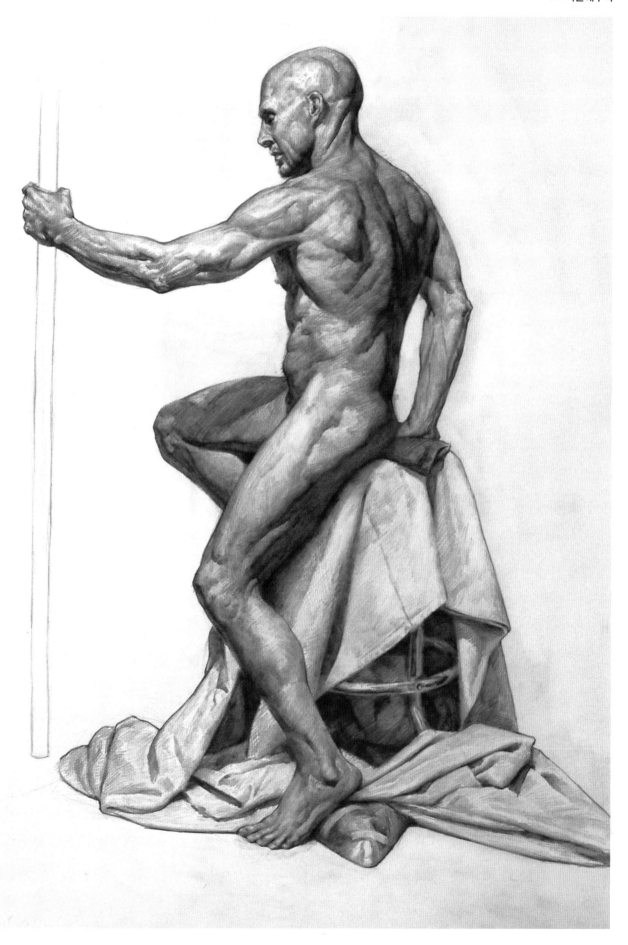

05
레퍼런스 갤러리Reference Gallary

들어가는 글

이미지는 천 마디의 말과 같다는 얘기가 있다. 이번 장에 실린 이미지들은 색
과 빛, 화면구성, 원근법, 미술해부학 등에 관해 이 책에서 다룬 개념 및 테크
닉의 예시를 보여준다. 기본적인 미술 이론이 실제로 어떻게 적용되는지 볼 수
있는 소중한 기회가 될 것이다.

The Courtyard

앤서니 애프터카리(Anthony Eftekhari)
http://www.artofae.com | artofae@gmail.com

작가는 작품에서 확실히 저명도 색을 사용한다. 이는 작품의 단순한 주제를 보완하고, 효과적으로 어둡고 우울한 분위기를 만든다. 저명도 배색에 관해서는 24페이지를 보라.

Warsaw Central Railway Station

안나 포데트보나(Anna Podedworna)
http://akreon.deviantart.com | pugbun@gmail.com

빗속에 산란되는 빛의 느낌을 재현하기 위해 작가는 채도가 높은 색을 사용한다. 강렬한 노란색과 주황색이 어두운 구름 및 그림자와 아름답게 대비되며 극적이고 역동적인 장면을 만든다. 채도에 관해서는 16페이지를 보라.

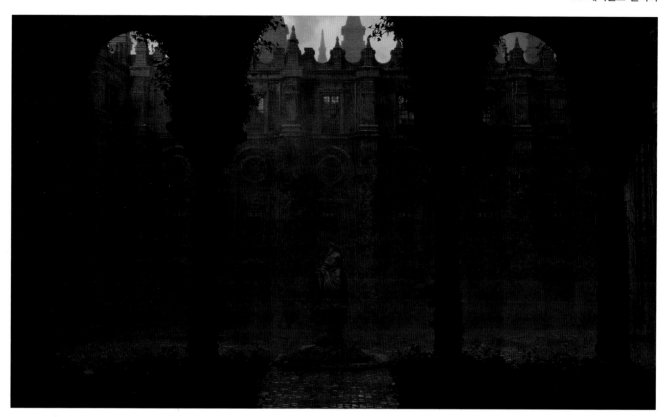

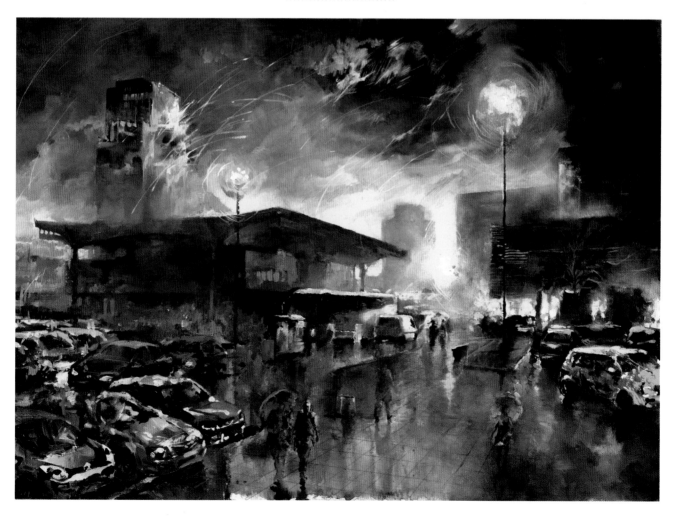

[Top] The Courtyard ⓒ Anthony Eftekhari [Above] Warsaw Central Railway Station ⓒ Anna Podedworna

Old Cafe [오른쪽 위]

나렉 가버자이안(Narek Gabazyan)
http://narek-gabazyan.livejournal.com | narek_vg@yahoo.com

작가는 작품에서 색을 흥미롭게 조합한다. 주로 사용된 색은 붉은 벽돌색, 황토색, 갈색, 노란색 등인데, 이런 따뜻한 톤이 지배적으로 공간을 채운다. 반면에 창밖의 거리는 파랑과 보라 등의 차가운 색상이 채우고 있다. 색온도에 관해서는 30~31페이지를 보라.

IJN Makoto [오른쪽]

이성호(Sungho Lee)
http://www.sunghoartwork.com | jgsdf74@gmail.com

작가는 이미지의 디테일을 강조하기 위해 장면에 빛을 많이 사용한다. 이 모두가 색상 선택에도 영향을 미쳐 궁극적으로 분위기를 조성하는 데 한몫한다. 빛이 작품에 미치는 영향에 관해서는 7~11페이지를 보라.

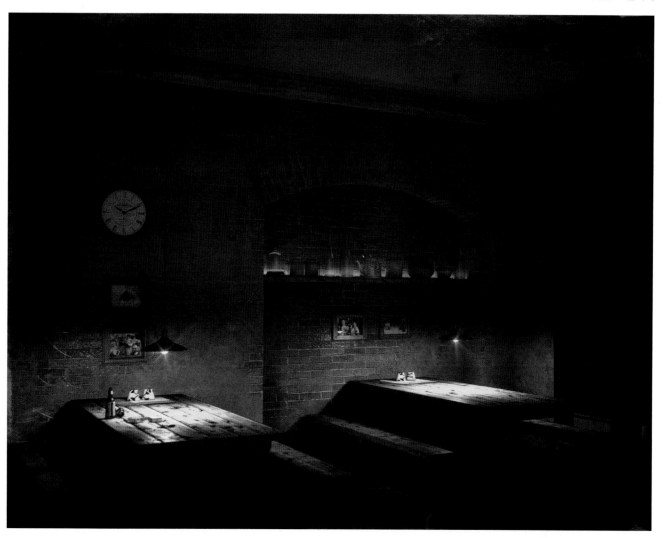

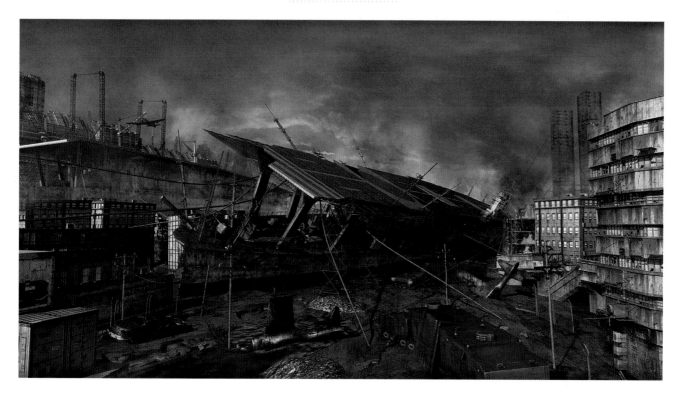

[Top] Old Cafe © Narek Gabazyan [Above] IJN Makoto © Sungho Lee

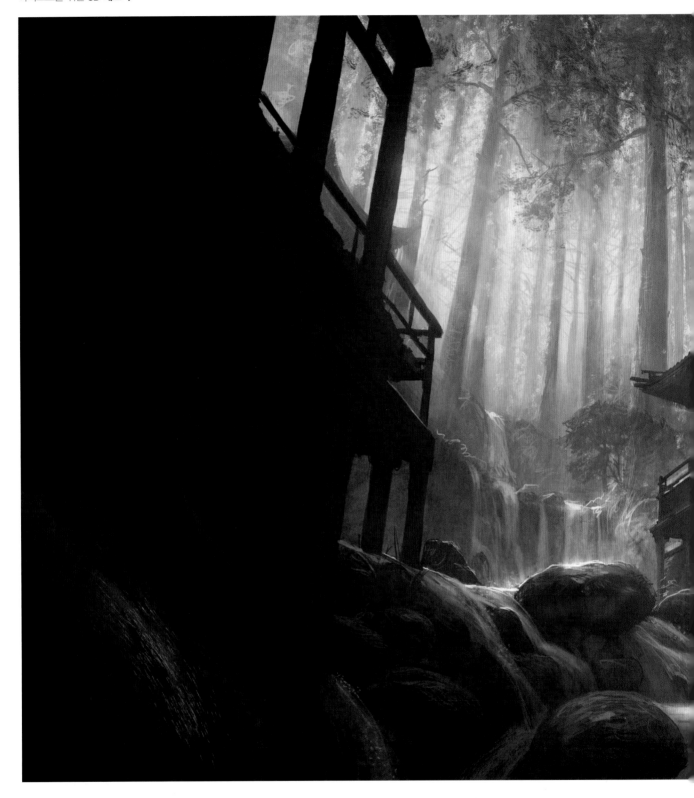

Tranquility

앙드레 월린(Andrée Wallin)
http://andreewallin.com | andree.wallin@gmail.com

이 장면은 대낮이지만 꽤 어둡다. 작가는 이미지를 강렬하게 만들고 흥미로운 분위기를 자아내기 위해 밝은 색을 군데군데 사용했다. 빛과 음영에 관해서는 27페이지를 보라.

Tranquility © Andrée Wallin

Mandira [오른쪽 위]

조나스 데로(Jonas De Ro)
http://www.jonasdero.be | contact@jonasdero.be

그림에 운동감을 주기 위해 작가는 흥미롭고 다양한 빨간색을 사용한다. 좁은 범위의 색을 사용하면 그림의 모든 요소가 함께 어우러지며 조화로워진다. 색채 조화에 관해서는 18~20페이지를 보라.

Golden Gate Bridge [오른쪽]

마야 브론스카(Maja Wrońska)
http://majawronska.carbonmade.com | majawronska@gmail.com

작가는 색을 흥미롭게 조합하여 금문교를 인상적으로 표현한다. 독특하게 주황색과 빨강색, 보라색과 파란색이 화면을 반씩 차지하여 보는 이로 하여금 양쪽을 오가게 한다. 주황색과 빨강색은 두껍고 각진 획으로 칠해져 있어서 불같이 타오르는 붉은색의 함축적인 의미와 대조된다. 반대편의 차분한 푸른색 역시 작고 불규칙한 획으로 칠해져 있어서 서로의 성격이 대조된다. 이런 의도적인 색 사용으로 차분한 밤이 찾아온 분주한 도시가 완벽하게 표현되고 있다. 보색 조화에 관해서는 19페이지를 보라.

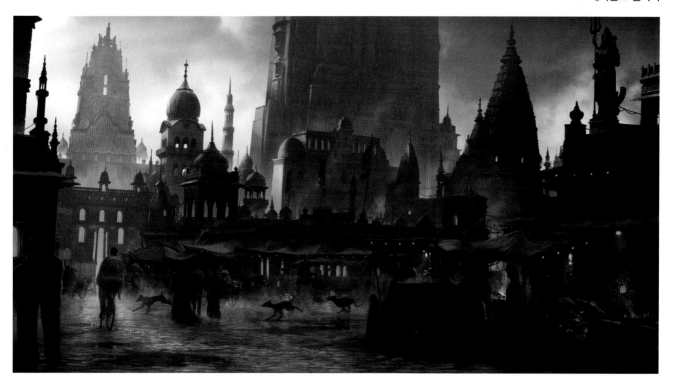

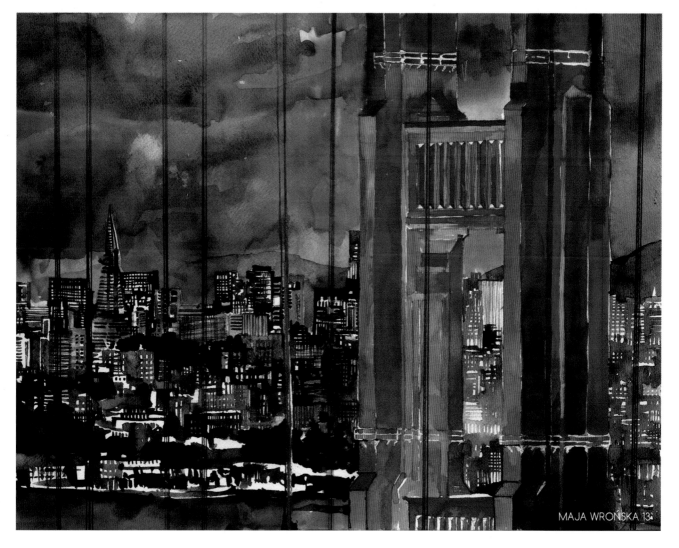

[Top] Mandira © Jonas De Ro [Above] Golden Gate Bridge © Maja Wrońska

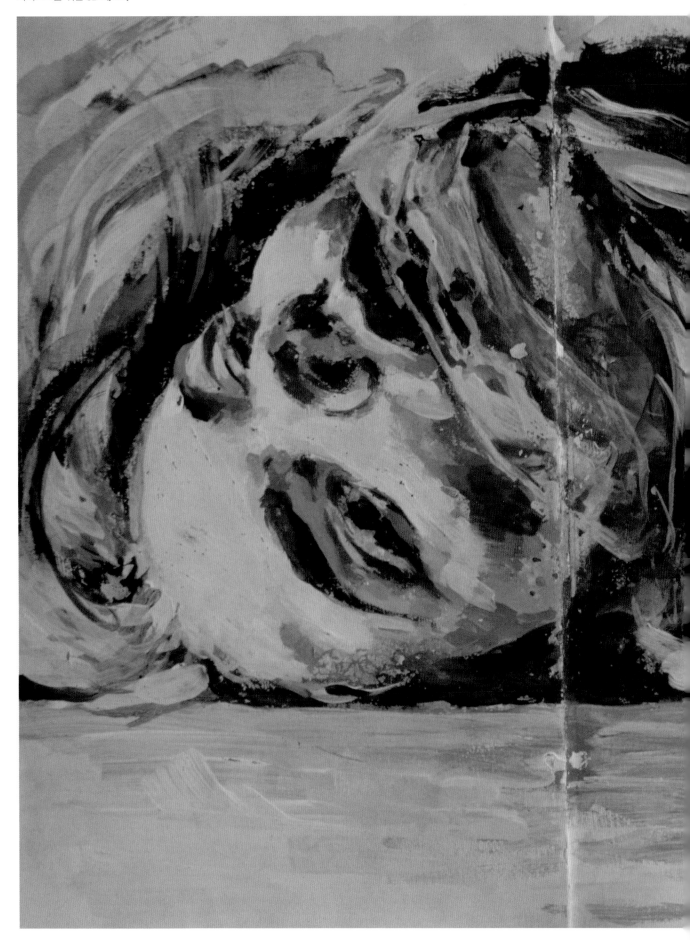

Point of Refuge

에리카 카베코(Erica Kabbeko)
http://kabbeko.deviantart.com | ekabb240@gmail.com

이 작품에는 색, 원근법, 구성, 해부학적인 구조가 잘 결합되어 있다. 그중 가장 눈길을 끄는 것은 그림 전반에 걸쳐 사용된 흰색이다. 이는 그림의 주제에 빛의 느낌과 활기, 운동감을 준다. 하이라이트에 관해서는 10페이지를 보라.

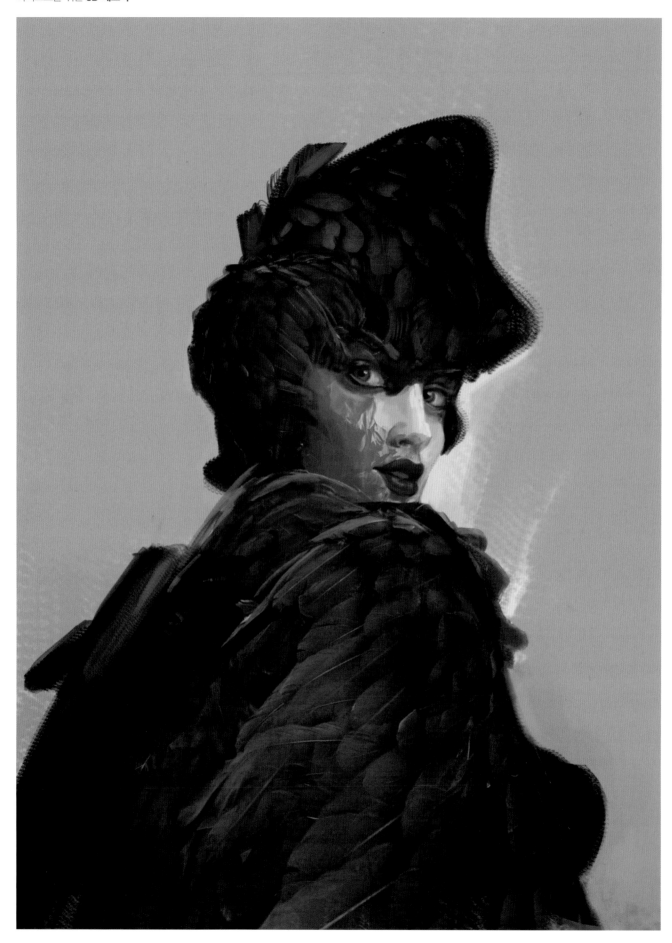

[54] Untitled Oil on Canvas [오른쪽]

신광호(Shin KwangHo)
http://kakaka1211.blogspot.co.uk
shinhoya329@googlemail.com

작가는 작품에 빨간색과 검정색을 많이 사용하여 보는 이의 인상을 압도하고, 우리는 이런 강렬한 색이 함축하는 의미에 사로잡힌다. 강력한 감정을 나타내는 색이 만든 그물 사이로 불길하지만 약간은 도전적인 눈이 응시하고 있다. 채도에 관해서는 16페이지를 보라.

Leda [왼쪽]

안드레이 리아보비체프(Andrei Riabovitchev)
http://www.riabovitchev.ru
riabovitchev@gmail.com

리아보비체프는 차분한 색을 사용하여 작품에 큰 효과를 준다. 회색과 검은색, 흰색으로 구성된 인물과 배경은 그림 전체에서 톤이 어떻게 다양하게 사용되는지 명확히 보여준다. 조금씩 도드라지게 사용된 색은 인물의 짓궂은 성격을 나타낸다. 톤의 다양함에 관해서는 13~15페이지를 보라.

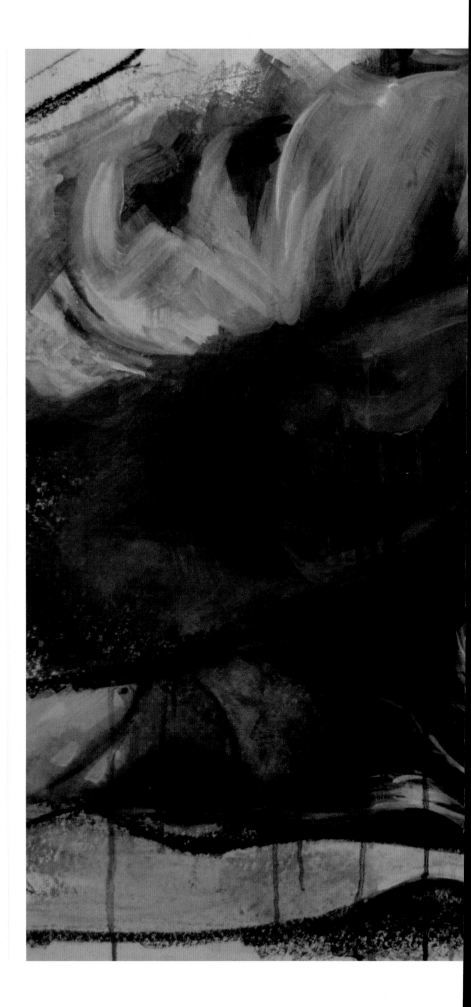

Façade

에리카 카베코(Erica Kabbeko)
http://kabbeko.deviantart.com
ekabb240@gmail.com

작가는 색을 흥미롭게 사용하여 두 인물을 강렬하게 묘사한다. 여기서 인물의 피부에 반사된 녹색은 작품의 전체적인 차가운 톤을 보완한다. 색온도에 관해서는 30~31페이지를 보라.

Façade © Erica Kabbeko

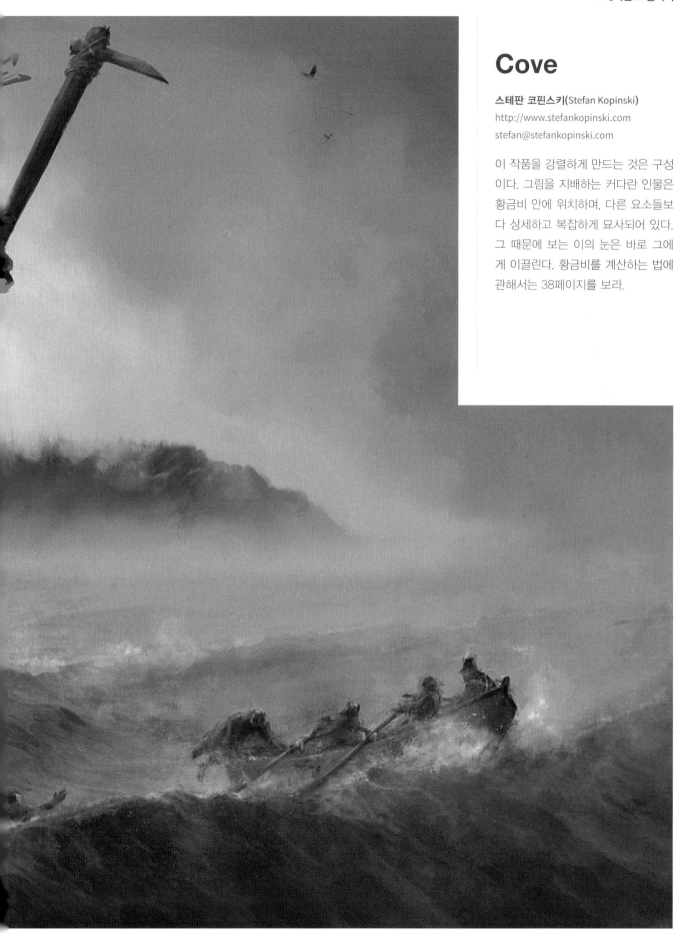

Cove

스테판 코핀스키(Stefan Kopinski**)**
http://www.stefankopinski.com
stefan@stefankopinski.com

이 작품을 강렬하게 만드는 것은 구성이다. 그림을 지배하는 커다란 인물은 황금비 안에 위치하며, 다른 요소들보다 상세하고 복잡하게 묘사되어 있다. 그 때문에 보는 이의 눈은 바로 그에게 이끌린다. 황금비를 계산하는 법에 관해서는 38페이지를 보라.

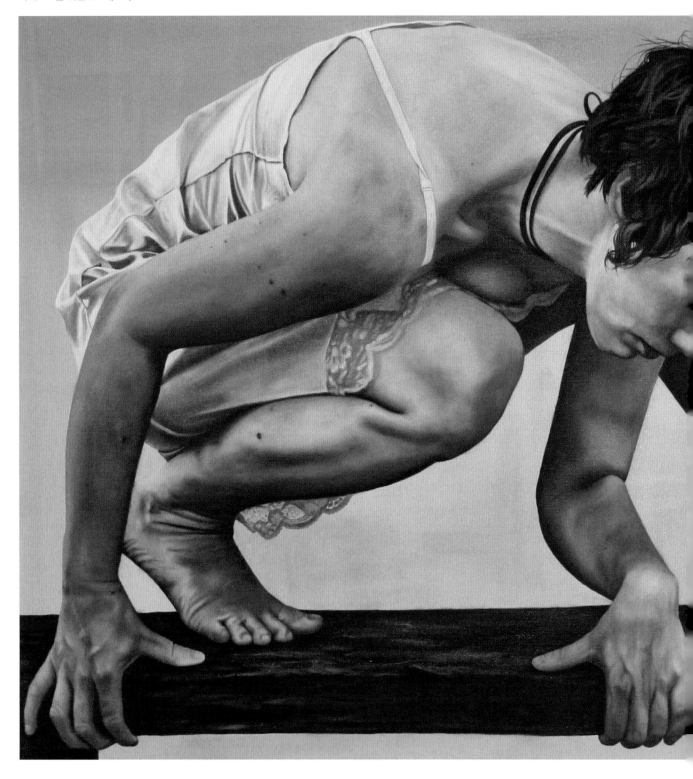

Bench

에바 슐츠(Eva Schultz)
http://evajschultz.com | email@evajschultz.com

작가는 작품에서 독특한 레이아웃과 구성을 사용한다. 우리 눈은 수직축의 황금비 안에 위치한 모델의 어두운 빨간 머리에 맨 처음 이끌린다. 그 다음에는 수평축의 황금비 안에 위치한 인물을 따라가다가 마지막으로 오른쪽의 빈 화면을 주목한다. 빈 화면이 흥미로운 이유는 그림에 '휴식'을 줌으로써 보는 이가 잠시 멈춰 그림의 감정에 대해 생각하도록 하기 때문이다. 구성에서 빛과

색상의 톤을 활용하는 법에 관해서는 58페이지를 보라.

Bench © Eva Schultz

Brooklyn Bridge [오른쪽 위]

마야 브론스카(Maja Wronska)
http://majawronska.carbonmade.com | majawronska@gmail.com

마야 브론스카는 다양한 구성요소를 사용하여 브루클린 다리를 매력적으로 표현한다. 다리의 선들이 만드는 강한 대칭은 보는 이의 눈을 화면의 중앙에 집중시킨다. 그곳에 사람들과 깃발 등 가장 디테일한 부분이 위치한다. 대칭에 관해서는 51~53페이지를 보라.

The Dark Ages [오른쪽]

조나스 데로(Jonas De Ro)
http://www.jonasdero.be | contact@jonasdero.be

작가는 요소들을 흥미로운 형태로 배치한다. 우리의 눈은 전경에 매달려 있는 인물 때문에 황금비 선으로 향하고, 거기서부터 나선형/원형으로 이미지를 보게 된다. 구성에 나선형 패턴을 활용하는 법에 관해서는 47페이지를 보라.

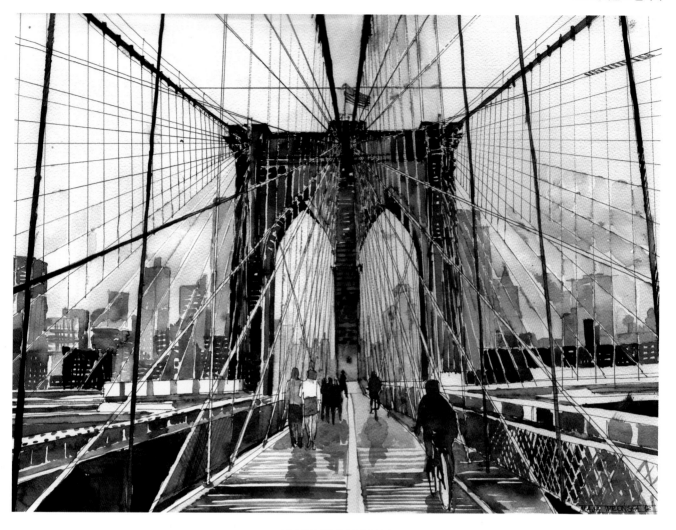

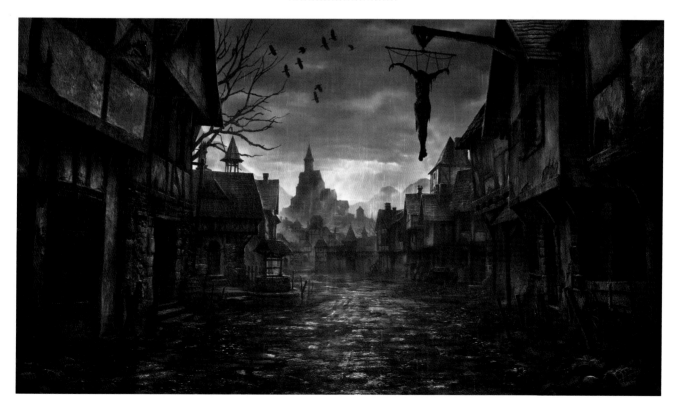

[Top] Brooklyn Bridge © Maja Wrońska [Above] The Dark Ages © Jonas De Ro

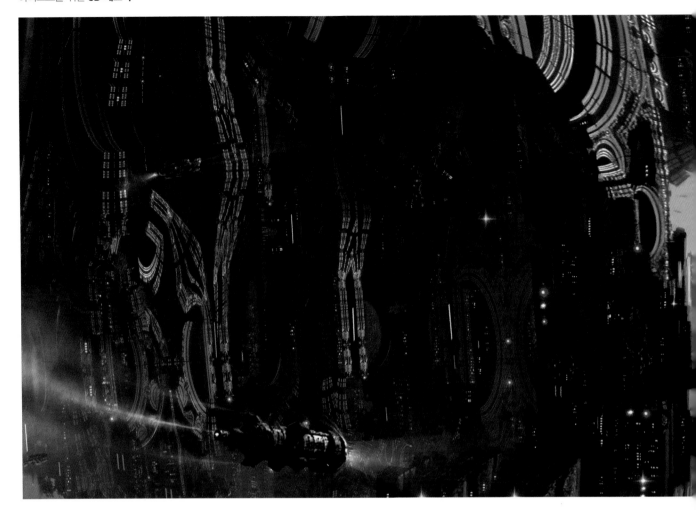

Floating City [위]

에드비주 파이니(Edvige Faini)

http://edvigefaini.com | edvige.faini@gmail.com

작가는 수평면이 긴 화면을 사용하여 보는 이의 눈이 거대한 구조물 표면을 따
라 이동하며 평범함과 독특함, 장면의 3차원적인 느낌을 인식할 수 있게 한다.
길쭉한 직사각형을 활용한 구성에 관해서는 46페이지를 보라.

Finish Sketch 582 [아래]

얀 크리스텐센(Jan Ditlev Christensen)
http://www.janditlev.com
janditlev@gmail.com

이 작품의 주요 초점은 황금비 선상에 위치한 주인공이다. 그가 화면 안을 바라보며 서 있기 때문에 우리의 시선도 그를 따라 또 다른 황금비 선에 있는 인물에게로 이끌린다. 이미지에 황금비를 적용하는 법에 관해서는 42페이지를 보라.

{ Top Left } Floating City © Edvige Faini　　[Above] Finish Sketch 582 © Jan Ditlev Christensen

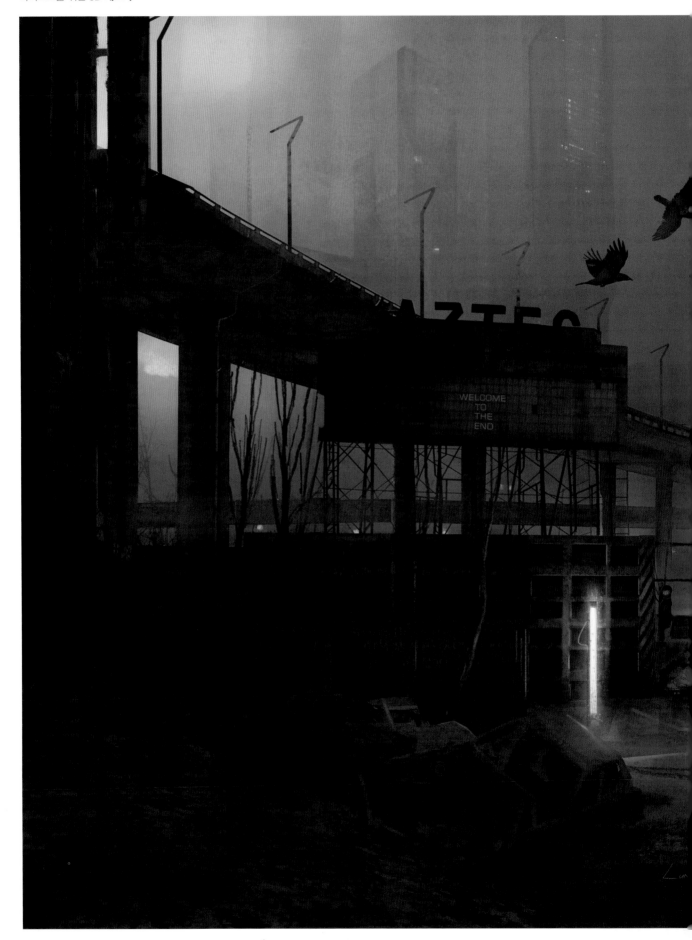

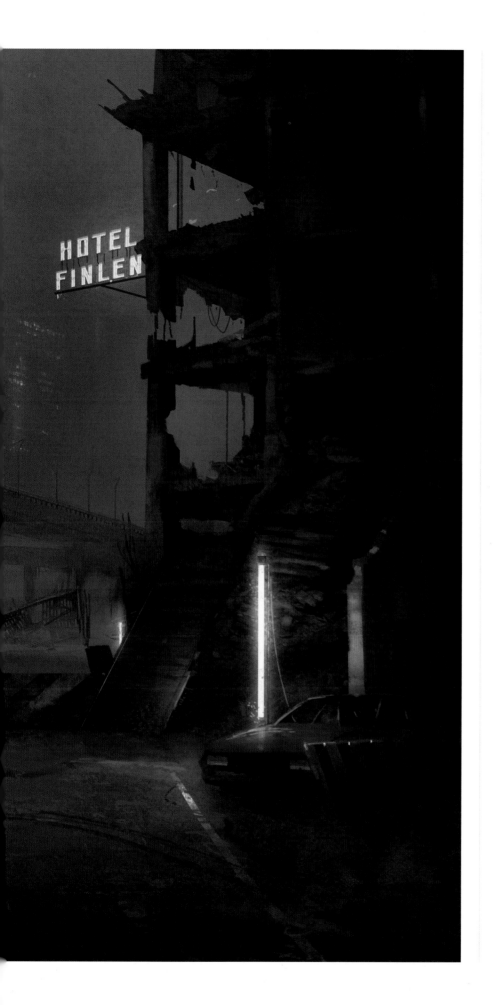

Barrier

티투스 런터(Titus Lunter)
http://www.tituslunter.com
titus.lunter@gmail.com

작가는 황금비를 이용하는 전통적인 기법으로 화면을 구성한다. 수직으로 서 있는 조명은 디테일한 부분들을 밝혀주는 동시에 분위기를 강조하는 데 도움이 된다. 그림의 요소들을 수평축을 따라 배치하는 법에 관해서는 39페이지를 보라.

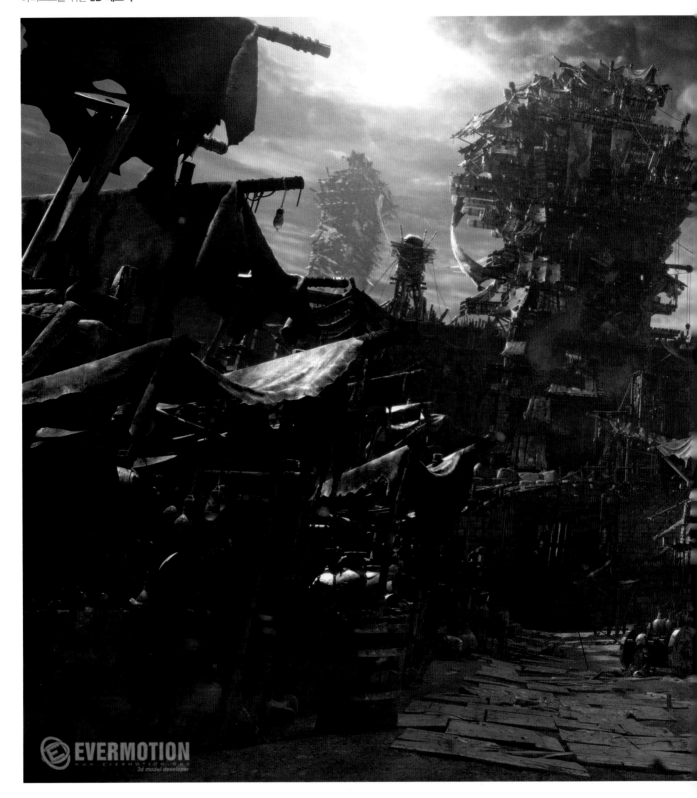

Deserted Village

라팔 바넥(Rafal Waniek)

http://edi-ever.cgsociety.org | mrw.aod@gmail.com

이 작품에서 작가는 특히 원근법적인 요소들을 흥미롭게 조합한다. 중심을 벗어난 소실점과 낮은 시점이 함께 그림의 주요 특징을 돋보이게 한다. 낮은 시점의 원근법에 관해서는 80페이지를 보라.

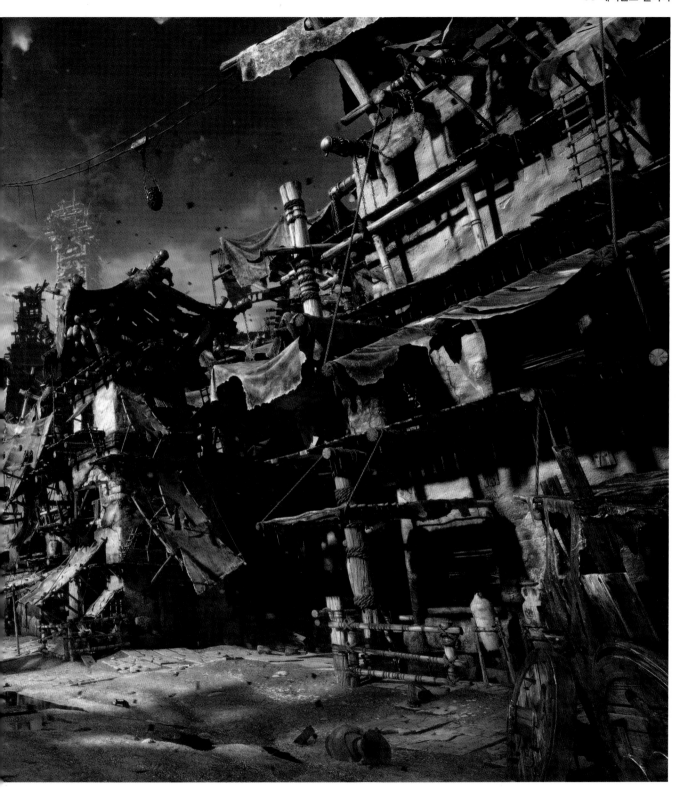

Deserted Village © Rafal Waniek

City of Alkon [오른쪽]

얀 크리스텐센(Jan Ditlev Christensen)
http://www.janditlev.com | janditlev@gmail.com

작가는 원근법을 구성하는 기법을 효과적으로 조합하여 사용한다. 이 작품에서는 적어도 두 개의 소실점을 명확하게 확인할 수 있다. 여러 개의 소실점을 배치하는 법에 관해서는 76~78페이지를 보라.

Target Approaching [아래]

얀 크리스텐센(Jan Ditlev Christensen)
http://www.janditlev.com | janditlev@gmail.com

얀 크리스텐센은 여기서 낮은 시점의 원근법을 사용한다. 시점이 지면에 가까우므로 보는 이는 특정 인물들에게 감정 이입을 하게 된다. 낮은 시점의 원근법에 관해서는 80페이지를 보라.

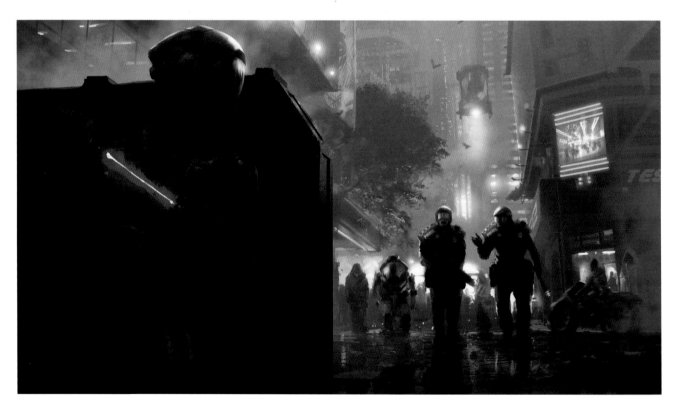

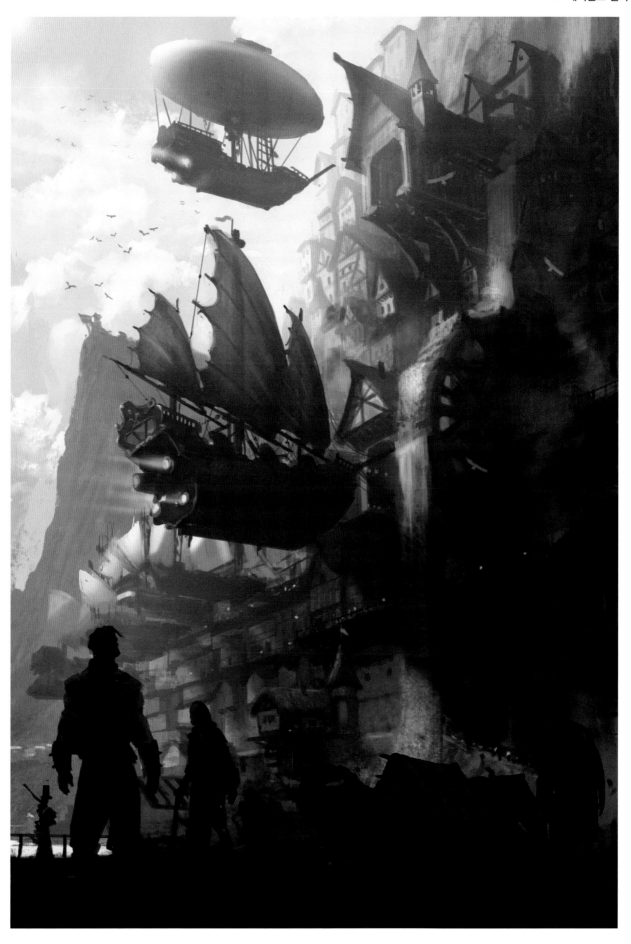

City of Alkon © Jan Ditlev Christensen

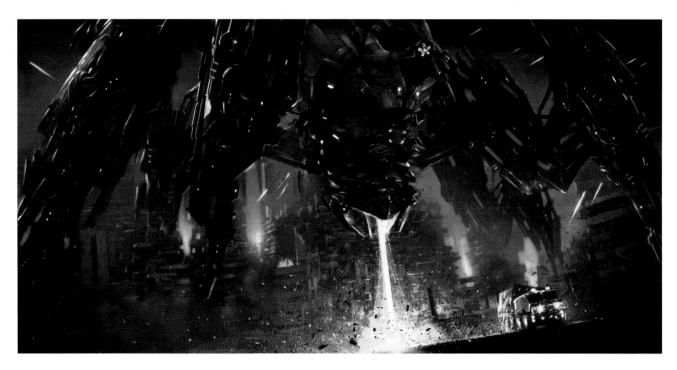

| Top | South Quarter © Alexandru Negoita [Above | Demolition Mech © Edvige Faini

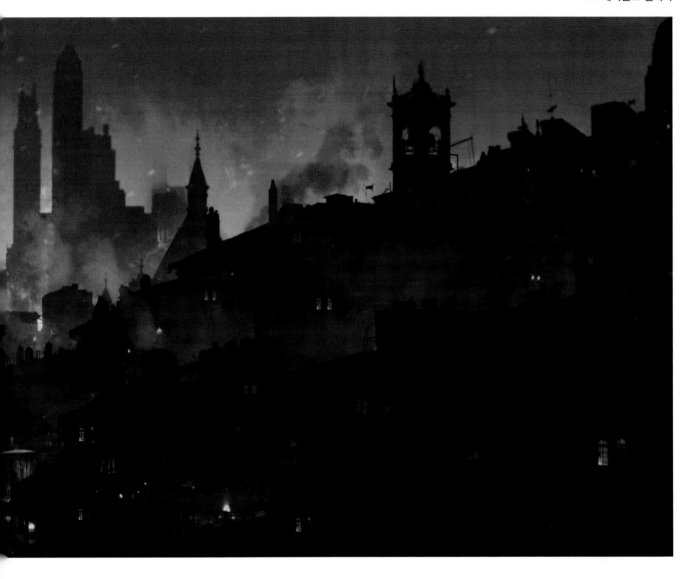

Demolition Mech [왼쪽]

에드비주 파이니(Edvige Faini)
http://edvigefaini.com | edvige.faini@gmail.com

작가는 보는 이의 눈을 인도해 그림 전체를 보게 하기 위해 경사면과 사선. 초점 포인트를 사용한다. 원근선을 배치하는 법에 관해서는 79~81페이지를 보라.

South Quarter [위]

알렉산드루 네고이타(Alexandru Negoita)
http://dominus.cgsociety.org | dominuzzz@yahoo.com

작가는 작품에 깊이감을 주기 위해 특히 색을 흥미롭게 조합한다. 어두운 색조의 전경이 안개가 자욱한 밝은 배경으로 이어지며 이미지가 확장되고 깊이가 생긴다. 색을 사용해 깊이감을 주는 법에 관해서는 87페이지를 보라.

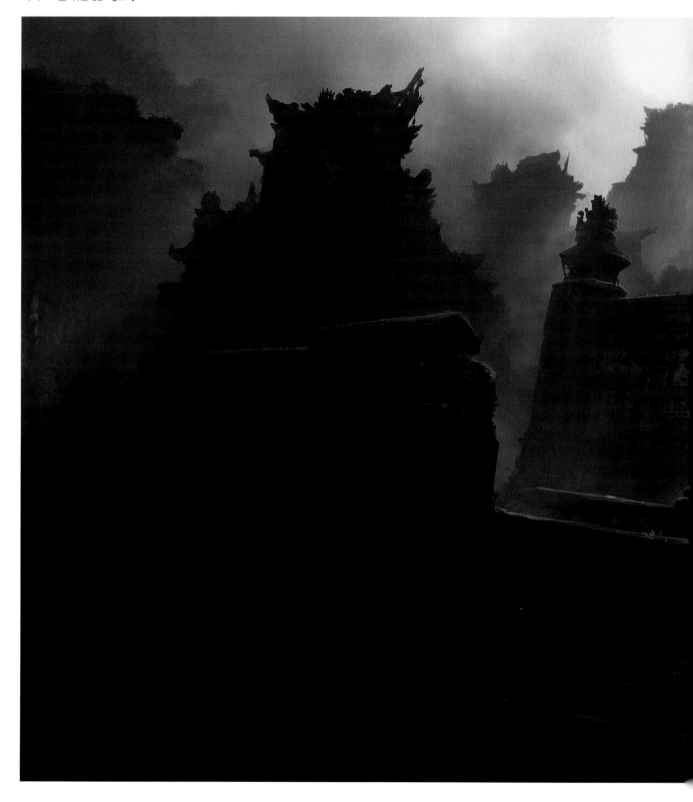

Temple Ruins

이 작품에서 소실점은 화면의 왼편에 위치한다. 그러므로 보는 이의 눈은 자연스럽게 오른쪽에서 왼쪽으로 이동한다. 소실점에 관해서는 73~78페이지를 보라.

조나스 데로(Jonas De Ro)
http://www.jonasdero.be | contact@jonasdero.be

아티스트를 위한 **3D 테크닉**

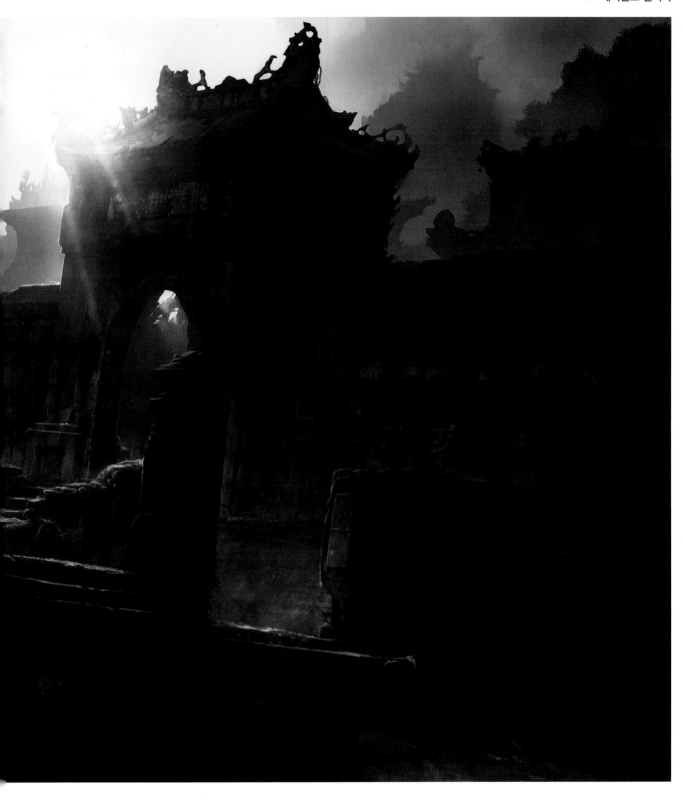

Temple Ruins © Jonas De Ro

Ombre Reims [오른쪽 위]

마야 브론스카(Maja Wronska)
http://majawronska.carbonmade.com | majawronska@gmail.com

이 작품에서는 소실점이 화면의 위쪽 중앙에 위치한다. 시점이 매우 아래에 위치하므로 보는 이는 하늘을 향해 사라지는 원근선을 따라 위를 쳐다보게 된다. 소실점에 관해서는 73~78페이지를 보라.

God of Carnage [오른쪽]

블래즈 포렌타(Blaz Porenta)
http://www.blazporenta.com | blaz.porenta@gmail.com

이 작품의 앵글이 적절한 이유는 신적인 존재를 묘사하는 그림이기 때문이다. 작가는 보는 이를 지면에 가깝게 위치시켜 인물을 올려다보게 한다. 금속기둥 같은 다양한 사물들 또한 이러한 시점을 강화한다. 원근선을 배치하는 법에 관해서는 79~81페이지를 보라.

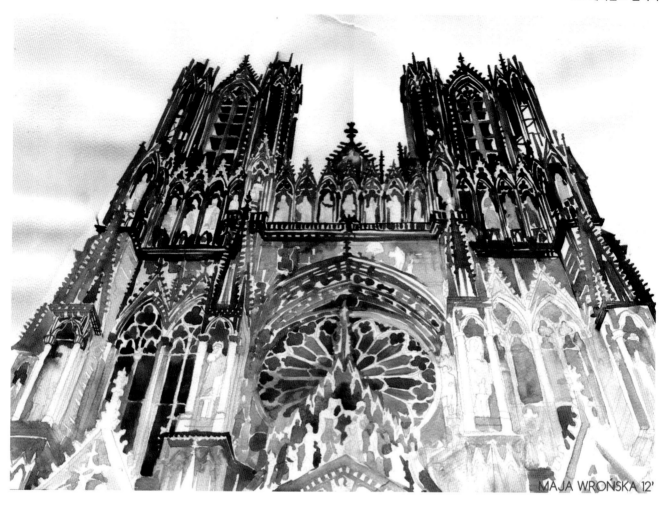

MAJA WROŃSKA 12'

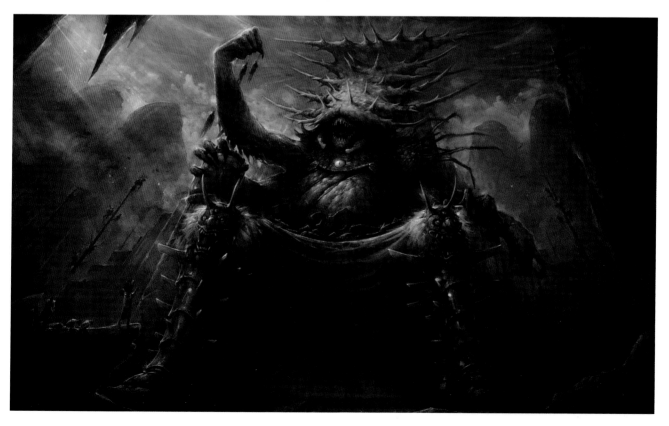

[Top | Ombre Reims © Maja Wrońska [Above] God of Carnage © Blaz Porenta

Bizman [오른쪽 위]

데니스 챈(Dennis Chan)
http://dchanart.blogspot.co.uk | dchan.art@gmail.com

이 작품은 흥미롭게 왜곡된 원근법을 보여준다. 소실점은 화면의 저 끝에 위
치하고 의도적으로 기울어져 있다. 왜곡된 원근법과 시각 원뿔에 관해서는 79
페이지를 보라.

[오른쪽]

[18] Untitled Oil on Canvas

신광호(Shin KwangHo)
http://kakaka1211.blogspot.co.uk | shinhoya329@googlemail.com

이 작품의 원근법은 흥미롭다. 작가는 그림의 주된 내용을 소실점 가까이에 배
치하여 보는 이의 눈이 자연스럽게 작품 전체를 지나오게 한다. 소실점에 관
해서는 73~78페이지를 보라.

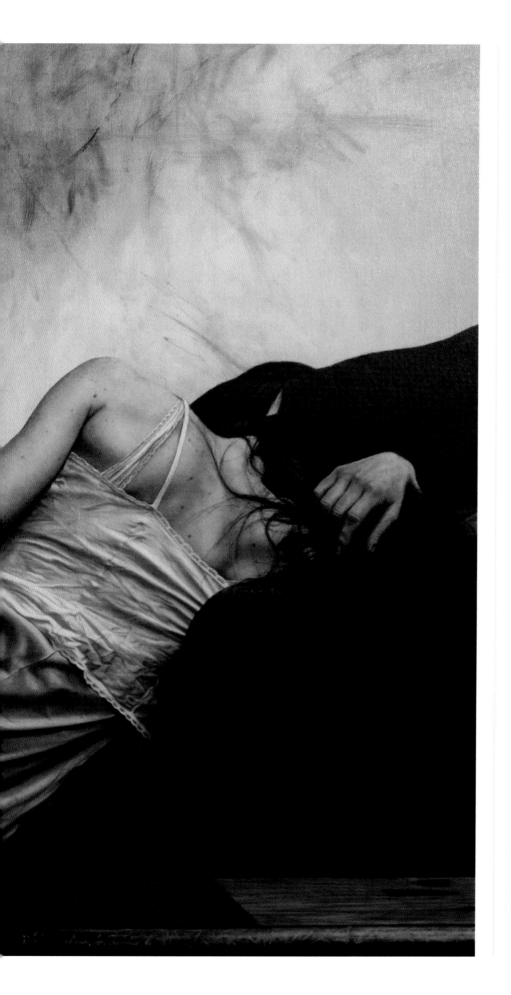

Lounge

에바 슐츠(Eva Schultz)
http://evajschultz.com
email@evajschultz.com

에바 슐츠는 여성의 인체를 비례
에 맞게 사실적으로 묘사한다. 디
테일에 주목해보면 피부의 윤곽
과 주름, 불완전한 질감이 결과적
으로 사실적인 느낌을 준다. 인체
의 뒷모습을 사실적으로 묘사하
는 법에 관해서는 102, 106, 107
페이지를 보라.

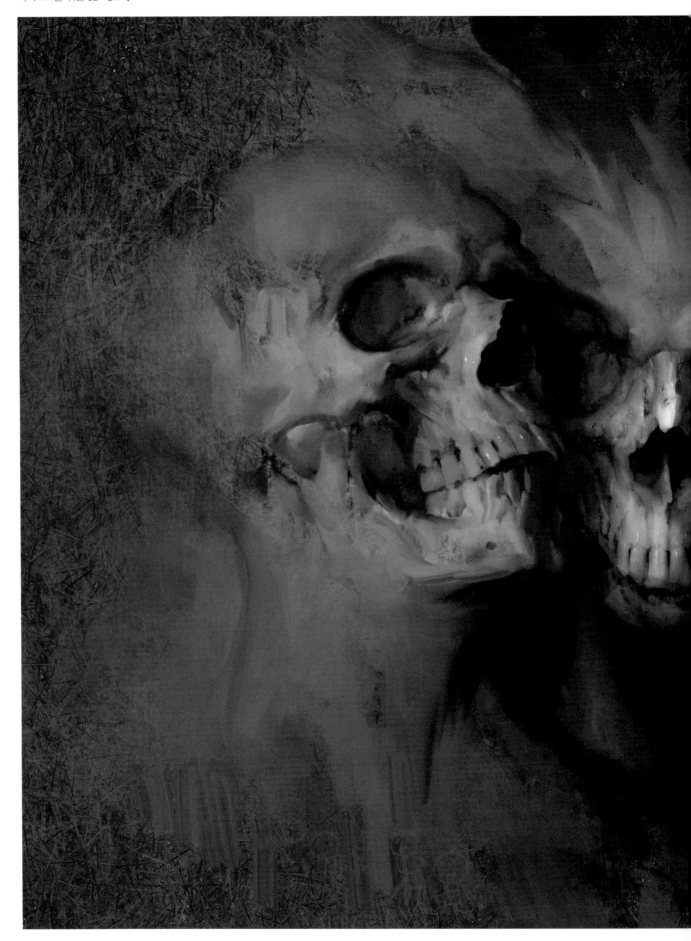

Skulls

염민혁(Min Yum)
http://www.minart.net | minyum@gmail.com

작가는 인간의 머리뼈 구조를 질감이 살아 있게 잘 포착한다. 컬러 하이라이트와 두꺼운 붓 자국은 판타지처럼 보였을 이미지에 깊이와 사실적인 느낌을 준다. 머리뼈의 윤곽을 사실적으로 그리는 법에 관해서는 90~94페이지를 보라.

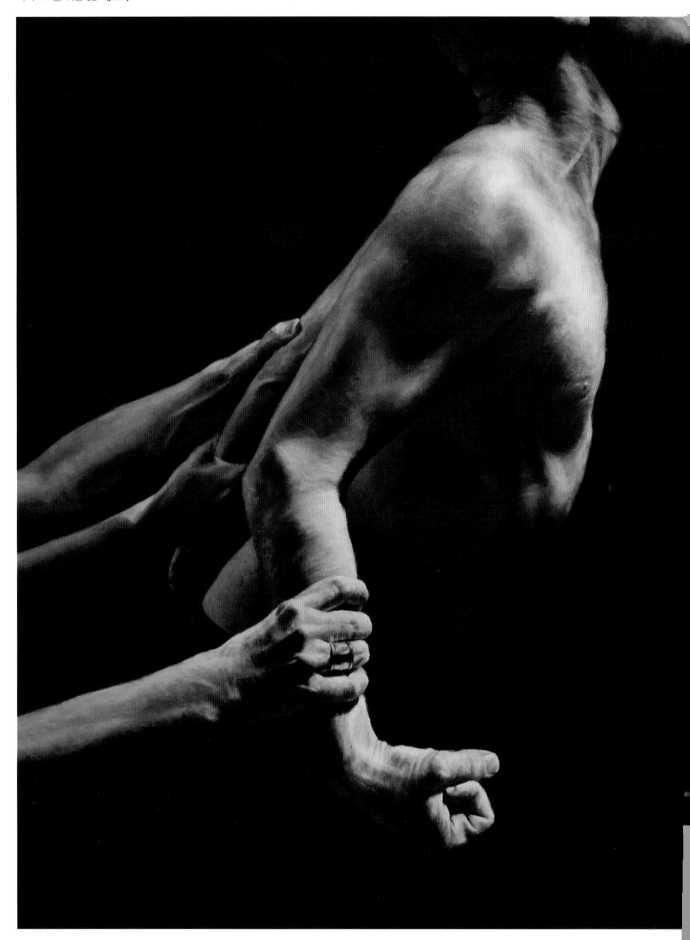

Introspect [위]

트룰스 에스페달(Truls Espedal)
http://www.truls-espedal.com | truls_espedal@hotmail.com

여기서 작가는 모델의 손과 팔, 다리, 발을 클로즈업해서 보여준다. 색과 빛, 해부학적인 지식을 결합하여 팔과 손의 디테일한 힘줄과 가볍게 긴장한 근육을 강조한다. 손을 사실적으로 그리는 법은 121~127페이지를, 발을 사실적으로 그리는 법은 138~145페이지를 보라.

Struggle [왼쪽]

트룰스 에스페달(Truls Espedal)
http://www.truls-espedal.com | truls_espedal@hotmail.com

작가는 팔과 가슴, 손의 긴장된 근육을 성공적으로 포착한다. 피부 아래에 있는 근육의 윤곽이 음영으로 잘 표현되어 그림에 긴장감이 더해진다. 팔 근육을 정확하게 그리는 법에 관해서는 114~120페이지를 보라.

Time Flies By [오른쪽]

대니 오코너(Danny O'Connor)
http://docart.bigcartel.com
artbydoc@gmail.com

대니 오코너는 모델의 얼굴을 클로즈
업하고 윤곽과 질감을 아름답게 표현
한다. 얼굴의 주요 형태는 붓질의 움
직임과 방향으로 표현되고, 부드럽게
칠해진 흰색이 하이라이트를 만든다.
얼굴 표정을 사실적으로 그리는 법에
관해서는 146~154페이지를 보라.

Personal Jesus [왼쪽]

마우로 마차라(Mauro Mazzara)
http://www.mauromazzara.com
m2mazzara@hotmail.it

이 작품에는 흥미로운 측면이 많은데
전반적으로 인체를 인상적으로 포착
한다. 가슴에 미묘하게 표현된 갈비
뼈와 팔과 손에서 두드러지는 정맥
은 모두 효과적으로 사실적인 느낌
을 더해준다. 몸통을 사실적으로 그
리는 법에 관해서는 100~109페이
지를 보라.

Time Flies By © Danny O'Connor

Redirect Me

에리카 카베코(Erica Kabbeko)
http://kabbeko.deviantart.com
ekabb240@gmail.com

이 작품은 인물의 얼굴을 사실적으로 묘사한다. 작가는 주요 해부학적인 특징을 묘사하기 위해 색과 빛을 효과적으로 사용했다. 이목구비를 사실적으로 그리는 법에 관해서는 95~99페이지를 보라.

06
아트갤러리|Art Gallery

들어가는 글

지금까지 우리는 영향력 있는 저자들에게 색과 빛, 화면구성, 원근법과 깊이, 미술해부학이라는 주제에 관해 조언을 들었다. 그리고 그런 조언들이 훌륭하게 적용된 현대미술 작품들도 살펴보았다.

이번 장에서는 앙드레 월린, 데이브 팔럼보 등 재능 있는 작가들이 자신의 작품에서 특정한 분위기나 감정을 자아내기 위해 이 책에서 살펴본 주제들을 어떻게 사용하였는지 직접 들려준다.

이렇게 잠시나마 작가들의 머릿속을 들여다보면 이 책에서 배운 조언들을 실제로 사용하여 각자의 작품에 원하는 분위기나 감정을 더하는 데 도움을 얻을 수 있을 것이다.

Transcendence

에리카 크레이그(Erika Craig)
http://erikacraig.com | erika.craig@live.com

이 작품의 핵심은 포지티브와 네거티브 공간 사이의 균형이다. 인물은 복잡한데 반해 배경은 단순하므로 서로 경쟁하지 않고 보완된다. 관심의 초점은 캔버스의 오른쪽에 있지만 인물의 시선이 보는 이를 다시 왼편으로 이끈다. 어깨와 수면이 만드는 사선도 보는 이의 눈을 구성 한가운데로 이끈다.

얼굴 양쪽의 명암도 균형을 이룬다. 빛은 자연스럽고 익숙한 각도로 위에서 비친다. 전반적으로 밝은 부분이 주를 이루지만 어두운 부분이 그림에 깊이감을 더하고 평면적으로 보이지 않도록 한다.

그림에 주로 사용된 색은 색상환에서 인접해 있는 녹색, 파란색, 보라색 등이다. 여기에 빨간 입술과 머리, 약간의 노란색이 보색 조화를 이룬다. 이런 따뜻한 색은 인물에 생기를 더하고 인물이 배경에 묻히지 않도록 한다. 한편 얼굴에 사용된 차가운 녹색과 파란색은 인물이 주위 공간과 통일성을 갖도록 한다. 배경색은 인물의 피부색과 조화된다. 전체적인 작품의 부드러운 빛과 차가운 파스텔 색조는 조용하고 평온한 분위기를 만든다.

인물의 표정은 편안하다. 물속에서 숨을 쉴 수 없음에도 불구하고 턱을 내리고 눈을 감고 있다. 인물이 등장하는 그림에서는 인물의 얼굴이 작품 전체의 분위기를 지배할 수 있다. 이 경우에 인물은 만족스럽게 순응하는 듯 보인다. 그림의 한쪽이 화면을 지배하지만 얼굴의 방향이 보는 이의 관심을 이동시키며 균형을 유지한다. 색, 빛, 구성, 인물의 자세가 함께 어울려 고요한 분위기를 만든다.

Transcendence © Erika Craig

Strength

데이브 팔룸보(Dave Palumbo)

http://www.dvpalumbo.com | dave@dvpalumbo.com

이 작품에서 여성의 강함을 묘사하고 싶었지만 몸을 보디빌더처럼 그리는 빤한 방식은 피하고 싶었다. 그래서 평균 체격의 여성을 그리는 대신 힘과 지혜의 조화, 불굴의 의지를 표현함으로써 상황과 태도를 통해 강함을 보여주기로 했다.

그림의 전체적인 구도는 수직적이고 대칭적이다. 이는 강하고 견고하며 굳건한 분위기를 만든다. 기둥과 들어 올린 칼, 인물의 자세가 모두 안정감을 더해준다. 물론 인물을 둘러싼 소도구들도 각자 역할을 한다. 강함의 상징인 사자는 여자에게 복종하지만 여자처럼 당당하게 서 있다. 양쪽 기둥은 무겁고 단단한 돌로 이루어져 있으며, 그 위의 아치는 세월의 흔적이 보이지만 여전히 굳건하다.

이렇게 강함과 굳건함을 강조하면 작품이 평면적이고 정적이 될 위험이 있다. 그래서 작품의 전체적인 메시지와 충돌하지 않을 만한 부분에 장식적이고 유동적인 요소를 추가했다. 그중 가장 눈에 띄는 두 가지는 코린트식 기둥머리와 여자의 옷이다. 아무런 장치가 없었다면 평면적이고 특징이 없었을 옷은 위로 감기고 좁아지면서 활기와 움직임을 더해주는 포인트가 되었다.

원근법적인 측면에서는 보는 이의 눈높이를 여자보다 낮게 설정해서 여자의 우월함을 강조했다. 이렇게 낮은 앵글에서 바라보면 인물이 더 크고 위협적으로 보인다.

여자의 자세와 표정을 통해서는 자신감과 자기 확신을 표현하려 했다. 인물의

시선이 보는 이를 향하면 그림에 대립적인 요소가 더해지므로 여자의 직접적인 시선도 그녀가 가진 힘을 느끼게 한다. 여자는 한 손에 무용의 상징인 칼을 들고 있지만 다른 손에는 평화의 상징인 올리브 가지를 가지고 있다. 이런 디테일은 그녀가 자신을 지킬 수 있는 전사이지만 전쟁을 좋아하지는 않음을 알려준다.

Strength © Dave Palumbo

Conjoined Twins

아비게일 라슨(Abigail Larson)
http://www.abigaillarson.com | abigail@abigaillarson.com

이 작품은 독특한 이야기를 가진 두 명의 캐릭터(혹은 복잡한 한 명의 캐릭터)를 소개한다. 내가 고민했던 지점은 이것이 첫번째 그림이므로 너무 많은 정보를 주지 않고 단지 이야기를 시작만 하고 싶었다는 것이다.

나는 따뜻한 색을 사용해 소녀들의 침울한 분위기와 대조되는 따뜻한 가을 풍경을 전달하려 했다. 대개 단색조로 그림을 그리지만 여기서는 마침 소녀들의 빨간 머리를 기본색으로 삼을 수 있었고, 이는 배경인 할로윈 시즌과도 완벽하게 들어맞았다. 이런 따뜻한 색과 대비되는 소녀들의 포즈가 그들의 감정을 대변한다.

구성은 내가 평소에 사용하는 배치와 조금 다르다. 여기서는 신체를 전부 보여주고 몸짓언어를 통해 소녀들에 대해 알려준다. 그들은 어색하고 슬프고 외롭다. 배경에 다른 인물은 보이지 않는다. 오래된 그루터기에 앉은 소녀들은 마치 그곳에서 자라난 듯이 보이고 풍경과 조화를 이룬다.

나는 이 그림의 시점을 한 아이가 소녀들을 지나쳐 가며 바라보는 시선이라고 생각했다. 아이는 그들이 누구인지, 왜 슬퍼하는지 궁금해 한다. 지나가며 바라본 장면이라는 느낌을 전달하기 위해 소녀를 중심으로 화면을 자르고, 서커스 텐트는 일부만 보여주었다.

소녀들은 마르고 호리호리하며 어린 시절 내내 서커스와 함께 돌아다녔다. 그리고 이제 어색한 사춘기를 겪으며 자신들의 신체에 적응하고 있다. 그들은 샴쌍둥이라는 사실 때문에 쉽게 자신감을 가질 수 없었고, 그래서 축 처지고 수심에 차 보인다.

Conjoined Twins © Abigail Larson

Rain

앙드레 월린(Andrée Wallin)

http://andreewallin.com | andree.wallin@gmail.com

이 작품은 한동안 머릿속을 떠나지 않던 이미지를 바탕으로 빠르게 그린 그림이다. 나는 비 내리는 골목에 한 여자가 우산으로 얼굴을 가린 채 무거운 분위기로 서 있는 이미지를 계속 떠올렸다.

원래는 차가운 회색톤으로 그리려 했지만 그림을 그리다보니 붉은 등이 단색조의 푸른 회색톤을 깨트리며 큰 효과를 준다는 사실을 깨달았다. 처음에는 등불이 구성을 방해할까봐 걱정했지만 실제로는 크게 도움이 됐다.

인물은 거의 실루엣으로 표현되었지만 쉽게 눈에 띈다. 우산의 날카로운 모서리는 그녀의 상체를 테처럼 둘러싸고, 보는 이의 눈을 얼굴로 향하게 한다. 인물의 얼굴이 보이지 않기 때문에 보는 이는 그녀의 생김새를 상상으로 떠올려야 하므로 그림에 여러 감정이 투영된다.

약간 기울어진 앵글은 그렇지 않았으면 정적이었을 시점을 흥미롭게 만든다. 나는 평소에 1점 투시도법을 잘 사용하지 않지만 이 경우에는 골목의 좁은 공간과 인물의 위치 때문에 1점 투시도법이 효과적으로 사용될 수 있었다.

나는 일부러 거칠고 미완성적인 인상을 남겨두었다. 그것은 작품에 으스스한 분위기를 만들었고, 색은 화려하지만 불안한 느낌이 있는 결과물에 나는 만족했다.

Taken

데이브 팔룸보(Dave Palumbo)
http://www.dvpalumbo.com | dave@dvpalumbo.com

이 이미지에서 가장 중요하고 주된 측면은 공포심이다. 나는 그림의 아이디어를 떠올리는 동안 정말 무서운 것이 무엇일지 자문해보았다. 공포물을 좋아해서 이런 장르의 전형적인 소재들은 연극적이거나 비현실적으로 느껴지고 그리 무섭지 않았다.

비슷한 맥락에서 너무 구체적인 시나리오나 상황 역시 내가 원하는 정서적 충격을 주기는 힘들어보였다. 아이디어를 좁혀 가며 내가 정말 무서워하는 것을 찾다보니 고립, 절망, 잔인함이라는 세 가지 특징을 공통적으로 발견했다. 그리고 이런 특징들을 종합한 결과, 수적으로 열세에 몰린 한 명의 피해자를 주제로 그림을 그릴 수 있었다.

작품에서 정서적으로 강한 충격을 주고 싶었기 때문에 불필요한 디테일을 모두 제거하고 가능한 많은 것을 보는 이의 해석에 맡겼다. 혼란을 가중하기 위해 이곳이 어디인지 알려주지 않았고, 정체불명의 상대가 가장 무섭기 마련이므로 공격자들이 누구인지도 알려주지 않았다.

빛은 스포트라이트처럼 강하고 밝으며 마치 꿈처럼 비현실적이다. 이미지를 지배하는 검은색 때문에 여자의 분홍빛 얼굴과 빨간 머리가 더욱 눈길을 끈다. 대조적으로 밋밋한 검은 양복과 흰색 소매에서 뻗어 나오는 손들은 시체처럼 칙칙한 색이다.

구성을 보면 화면의 중앙에는 공포로 커진 여자의 눈이 위치한다. 손의 배열은 보는 이의 시선을 여자의 눈으로 인도한 뒤 거기서 빠져나갈 수 없게 한다. 나는 여자를 공격하는 것의 정체에 대한 몇 가지 해석을 들어봤는데, 보는 이가 의도적인 빈틈을 채울 수 있을 만큼 작품에 몰입한다는 사실이 기뻤다.

이 그림에서 이유는 중요하지 않다. 결국 폭력적인 군중에게 속수무책으로 당하는 한 사람의 감정만이 중요하다.

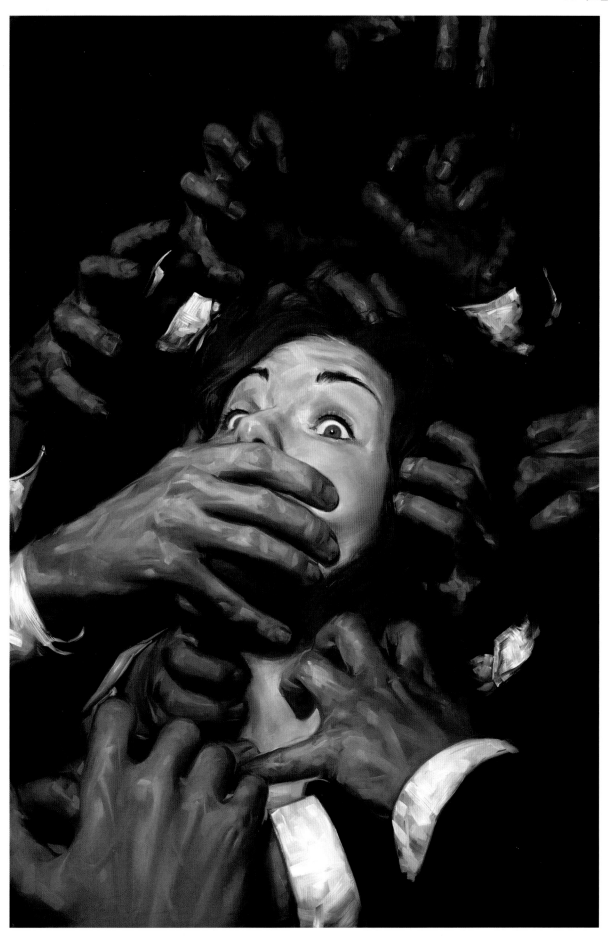

Taken © Dave Palumbo

Terrible Weakness

데이브 팔룸보(Dave Palumbo)
http://www.dvpalumbo.com | dave@dvpalumbo.com

이 작품에서 나는 일련의 복잡하고 미묘한 감정을 보여주려 했고 결과적으로 이야기의 특정한 순간보다는 분위기와 톤이 강조되었다. 이 그림은 오페라풍의 요소가 더해진 멜로드라마적인 이미지다. 두 인물의 상호작용에서 우리는 슬픔과 사랑(혹은 단순한 미혹?), 후회, 연약함을 느낀다.

이 장면은 잔인한 사건이 벌어진 직후임이 분명하다. 그림의 메시지는 극적으로 다른 반응을 보이는 두 인물의 대비를 통해 주로 전달된다. 영적 존재인 여자는 모습이 절반밖에 보이지 않는다. 그녀는 분명 평범한 인간이 아니고 아마 유령이나 악마일 것이다. 반면에 남자는 확실히 현실에 존재하며 어깨를 펴고 발을 땅에 디디고 있다.

남자는 빛 한가운데 있어서 마치 무대에 서 있는 듯하다. 그의 몸짓과 표정은 그가 슬픔과 상실감에 사로잡혀 있음을 말해준다. 피 묻은 한 손은 여전히 칼을 쥐고 있고, 펼쳐진 다른 손은 방금 일어난 일을 되돌리지 못하는 무력감을 표현한다.

남자는 턱을 들어 올려 목을 노출하고 있는데, 이 포즈는 그림에서 연약함과 고통을 보여주는 제스처로 자주 사용된다.

대조적으로 여자는 걱정이나 염려하는 기미 없이 평화롭고 고요해 보인다. 한 손은 남자의 머리 위에 얹고, 다른 손은 가슴을 덮은 채로 남자를 부드럽게 안고 있다. 이를 통해 그를 향한 그녀의 사랑이 무조건적이며, 그녀가 그의 고통을 달랠 뿐만 아니라 그를 지켜준다는 점을 알 수 있다. 그러나 그녀의 위로에도 불구하고 남자는 이를 알지 못한 채 절망에 빠져 있는 듯 보인다.

그 밖에 채도가 낮은 색과 황량한 공간, 낮은 시점이 이 장면의 드라마를 강화한다.

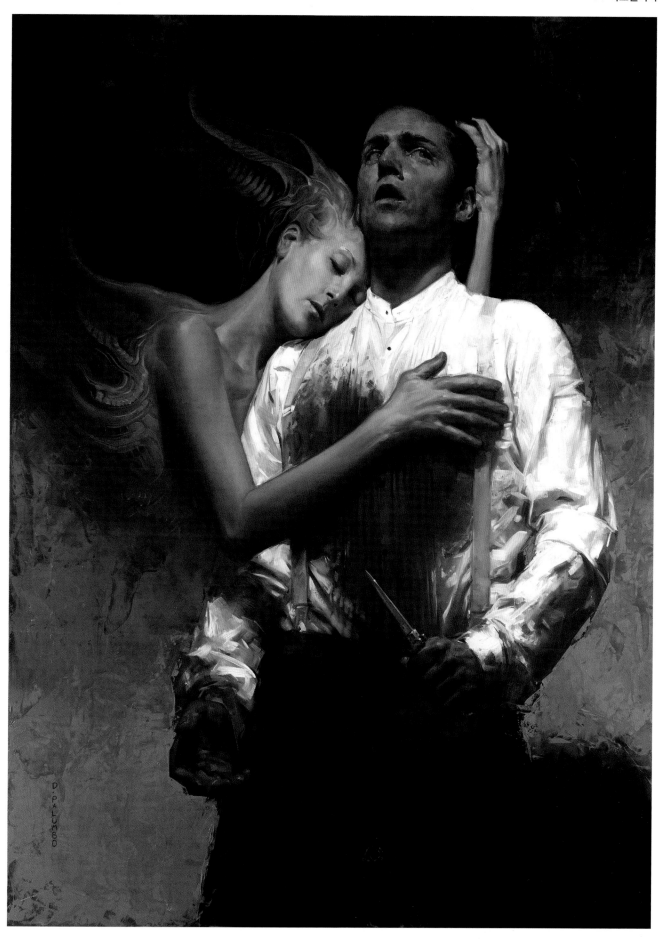

Terrible Weakness © Dave Palumbo

Jack the Ripper

데이브 팔룸보(Dave Palumbo)
http://www.dvpalumbo.com | dave@dvpalumbo.com

이 그림은 〈잭 더 리퍼〉 이야기의 삽화로 제작되었다. 나는 이야기에 관련된 강렬한 감정 중에 위험과 공포, 긴장을 모두 보여줘야 했다. 그리고 무엇보다 미스터리한 느낌이 전달되기를 원해서 짙은 어둠이 그림을 지배하도록 했다. 잭 더 리퍼는 역사상 가장 유명한 연쇄 살인범이지만 신원은 밝혀지지 않았다. 그렇기 때문에 그를 실루엣으로 묘사하거나 다른 방법으로 숨겨야 했다. 나는 우선 망토를 입고 모자를 쓴 빅토리아 시대의 남자를 그린 뒤 바깥쪽으로 그림을 그려갔다.

어두운 인물은 눈길을 끌 수 있는 디테일과 명암대비가 없기 때문에 초점 포인트로 잘 사용되지 않는다. 하지만 나는 남자를 화면 중앙에 놓고 그 뒤에 광원을 배치했다. 이는 강력한 명암대비를 이루는 실루엣을 만들었고, 인물의 모습은 감추면서 주위 환경은 명확하게 보일 수 있게 했다.

전체적인 장면은 매우 어둡고, 사용된 색은 창백한 연두빛의 희미한 가로등 불빛을 연상시킨다. 대부분의 경우 색은 매우 암울하다.

우리는 피해자와 같은 눈높이에서 전경의 발 너머로 어두운 인물을 올려다본다.

머리 위의 벽돌 아치는 인물 주위에 테두리를 형성하며 그를 초점 포인트로 강조하고, 우리는 벽돌 벽에 둘러싸여 갇혀 있는 느낌이 든다. 남자는 입구에 서 있지만 빠져나갈 곳은 분명하지 않다. 그림의 하단에는 연약함의 상징인 맨발이 아치가 만드는 테두리를 깨트리며 가로놓여 있다.

가장 중요한 이야기적 요소는 인물의 실루엣에서 불쑥 나와 있는 칼이다. 이것은 크고 기본적인 상징과 테마이다. 발은 살인 사건이 일어났음을 알려주고 칼은 그것을 들고 있는 인물에게 혐의가 있음을 알려준다. 그 이상 확실히 알 수 있는 것은 거의 없다.

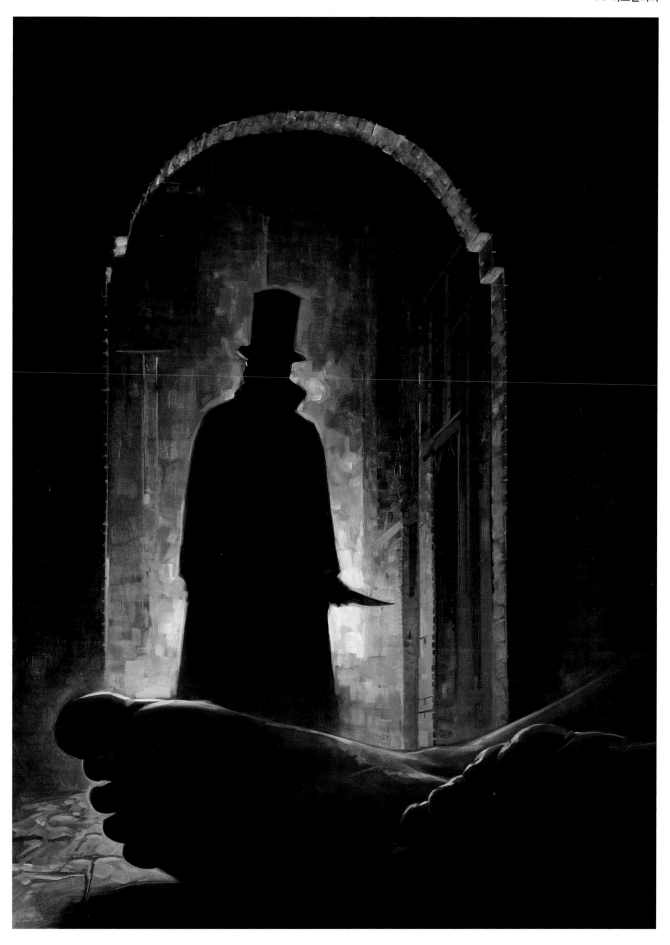

Jack the Ripper © Dave Palumbo

Baba Yaga

염민혁(Min Yum)
http://www.minart.net | minyum@gmail.com

나는 이 작품에서 소녀의 연약함을 묘사하기 위해 색과 빛을 활용하여 마녀(혹은 '침략자')의 영향력을 강조하고 사악한 존재감을 부각했다.

스포트라이트를 사용했기 때문에 배경의 나무 위로 짙은 그림자가 생긴다. 색은 대체로 따뜻한 톤이지만 마녀의 피부색은 예외다. 마녀의 피부를 눈에 띄게 해야 그녀의 특징이 강조되기 때문이다.

초기의 스케치에서는 소녀 없이 마녀만 재해석하려 했다. 하지만 동화를 읽고 나서 둘 사이에 대비되는 악과 선, 악의와 연약함의 관계를 어떻게든 표현해야겠다고 생각했다. 이를 가장 분명하게 보여주는 장면으로 무기력한 소녀를 압도하는 마녀를 택한 것이다.

따라서 자연스레 마녀가 그림을 지배하게 되었다. 마녀는 포식자처럼 등을 구부리고 소녀를 향해 다가간다. 구성적으로 마녀가 화면 대부분을 차지하고, 소녀는 오른쪽 구석에 있어서 더욱 연약해 보인다. 또한 평면적인 나무로 채워진 단순한 배경은 마녀의 둥근 자세 및 그림자와 대비된다.

마녀의 해부학적인 구조는 의도적으로 과장되어 마녀를 인간이 아닌 다른 생명체로 보이게 한다. 비정상적으로 긴 팔다리와 진주 같은 피부는 마녀가 밤의 존재임을 보여준다. 근육과 피부의 윤곽은 소녀의 부드럽고 연약한 팔다리에 비해 훨씬 더 짐승 같다. 이런 특징들 역시 둘 사이의 대비를 뚜렷하게 하는 데 기여한다.

마녀는 이목구비가 매 같으며 창백하게 미소를 짓고 있다. 그리고 마치 음식을 가지고 노는 포식자처럼 손으로 소녀의 머리칼을 만지작거린다. 마녀의 머리카락은 소녀에게로 늘어뜨려져 있는데, 마치 소녀가 자포자기하도록 홀리

는 것처럼 보인다.

나는 이 장면에서 마녀가 편안해 보이길 바랐다. 여기서 마녀는 절구를 타고 날아와 자신의 제물을 관찰하기 위해 이제 막 멈춰서고 있으므로 움직임이 느껴진다. 반면 소녀는 마녀에 비해 정적이고 순종적이므로 이 동화에서 중요한 무력한 분위기를 끌어올린다.

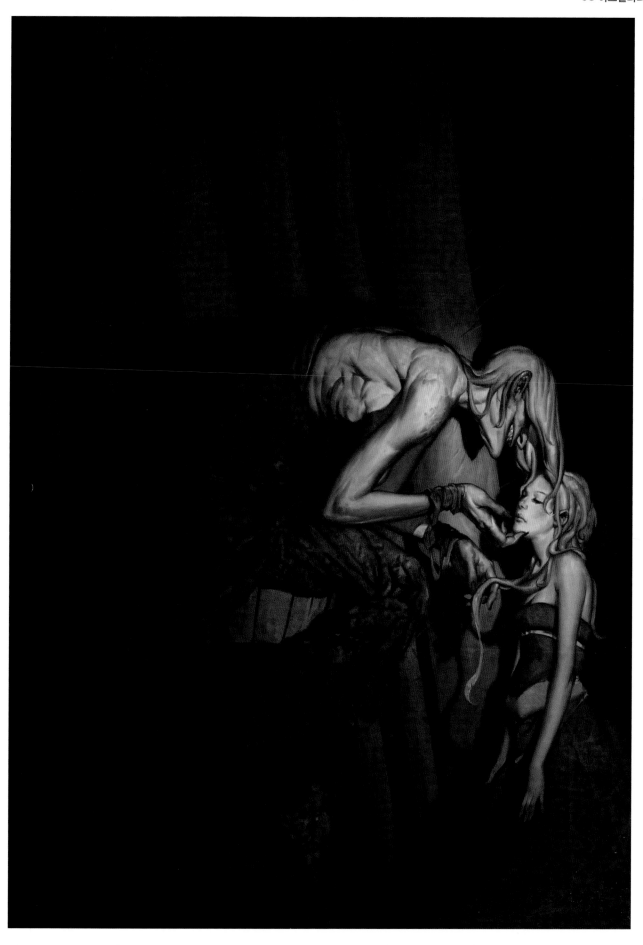

Baba Yaga © Min Yum

Protection

토니 코그델(Toni Cogdell)
http://www.toni-art.co.uk | toni@toni-art.co.uk

이 작품은 실물보다 크게 그려졌고 높이가 150센티미터라서 물리적으로 보는 이보다 크다. 나는 큰 캔버스에 인체를 꽉 차게 그려서 보는 이를 그림 속 여자와 밀접한 공간에 있게 했다. 우리는 웅크리고 있는 인물과 매우 가까운 거리에 있지만 그녀의 방어적인 포즈로 인해 거리감을 느낀다.

여자는 팔로 다리를 감싸고 무릎에 코를 댄 채 자신을 안으로 끌어당기는 포즈로 시선을 끄는 긴장감을 만들어낸다. 보는 이는 물리적으로는 인물과 가까이 있지만 표면 아래의 미스터리에는 다가가지 못한다.

빛과 어둠의 극명한 대조는 인물의 형태를 부각하고 이러한 간극을 더욱 넓힌다. 어두운 배경은 마치 망토처럼 인물을 감싸지만 얼굴과 몸의 일부는 빛 안에 있고, 하이라이트는 여자를 캔버스 밖으로 끌어내 보는 이에게 가까워지게 한다. 이런 대비가 만드는 긴장 속에서 보는 이는 물리적인 것과 감정적인 것, 빛과 어둠 사이의 어딘가에 위치하게 된다.

여자의 눈과 시선은 그림에서 중요한 부분이며 많은 긴장이 여기서 비롯된다. 그녀는 우리의 존재를 알지 못한 채 우리의 눈을 피해 캔버스 너머를 바라보고 있다. 분명히 자신의 생각에 사로잡혀 있는 듯 보이는 여자의 날카롭게 한 곳을 응시하는 눈은 감정적인 분위기에 긴장을 더한다.

여자는 꿈꾸듯이 생각과 기억을 더듬는 것이 아니라 감정이나 상황에 반응하고 있다. 인간의 몸은 자신만의 언어로 감정을 전달한다.

차분한 색과 하이라이트, 어두운 톤은 다른 해석의 여지없이 명확하다. 다만 인간에게 익숙하고 자연스러운 포즈가 보는 이 앞에 날것의 감정을 펼쳐놓는다. 여기엔 불안한 그 무엇도 없다. 단지 생각하고 이해하고 알고 싶을 뿐이다.

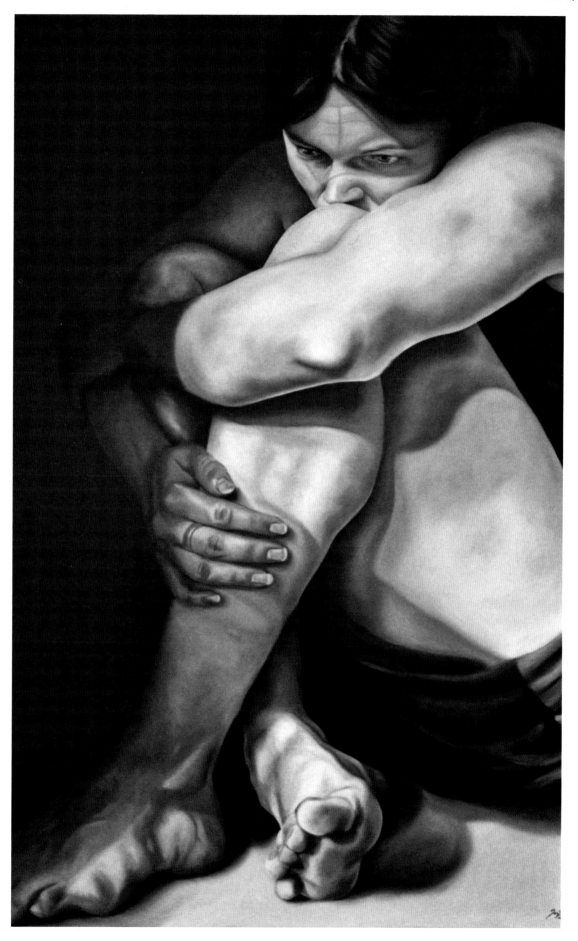

Protection © Toni Cogdell

Heartlines

토니 코그델(Toni Cogdell)
http://www.toni-art.co.uk | toni@toni-art.co.uk

우리가 무엇을 어떻게 사랑하는지는 우리 자신을 정의하고 존재하게 한다. 이 작품은 색과 형태가 한 겹 벗겨진 날것의 느낌을 준다. 그리고 층이 벗겨진 아래로 인물의 일부를 살짝 드러낸다.

질감이 느껴지고 차분한 톤의 배경은 화면의 절반을 차지하는 인물의 옆얼굴과 대비되는데, 이것은 외부 세계와 내부 세계의 분리를 암시한다. 여기서 사랑의 이끌림은 사랑의 우울과 만난다.

얼굴은 사실적이기보다는 회화적으로 묘사되어 인물의 이목구비와 물리적인 속성에 주의를 빼앗기지 않고 내면을 볼 수 있을 듯한 느낌을 준다. 또한 얼굴은 흐릿한 색과 붓 자국 속으로 점차 사라지는데, 이는 정서적인 공간의 느낌을 강화하는 데 도움이 된다.

얼굴의 윗부분은 강한 빛을 받지만 어둠 속에 있는 눈은 눈 주위에 반사되는 희미한 빛만 받는다. 그 때문에 여자의 시선과 바라보는 행동, 표면 아래의 생각에 무게가 실린다.

인물의 주변은 여러 층의 질감으로 이루어져 있다. 여러 겹의 물감 층 사이로 보이는 붓 자국들이 부드러운 땅에 남은 자국처럼 불분명한 인상을 남기고 기억의 잔재를 떠올리게 한다.

즉흥적인 위치에 칠해진 색은 캔버스에서 도드라진다. 나머지 부분과 매우 다른 색이 칠해진 이 두 부분은 어쩐지 두 개의 섬이나 두 사람을 형상하는 듯 보인다. 마치 하나의 외로움이 다른 외로움을 알아채고 다가가는 듯한 인상을 준다.

물감을 칠할 때 이런 의미를 의도하지는 않았지만 그림에 또 다른 이야기가 있으면 보는 이를 그림 안에 끌어들이는 데 도움이 된다.

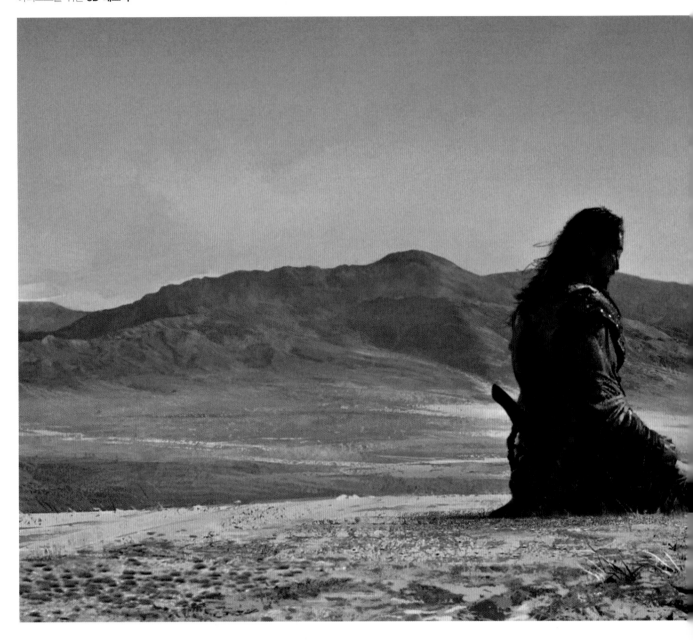

이 작품에서 나는 몽골처럼 광대한 풍경을 배경으로 무사가 집으로 돌아가고 있는 장면을 상상했다. 화면의 프레임을 결정하는 일은 그림에 얼마나 많은 내용을 집어넣을지에 영향을 미치므로 중요한 과정이다. 나는 평원의 광대함과 하늘의 깊이를 보여주면서 인물도 놓치고 싶지 않았다. 그래서 수평면이 넓은 풍경화 포맷을 택해 파노라마 뷰를 표현하는 동시에 인물을 크게 그려 디테일하게 묘사했다.

특정한 분위기를 묘사할 때는 빛과 색이 모두 중요한 요소다. 여기서는 밝은 햇빛과 맑고 푸른 하늘이 평화와 조화를 표현한다. 몽골 같은 지역의 평원은 일몰이나 새벽을 제외하면 색이 풍부하지 않다. 나는 디테일을 최소한으로 유지하고 가장 좋은 명암의 형태를 찾는 데 집중했다.

Homeland

레오니드 코지엔코(Leonid Kozienko)
http://agnidevi.deviantart.com | leo@leoartz.com

하늘의 파란색은 지평선 근처로 갈수록 미묘하게 변하며 대기의 두께를 보여준다. 이 파란색은 멀리 있는 산의 명암에도 영향을 미친다. 빛은 하늘 둘레로 조명이 설치된 것처럼 내리쬐므로 그림자가 지지 않고 그늘이나 어두운 부분의 디테일까지 보인다.

나는 풍경을 그려가면서 인물도 다듬었다. 인물의 포즈는 그 자체로 이야기를 들려준다. 머리와 손을 어떻게 놓는지, 몸을 얼마나 기울이는지 등을 통해 감정을 불러일으킬 수 있다. 사람들이 다양한 사물이나 사건에 어떻게 반응하는지 관찰하면 몸짓언

어에 대해 알 수 있을 것이다.

인물의 외양을 평면적으로 만드는 단추나 바늘땀 등은 그리지 않았다. 그렇지만 옷이 느슨해지고 조여지는 부분들은 묘사했다. 하늘의 새와 머리카락, 풀은 그림의 전체적인 평온함에 움직임을 더한다.

Homeland © Leonid Kozienko

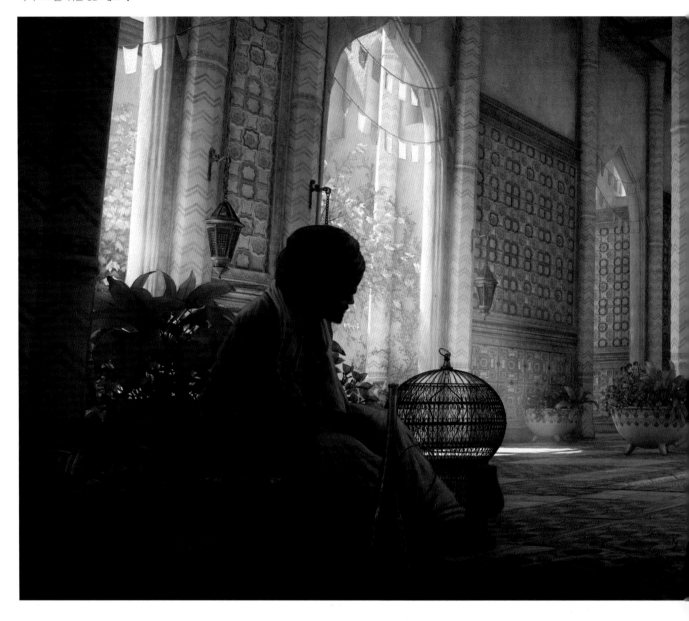

나는 여러 자료를 수집하다가 오리엔탈리즘 및 장 레옹 제롬 같은 작가들에게 영감을 얻었다. 그런 스타일의 작품을 그리기로 하고, 하렘을 테마로 차분하고 따뜻하고 평화로우며 행복한 분위기를 표현했다. 여기에 노란색과 황토색, 빨간색 등 따뜻한 색을 사용하여 먼지가 부유하며 따뜻한 공기의 느낌을 강조했다.

빛의 경우, 한낮을 표현하고 싶어서 왼쪽 높은 곳에 태양을 배치했다. 태양은 바닥을 비출 뿐만 아니라 먼지를 통해 보이는 햇살이 높은 천장 때문에 생긴 크고 빈 공간에 리듬을 더한다. 또한 빛의 방향은 이미지를 읽는 방향과 같고 우리의 눈을 중

Le Bain

이브 버틀레트(Eve Berthelette)
http://muskol.cgsociety.org | eve.berthelette@hotmail.com

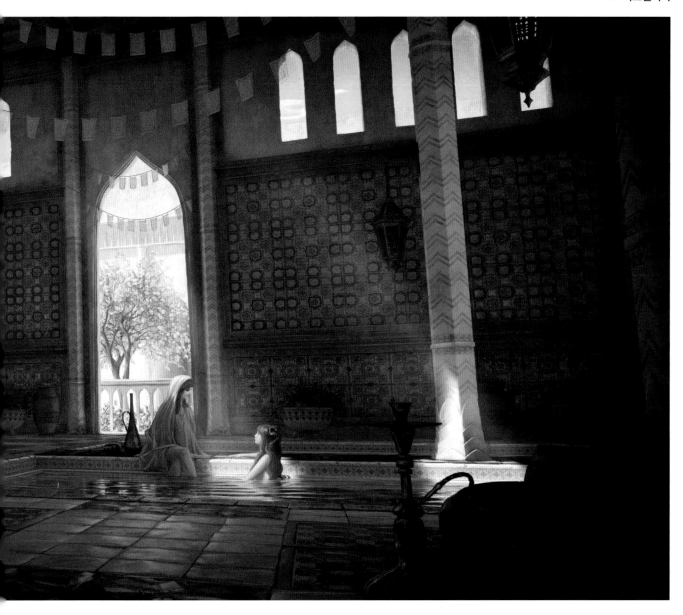

앙에 있는 인물에게로 이끈다.

구성적인 측면에서는 왼쪽 전경에 위치한 인물이 중앙의 인물들을 바라봄으로
써 보는 이의 시선을 같은 방향으로 이동하게 한다. 전경의 인물은 배경과 분
리되어 알아보기 쉽다. 하지만 나머지 두 인물은 훨씬 더 배경과 어우러지고
멀리 있기 때문에 명암대비가 약하고 채도가 낮다.

모든 인물은 매우 편안한 상태다. 남자는 주의 깊게 보초를 서고 있는데 아마
도 환관일 것이다. 두 여자는 남자에게 전혀 관심을 두지 않은 채 대화를 나누
며 목욕을 즐기고 있다. 공기는 멈춰 있고 시간은 천천히 간다.

시점이 아주 낮은 곳에 위치하므로 공간의 웅장함이 과장되고, 보는 이도 장
면의 일부가 된다.

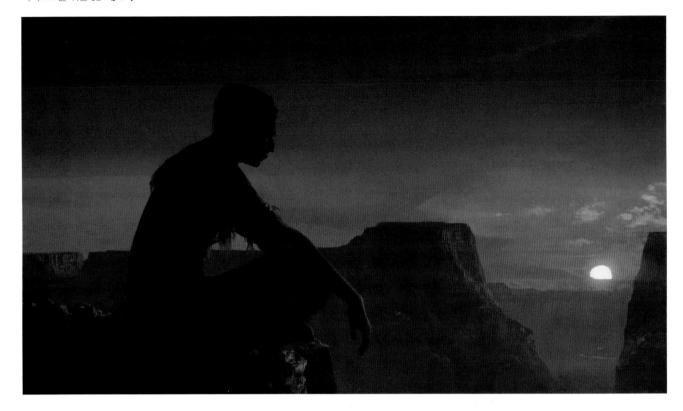

Indian Summer

레오니드 코지엔코(Leonid Kozienko)
http://agnidevi.deviantart.com | leo@leoartz.com

인간과 자연은 모두 묘사하기에 흥미로운 주제다. 이 두 가지를 결합하면 넓은 스펙트럼의 감정을 표현하며 끝없는 이야기를 전달할 수 있다. 인간과 자연이 함께 등장할 때 인간은 지엽적인 요소로서 풍경의 크기와 비교될 때도 있고 주된 초점이 될 때도 있다.

이 작품에서는 인물이 주를 이루고 평원과 바위가 이를 뒷받침한다. 인물은 석양을 배경으로 중앙에서 벗어난 위치에 있다. 나는 구성적인 측면에서 대상의 크기뿐만 아니라 색도 대비를 이루도록 했다(어두운 인물이 밝고 따스한 햇살과 대비된다). 풍경화에서는 전경, 중경, 배경이 나뉘므로 깊이감을 주기가 쉽다. 여기서는 인물이 가장 앞에 있고 그 뒤로 여러 겹의 바위가 있으며 가장 뒤에 하늘이 있다.

깊이감을 주고 시각적인 대비를 만드는 또 다른 방법은 묘사의 질이나 디테일한 정도를 다르게 하는 것이다. 이 작품에서는 윤곽은 정교하지만 안쪽은 잘 알아볼 수 없게 인물을 간략히 묘사했다. 그 너머의 바위는 질감이 느껴지도록 정교하게 묘사하고, 다시 가장 뒤의 하늘은 단순하게 그러데이션으로 표현하면서 구름은 반쯤 추상화했다. 이런 다양함은 단조로움을 깨트리고 미묘한 방식으로 시각적인 리듬을 만든다.

우리는 다른 이의 표정에서 많은 정보를 읽어낸다. 그래서 나는 인물의 얼굴이 슬프기보다는 평온해 보이도록 신경을 많이 썼다. 손과 다리의 위치도 거의 명상을 하듯 편안한 상태임을 알려준다. 여기서 나는 인물의 디테일을 많이 생략하는 대신 실루엣에 집중했다. 인물이 바위와 어떻게 연결되는지 보라. 어두운 부분에서는 특히 모든 것을 묘사할 필요가 없다. 보는 이가 상상력을 발휘하도록 두라.

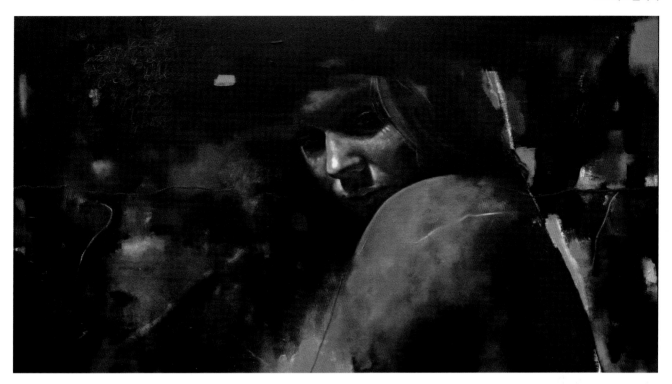

Between the Lines

토니 코그델(Toni Cogdell)

http://www.toni-art.co.uk | toni@toni-art.co.uk

넓은 캔버스에 인물이 외롭게 그려져 있다. 여자는 생각에 잠겨 있고 자신을 보호하는 듯 어깨를 움츠리고 있다. 이 작품은 한 사람과 그의 내면 사이의 대화를 탐구한다. 이 그림을 그릴 때 가장 중요하게 떠오른 감정은 연약함이었다. 이것은 아마 내면을 들여다볼 때 자연스레 마주하는 감정일 것이다.

인물을 캔버스 중앙에 배치하고 주위의 넓은 공간에는 물감을 여러 겹 칠했는데 이는 몇 주 혹은 몇 달이 걸릴 수도 있는 작업이었다. 인물을 중심에 둔 구도는 그가 홀로 있음을 강조한다. 그녀는 외로움에 빠져 있는 것일 수도 있고 아니면 그저 홀로 생각에 잠긴 것일 수도 있다. 연약한 느낌은 인물의 자세에서 나오는데, 그녀는 공간 속에 홀로 있으면서 우리로 하여금 그 너머에서 무슨 일이 일어나고 있는지 질문하게 한다.

인물은 자신을 보호하는 듯 보는 이로부터 등을 돌리고 경계하는 자세를 취하고 있다. 한껏 움츠린 어깨는 그녀가 위안을 찾고 있음을 알려준다. 또한 아래를 바라보는 포즈는 그녀가 확신이 없고 예민하며 어둠 속에서 발견한 것에 의문을 품고 있음을 보여준다.

인물 주변은 어두운 색이 주를 이루지만 여자의 얼굴에는 밝고 강한 흰색의 하이라이트가 있다. 이것은 네거티브와 포지티브, 억압과 이해 사이의 복잡한 상호작용을 보여준다. 하지만 여자의 눈은 어둠 속에 있고, 나는 이런 내면을 향한 시선을 통해 보는 이도 연약한 내면을 들여다보길 바란다.

그림을 그리는 동안 나는 특정한 분위기를 포착하려 하지만 그림을 그리는 과정은 열려 있고 직관적이다. 이 작품에서는 생각, 기억, 희망, 공포 등의 개념을 전달하고 캔버스 위에 표현하려고 노력했다. 이 모든 것을 통해 내가 바란 것은 생각하는 인간이 의미를 찾는다는 것이 무엇인지 알려주는 일종의 상징이었다.

Skull Girl

조르주 몬레알(Jorge Monreal)
http://cocoaspen.deviantart.com | ilustracionmonreal@gmail.com

카트리나는 멕시코에서 죽음을 상징하는 전형적인 이미지다. 죽은 자들의 날이 되면 멕시코 전역에서 이날을 기념하기 위해 그린 카트리나의 이미지를 흔히 볼 수 있다.

나는 그림을 그리기 시작할 때부터 밝고 선명한 색을 사용하고 싶지 않았다. 주로 어둡고 차가운 색을 사용해 카트리나의 어두운 본질을 담아내고 싶었다. 그래서 배경에는 따뜻한 갈색, 보라색, 빨간색 물감과 붉은빛이 도는 바니시를 사용했고, 인물에는 보라색에서 청록색까지 차가운 색을 사용했다.

구성적으로는 인물에 집중하게 하고 싶었다. 그래서 카트리나의 얼굴에서 멀어질수록 붓 자국은 일관성이 없어진다. 또한 직선과 수직선을 사용해 고요함을 나타내고 선명한 이미지에 집중할 수 있도록 배경에는 아무것도 그리지 않았다.

특히 중요하다고 생각한 부분과 얼굴의 디테일에 주의를 기울였다. 눈은 생명의 상징이므로 여기서는 카트리나의 눈을 가늘게 그려 도전적인 시선으로 만들었다.

나는 죽음을 조용한 순간으로 재현하고 싶었고 그런 느낌을 전달하기 위해 평면적인 원근법을 사용했다.

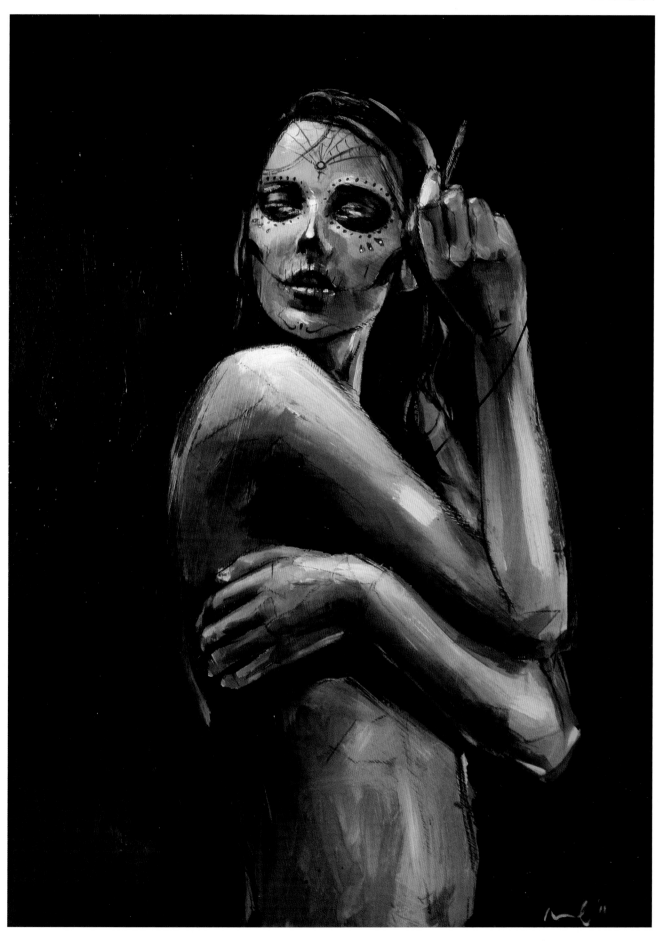

Blue Wish

조르주 몬레알(Jorge Monreal)
http://cocoaspen.deviantart.com | ilustracionmonreal@gmail.com

이 작품은 아침에 잠에서 깨어나고 있는 한 여성의 모습을 보여준다. 나는 인물은 따뜻한 색으로 칠하고, 배경은 차가운 색으로 칠해 여자의 모습을 쉽게 구별할 수 있도록 했다. 주광선이 들어오는 창문은 검은색으로 빠르게 그은 세 줄로 표현되어 있고, 이미지의 가장 안쪽(오른쪽 위)에 위치한다. 그림에서 가장 눈에 띄는 색은 여자의 가슴 주변에 사용된 강렬한 빨간색 하이라이트다.

구성적인 측면에서 중요하게 여긴 부분은 여자의 얼굴 표정이다. 그래서 팔과 머리카락을 비롯한 배경의 나머지 신체는 디테일하지 않게 표현했다. 전체적으로는 단축법을 사용하여 시각적 스트레스를 만들었다. 몸부림치고 있는 인물은 잠 못 들었던 지난밤의 열정을 느끼게 한다.

강렬한 감정을 전달하기 위해 기울어진 곡선을 각진 붓으로 거칠게 그렸다. 그리고 이를 통해 여자의 영혼도 표현하려 했다. 여자의 감은 눈과 벌린 입은 강렬함과 열정을 느끼게 하고 보는 이의 관심을 여자의 얼굴에 집중시킨다.

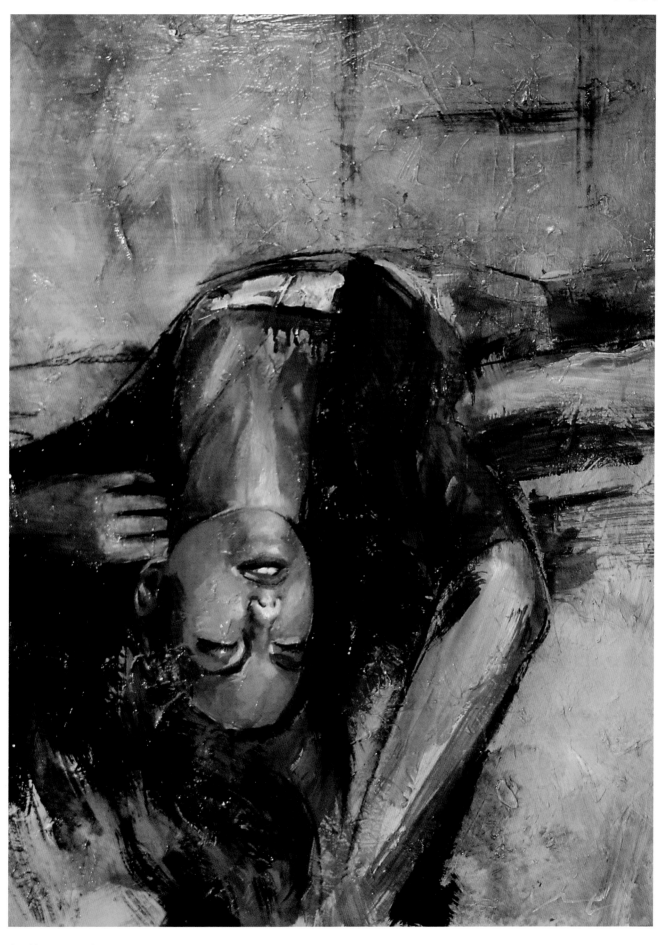

Ready to Release the Shackles

대니 오코너(Danny O'Connor)
http://docart.bigcartel.com | artbydoc@gmail.com

이 작품의 색은 그림을 그려가는 과정에서 자연스럽게 만들어졌다. 바탕에 노란 갈색과 중간톤의 색들을 칠한 뒤 계속해서 말리고 덧칠하는 과정을 반복하며 물감을 여러 겹 칠했다.

그런 다음 진한 검은색으로 음영을 표현하고 대강 스케치를 했다. 여기에 스프레이로 빨간색을 추가한 뒤 파란색과 보라색을 약간 가미하고 마지막으로 흰색 하이라이트를 더해 그림을 튀어나와 보이게 했다. 전반적인 빛과 색은 작품에 깊이감을 주고 보는 이를 그림 속으로 끌어들인다.

손으로 부드럽게 얼굴을 만지는 옆모습은 내가 좋아하는 포즈인데 부드러움과 약함을 보여준다.

이 작품에서 깊이감은 주로 물감을 층층이 덧칠해 그림을 쌓아올린 기법에서 나온다. 대비 역시 깊이감을 더하는 데 한몫을 한다. 예를 들어 날카로운 사선은 그 밑에 스프레이로 뿌린 물감과 붓으로 그린 스케치가 있기 때문에 더욱 강조된다.

이 작품은 추상적인 요소들 덕분에 전통적인 초상화와는 다른 새로운 관점에서 볼 수 있다.

힘차고 거칠게 휘갈긴 선 때문에 작품은 스케치 같은 느낌이 든다. 나는 이렇게 특징적인 작품을 그릴 때면 작품과 강하게 연결된 느낌을 갖곤 하는데, 마치 작품의 요소들이 기본 형태를 내보이고 어떻게 구성될지 알려주는 듯하다.

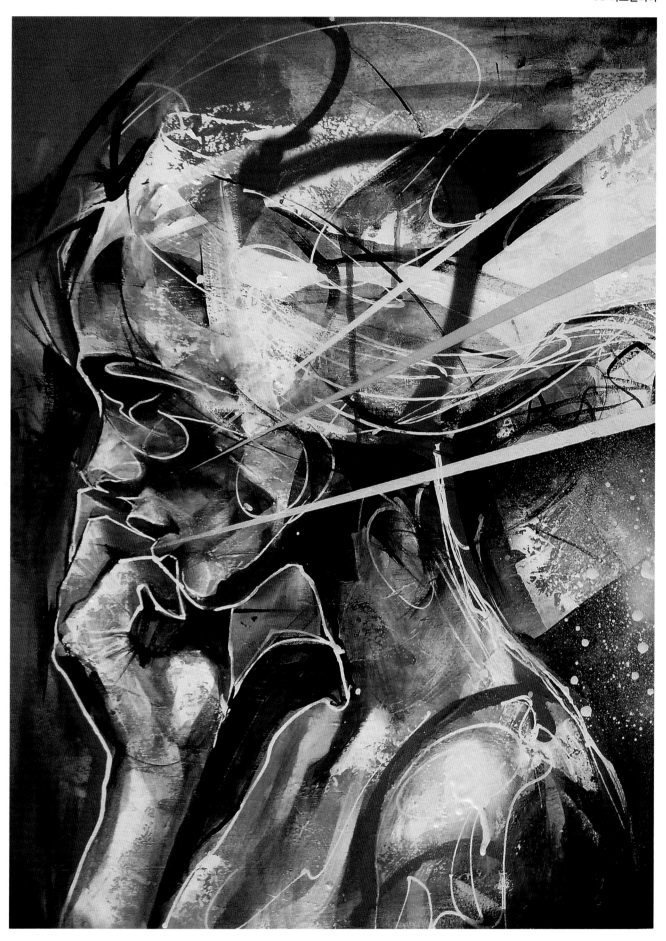

Ready to Release the Shackles © Danny O'Connor

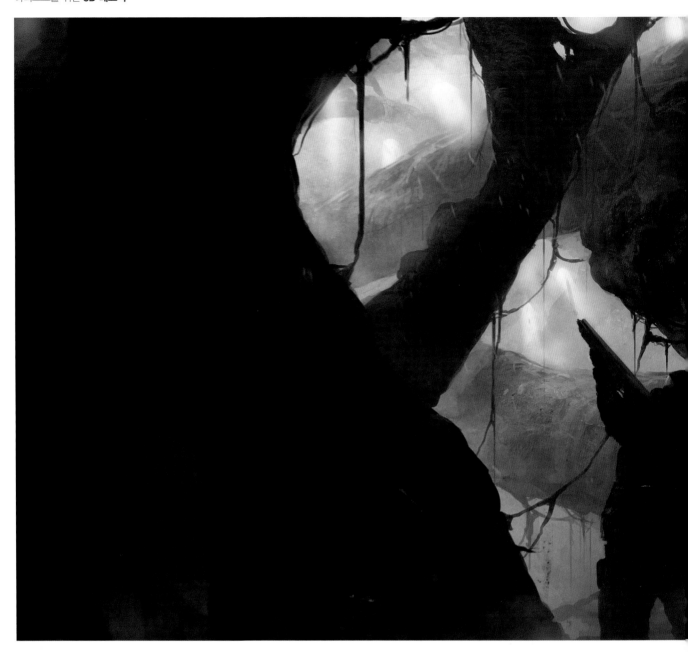

나는 시작부터 궁극적으로 영화의 한 장면처럼 보일 수 있을 만한 그림을 그리고 싶었다.

약간 올려다보는 카메라 앵글은 인물을 주목하게 하고 이미지에 미스터리를 더한다. 인물들은 화면 바깥쪽에 주의를 기울이고 있어서 경계하고 있다는 느낌을 준다.

인물이 보는 곳, 사물의 모양과 가리키는 방향 등은 보는 이가 본 것을 어떻게 해석할지에 큰 영향을 미치고 정해진 방식으로 그림을 보게 이끈다.

Extraction Point

가브리엘 위그렌(Gabriel Wigren**)**
http://gabrielwigren.deviantart.com | gabbe_4@hotmail.com

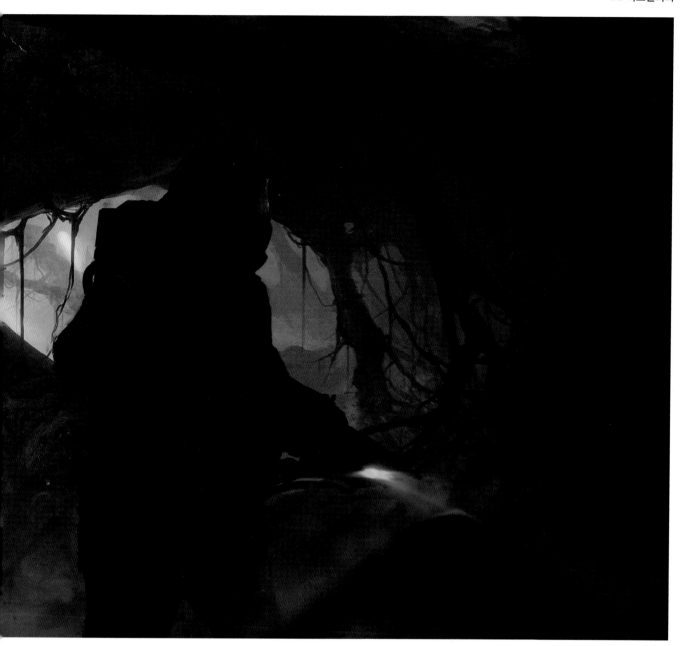

나는 인물들이 팀으로 보이길 원했는데, 예를 들어 그중 한 명의 포즈를 누군가 따라오지는 않는지 그룹의 뒤를 경계하는 것처럼 그렸다.

카메라 가까이에 어떤 작은 물체를 배치해서 그림의 긴장감과 깊이감을 높였다. 또한 수평선이 화면 아래에 있기 때문에 인물들이 어디에 서 있는지 정확히 알 수 없으므로 안개를 추가하여 인물들 사이를 분리하고 공간을 만들었다.

이 그림은 거의 단색조라서 지루할 수 있다. 그래서 오른쪽 아래에 파란색 불빛을 추가하여 지루한 인상을 깨뜨리고 다양함을 더했다. 여기에 낯선 늪지대의 크기를 어렴풋이 알려주기 위해 위쪽에서 빛이 들어오게 했다. 이 빛은 그림에 명암대비를 더해주고 규모를 느끼게 한다.

Acres

세바스티앙 차야(Sebastien Czaja)
http://sebastienczaja.unblog.fr | czajasebastien@yahoo.fr

먼저 일명 스파스(Sparth)로 활동하는 니콜라스 부비에게 감사를 표한다. 그의 컨셉아트가 없었다면 나는 절대로 이런 이미지를 그릴 수 없었을 것이다. 스파스의 작품은 테마, 스타일, 구성 등이 다양해서 나에게 지속적인 영감을 준다.

이 그림에는 해석해야 하는 추상적인 부분이 많아서 나는 우선 모델링에 도움을 얻기 위해 인터넷으로 에이커스 마을에 관한 참고자료를 수집했다. 좋은 자료가 있으면 디테일하고 사실적인 장면을 그릴 수 있으므로 그림의 신빙성을 높일 수 있다.

그림에서 바닥을 보면 입체감 있게 그린 돌이 그림을 좀 더 사실적으로 보이게 한다. 또한 건물과 바닥에 사용된 파란색과 녹색은 차갑고 온기가 없는 분위기를 표현한다. 하늘과 물웅덩이에는 보색인 주황색이 사용되어 미적으로 만족스러운 조화가 이루어진다.

왼쪽에 배치한 주광선은 빛과 어둠의 균형을 잡아준다. 렘브란트의 작품을 참고하면 빛의 작용에 대해 잘 알 수 있다. 빛은 관찰자보다 뒤에서 비추면 입체감이 없는 평면적인 그림이 되므로 적절하지 않다. 나는 여기서 그림자를 만드는 직사광을 사용하여 그림에 모호한 부분을 만들었다. 또한 빛과 그림자를 색으로 표현하여 사진과는 다른 회화적인 느낌을 가져왔다. 빛을 높은 곳에 배치하여 어두운 부분에서도 입체감이 느껴지게 했다.

나는 전체적으로 차갑고 냉정한 느낌을 줄이기 위해 포토샵으로 일부분을 수정했다.

구성을 이루는 중요한 선 중 하나가 소실점으로 향하므로 도시의 깊이가 강조된다. 화면은 좁은 거리에 있는 느낌이 강조되도록 의도적으로 구성되었다. 전체 작품은 퍼즐 같은 느낌으로 모든 퍼즐 조각이 있어야 그림이 완성된다.

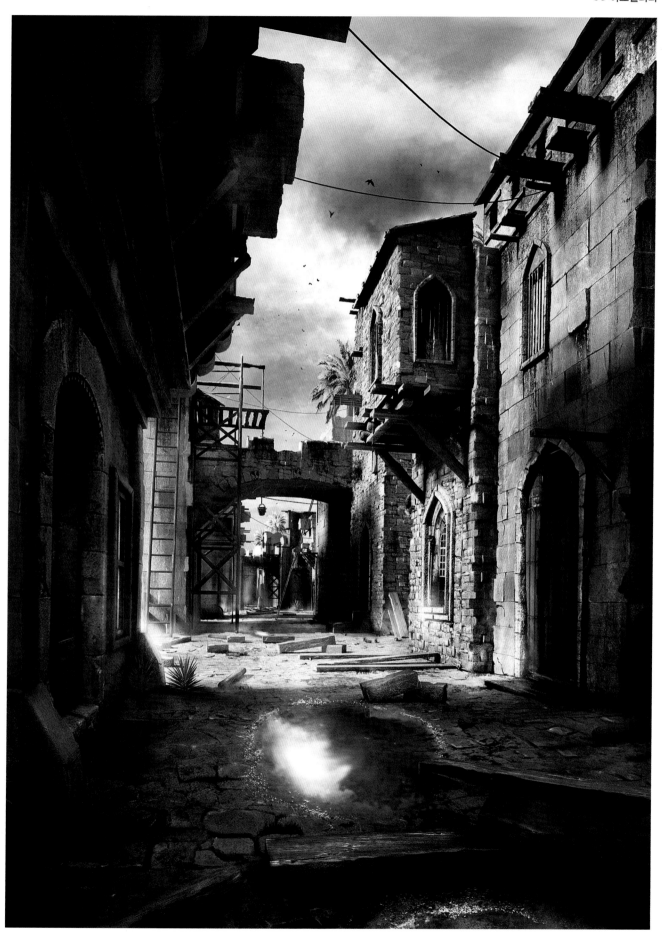

Acres © Sebastien Czaja

Stone Pit

시 야오(Shi Yao)
http://www.lifang-cg.com | shiao_xx@msn.com

이 이미지는 유명한 비디오 게임 '어쌔신 크리드(Assassin's Creed)'에서 영감을 받았는데, 이 게임은 특히 사실적인 배경이 인상적이다. 게임을 보면 마치 장면 속을 걸으며 돌을 만지고 바람의 소리를 듣고 따뜻한 햇살과 정서를 느낄 수 있을 듯하다. 나는 여기에 영감을 받아 정서를 표현하는 장면을 그렸다. 이 그림의 배경은 해질녘으로 주황색을 사용하여 시간대를 나타냈다. 하늘과 그림자에는 보라색에 가까운 색을 사용했는데, 나는 이런 색이 도전적이라고 생각되어 사용해보고 결과를 보고 싶었다.

장면의 조직과 구성은 게임에서 영감을 받았지만 그것을 바탕으로 수정을 했다. 특히 사물 간의 거리를 조정해야 했다. 각각의 사물이 서로 연결되므로 유형과 기능이 동일한 사물들을 함께 배치했다.

나는 고요하고 약간 신비로운 분위기를 만들고 싶었다. 장면 안에 사람은 없지만 여기저기에서 인간 활동의 흔적을 찾을 수 있다. 이런 방식은 사람들의 궁금증을 자아낸다. 관람객이 그림 속에서 인간 활동의 흔적을 찾으며 분위기에 취하길 바란다.

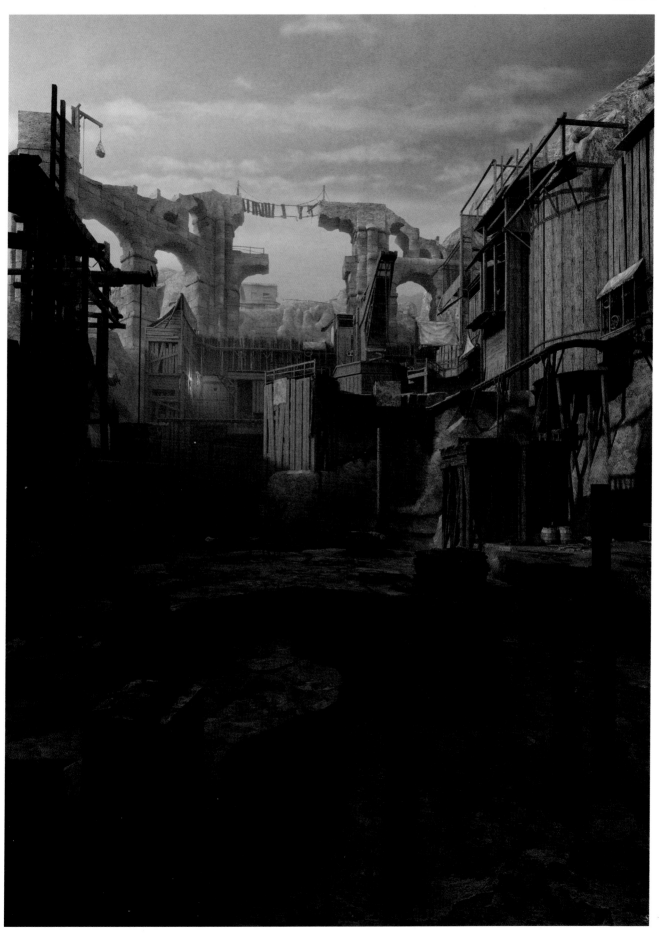

Stone Pit © Shi Yao

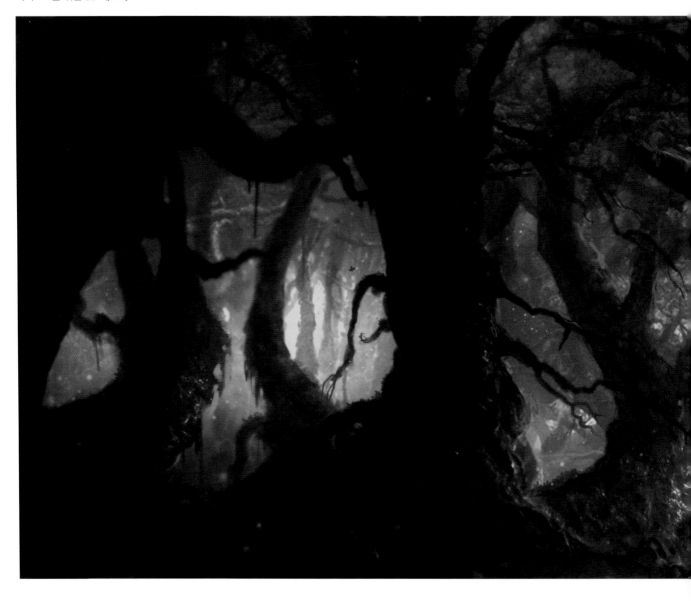

The Pagans' Forest

알렉산드루 네고이타(Alexandru Negoita)
http://dominus.cgsociety.org | dominuzzz@yahoo.com

나는 게임 '시프(Thief)'의 열혈 팬이다. 이 그림은 그 게임의 멋진 레벨들 중 하나에서 영감을 받았다.

나는 게임 주인공인 개럿이 덩굴과 이끼, 나무 등 여러 식물이 뒤덮인 어둡고 음울하고 폐쇄적인 숲에서 길을 찾는 모습을 묘사하고 싶었다. 특히 굵게 자란 나무들 때문에 빛이 잘 들어오지 않아서 거의 늪지대처럼 습하고 위협적인 장소를 그리고 싶었다. 이곳에 살고 있는 사람들인 페이건은 오래된 마법의 숲과 일종의 공생 관계를 이룬다. 고대의 오래된 나무들은 살아 움직일 것 같아서 이 주변에서는 안심할 수 없다.

나는 간단한 스케치를 통해 구도가 괜찮은지 확인

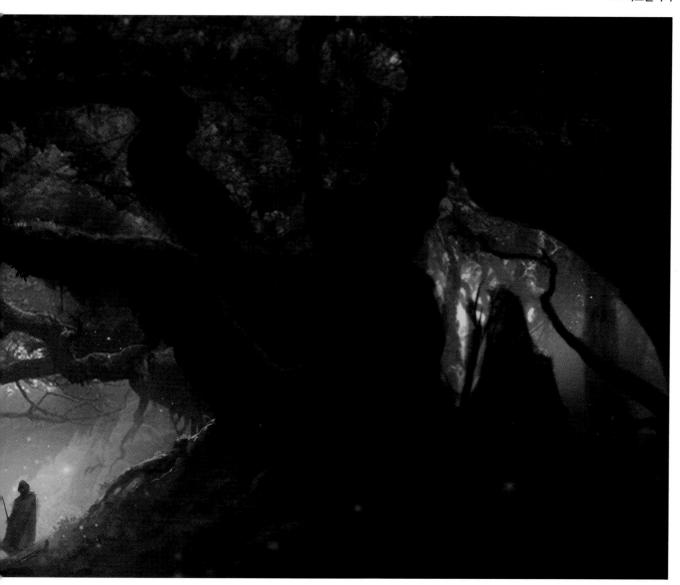

한 다음 기묘하게 자라는 나무의 형태를 흑백으로 그렸다. 채색을 하면서 모양
을 다듬자 형태가 알아볼 수 있게 드러나기 시작했다. 원하는 분위기를 만드는
데에는 빛과 색이 모두 중요한데, 여기서는 늪지대 같은 녹색을 사용하여 숲의
두터운 대기를 묘사했다. 그리고 대부분의 시간을 디테일을 그리는 데 할애하
며 만족스러울 때까지 계속 수정했다.

최종 그림에서는 분위기와 그래픽, 이야기적인 요소가 모두 어우러진다. 결국
나는 미스터리, 놀라움, 거대함, 마법, 미지의 느낌을 불러일으켜 보는 이의 상
상력을 자극하고, 이 장면에 대해 더 많이 알고 싶어 하도록 만들고 싶었다.

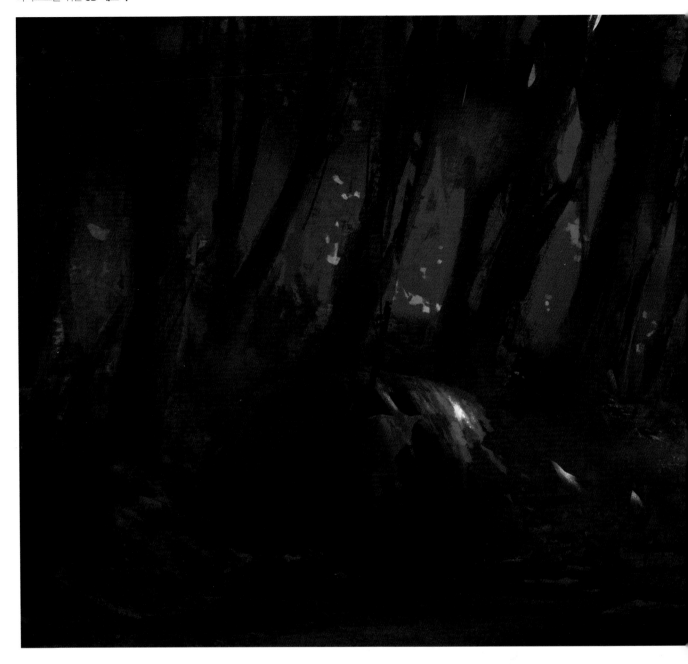

잠시 다른 곳을 경험할 수 있게 하는 흥미로운 이 야기를 좋아하지 않는 사람이 어디 있겠는가? 자 신이 좋아하는 스타일로 직접 만든 이야기라면 더 욱 그렇다. 이 그림에는 한참 전에 추락한 것이 분 명한 비행기가 등장한다. 비행기는 왜 추락했을 까? 무엇을 운반하고 있었을까? 격추되었을까? 내부 소행일까? 방해공작일까? 태양과 나무는 알 고 있겠지만 말하지 않을 것이다.

나는 그림의 요소들을 삼각형으로 배치하고, 비행 기 잔해로부터 멀리 떨어진 곳에서 빛나는 태양을

Jungle

티투스 런터(Titus Lunter)
http://www.tituslunter.com | titus.lunter@gmail.com

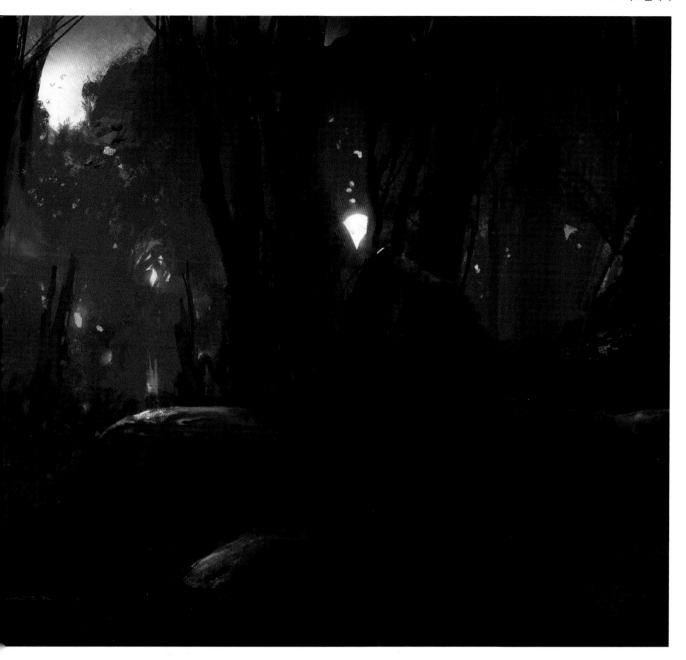

역삼각형으로 그렸다. 나무들은 상당히 어둡고 육중하며 구성적으로도 단순하다. 반면 비행기 잔해는 좀 더 정교한 만큼 구성도 복잡하다.

이 이미지는 좀 기묘하다. 흥미로운 사건은 예전에 일어났고 이제 볼만한 것은 그리 없다. 그럼에도 분위기만으로 보는 이를 끌어들여 질문을 하게 한다. 빛 바랜 색의 비행기와 밝은 주황색 태양이 나머지 부분과 분리되어 분위기를 조성한다. 나무들은 울창해 보이도록 모두 같은 느낌으로 그려졌다.

해가 있는데도 불구하고 장면에는 거의 빛이 들어오지 않는다. 사실 나는 색으로 모든 것을 표현했다. 물감의 색과 질감의 변화가 이미지를 알아볼 수 있게 한다. 뒤쪽 배경은 채도가 낮은 색을 사용해서 안개가 낀 듯한 깊이감을

만들었다. 색을 잘 다루면 거의 모든 것을 통제할 수 있다.

Summit

안드레아스 로샤(Andreas Rocha)
http://www.andreasrocha.com | rocha.andreas@gmail.com

이 작품은 수직적인 극한에 관한 그림으로 알려지지 않은 구조물의 '정상'에 도달하기 위해 떠나온 한 무리의 전사들에 관한 이야기를 들려준다.

그림에는 이런 수직적인 높이를 강조하는 몇 가지 측면이 있다. 그중 가장 분명한 것은 3점 투시도법이다. 이는 구조물을 더 크고 오르기 힘들어 보이게 한다. 또 다른 측면은 대상의 수직적인 특징을 강조하는 초상화 포맷이다.

그림 속 전사들의 위치와 크기도 보는 이에게 구조물의 규모를 알려준다. 풍경 안에 인물을 배치하면 보는 이에게 묘사된 것들의 규모를 직접적으로 알려줄 수 있다. 인물이 작을수록 주변 사물은 더 크다.

마지막으로 배경의 구름은 주변 환경이 보이지 않음에도 구조물이 높은 산 어딘가에 지어졌음을 알려준다. 구조물은 그 자체도 실제로 매우 높지만 지어진 위치도 무척 높은 곳이다.

주목할 만한 또 다른 특징은 보는 이의 눈이 건물 꼭대기까지 이어지는 경로다. 그 길은 마치 보는 이도 이 불길한 건물을 '탐험'하는 것처럼 이어지므로 더욱 그림에 몰입하게 한다.

보는 이의 시선은 오른쪽 아래에 있는 인물부터 시작해 왼쪽의 두 사람에게로 이동한다. 그 다음에는 계단을 올라가 입구로 이어진다. 그리고 상상으로만 알 수 있는 건물의 내부를 거쳐 꼭대기에 도달한다.

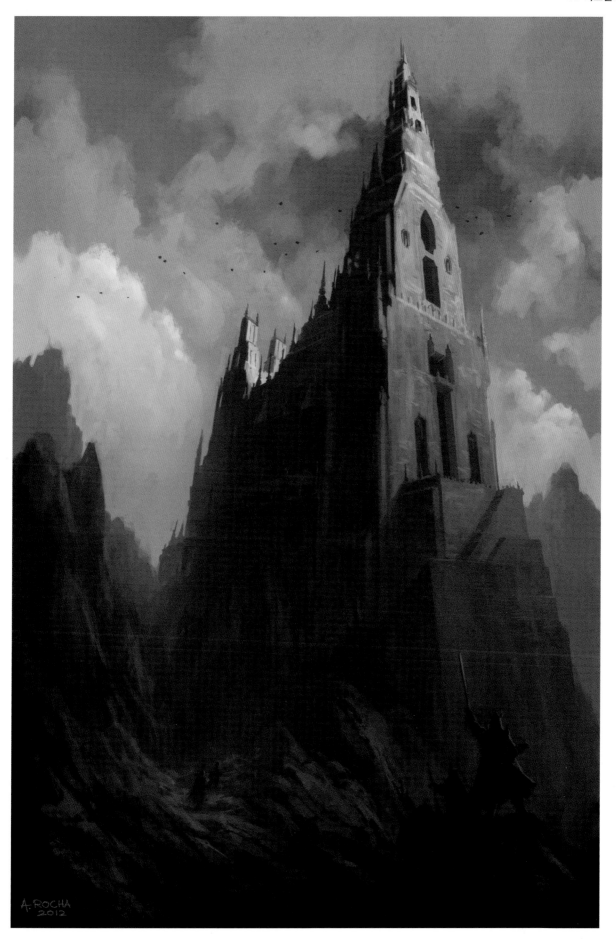

Wood Brothers

알렉세이 이고로프(Alexey Egorov)
http://www.alexegorov.com | astron-66@mail.ru

몇 년 전에 러시아 액션 영화를 위해 전투 로봇 스케치를 그린 적이 있다. 완전히 금속 파이프로 만들어진 전투 로봇이 있었는데 이 작품은 그때 거부당한 버전을 바탕으로 했다.

내 작품은 대개 차갑고 우울한 편인데 이는 내가 시베리아에 살고 있기 때문이다. 시베리아의 겨울은 매우 길고 춥다. 주위의 자연은 단색으로 색이 거의 없다. 이러한 점이 주위 환경에 대한 러시아인들의 일반적인 인식에 반영되어 있다.

그림의 모든 것이 차갑고 호전적으로 보여서 몇 군데 붉은 톤을 넣어야 했다. 이런 따뜻한 색은 죽어 있는 물질에 생명과 공격성을 불어넣는다.

주인공은 나무의 줄기와 가지로 이루어졌지만 유연해 보인다. 나무 자체가 매우 유연한 자연 소재이기 때문이다.

처음부터 나는 주인공이 약간 고독하고 장엄해 보이길 원했다. 주인공을 더 크게 부각하기 위해 옆에 황소와 나머지 부족원을 배치했다. 주인공 캐릭터가 너무 대칭적인 듯해서 손에 큰 막대기를 들게 했는데, 이는 그림 하단 전체의 균형을 유지하고 주인공에게 안정감을 준다.

배경의 눈과 푸른 안개 덕분에 주인공은 이미지를 지배하고 그림에는 상당한 깊이감이 생긴다. 주인공을 비롯해 전체적인 그림을 약간 아래에서 올려다보는 시점은 작품에 현실감과 공간감, 진실성을 더해준다.

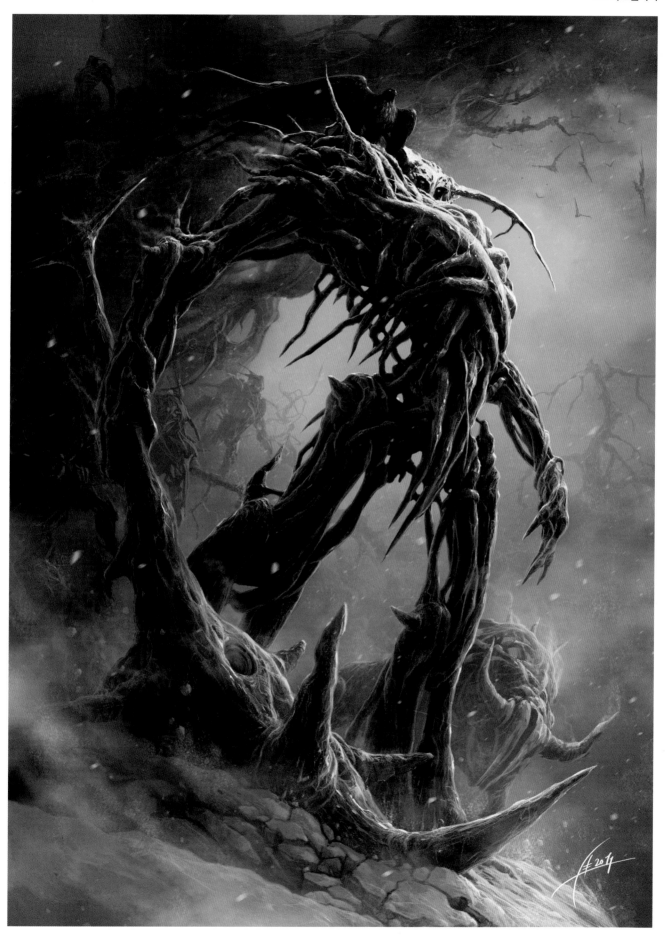

Wood Brothers © Alexey Egorov

Fire Carrier

알렉세이 이고로프(Alexey Egorov)
http://www.alexegorov.com | astron-66@mail.ru

이 작품은 아마겟돈에 관한 그림이므로 어두운 톤으로 그려졌다. 여기서 신적인 존재는 기계화되어 있다. 주인공의 날개는 상반되는 실체이므로 한쪽만 생명과 부활을 나타내는 붉은색으로 그렸다.

그림의 중앙에는 전능한 신이 있다. 아래쪽에는 균형을 맞추기 위해 기계적인 존재들이 배치되어 있다. 신은 약간 기울어져 있어서 움직임과 에너지가 느껴진다. 신의 뒤로는 구조물들이 마치 별 모양을 그리는 것처럼 서로 닿을 듯이 위로 솟아 있다. 아래쪽에서 손을 벌리고 신성한 불을 기다리는 생명체들은 어둠 속에 있어서 주의를 끌지 않는다.

작품의 주요 포커스는 한쪽 날개에 있는 공 모양의 불이다. 이것은 그림에 입체감과 깊이, 분위기를 만들어준다. 불의 색은 주인공을 두드러지게 해서 사실적으로 보이게 한다.

배경과 기계적인 구조물들은 차분한 색조로 그려져 안개에 싸여 있는 듯한 인상을 준다. 나는 아래에서부터 일반적인 형태를 그린 다음 사실적인 느낌과 입체감을 더했다.

주인공 캐릭터는 땅에 발을 딛고 있지만 여러 가지 요소로 구성된 날개를 갖고 있다. 주인공이 3D였다면 날개는 형태를 계속 바꾸는 금속으로 이루어졌을 것이다. 아래에 있는 로봇들의 머리는 몇 장의 판으로 이루어져 있어서 마치 초에 불이 붙듯 신성한 불이 붙으면 서서히 닫히고 완전한 생명을 갖게 될 것이다.

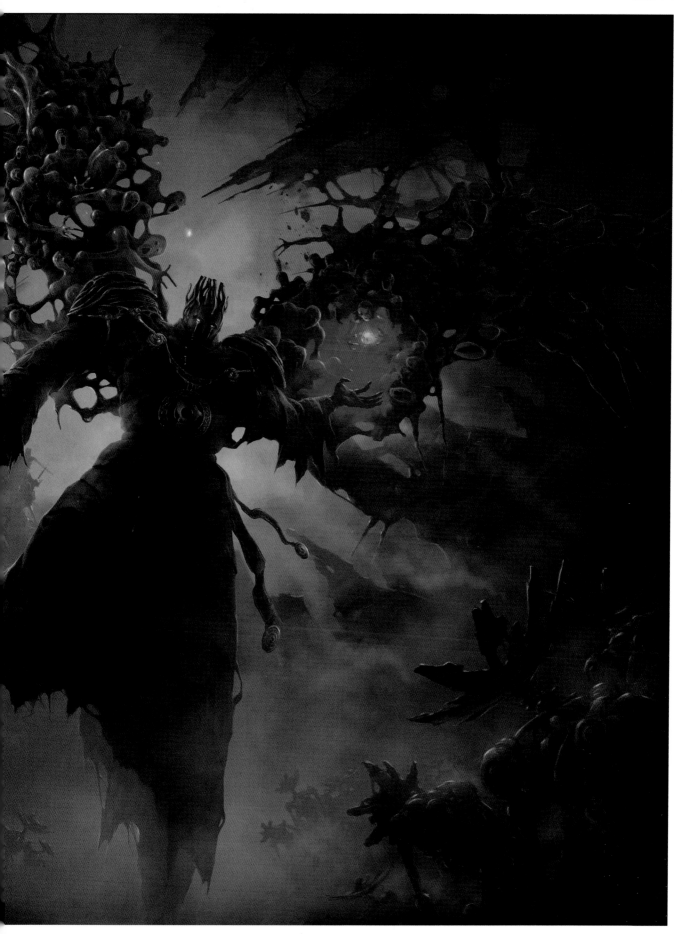

Dreamscape

블래즈 포렌타(Blaz Porenta)
http://www.blazporenta.com | blaz.porenta@gmail.com

드림스케이프는 우리 세계의 규칙이 적용되지 않는 환상의 장소다. 이 작품에서는 날아다니는 바위섬 사이로 바다생물이 하늘을 유영하며, 달만큼 커다란 고래 같은 생물이 존재한다. 나는 보는 이가 방문자이고 이곳에서 가장 작은 존재처럼 느끼길 바랐다.

이런 거대한 느낌을 주기 위해 강하고 수직적인 형태의 생명체들을 이미지의 주요 대상으로 삼고, 수평선이나 높은 구름 속으로 사라지게 했다. 그리고 전경과 곳곳에 있는 산과 바위섬을 채색하면서 명암대비를 주지 않아 거리감을 강조하고 거대한 생명체의 규모를 느낄 수 있게 했다.

이 그림에 위협적이거나 위험한 요소는 없다. 모든 것이 천천히 평화롭게 움직인다. 이런 시나리오의 이미지는 파란 톤으로 그렸어도 괜찮았을 것이다. 하지만 나는 이미지의 중심에 따뜻한 색을 써서 보는 이의 눈이 그곳으로 먼저 가도록 유도했다.

또한 따뜻한 색을 전경까지 이어지게 해서 주요 대상이 분명하게 눈에 띄고 나머지 배경은 덜 중요하게 보이도록 했다. 그러나 이야기적인 측면에서는 배경을 먼저 소개한 다음 아래에서 걷고 있는 짙은 실루엣의 인물을 보여주고 싶었다.

이 그림은 배경부터 그린 후 전경을 그렸다. 가장 먼저 그린 것은 수직으로 떠있는 고래 같은 생물이다. 그 위에 그려진 붉은 선은 보는 이의 시선을 아래에 위치한 방랑자에게로 인도한다. 거기서 시선은 다시 가는 선을 따라 화면 위쪽

의 비행하는 배로 이어진다.

나머지 사물은 모두 구성적으로 균형을 이루며 그림을 뒷받침한다. 떠다니는 섬은 안정적인 물체로서 모든 것을 차분하게 하고, 하늘을 날아다니는 바다 생물들은 보는 이의 눈이 다시 화면중심으로 올 수 있도록 한다.

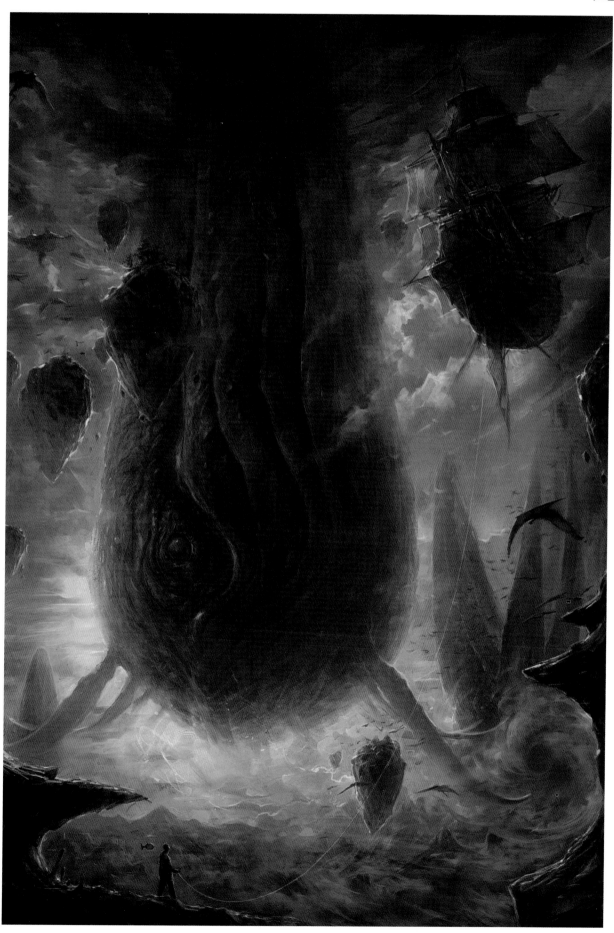

Dreamscape © Blaz Porenta

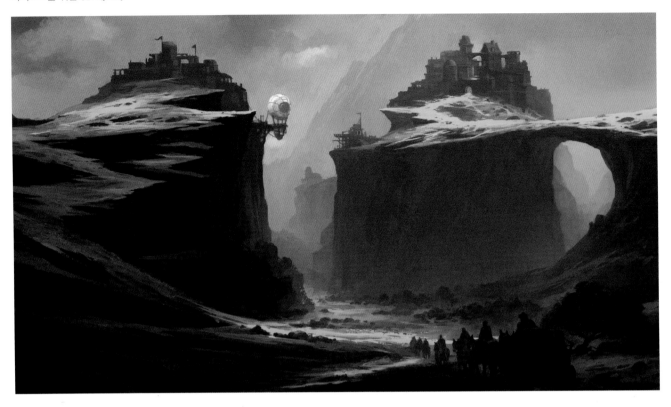

Alm-Atias Refuge

안드레아스 로샤(Andreas Rocha)

http://www.andreasrocha.com | rocha.andreas@gmail.com

빛과 대기 원근법은 배경 그림에서 가장 중요한 측면 중 하나다. 그것들은 특정한 분위기를 전달하고 깊이감을 주어서 궁극적으로 보는 이의 눈을 그림으로 끌어들이고 더 탐색하도록 한다.

이 장면은 배경이 흐린 날이므로 구름 사이로 비치는 햇살이 빛의 조각들을 만든다. 이런 방법은 빛을 더 흥미롭게 만들 뿐만 아니라 보는 이의 눈을 원하는 곳으로 이끄는 데도 효과적이다. 여기서는 고원 두 군데와 아래쪽 평야에 빛이 비친다.

빛이 만드는 또 다른 흥미로운 효과는 밝은 녹색의 초원과 채도가 낮은 커다란 절벽의 대비다. 이런 대비는 효과적으로 그림의 묘미를 더해준다.

대기 원근법은 멀리 있는 사물의 색과 명암을 하늘과 덜 구분되게 만든다. 예를 들어 뒤쪽의 산을 보면 완전한 회색에 가깝고 명암이 표현되지 않으며 실루엣으로만 어렴풋이 구분된다. 가까이 있는 물체일수록 하늘색이 사라지고 고유색을 띄기 시작한다. 거리에 따라 명암의 균형을 맞추는 것이 중요하다. 이것이 제대로 되지 않으면 전체를 망칠 수 있다. 때로는 가장 미묘한 명암대비가 가장 흥미롭다. 예를 들어 작은 건물이 있는 뒤쪽 중앙의 절벽을 보라.

대기 원근법을 익히고 사용하는 것을 두려워하지 않아야 분위기 있는 장면을 만들 수 있다.

Mountains

가브리엘 위그렌(Gabriel Wigren)
http://gabrielwigren.deviantart.com | gabbe_4@hotmail.com

나는 이 작품처럼 넓은 풍경과 차갑고 쓸쓸한 분위기를 지닌 사진 몇 장을 참고해서 그림의 색을 결정했다.

색은 단순하지만 그것이 내가 원하는 바였다. 대신 나는 특정한 명도를 밀어붙여 다양하게 표현하는 데 집중했다. 흐린 날의 이미지를 그릴 때는 직접적인 광원이 없으므로 그림자와 하이라이트가 강하게 생기지 않는다. 여기서는 물이 있기 때문에 어느 정도 하이라이트와 명암대비를 표현할 수 있었다.

이 그림과 같이 구름과 안개를 사용하면 깊이감과 쓸쓸한 분위기를 만들기에 좋다. 또 나는 인물을 상대적으로 작게 그려 배경을 더 중요하게 표현했다. 인물의 위치는 산의 형태와 그림의 균형을 고려하여 정했다. 나는 보는 이가 인물을 주목하고 그림을 잘 감상할 수 있도록 가능한 많은 선이 인물을 가리키도록 했다. 또한 중립적인 카메라 앵글을 사용하여 그림을 차분하게 보이도록 했다.

수평선을 낮게 설정하여 산 전체를 보여주고 원하는 만큼 광활하고 장엄한 느낌을 표현했다.

찾아보기

옮긴이의 글

나는 개인적으로 판타지 장르를 좋아한다. 우주로 가거나 외계인이 나와도 좋고 마법사와 용이 등장해도 좋다. 사실 넓게 말하자면 모든 예술이 상상력을 기반으로 한다고 할 수 있지만 특히 판타지는 인간의 상상력이 마음껏 발휘되는 느낌이라 더 즐기게 되는 것 같다. 그리고 그런 판타지가 시각적으로 구현되는 걸 보는 즐거움도 크다. 언제부턴가 영화에 분장이나 가면이 아니라 CG로 만든 캐릭터가 등장하기 시작하더니 시각적인 특수효과들이 점점 발전해 이제는 상상 속 존재가 실재처럼 화면에 등장한다. 한가지 아이러니한 점은 아무리 현실과 동떨어진 판타지라도 마치 현실인 양 자연스럽고 그럴듯하게 재현하는 것이 중요하다는 사실이다. 비단 판타지 영화에 국한된 얘기가 아니다. 어떤 재현적인 이미지를 디지털로 구현할 때는 얼마나 실감나게 그리느냐가 중요한 부분을 차지하는 듯하다.

사실 이미지를 실감나게 그리려는 노력은 디지털 시대에 들어와서가 아니라 아주 오래전부터 시도되어 왔다. 아마 인류가 그림을 그리기 시작했을 때부터 인간은 자신이 본 것을 평면에 그럴듯하게 옮기기 위해 애썼을 것이다. 실감나는 이미지를 그리기 위해서는 사물을 있는 그대로 관찰하는 능력뿐만 아니라 눈이 사물을 지각하는 방식에 대한 이해도 필요하다. 예컨대 현실에서 평행한 두 선은 만나지 않지만 평면에서는 두 선을 한 점에서 만나게 그려야 평행한 듯 보인다. 이러한 고전적인 미술의 기본 원리들은 3D 아트에도 그대로 적용된다. 디지털로 작업을 하는 작가들은 원근법이나 색 조정 등에 있어서 프로그램의 도움을 많이 받을 수 있다. 하지만 그렇더라도 어디를 어떻게 해

야 그럴듯하게 보이는지, 내가 원하는 정서나 분위기를 전달하려면 어떻게 해야 하는지 알고 있어야 한다.

이런 점에서 이 책은 기본적으로 디지털로 작업을 하는 작가들을 위한 안내서이지만 어떠한 프로그램을 사용하는 방법이 아니라 미술의 기본적인 요소들을 알려준다. 책에 나오는 이론들이 어찌 보면 어려울 수도 있지만 디지털 이미지를 그럴듯하고 더 나아가 표현적으로 그리기 위해 알아야 할 핵심들이므로 한번 이해하고 적용하기 시작하면 한층 만족스러운 작품을 그리게 될 것이다. 이 책에서 레퍼런스와 아트 갤러리에 실린 양질의 작품들을 보는 재미도 쏠쏠한데, 게임이나 영화의 배경으로 쓰이거나 그런 데서 영감을 받은 이미지뿐만 아니라 전통적인 회화도 있어서 회화적으로 뛰어난 3D 아트를 그리는 데도 도움이 될 것이다. 작품의 제목은 원제가 작가의 의도를 살리기도 하고, 인터넷으로 원본 이미지를 검색하기에도 유용할 것 같아서 원어 그대로 두었다.

많지는 않지만 미술과 관련된 책을 몇 권 번역하다보니 모든 책에서 공통적으로 하는 말이 그림에는 반복적인 연습이 중요하다는 것이었다. 지금은 책에 예시로 나와 있는 그림들이 대단해보일지라도 매일매일 조금씩이라도 그림을 그리다보면 어느새 예시를 능가하는 작품을 그릴 수 있을 것이다. 포기하지 말고 노력하라. 손은 정직해서 노력한 만큼 돌려줄 것이다.

2016년 4월
김 보 은

아티스트를 위한 **3D 테크닉**
– 전문가도 다시 배우는 3D 아트의 기본과 정석

초판 찍은 날 2016년 4월 27일
초판 펴낸 날 2016년 5월 06일

엮은이 3D토털 퍼블리싱
옮긴이 김보은

펴낸이 김현중
편집장 옥두석 **│ 책임편집** 이선미 **│ 디자인** 이호진 **│ 관리** 위영희

펴낸 곳 (주)양문 **│ 주소** 서울시 도봉구 노해로 341, 902호(창동 신원리베르텔)
전화 02. 742-2563-2565 **│ 팩스** 02. 742-2566 **│ 이메일** ymbook@nate.com
출판등록 1996년 8월 17일(제1-1975호)

ISBN 978-89-94025-46-9 03650 잘못된 책은 교환해 드립니다.